GALERIE
HISTORIQUE
DES ACTEURS
DU THÉATRE FRANÇAIS.

TOME II.

De l'Imprimerie de C. F. PATRIS, rue de la Colombe.

GALERIE
HISTORIQUE
DES ACTEURS
DU THÉATRE FRANÇAIS,

DEPUIS 1600 JUSQU'A NOS JOURS.

Ouvrage recueilli des Mémoires du temps et de la tradition, et rédigé

Par P. D. LEMAZURIER,

DE LA SOCIÉTÉ PHILOTECHNIQUE, etc.

TOME SECOND.

PARIS,

Joseph CHAUMEROT, Libraire, Palais-Royal, galerie de bois, n° 188.

M DCCC X.

et nous gagnions beaucoup. Il est vrai que ces vieilles pièces étaient misérables; mais les comédiens étaient excellents, et ils les faisaient valoir. Actuellement les pièces de M. Corneille nous coûtent bien de l'argent, et nous gagnons peu de chose.

Mlle Beaupré était de la troupe de l'hôtel de Bourgogne.

BONIFACE (Mad.). Comédienne de l'hôtel de Bourgogne, femme de l'acteur qui jouait le rôle du docteur Boniface, vers 1600.

CLÉRIN (Elizabeth Edmée). Cette actrice de la troupe du Marais, retirée en 1670, était femme de Henri Cotton.

DUCLOS (Mad.). Femme d'un comédien de la troupe du Marais, et faisant elle-même partie de cette troupe, Mad. Duclos joua le rôle de *Junie* dans Scévole en 1646, et mourut avant 1673. La célèbre Mlle Duclos était petite-fille de cette actrice.

DES URLIS (Mad.). Elle jouait les seconds rôles tragiques au Théâtre du Marais, et se retira, ainsi que son mari, acteur de la même troupe, en 1672. (ou un an avant lui en 1671.)

DES URLIS (Catherine). Sœur de Des Urlis qui jouait les seconds rôles tragiques et les grands

amoureux comiques au Marais, Catherine Des Urlis, comédienne du même théâtre, fut congédiée en 1673, lorsque, par ordre du roi, il fut réuni à celui du Palais-Royal. Il paraît que cette actrice, ainsi que sa belle-sœur, était une fort jolie femme.

DORIMON (Mad.). Elle était comédienne de la troupe de Mademoiselle, au théâtre établi rue des Quatre Vents. On prétend qu'elle avait du talent et de l'esprit.

GAULTIER (N...). Femme du farceur Gaultier-Garguille : elle était fille de Tabarin. Tant que Gaultier-Garguille fut associé avec Gros-Guillaume et Turlupin, on ne vit point de femmes dans leur société ; mais en entrant dans la troupe de l'hôtel de Bourgogne, ils y trouvèrent des actrices avec lesquelles ils s'habituèrent à jouer, et celle dont nous parlons y resta jusqu'à la mort de son mari. Devenue veuve, elle épousa un gentilhomme de Normandie, se retira dans cette province, et y mourut.

LACADETTE (Mlle). On ne sait point à quelle troupe appartenait cette actrice qui mourut avant 1673. Chappuzeau la met au nombre des bonnes comédiennes de son siècle.

LAFLEUR (N...). Femme de Robert Guérin,

dit Lafleur, ou Gros-Guillaume, et comédienne de l'hôtel de Bourgogne. Elle y était encore en 1633.

LAPORTE (Marie Vernier, ou Venier, femme de Mathurin Lefebvre de). Elle était la première actrice de la troupe du Marais en 1604.

LAROCHE (M#lle# de). Tout ce qui concerne cette actrice est entièrement ignoré. Chappuzeau la compte parmi les plus illustres de son temps.

LENOIR (N...). Comédienne de la troupe du Marais; elle passa en 1634 avec son mari dans celle de l'hôtel de Bourgogne. On ignore quel emploi remplissait cette actrice, et l'époque de sa mort. Elle figure aussi dans le catalogue que Chappuzeau a dressé des acteurs illustres.

PETIT de BEAUCHAMP (N...). Cette actrice aïeule de Dubocage, fut connue au Théâtre du Marais sous le nom de la *Belle brune*. On prétend qu'elle joua d'original le rôle de *Rodogune* pour lequel le cardinal de Richelieu lui fit présent d'un habit magnifique à la romaine; cela n'est pas possible. Le cardinal de Richelieu mourut deux ans avant la représentation de cette tragédie jouée en 1644. D'ailleurs ce fut à l'hôtel de Bourgogne que Corneille la fit paraître, et Mad.

de Beauchamp refusa d'y entrer, parce que l'on ne voulait accorder qu'une demi-part à son mari qui avait un talent singulier pour les rôles de femmes. On pourrait expliquer une partie de ce récit, en disant que ce fut dans la *Rodogune* de Gilbert que cette actrice joua le rôle dont il s'agit; mais il faudrait toujours renoncer à l'anecdote de l'habit *à la romaine* donné par le cardinal de Richelieu, puisque la pièce de Gilbert, mauvaise copie de celle du Grand Corneille, fut jouée aussi en 1644.

Mad. de Beauchamp passa en Allemagne dans la troupe entretenue par le duc de Zell, et y mourut.

VALLÉE (Marie). Elle était comédienne de la troupe du Marais, et fut congédiée en 1673, lors de la réunion de ce théâtre à celui du Palais-Royal. Ce fut à cette actrice et à Catherine Des Urlis que l'on signifia l'ordre du roi qui supprimait le Théâtre du Marais.

VALLIOT (N...). Cette actrice connue à l'hôtel de Bourgogne sous le nom de *La Valliotte*, était mère, ou aïeule de Mad. Champvallon, et mourut avant 1673. Il paraît qu'elle jouait la comédie vers 1630 : c'est ce qui nous détermine à la regarder plutôt comme l'aïeule que comme la

mère de Mad. Champvallon qui ne se retira du théâtre qu'en 1722. On la trouve dans la liste dressée par Chappuzeau des acteurs illustres de son temps, et Montfleury la nomme dans son *Poète Basque*.

En donnant cette liste d'anciennes actrices aujourd'hui fort oubliées ainsi que celle des anciens acteurs qui se trouve au commencement du premier volume de cet ouvrage, nous avons craint qu'elles ne parussent peu intéressantes à la majeure partie de nos lecteurs, et nous avons été tentés de les supprimer. Nous nous serions épargné à nous-mêmes des recherches fastidieuses; mais après avoir considéré qu'elles peuvent ne pas être inutiles aux personnes qui s'occupent de la lecture de nos anciens auteurs dramatiques, nous avons cru nécessaire de les placer en tête de notre travail sur les acteurs plus modernes.

Elles contiennent peu de faits parce que nous n'en avons pas trouvé davantage dans les auteurs contemporains. On s'occupait assez du théâtre pendant le dix-septième siècle, mais fort peu des comédiens. Les auteurs qui dans un siècle, ou même plus tôt, voudront continuer notre ouvrage, ne seront embarrassés que du choix des matériaux relatifs aux acteurs qui brillent actuellement sur la scène.

ACTRICES

DEPUIS L'ÉPOQUE OU LE THÉATRE

PRIT UNE FORME RÉGULIÈRE.

ACTRICES

DEPUIS L'ÉPOQUE OU LE THÉATRE PRIT UNE FORME RÉGULIÈRE.

M^{lle} AUBERT.

CETTE actrice qui n'eut pas le temps de s'ennuyer à la comédie française, mais qui probablement ennuyait le public, débuta pour la première fois le 13 juin 1712 par le rôle de *Cléopâtre* dans *Rodogune*; pour la seconde, le 31 décembre 1717, par celui de *Phèdre*. Elle fut reçue le 27 mai 1721, et congédiée le 19 mai 1722. Le chevalier de Mouhy assigne une cause à sa retraite ; elle nous semble trop ridicule pour la rapporter ici, et nous aimons mieux croire que M^{lle} Aubert fut renvoyée parce qu'elle n'avait pas de talent.

Mad. AUBRY.

GENEVIÈVE BÉJART, sœur de l'actrice dont Molière épousa la fille, fut mariée deux fois, la première à M. de la Ville-au-Brun, la seconde à Jean-

Baptiste Aubry, maître paveur et poète tragique. Elle fit partie de la troupe du Palais-Royal, passa ensuite dans celle de Guénégaud, et mourut au mois de juin 1675. C'était une actrice fort médiocre, et son second mari qui fit jouer en 1689, la tragédie de *Démétrius* et celle d'*Agathocle* en 1690, avait encore moins de talent qu'elle.

Mad. AUZILLON.

MARIE DUMONT, femme de Pierre Auzillon, guidon de la compagnie du prévôt de l'isle de France, était comédienne de la troupe du Marais, et fut connue au théâtre sous le nom de M^{lle} l'Oisillon. Robinet, dans sa lettre en vers du 8 mars 1670, ne la désigne pas autrement; M^{lle} l'Oisillon, dit-il en mauvaise prose mal rimée, est une actrice

> Ayant fort la gorge selon
> Qu'une gorge belle me semble.

L'éloge est flatteur : il paraît qu'il était mérité, car nous ne pouvons attribuer qu'aux attraits de Mad. Auzillon la protection que lui accordait une personne qualifiée dont le gazetier Robinet aurait bien dû nous conserver le nom. Il est certain que, sans la recommandation pressante de cette

personne qui s'intéressait vivement à Mad. Auzillon, elle n'eût pas été reçue en 1673 dans la troupe de Guénégaud, formée de la réunion de celles du Palais-Royal et du Marais, n'ayant point assez de talent pour s'y rendre utile à ses camarades. Aussi saisirent-ils avec empressement l'occasion de la remercier de ses services, aussitôt qu'ils ne furent plus arrêtés par la considération du protecteur puissant qu'elle avait su se faire, et Mad. Auzillon fut congédiée, d'après délibération prise le 12 avril 1679, avec une pension de sept cent cinquante livres. Cette actrice ne fut satisfaite ni du congé, ni de la pension. Elle intenta un procès à ses anciens camarades, et les força, par arrêt du Parlement, à lui accorder deux cent cinquante livres de plus. Ils se soumirent à l'autorité des magistrats ; mais, pour se venger de l'actrice, au moins en quelque façon, Lagrange qu'elle fit assigner pour être ouï le 17 mai 1679, lui reprocha dans son interrogatoire de n'avoir jamais été utile à sa société.

Mad. Auzillon mourut le lundi 8 juillet 1693.

M.^{lle} BALICOURT.

(*Marguerite-Thérèse*)

Élève de M.^{lle} Desmares, et parente des Quinault, M.^{lle} Balicourt débuta le samedi 29 novembre 1727 pour les premiers rôles tragiques par celui de *Cléopâtre* dans *Rodogune*. Elle y reçut de nombreux applaudissements qui s'augmentèrent encore lorsqu'elle joua *Cornélie*, *Agrippine* et *Clytemnestre*; ses débuts furent si brillants et couronnés d'un succès si remarquable qu'elle fut reçue à part entière le lundi 27 décembre, moins d'un mois après son premier pas sur la scène française.

M.^{lle} Balicourt réunissait de très-grands avantages pour l'emploi des reines. Elle était bien faite, possédait un fort bel organe, variait avec art toutes ses inflexions, et mettait dans son jeu beaucoup d'intelligence et un sentiment vrai. Peut-être était-elle un peu trop jeune pour des rôles qui exigent de la maturité; mais c'était un défaut heureux que le parterre lui pardonnait plus volontiers qu'il ne passait à M.^{lle} Duclos la manie de vouloir rester au théâtre à soixante ans.

Ce qui atteste d'une manière incontestable le

talent de Mlle Balicourt, c'est la résurrection de la *Médée* de Longepierre, jouée avec peu de succès le 15 février 1694, quoique Mad. Champmeslé se fût chargée du rôle principal. Depuis cette époque, cette tragédie était restée pendant trente-quatre ans dans un oubli profond : elle en fut tirée par Mlle Balicourt qui lui fit obtenir un succès prodigieux à sa première reprise donnée vers la fin de septembre 1728. Tous les mémoires du temps attestent que Mlle Balicourt n'avait point encore joué de rôle où elle eût fait paraître tant de talent, et qu'elle y produisit un effet incroyable.

Mlle Clairon a voulu cependant détruire avec une seule ligne qui se trouve dans ses Mémoires toute la réputation de Mlle Balicourt ; elle prétend que cette actrice avait *l'air roide et froid*. Il nous est impossible de concilier cette opinion avec le témoignage unanime des contemporains de Mlle Balicourt ; nous le préférons sans hésiter au jugement de Mlle Clairon qui n'avait pas quatorze ans lorsque Mlle Balicourt quitta le théâtre. D'ailleurs serait-il possible qu'une actrice réellement froide eût obtenu le plus grand succès dans le rôle violent d'une magicienne furieuse ?

Nous ne dissimulerons pas cependant que le sentiment de Mlle Clairon semble fortifié par l'espèce d'oubli dans lequel la réputation de Mlle Ba-

licourt fut enveloppée peu de temps avant sa retraite; mais il fut causé par plusieurs circonstances étrangères à son talent, et il est facile de détruire le préjugé qui en résulta contr'elle. En premier lieu, cette actrice n'eut pas le bonheur de rencontrer dans les tragédies nouvelles qui furent jouées pendant onze années qu'elle passa au théâtre, aucun de ces rôles brillants qui suffisent seuls à la réputation d'une actrice : elle joua *Eriphile* dans une tragédie de Voltaire qui n'eut point de succès, *Léonore* dans *Gustave*, *Elisabeth* dans *Marie Stuart*, *Arminie* dans *Pharamond*, et quelques autres rôles qui tenaient à des pièces aussi faibles : que pouvait-elle en faire? D'ailleurs sa santé toujours chancelante s'opposa le plus souvent au développement de ses moyens, et la contraignit à la retraite long-temps avant l'âge où l'on peut y prétendre. Enfin, et cette raison nous paraît la plus solide de toutes celles que nous pourrions alléguer encore, une actrice éminemment tragique, M^{lle} Dumesnil, qui parut pour la première fois en 1737, parvint bientôt à faire oublier toutes celles qui l'avaient précédée.

Il n'est donc pas étonnant que les amateurs actuels du théâtre, dont l'érudition ne remonte pas au-delà de M^{lle} Dumesnil, de M^{lle} Clairon et de Lekain, ayent oublié M^{lle} Balicourt. Quoique surpassée par les deux actrices que nous

venons de nommer, on ne peut cependant, sans injustice, lui refuser une place très-distinguée parmi celles qui ont rempli les premiers rôles au théâtre français.

Le mauvais état de sa santé força l'autorité supérieure à permettre des débuts dans son emploi : aussitôt que M^{lle} Dumesnil eut prouvé qu'elle y avait des droits incontestables, M^{lle} Balicourt s'empressa de lui céder le sceptre, et demanda sa retraite qu'elle obtint le samedi 22 mars 1738, avec la pension ordinaire de mille livres. Ce n'était pas de sa part une précaution inutile; elle mourut le mercredi 4 août 1743, dans un âge peu avancé. (1)

Mad. BARON.

On ne connaît ni le nom de famille de cette actrice, ni ses prénoms. Elle épousa Michel Baron qui mourut en 1655, obtint, ainsi que lui, une grande célébrité sur le théâtre de l'hôtel de Bourgogne, et se distingua également dans la tragédie et dans la comédie.

(1) Un auteur, ordinairement inexact, fixe la mort de M^{lle} Balicourt au 7 septembre 1746 : la première date nous semble plus certaine.

Sa beauté surpassait encore ses talents. L'anecdote suivante en est la preuve : tous les faiseurs de recueils l'ont rapportée ; et quoique nous la trouvions un peu ridicule dans leur récit, nous ne croyons pas devoir l'omettre. Ils disent que lorsque Mad. Baron venait faire sa cour à la reine régente, Anne d'Autriche, qui voulait bien l'admettre à sa toilette, cette princesse n'avait qu'à dire aux dames qui se trouvaient présentes : *Mesdames, voici la Baron*, pour leur faire prendre aussitôt la fuite, ce qui prouve qu'elles craignaient une comparaison dangereuse pour leurs attraits.

Cette belle actrice mourut à la fleur de son âge, par suite d'un événement qui n'est point honorable pour l'amant qu'elle avait attaché à son char. Il crut avoir sujet de se plaindre d'elle, et lui déclara qu'il voulait rompre ses liens. Jusques-là rien que de naturel ; mais quelques jours après, l'ayant rencontrée dans le foyer de la comédie, il feignit de vouloir se raccommoder avec elle ; et sous prétexte d'avoir besoin de se reposer, il lui demanda la clef de son appartement. Satisfaite de son retour, et pleine de confiance dans sa probité, Mad. Baron lui donna cette clef : quand elle fut de retour chez elle après le spectacle, elle vit qu'il avait enlevé tout ce qu'elle possédait de plus précieux. Ce tour d'adresse, digne de Guz-

man d'Alfarache et du carcan, lui causa une surprise extrême et une révolution subite rendue plus dangereuse encore par l'état critique dans lequel elle se trouvait précisément alors : avec les précautions convenables, le mal se serait borné à la perte de ses effets ; mais elle les négligea toutes, et mourut après une très-courte maladie le 5 ou 6 septembre 1662.

Mad. BARON.

CHARLOTTE LENOIR DE LATHORILLIÈRE, femme de Michel Baron, deuxième de ce nom, et le plus grand acteur du dix-septième siècle, joua, ainsi que lui, sur le théâtre de l'hôtel de Bourgogne, fut conservée à la réunion en 1680, et se retira le 22 octobre 1691. On prétend qu'elle rentra au théâtre en même temps que son mari, et qu'elle ne quitta qu'après la mort de Baron arrivée en décembre 1729. Cela nous paraît fort difficile à croire. A Pâques 1720, Mad. Baron avait au moins soixante ans, et ce n'est point à cet âge qu'une actrice se remet à jouer la comédie, surtout quand elle en a cessé l'exercice depuis vingt-neuf années.

Le nom que portait cette actrice était probablement son seul mérite. On ignorerait absolu-

ment son existence au théâtre, si elle n'était portée sur les listes de la comédie dressées en 1680 et en 1685 : encore ne figure-t-elle sur la première que pour un quart de part, ce qui prouve bien qu'on ne la tolérait dans la société que par égard pour son mari.

Elle mourut le vendredi 24 novembre 1730.

Mad. BEAUBOURG.

(*Louise Pitel, fille de Jean Pitel, sieur de Beauval, et de Jeanne Olivier Bourguignon.*)

Avec beaucoup de défauts, Beaubourg posséda du moins, comme acteur, quelques qualités assez remarquables : sa femme se contenta de la première moitié du partage de son mari. Elle débuta vers la fin de 1684, et se retira du théâtre en même-temps que Beaubourg, le dimanche 5 avril 1718, avec la pension ordinaire de mille livres bien méritée sans doute par la patience qu'elle montra pendant trente-quatre ans dans les rôles de confidentes (1).

(1) Mad. Beaubourg, étant encore fort jeune, fut chargée par Molière du rôle de *Louison* dans le *Malade imaginaire*.

Quoique fille d'une excellente comédienne, Mad. Beaubourg ne parvint pas même à être supportable. En vain sa mère et son mari lui prodiguèrent-ils leurs soins et leurs conseils; n'ayant reçu de la nature aucunes dispositions, il lui fut impossible d'en profiter. Sa laideur augmentait encore ses défauts.

Le chevalier de Mouhy accorde libéralement à cette actrice le talent nécessaire pour jouer parfaitement les premiers rôles comiques; mais on sait que cet écrivain a répandu les erreurs à pleines mains dans son histoire du Théâtre français.

Louise Pitel était veuve en premières noces de Jacques Bertrand, et en secondes de François Deshayes, lorsqu'elle épousa Beaubourg : elle mourut le 11 juin 1740, à soixante-quinze ans. Beauchamp croyait que Mad. Beaubourg n'avait passé que vingt-quatre années au théâtre français; il ne s'était pas apperçu qu'elle est portée sur la liste dressée à la rentrée de Pâques 1685 sous le nom de Bertrand.

Mad. BEAUCHATEAU.

(*Madeleine Dubouget, femme de François Châtelet, dit Beauchâteau.*)

C'était une des bonnes actrices de son temps pour les rôles de princesses tragiques, et d'amoureuses dans la comédie; elle avait de la beauté et beaucoup d'esprit. Cependant elle ne se garantit pas de la déclamation ampoulée et chantante alors en usage à l'hôtel de Bourgogne. Molière la lui reprocha dans l'*Impromptu de Versailles* : il contrefit plaisamment sa manière de débiter la fameuse scène de *Camille* avec *Curiace* qui commence ainsi :

Iras-tu, ma chère âme, etc.

Il remarqua d'ailleurs en elle un défaut plus grand encore, celui d'avoir sur la figure une expression toute contraire à celle que la situation aurait dû lui faire prendre. Voici les expressions dont il se servit après avoir imité Mad. Beauchâteau :

« Voyez-vous comme cela est naturel et pas-
» sionné ? admirez ce visage riant qu'elle con-
» serve dans les plus grandes afflictions. »

Au reste, ce défaut fut partagé par plusieurs acteurs célèbres, et notamment par le premier Lathorillière, ainsi que nous l'avons remarqué à son article.

Mad. Beauchâteau quitta le théâtre assez tard, puisque Chappuzeau la met encore en 1674 à la tête des actrices de l'hôtel de Bourgogne. On ignore l'époque précise de sa retraite : on sait seulement qu'elle fut demeurer à Versailles, où elle mourut le mercredi 6 janvier 1683 ; et comme elle n'est point portée sur la liste à la réunion de 1680, on peut conjecturer qu'il y eut sept ou huit ans d'intervalle entre sa retraite et sa mort.

M^{lle} BEAUPRÉ.

(*Marotte*)

Nièce de M^{lle} Beaupré, l'une des premières actrices qui ayent monté sur le théâtre, celle dont nous allons parler joua dans la troupe du Marais jusqu'en 1669. Pendant le temps qu'elle y resta, ayant eu quelque différent avec une autre actrice, nommée Catherine des Urlis, elle résolut de se mesurer avec elle l'épée à la main. M^{lle} des Urlis accepta le défi ; et le théâtre leur ayant paru l'endroit le plus convenable pour un duel entre deux

comédiennes, elles se battirent à la fin de la petite pièce, si l'on s'en rapporte à Sauval qui ce jour-là était au spectacle, mais qui ne dit pas quelle fut l'issue du combat.

M^{lle} Beaupré quitta le théâtre du Marais en 1669, pour passer sur celui du Palais-royal. Elle y fut chargée des troisièmes rôles tragiques, et des caractères dans la comédie. On prétend même qu'elle joua d'original celui de la *Comtesse d'Escarbagnas* au mois de juillet 1672. Nous ne comprenons pas comment cet emploi s'accordait avec la figure de M^{lle} Beaupré, que le gazetier Robinet nous représente comme *extrêmement jolie* (1); et nous ne pouvons faire quadrer ce fait avec la tradition constante d'après laquelle tous les rôles semblables des comédies de Molière ont été joués par son camarade Hubert.

Ce qui est plus sûr, c'est que M^{lle} Beaupré joua celui d'une des sœurs de *Psyché*, et se retira en 1672. On ignore en quelle année elle mourut.

(1) Il ajoute *et pucelle au par-dessus*. Il était bien hardi d'assurer un fait semblable.

Mad. BEAUVAL.

(Jeanne-Olivier Bourguignon, femme de Jean Pitel, sieur de Beauval.)

Avec l'addition facile d'une forêt, d'un vieux château et d'une demi-douzaine de brigands, on ferait des premières années de Mad. Beauval un roman qui ne serait pas plus mauvais que beaucoup d'autres.

Elle naquit en Hollande, et fut exposée à la porte d'une église dans un âge où il ne lui était pas possible de donner de renseignements sur le nom et l'état de ses parents. Une blanchisseuse eut pitié de son sort, et l'éleva jusqu'à l'âge de dix ans. Quand la petite personne y fut parvenue, sa bienfaitrice crut devoir la céder à Filandre, chef d'une troupe de comédiens, qui se trouvait alors en Hollande et dont elle avait la pratique. Cet acteur n'avait point d'enfants, et s'était engagé par un vœu solemnel à en adopter un qui se trouverait dans la situation où était alors cette jeune orpheline; sa vivacité lui plut; il en prit un soin particulier; et croyant reconnaître en elle du talent pour le théâtre, il lui fit jouer quelques petits rôles dont elle s'acquitta fort bien.

Filandre, après avoir parcouru la Hollande et une partie de la Flandre avec sa troupe et sa pupille, revint en France et se rendit à Lyon. Monsinge (ou Monchinge) plus connu sous le nom de *Paphetin*, y était depuis quelque temps avec sa troupe. Il vit jouer la petite Bourguignon, et augurant bien de ses talents futurs, il lui fit proposer de passer dans sa troupe, promettant de lui donner de bons appointements, et même de l'adopter pour sa fille. Elle accepta ses offres sur-le-champ, et quitta Filandre sans lui donner la moindre marque de reconnaissance : ce n'est pas le plus bel endroit de sa vie.

Peu de temps après, elle prit du goût pour Beauval, qui n'était encore que gagiste de la troupe de Paphetin, où ses fonctions consistaient à moucher les chandelles. Ce choix singulier convenait à son caractère altier et dominant : il lui fallait un mari d'une complaisance à toute épreuve, qui voulût bien souffrir tous ses caprices, et qui eût la docilité de ne se mêler en rien des affaires du ménage ; elle crut le trouver dans Beauval, et ne se trompa point. Il jura de lui être toujours soumis, et tint exactement parole après leur mariage, qui ne fut pas célébré sans difficulté. On pense bien qu'il ne convenait pas à Paphetin, père adoptif de Mlle Bourguignon. Instruit du dessein qu'elle avait formé d'épouser

Beauval, il obtint de l'archevêque de Lyon un ordre portant défense à tous les curés de son diocèse de marier ces deux personnes.

Un pareil obstacle eût arrêté bien des gens : Mlle Bourguignon s'en embarassa peu, et trouva un moyen singulier pour le lever. Un dimanche matin, elle se rendit à sa paroisse, accompagnée de Beauval qu'elle fit cacher sous la chaire où le curé faisait le prône. Lorsqu'il l'eut fini, elle se leva, et déclara qu'en présence de l'église et des assistants, elle prenait Beauval pour son légitime époux; à l'instant parut Beauval qui dit également, à haute et intelligible voix, qu'il prenait la demoiselle Bourguignon pour sa légitime épouse. Après cet éclat, on fut obligé de les marier; et quoique Beauval eût alors très-peu de talent pour le théâtre, Paphetin le reçut dans sa troupe.

A peine un an s'était-il écoulé depuis le mariage de Mad. Beauval, que Molière obtint un ordre du roi pour la faire passer sur son théâtre. Elle y débuta au mois de septembre 1670; mais ayant été jouer devant le roi à Chambord, elle ne lui plut point; il s'en expliqua nettement, et dit à Molière qu'il fallait donner à une autre actrice le rôle de *Nicole* qu'elle devait jouer dans le *Bourgeois gentilhomme*. Molière fut affligé de cet ordre : il connaissait tout le mérite de Mad. Beauval; et persuadé d'ailleurs que le roi

ne serait pas long-temps sans la juger plus favorablement, il prit une tournure adroite pour engager le monarque à permettre qu'elle jouât ce rôle qu'il prévoyait devoir lui faire honneur. Il représenta donc au roi que la pièce devant être jouée sous très-peu de jours, il était impossible qu'une autre actrice pût apprendre le rôle, de manière que Mad. Beauval le joua, et le rendit si parfaitment, qu'après le spectacle Louis XIV dit à Molière : *Je reçois votre actrice.* Cependant il parut toujours mécontent de la figure et de la voix de Mad. Beauval. Elle était grande, bien faite, mais nullement jolie, et sa voix, un peu aigre, devint enrouée sur la fin de sa carrière théâtrale.

Mad. Beauval continua de jouer avec succès les soubrettes dans la comédie, et les reines dans la tragédie jusqu'en 1704 : un moment de dépit l'engagea à quitter le théâtre. Mlle Desmares ayant paru à Versailles dans la comédie, y fut fort goûtée, et reçut un ordre du dauphin d'étudier les rôles de Mad. Beauval, et d'y doubler cette actrice. De retour à Paris, Mlle Desmares communiqua cet ordre à ses camarades. Mad. Beauval, qui était présente, dit d'un air chagrin : *Je vois bien que cet ordre est pour me faire entendre que je ne suis plus capable de remplir mon emploi, ainsi je me retire* : en effet, elle demanda son congé et celui de son mari, et

les ayant obtenus tous deux, l'un et l'autre quittèrent le théâtre à la clôture de 1704.

Outre le rôle de *Nicole* dans le *Bourgeois Gentilhomme*, qui fut joué d'original par Mad. Beauval, elle établit encore les suivants : une des sœurs de *Psyché* en 1671 ; *Julie* dans la *Comtesse d'Escarbagnas*, même année ; *Marton* de l'*Homme à bonnes fortunes*, et *Marton* de la *Coquette* en 1686 ; *Catau* du *Grondeur*, et *Marine* du *Muet* en 1691 ; *Justine* du *Flatteur*, *Nérine* du *Joueur*, et *Lisette* du *Distrait* en 1696 ; *Cléanthis* de *Démocrite* en 1700 ; *Frosine* du *Double Veuvage* en 1702 ; *Mysis* de l'*Andrienne*, même année ; et *Lisette* des *Folies amoureuses* en 1704 (Première représentation le 15 janvier). Ce fut son dernier rôle nouveau.

Quant à ceux de reines dans la tragédie, nous ne pouvons citer que *Fatime*, princesse de Grenade, dans *Zaïde* de la Chapelle, et *Orithie*, reine de Tauride, dans l'*Oreste* de Boyer et Leclerc, en 1681.

En comparant les rôles de soubrettes établis par Mad. Beauval avec le caractère bien connu de cette actrice, on voit clairement que les auteurs du temps, et surtout Regnard, les tracèrent d'après celle qui devait les jouer, et l'on ne doit plus être surpris que la plûpart des *Lisettes*

soient des servantes-maîtresses hardies et décidées.

Mad. Beauval était effectivement très-difficile à vivre, tant pour ses camarades que dans sa maison. Le prologue des *Folies amoureuses* de Regnard, où elle paraît sous son nom, la caractérise parfaitement. Quoique les œuvres de Regnard se trouvent partout, comme ce prologue ne se joue plus, et qu'il est supérieurement versifié, nous allons en extraire quelques traits directement relatifs à Mad. Beauval. Les personnages de ce prologue sont Dancourt, Dubocage, Mesd. Beauval, Desbrosses, et Momus.

DANCOURT.

Mais à qui diantre avez-vous ouï dire
Tous les grands mots que vous répétez-là ?

Mad. BEAUVAL.

Comment donc, s'il vous plaît, que veut dire cela ?
 Ma foi, Monsieur, je vous admire !
Il semble aux gens, parce qu'ils savent lire,
Qu'on ne saurait parler aussi bien qu'eux !
 Vous êtes de plaisants crasseux !

DANCOURT.

Mille pardons, Mademoiselle ;
 Je ne prétends point vous fâcher.
J'en sais la conséquence, et je ne veux tâcher
Qu'à finir au plutôt la petite querelle
Qu'assez à contre-temps vous paraissez chercher.

Mad. BEAUVAL.

Qui ! moi, chercher querelle ? Hé bien, la médisance !
　　Parce que naturellement,
Avec simplicité, je dis ce que je pense ;
　　Que j'avertis le public bonnement
Qu'une pièce n'a rien du titre qu'on lui donne.

DANCOURT.

Oui, vous êtes tout-à-fait bonne !

Mad. BEAUVAL.

Hé bien, Monsieur, pourquoi me chagriner ?
　　Vraiment, je vous trouve admirable !
　　On me fait passer pour un diable,
Moi, qui, comme un mouton, suis facile à mener.

DANCOURT.

S'il est ainsi, laissez-vous donc conduire,
Rentrez dans les foyers, songez à commencer.

Mad. BEAUVAL.

Commencer, moi ! non, vous avez beau dire.

DANCOURT.

De grâce....

Mad. BEAUVAL.

Là-dessus rien ne me peut forcer.

DANCOURT.

Mademoiselle....

Mad. BEAUVAL.

Ah ! oui ! vous saurez m'y réduire !

Mad. BEAUVAL.

DANCOURT.

Quoi....

Mad. BEAUVAL.

Je ne jouerai point, Monsieur.

DANCOURT.

Mais on dira....

Mad. BEAUVAL.

Mais on dira, Monsieur, tout ce que l'on voudra.

DANCOURT.

La bonne cervelle !

Mad. BEAUVAL.

Il est drôle !
J'aurai chaussé ma tête, et l'on me contraindra !
Ah ! vous verrez comme on réussira !

DANCOURT.

Si....

Mad. BEAUVAL.

L'on me contredit ! mais ce qui m'en console,
Jouera le rôle qui pourra.

DANCOURT.

Mais, si vous ne jouez, la pièce tombera ;
Et pour ne point jouer un rôle,
Il faut avoir des raisons, s'il vous plaît.

Mad. BEAUVAL.

J'en ai, Monsieur, une très-bonne.

DANCOURT.

Et c'est?

Mad. BEAUVAL, *très-vite*.

J'en ai, vous dis-je, et je ne suis point folle.
Je n'en démordrai point; en un mot comme en cent,
Votre discours devient lassant,
Vous me prenez pour une idole;
Vous croyez me pétrir comme une cire molle,
Mais vous êtes un innocent,
Et votre éloquence est frivole.
Vous avez beau parler, prier, être pressant;
Je ne saurais jouer; j'ai perdu la parole.

DANCOURT.

Il y paraît.

Mad. Desbrosses vient annoncer que l'auteur ne veut point laisser jouer sa pièce. Alors l'esprit de contradiction fait son effet.

Mad. BEAUVAL.

On ne la jouerait pas? hé! pourquoi, je vous prie?
L'auteur l'entend fort bien! il serait beau, ma foi,
Que Messieurs les auteurs nous donnassent la loi!
Oh! contre sa mutinerie,
Puisqu'il le prend ainsi, je me révolte, moi.
Pour le faire enrager, je prétends qu'on la joue.

Mad. DESBROSSES.

Venez donc lui parler. Tout le monde s'enroue
Pour lui faire entendre raison.

Mad. BEAUVAL.

DANCOURT.

Mais peut-être en a-t-il quelques-unes.

Mad. BEAUVAL.

Lui? bon !
Ses raisons ne sont pas meilleures que les nôtres?
La pièce est sue, il faut la jouer, vous dit-on.
Appuierez-vous, Monsieur, ses raisons?

DANCOURT.

Pourquoi non?
Vous m'avez déjà fait presqu'approuver les vôtres.

Mad. BEAUVAL.

Mardienne, Monsieur, finissez.
Je n'aime pas qu'on me plaisante.
Avec votre sang-froid....

DANCOURT.

Que vous êtes charmante,
Lorsque vous vous radoucissez !

Mad. BEAUVAL.

Je suis la douceur même, et je ne me tourmente
Que quand les choses ne vont pas
Selon mes intérêts ou selon mon attente.
Mais quand on me fâche, en ce cas,
Je deviens vive et je suis pétulante.

Il est singulier que Regnard ait eu assez d'empire sur Mad. Beauval, pour l'engager à se jouer

elle-même en plein théâtre. Cela prouve qu'il était de ses amis, ainsi qu'elle le dit dans un autre endroit de ce prologue.

On prétend que Campistron composa pour Mad. Beauval sa comédie en cinq actes, en prose, intitulée l'*Amante Amant*, et jouée pour la première fois le mercredi 2 août 1684.

Mad. Beauval, dit-on, avait désiré le rôle de *Julie* dans la *Femme juge et partie*, et le chagrin de n'avoir pu l'obtenir l'avait rendue malade. Campistron, qui l'aimait, composa exprès pour elle cette comédie de l'*Amante Amant*, dans laquelle le rôle principal était celui d'une femme travestie en homme qu'il confia à Mad. Beauval; et le succès qu'elle obtint dans cette pièce qui eut seize représentations, la consola de n'avoir point joué celui de *Julie*. On ajoute enfin que ce succès produisit deux effets assez remarquables : Mad. Beauval, qui jusqu'alors avait tenu rigueur à Campistron, se sentit mieux disposée pour lui, et lui en marqua sa reconnaissance ; et Campistron, qui avait gardé l'anonyme, apprenant qu'on l'accusait généralement de n'avoir composé cet ouvrage que pour plaire à Mad. Beauval, nia jusqu'à la mort qu'il en fût l'auteur.

Tout cela serait assez vraisemblable sans une petite difficulté ; c'est que la *Femme juge et*

partie fut jouée en 1669, quinze ans seulement avant la comédie de Campistron, et qu'il n'y a pas de chagrin, de cette espèce surtout, qui dure quinze ans. Si l'on s'en rapportait cependant au récit de l'auteur qui nous a transmis cette anecdote, on croirait que ces deux pièces furent représentées dans la même année, et même à peu de distance l'une de l'autre.

Pendant plus de trente-quatre ans que Mad. Beauval passa au théâtre, si ses camarades eurent souvent à se plaindre de son caractère acariâtre, du moins ils ne purent que se louer de son exactitude à remplir tous ses devoirs. Elle ne fit jamais d'absence, excepté pendant le temps de ses couches; encore comme elles furent toutes heureuses, elles ne l'empêchèrent jamais de jouer que pendant dix ou douze jours au plus, et c'est une chose assez remarquable pour mériter d'être rappelée ici. A la vérité elle se trouva souvent dans cet embarras, ayant eu tant d'enfants que nous n'osons en dire au juste le nombre, tel que nous l'avons trouvé dans plusieurs mémoires qui semblent dignes de foi (1). Une seule de ses filles prit le parti du théâtre, et épousa Beaubourg en troisièmes noces.

(1) Il s'élève au double de ceux qu'*Agathe*, dans les *Folies amoureuses*, prétend avoir eus avant l'âge de 27 ans.

Un esprit naturel lui tenait lieu de l'éducation qu'elle n'avait pas reçue dans sa jeunesse. La sienne avait été négligée à tel point qu'à peine savait-elle lire, et qu'elle épelait ses lettres les unes après les autres. Nous croyons qu'il y a encore de l'exagération dans cette anecdote, quoi qu'un passage du prologue dont on vient de lire l'extrait semble la confirmer. Son mari lui copiait ses rôles, et jamais elle ne put lire d'autre écriture que celle de Beauval. Si l'on se rappelle qu'il commença par être moucheur de chandelles, on croira facilement qu'il n'était guères plus instruit que sa femme.

Depuis sa retraite, Mad. Beauval fut appelée à plusieurs fêtes que la duchesse du Maine donnait à Sceaux, et y joua différents rôles. Elle mourut le lundi 20 mars 1720, âgée d'environ soixante-treize ans.

M^{lle} BÉJART.

CETTE actrice s'engagea avec ses deux frères, dont l'un mourut en 1658, ou même avant, dans une troupe qui joua, pendant plusieurs années, en Languedoc et en Provence. Ce fut dans cette dernière province qu'elle fit la connaissance d'un gentilhomme, nommé Modène, dont elle eut une fille qui épousa Molière.

M^{lle} Béjart étant venue à Paris en 1645, entra dans la troupe que Molière formait pour les provinces, y resta pendant tout le temps que ce grand homme, alors ignoré, mit à les parcourir, et revint avec lui dans la capitale en 1658. Son emploi principal dans la comédie était celui des soubrettes; elle les joua en chef, pendant douze ans, au théâtre du Palais royal, en y réunissant beaucoup d'autres rôles, jusqu'à sa mort arrivée, à ce que l'on croit, le mercredi 17 février 1672, une année précisément avant celle de Molière. M^{lle} Béjart joua d'original le rôle de *Dorine* dans *Tartuffe*, et celui de *Jocaste* dans la *Thébaïde* de Racine. La même actrice remplissait alors l'emploi des reines et celui des soubrettes; madame Beauval, qui remplaça M^{lle} Béjart, se distingua dans l'un et dans l'autre. M^{lle} Desmares y fut également très-célèbre. Après sa retraite, ces deux emplois furent séparés, parce que M^{lle} Dangeville, qui avait un talent si parfait dans la comédie, essaya inutilement les rôles tragiques de M^{lle} Desmares (1).

(1) Nous n'ignorons pas qu'il y eut un intervalle de neuf années entre la retraite de M^{lle} Desmares et le début de M^{lle} Dangeville : les rôles de soubrettes étaient remplis alors par Mad. Deshayes et M^{lle} Quinault la cadette : la première n'avait pas de talent pour la tragédie; l'autre ne la joua jamais que dans ses débuts.

Mad. BELLECOURT.

(N... Leroi-Beaumenard, épouse de J. C. G. Colson de Bellecourt.)

Le père de cette actrice était comédien. Après avoir joué en province pendant quelques années, il revint à Paris en 1743, et fit débuter sa fille au théâtre de l'Opéra-comique. Elle y parut pour la première fois dans le *Coq de Village*, petite pièce de Favart, qui fit exprès pour elle le rôle de *Gogo :* elle le joua si naturellement et avec tant de grâces, que le nom de *Gogo* lui resta.

Frappé du succès qu'elle avait obtenu, Monnet, alors entrepreneur de ce spectacle, s'empressa de s'attacher M^{lle} Beaumenard, et se chargea même de son père et de sa mère, en considération des talents de leur fille : madame Beaumenard fut placée par lui dans un des bureaux de la recette journalière, et son mari compris au nombre des acteurs de l'Opéra-comique. Pendant la maladie de l'Écluse, qui jouait le rôle de *Barbarin* dans la pièce intitulée *le Siége de Cythère*, Beaumenard fut obligé de le doubler ; il s'en acquitta si mal qu'on n'osa plus le

charger d'aucun autre rôle ; aussi retourna-t-il en province dès l'année suivante.

Si M^{lle} Beaumenard n'avait suivi que les exemples qu'elle trouvait dans sa famille, elle n'eût pas occupé la place brillante qu'elle s'est assignée parmi les grandes actrices qui ont illustré le théâtre français ; mais sa vocation était marquée par la nature, et elle la remplit dans toute son étendue. Ayant quitté l'Opéra comique à la clôture de la foire Saint-Germain en 1744, elle s'engagea successivement dans plusieurs troupes de provinces, et fit partie de celle que le maréchal de Saxe entretenait à la suite de son armée. Elle était fort jolie ; et l'on prétend que cet illustre guerrier, aussi fidèle à Vénus qu'à Mars, se délassait quelquefois avec elle de ses travaux militaires.

Précédée par une réputation distinguée, M^{lle} Beaumenard débuta le samedi 11 mars 1749, à Versailles, par les rôles de *Finette* dans les *Ménechmes*, et de *Claudine* dans *Colin-Maillard* ; et à Paris, le jeudi 17 avril, par ceux de *Dorine* dans le *Tartuffe*, et de *Marton* dans le *Galant Jardinier*. Elle fut reçue au mois d'octobre de la même année (le 14 ou le 24), et se retira le samedi 3 avril, jour de la clôture de l'année 1756.

Nous ignorons quelle raison décida cette

actrice à quitter le théâtre français, où elle avait toujours été applaudie, même à côté de l'inimitable Dangeville. Elle y reparut le mardi 7 avril 1761, après une absence de cinq années, qui ne lui fit point perdre son rang de réception, sous le nom de Mad. Bellecourt, ayant épousé, quelque-temps auparavant, l'acteur célèbre qui le portait au théâtre. Ses rôles de rentrée furent *Lisette* du *Légataire*, et la *Fausse Comtesse* de l'*Épreuve réciproque*. Le public lui prouva par de nombreux applaudissemens avec quelle satisfaction il la voyait reprendre sa place à la comédie française.

Mad. Bellecourt avait reçu de la nature les qualités les plus convenables à l'emploi qu'elle occupa long-temps avec un grand succès. Sa figure était charmante; ses traits, vifs et animés, se prêtaient naturellement à l'expression de la gaîté; son organe franc, quelquefois même un peu brusque, était fort avantageux pour la plus grande partie de ses rôles. Elle eut un talent vrai qui n'emprunta presque jamais rien du secours de l'art, et qui se conserva dans tout son éclat jusqu'à la fin de sa carrière.

Les soubrettes musquées de Marivaux ne convenaient point, à la vérité, au genre de talent que posséda Mad. Bellecourt; il était trop naturel pour se prêter facilement au cailletage

de ces espèces de demoiselles de compagnie. Nous n'avons garde de prétendre que l'on ne puisse déployer un talent très-réel et du premier ordre, en jouant les rôles tracés par cet auteur trop spirituel pour être comique ; nous voulons dire seulement qu'ils ne rentraient pas aussi bien dans le domaine de Mad. Bellecourt que ceux de servantes, si vigoureusement tracés par Molière et par Regnard.

C'était effectivement dans l'ancien répertoire que Mad. Bellecourt paraissait avec tous ses avantages. Jamais on n'a mieux joué qu'elle les rôles de *Dorine*, de *Martine*, de *Marinette* dans le *Dépit amoureux*, etc. Elle y portait une énergie, un à-plomb réellement admirables, et jamais on n'a été plus véritablement comique dans ces rôles écrits avec tant de force et de nerf.

Aucune actrice ne posséda peut-être, au même point que Mad. Bellecourt, cette facilité incroyable de rire d'une manière immodérée, quoique toujours naturelle, qu'elle prouvait dans plusieurs rôles qui font quelquefois le désespoir des actrices chargées de cet emploi. Les personnes qui lui ont vu jouer ceux de *Nicole* du *Bourgeois gentilhomme*, et de *Zerbinette* des *Fourberies de Scapin*, n'oublieront jamais la vérité parfaite qu'elle offrait toujours au milieu de sa gaîté la plus folle ; elle la portait ce-

pendant au point d'électriser les spectateurs eux-mêmes, et de leur faire éprouver également les accès d'un rire inextinguible; peut-être Monvel ne dut-il l'idée de son *insigne rieuse* (*Mad. de Martigues* dans l'*Amant bourru*), qu'au talent extraordinaire de Mad. Bellecourt pour les rôles de ce genre; du moins est-il certain que cette actrice contribua beaucoup au succès de la pièce de son camarade.

Les talents de Mad. Bellecourt n'embrassèrent point cependant un cercle aussi étendu que ceux de M^{lles} Quinault et Dangeville. Son emploi comprenait alors plusieurs rôles connus sous le nom de *Soubrettes habillées*, tels que *Céliante* du *Philosophe marié*, la *Comtesse* des *Dehors trompeurs*, etc. Elle les jouait pour se conformer à l'usage, mais elle n'y était plus la même. La nature ne lui avait point accordé la noblesse nécessaire pour ces rôles; sous le brillant costume d'une femme de qualité, le public appercevait toujours *Martine*, *Toinette* et *Nicole*; du reste son partage était encore assez brillant pour qu'elle dût s'en contenter, et s'abstenir des rôles éloignés de ses moyens et de la nature de son talent.

Nous ne parlerons pas de son aisance à la scène, de sa connaissance parfaite du théâtre, et de la sûreté de sa mémoire. Une partie de

ces avantages est le fruit de l'habitude; l'autre est absolument indispensable à l'acteur qui se présente sur le premier théâtre du monde; à peine peut-on lui en faire un mérite. Mad. Bellecourt possédait celui d'une rare intelligence, secondée par cette tradition précieuse de la bonne comédie, dont la génération qui doit nous remplacer n'aura peut-être aucune idée.

Mad. Bellecourt observa constamment le costume de son emploi, trop souvent dénaturé avant elle; elle y mettait cette vérité qui fut toujours la base de son talent. Abandonnant à d'autres actrices les plumes, la gaze et le taffetas, elle portait une coiffure simple, un tablier tout uni; dans les rôles de villageoise, des cornettes, et des étoffes semblables à celles dont s'habillent nos paysannes. Son exemple ne fut guères suivi; mais elle n'en fut pas moins louable de l'avoir donné.

Les auteurs modernes ayant placé fort peu de soubrettes véritables dans leurs ouvrages prétendus comiques, Mad. Bellecourt ne s'y trouva presque jamais placée convenablement. Le rôle de *Julie* dans la *Gageure imprévue*, jouée en 1768, est presque le seul qui, depuis cinquante ans, ait été fait dans l'ancien et le véritable genre; Sedaine avait si bien l'intention de n'en pas faire une femme de chambre du grand ton,

qu'il lui avait donné le nom burlesque de *Gotte*, en même-temps qu'il avait appelé *Bedon* le personnage qui se joue aujourd'hui sous le nom de *Lafleur*. Mad. Bellecourt s'y fit beaucoup d'honneur parce qu'il rentrait bien dans le genre de son talent naturel et vrai.

Mad. Bellecourt se retira du théâtre à la clôture de 1791, qui eut lieu le 10 avril, et non en 1785 comme l'ont écrit plusieurs auteurs ordinairement exacts. Elle joua un rôle dans le *Couvent*, comédie en un acte, de Laujon, représentée, pour la première fois, le vendredi 16 avril 1790; elle n'était donc pas retirée en 1785. Ce rôle, peu marquant d'ailleurs, fut le dernier dont elle se chargea dans une pièce nouvelle.

En se retirant, Mad. Bellecourt avait obtenu de ses camarades une pension bien méritée par ses longs services. Nous la trouvons portée à trois mille sept cents livres dans l'*Almanach des Spectacles* de Duchesne pour 1792; mais nous n'y voyons plus celle de deux mille livres qu'elle tenait de Louis XVI, et qui lui avait été donnée par portion égale de mille livres en 1779 et en 1783; peut-être fut-elle supprimée par suite des circonstances. Quoi qu'il en soit, il paraît que Mad. Bellecourt se trouva dans une situation pénible à la fin de sa carrière, lorsque la désu-

nion des comédiens français eut suspendu le payement des pensions qu'ils devaient à leurs anciens camarades.

Au commencement de l'an 7, M. Sageret, alors administrateur du théâtre français, qui recourait à toutes sortes d'expédients pour soutenir son entreprise, pensa qu'un excellent moyen, pour se procurer de fortes recettes, serait d'engager Mad. Bellecourt à reparaître sur la scène. Cette actrice, bien éloignée alors de se trouver dans l'aisance, accepta ses propositions, et joua le 28 frimaire le rôle de *Nicole* dans le *Bourgeois gentilhomme*. Le calcul de M. Sageret se trouva juste; l'affluence fut prodigieuse; mais les spectateurs qui s'étaient empressés de remplir la salle de la comédie française, n'éprouvèrent pas la satisfaction à laquelle ils s'étaient attendus. Accablée par les infirmités de la vieillesse, Mad. Bellecourt n'avait plus que de faibles étincelles du rare talent qu'elle montra dans ses beaux jours; et le public fut péniblement affecté en voyant qu'une nécessité impérieuse l'avait forcée à compromettre sa grande réputation.

Suivant la remarque judicieuse de l'un de nos meilleurs critiques, il ne faut pas qu'un comédien célèbre, après avoir possédé un grand talent et une réputation proportionnée, sorte de sa

retraite, et vienne sur le théâtre, témoin de ses succès,

> Montrer aux nations Mithridate détruit,
> Et d'un illustre nom diminuer le bruit.

C'est affaiblir des souvenirs glorieux, et risquer de perdre en un seul jour le fruit de trente ans de travaux et de gloire ; mais cette observation ne peut s'appliquer en entier à Mad. Bellecourt, qui ne céda qu'à la loi cruelle de la nécessité.

Elle ne survécut pas long-temps à cet effort pénible, et mourut vers la fin de l'an 7.

Mad. BELLEROSE.

(N..... femme de Pierre Lemessier.)

CETTE actrice faisait partie de la troupe de l'hôtel de Bourgogne, mais on ignore quels rôles elle y remplissait. Il paraît qu'elle avait de la beauté ; Benserade en devint si passionnément amoureux, qu'il quitta pour elle la Sorbonne où il étudiait, et l'état ecclésiastique auquel ses parents le destinaient. Peu s'en fallut qu'il n'embrassât l'état de comédien pour être plus sûr de lui plaire ; il se borna cependant à lui faire hommage de sa tragédie de *Cléopâtre*, jouée

en 1635; Benserade n'avait alors que vingt-trois ans. On ne doit pas être surpris qu'un auteur de cet âge travaille pour une actrice, au lieu d'envisager l'art en lui-même. Marmontel fit de même, lorsque, plus de cent ans après Benserade, il composa ses tragédies pour Mlle Clairon, et se crut poète tragique, parce qu'il était amoureux d'une princesse de tragédie.

La retraite de Bellerose, en 1643, entraîna celle de sa femme : elle était encore pensionnaire des acteurs de l'hôtel de Bourgogne en 1674, et mourut avant 1680.

Raymond Poisson lui faisait une pension de mille livres, ainsi qu'on l'a vu à son article : nous ne savons pas pour quelle raison.

Mlle BELONDE.

(Françoise Cordon, femme de Jean Guyot Lecomte.)

Si l'on s'en rapporte aux mémoires du temps, cette actrice eut plus de réputation que de talent véritable. Elle était assez jeune lorsqu'elle s'engagea dans une troupe de province sous le nom de Mlle Belonde, qu'elle porta toujours de-

puis, même après avoir épousé Lecomte en 1681, et elle y obtint beaucoup de succès.

Mad. Champmeslé ayant quitté le théâtre de l'hôtel de Bourgogne en 1679, ses camarades crurent qu'ils ne pouvaient mieux la remplacer qu'en appelant à Paris M^{lle} Belonde, qui tenait le même emploi dans les provinces, et y était fort estimée. Elle débuta effectivement avec beaucoup de succès, au mois d'août 1679, par le rôle de *Pauline* dans *Polyeucte*. Cependant à la réunion des troupes qui eut lieu l'année suivante, elle fut restreinte aux seconds et troisièmes rôles tragiques, et aux secondes amoureuses de la comédie.

On a remarqué que de bons acteurs se gâtent quelquefois en province; quoique M^{lle} Belonde fût de Paris, elle contracta dans ses courses un accent provincial, qui approchait beaucoup de celui des habitants de la Gascogne, et jamais elle ne put s'en défaire.

C'était au surplus, suivant une note de Grandval père, une médiocre actrice que M^{lle} Belonde, quoique plusieurs personnes en fissent grand cas. Il nous a tracé son portrait; on ne l'accusera point d'être flatté, ni ennuyeux par sa longueur. « Elle » n'était, dit-il, ni grande, ni petite, ni belle, » ni laide. » Nous ne sommes point étonnés qu'à la rentrée de Mad. Champmeslé en 1680,

Mlle Belonde ait été forcée de lui remettre les premiers rôles, et de descendre aux seconds.

Nous ne connaissons de rôles établis par cette actrice, que ceux d'*Iphigénie* dans l'*Oreste* de Boyer et Le Clerc, en 1681, et de *La Comtesse* dans *le Muet* en 1691.

Elle se retira le premier avril 1695, par ordre de la cour expédié le vingt mars précédent, obtint une pension de mille livres, et mourut le dimanche 23 août 1716.

~~~~~~~~~

## Mad. BRÉCOURT.

(*N..... Étienne des Urlis, femme de Guillaume Marcoureau, sieur de Brécourt.*)

Le théâtre du Marais ne fit pas une perte considérable lorsque Mlle Des Urlis le quitta pour épouser Brécourt, qui la fit entrer à l'hôtel de Bourgogne, où il était lui-même. Elle ne jouait que des confidentes : à la réunion, en 1680, on la remercia de ses services, en lui accordant une pension de mille livres qu'elle conserva jusqu'à sa mort, arrivée le dimanche 22 avril 1713. S'il était vrai, comme l'assure un écrivain fort inexact, qu'elle eût été reçue au théâtre du Marais en 1645, il en résulterait qu'elle avait près de 90 ans lorsqu'elle mourut.

## M.lle BRILLANT.

(*Marie Lemaignan, femme du sieur Bureau.*)

Mad. Bellecourt n'est point la seule actrice que l'Opéra-Comique ait fournie à la Comédie française; M.lle Brillant, qui se distingua dans l'emploi des confidentes tragiques, sortait aussi de ce spectacle. Elle y débuta en 1740 dans *la Servante justifiée*, ou en 1742 par les rôles de la *Géorgienne* et de la *Sauvage* dans le *Prix de Cythère*, petite pièce de Favart, jouée pour la première fois en 1741. Les applaudissements qu'elle reçut, l'engagèrent à continuer de paraître à ce spectacle, jusqu'à l'époque de sa suppression. M.lle Brillant signala son séjour à l'Opéra-Comique par une espièglerie un peu forte dont nous croyons pouvoir nous permettre le récit.

Les principaux vaudevilles de la *Chercheuse d'esprit*, opéra-comique de Favart, joué en 1741, furent parodiés par un jeune homme qui jugea que pour donner plus de vogue à ses couplets, il devait les rendre très-méchants. Il prit pour objet de ses sarcasmes toutes les actrices qui jouaient dans la pièce qu'il parodiait, et les déchira cruellement. Elles résolurent de se ven-

ger: Mlle Brillant se mit à la tête du complot, et dès le lendemain, toutes ses mesures étant prises, elle alla se placer à côté du jeune homme qui se pavanait à l'amphithéâtre. Elle le combla de politesses, et parla de ses couplets avec les plus grands éloges. — Vous ne m'avez pas ménagée, ajouta-t-elle; mais je suis bonne princesse, et je ne saurais me fâcher quand les choses sont dites avec autant de finesse et d'esprit. Il y a quelques-unes de mes compagnes qui font les bégueules; je veux les désoler en leur chantant moi-même vos couplets publiquement. Il m'en manque quelques-uns; faites moi l'amitié de venir les écrire dans ma loge.

Le jeune homme donna dans le piège, et la suivit après le spectacle. Dès qu'il fut entré, toutes les actrices qui l'attendaient, armées de longues poignées de verges, fondirent sur lui, et l'étrillèrent impitoyablement. L'officier de police accourut aux cris du patient, eut beaucoup de peine à faire cesser l'exécution, et plus encore à s'empêcher de rire. Quant à l'auteur fustigé, dès qu'il se vit libre, sans se donner le temps de réparer le désordre dans lequel ces dames l'avaient mis, il prit la fuite, et fut si honteux de son aventure que, trois jours après, il s'embarqua pour les îles.

Nous ne savons pas si Mlle Brillant se permit

des plaisanteries du même genre à l'armée, ou dans les provinces qu'elle parcourut, lorsque la paix de 1748 eut obligé le maréchal de Saxe à congédier sa troupe comique. Elle revint à Paris en 1750, et débuta le 16 juillet de la même année par les rôles de *Lucinde* dans l'*Homme à bonnes fortunes*, et d'*Agathe* dans les *Folies amoureuses*. Le premier de ces rôles est du haut comique; il ne convenait pas absolument à M<sup>lle</sup> Brillant qui, suivant l'expression d'un auteur contemporain, avait un peu l'air déterminé que l'on contracte dans les garnisons; mais elle joua fort bien celui d'*Agathe*, et y fut extrêmement applaudie.

La protection du maréchal de Saxe, qui voulut assister à son début, contribua sans doute, autant que ses talents, à lui faire obtenir son ordre de réception le lundi 28 décembre 1750. Elle le justifia bientôt en prenant l'emploi des grandes confidentes. Jusqu'à l'époque où elle s'en chargea, il n'avait pas été toujours rempli au gré du public; on peut dire qu'elle y excella : le témoignage de M<sup>lle</sup> Clairon, ordinairement peu prodigue d'éloges, suffira sans doute pour justifier notre assertion, et nous le rapporterons sans rien changer aux termes dont elle s'est servie.

« Je me souviens qu'étant très-malade, ayant
» *Ariane* à jouer, et craignant de ne pas suffire

» à la fatigue de ce rôle, j'avais fait mettre un
» fauteuil sur le théâtre, pour m'en aider en cas
» de besoin. Les forces en effet me manquèrent
» au cinquième acte, en exprimant mon déses-
» poir sur la fuite de *Phèdre* et de *Thésée*; je
» tombai dans le fauteuil presque sans connais-
» sance. L'intelligence de M<sup>lle</sup> Brillant, qui jouait
» ma confidente, lui suggéra d'occuper la scène
» par le jeu de théâtre le plus intéressant. Elle
» vint tomber à mes pieds, prit une de mes mains
» qu'elle baigna de larmes; ses paroles, lente-
» ment articulées, interrompues par des sanglots,
» me donnèrent le temps de me ranimer; ses
» regards, ses mouvements me pénétrèrent; je
» me précipitai dans ses bras, et le public, en
» larmes, reconnut cette intelligence par les plus
» grands applaudissements. Une actrice ordi-
» naire eût répondu tout de suite, et la pièce
» n'eût point été achevée. »

M<sup>lle</sup> Brillant n'avait pas autant de succès dans les rôles d'*Amoureuses* de la comédie. Elle était d'une taille médiocre, avait peu de beauté, beaucoup d'embonpoint, un défaut assez sensible dans les yeux; et quand elle jouait le sentiment, il n'eût pas été difficile de le prendre pour du tempérament dont l'expression semblait trop vive pour la scène.

M<sup>lle</sup> Brillant se retira en 1759, reparut en 1766

à l'ouverture du théâtre qui eut lieu le mardi 8 avril, par un rôle de confidente dans *Sémiramis*, et quitta définitivement la scène en 1767 : du moins n'est-elle plus portée sur la liste des sociétaires pour 1768. Comme elle ne se trouve pas non plus sur celle des acteurs retirés avec pension, et qu'après dix ans de service utile, on lui eût sans doute accordé celle de cinq cents livres qu'avaient obtenue plusieurs acteurs moins distingués, nous sommes portés à croire qu'elle mourut dans le courant de 1767, mais nous n'en avons pas la preuve.

# Mad. CHAMPMESLÉ.

(*Marie Desmares*, femme de Charles Chevillet, sieur de Champmeslé.)

Les rares talents de cette actrice ont été célébrés par les plus illustres écrivains du siècle de Louis XIV ; les passages de leurs écrits, dans lesquels son éloge se trouve consigné, feront le plus bel ornement de cet article.

Marie Desmares naquit à Rouen en 1641. Ainsi que nous l'avons dit à l'article de son frère, Nicolas Desmares, elle était petite fille d'un prési-

dent au parlement de Normandie qui avait deshérité son fils pour le punir de s'être marié sans son aveu. La conséquence de cet usage, peut-être exagéré, du pouvoir paternel, fut que les petits enfants du président, dépourvus de toute espèce de ressource, se virent forcés de tirer parti des talents qu'ils avaient reçus de la nature, et d'embrasser la profession de comédien.

M$^{lle}$ Desmares joua d'abord dans la province où probablement elle fit la connaissance de Champmeslé, avec lequel elle était déjà mariée lorsqu'ils débutèrent l'un et l'autre au théâtre du Marais en 1669. A cette époque les talents de Mad. Champmeslé ne s'étaient pas encore développés ; ce ne fut qu'en considération de ceux de son mari, fort célèbre dans l'emploi des rois, qu'elle fut reçue à ce théâtre, où les bons acteurs étaient cependant assez rares pour que l'on ne dût pas s'y montrer très-difficile. On ne croyait point alors que Mad. Champmeslé fût destinée à devenir un jour une grande actrice ; Laroque, orateur du théâtre du Marais, homme de goût et bon connaisseur, la jugea plus favorablement, et se donna des soins pour la perfectionner. Semblable à quelques comédiens qu'il est inutile de désigner, Laroque démontrait mieux les principes de son art, qu'il ne les mettait lui-même en pratique : Mad. Champmeslé profita si bien de

ses leçons qu'en six mois elle se trouva en état de jouer les premiers rôles au gré du public. Aussi ne resta-t-elle pas long-temps avec les comédiens du Marais : ceux de l'hôtel de Bourgogne s'empressèrent de se l'attacher, et elle fut reçue dans leur société, ainsi que son mari, à la rentrée de Pâques 1670. Elle débuta par le rôle d'*Hermione*, et mérita les plus illustres suffrages ; mais on peut dire qu'elle n'en obtint point de plus flatteur que celui de M$^{lle}$ des OEillets, l'une des bonnes actrices de ce théâtre. Quoique attaquée de la maladie dont elle mourut quelque temps après, M$^{lle}$ des OEillets voulut voir la nouvelle actrice, et en sortant du théâtre elle en fit l'éloge le plus complet par ce peu de mots : *Il n'y a plus de des OEillets.*

On ignore pour quelle raison Mad. Champmeslé quitta l'hôtel de Bourgogne à la rentrée de 1679 pour passer avec son mari dans la troupe de Guénégaud. Il est vrai qu'indépendamment de leurs parts entières, une pension de mille livres leur fut assurée par contrat particulier ; mais cet avantage médiocre, qu'ils auraient obtenu de même des camarades dont ils se séparaient, ne peut seul les avoir déterminés. Au reste, ils ne devaient pas rester long-temps éloignés les uns des autres : les deux troupes furent réunies en 1680, et Mad. Champmeslé se trouva toujours la première

actrice du théâtre reconstitué sur de nouvelles bases.

Pendant près de trente années qu'elle passa sur la scène, elle eut occasion d'établir une grande quantité de rôles nouveaux : nous allons indiquer sommairement les plus marquants.

En 1670 *Venus* dans les *Amours de Vénus et d'Adonis*, par de Visé; *Bérénice*; en 1672 *Roxane* (ou *Atalide*); *Ariane*; en 1673 *Monime*; en 1674 *Iphigénie* (*en Aulide*); en 1677 *Phèdre*; en 1681 *Zaïde* dans une tragédie de Lachapelle qui porte ce titre; en 1688 *Fulvie* dans le *Régulus* de Pradon; en 1691 *Talestris* dans *Tiridate*; en 1694 *Médée*; en 1695 *Judith* de l'abbé Boyer; en 1697 *Iphigénie* dans Oreste et Pylade, de la Grange-Chancel. Ce fut par cette tragédie que Mad. Champmeslé termina sa carrière théâtrale; sa maladie mortelle en interrompit même les représentations.

Le rôle de *Monime*, l'un des plus nobles et des plus touchants qui soit au théâtre, mais aussi l'un des plus difficiles, suivant le témoignage de Mlle Clairon, avait été si bien saisi par Mad. Champmeslé, que l'on prétend que depuis elle aucune actrice n'a dit, d'une manière aussi admirable, ces mots si simples, *Seigneur, vous changez de visage.*

Quant à son succès dans le rôle d'*Iphigénie*,

il a été immortalisé par ces vers si connus de Boileau :

> Jamais Iphigénie en Aulide immolée
> Ne coûta tant de pleurs à la Grèce assemblée,
> Que dans l'heureux spectacle à nos yeux étalé
> En a fait sous son nom verser la Champmeslé.

*Judith*, tragédie de Boyer, jouée pour la première fois le 4 mars 1695, avait été fort applaudie avant la clôture. A la rentrée ce ne fut pas la même chose : les sifflets accueillirent cette belle Juive, quoique représentée par Mad. Champmeslé. Étonnée d'entendre cette musique à laquelle ses oreilles n'étaient point accoutumées, l'actrice s'avança sur les bords du théâtre, et dit : *Messieurs, nous sommes assez surpris que vous receviez aujourd'hui si mal une pièce que vous avez applaudie pendant le carême.* Dans l'instant une voix aigre partit du fond du parterre, et lui répondit : *les sifflets étaient à Versailles aux sermons de l'abbé Boileau.*

Ce mot piquant est attribué à Racine dans le *Bolœana*, ou recueil des bons mots de Boileau, compilé par Delosme de Monchesnay. Louis Racine, dans ses mémoires sur la vie de son père, semble persuadé qu'il se le permit effectivement. Il devait être plus à portée que personne de juger l'authenticité de cette anecdote :

cependant nous la croyons douteuse, malgré son autorité, ou plutôt d'après les expressions qu'il a employées lui-même. Si Racine estimait infiniment l'abbé Boileau, comme le dit expressément Louis Racine, peut-on croire qu'il ait voulu lancer contre lui, même en plaisantant, un sarcasme aussi dur? et peut-on se contenter de l'explication ingénieuse, mais peu plausible, de Racine le fils, suivant laquelle son père ne fit cette réponse à quelqu'un qui s'étonnait du succès de *Judith*, que pour faire remarquer certaine bizarrerie d'un goût passager, qui est cause qu'un bon prédicateur n'est pas goûté, tandis qu'un mauvais poète est applaudi?

Au reste, en supposant que cette épigramme appartienne à Racine, ce ne fut pas du moins au théâtre, ni en dialoguant avec Mad. Champmeslé, qu'elle lui échappa. Lorsque Boyer donna sa *Judith*, il y avait long-temps que Racine, livré entièrement à la plus haute dévotion, avait renoncé aux spectacles, et à l'actrice qui jouait le rôle de *Judith*. Peut-être le plaisant du parterre, qui se chargea de répondre à Mad. Champmeslé, ne faisait-il que répéter un bon mot déjà connu.

C'est ici que nous devons placer ce que les mémoires du temps nous ont fourni de plus authentique sur l'attachement de Racine pour l'ac-

trice célèbre dont nous nous occupons. Cet attachement, qui devint une passion sérieuse, n'avait jamais été révoqué en doute, lorsque Racine le fils, en composant les mémoires dont nous venons de parler, crut devoir combattre l'opinion généralement reçue jusqu'alors, soutenir que son père n'avait jamais ressenti d'amour pour Mad. Champmeslé, quoiqu'elle fût très-capable d'en inspirer, et assurer qu'il n'avait jamais eu d'autres relations avec elle que celles d'un maître de déclamation avec son élève, et d'un auteur illustre avec l'actrice qui partage ses succès. Nous respectons les motifs qui l'ont guidé dans cette discussion, et d'après lesquels il s'est formé l'opinion que nous venons d'exposer; mais la vérité nous semble plus respectable encore que la piété filiale; et nous allons rapporter fidèlement le récit des auteurs contemporains. Nous examinerons ensuite les raisons dont Louis Racine s'est servi pour essayer de le détruire.

Lorsque Mad. Champmeslé parut pour la première fois à l'hôtel de Bourgogne par le rôle d'*Hermione*, quelques amis de Racine voulurent voir ce début, et l'y entraînèrent avec eux. Racine trouva que les deux premiers actes étaient faiblement rendus par l'actrice nouvelle; mais elle lui parut si sublime dans les deux derniers, si supérieure à M<sup>lle</sup> des Œillets qui avait joué le

rôle d'original, qu'après la représentation il courut à sa loge pour la combler de louanges et de remerciements. De ce moment il lui destina les rôles les plus brillants de ses tragédies, et lui confia successivement ceux de *Bérénice*, d'*Atalide*, de *Monime*, d'*Iphigénie* et de *Phèdre*.

Il était difficile que les occasions fréquentes de se voir familièrement que Racine et son actrice eurent depuis cette époque, ne fissent naître dans leurs cœurs un sentiment plus vif que l'estime. Ils étaient tous les deux à peu près du même âge; Racine passait, avec justice, pour l'un des plus beaux hommes de son temps; Mad. Champmeslé, sans avoir une beauté parfaite, n'en était pas moins fort aimable et très-séduisante : c'est un fait reconnu par tous les auteurs qui vivaient à la même époque. Bientôt ils s'aimèrent, se le dirent, et s'arrangèrent ensemble avec cette facilité que permettait le célibat de l'un, et la profession de l'autre. Leur passion réciproque fut regardée comme une chose constante dans le monde, et se trouve attestée, non seulement par une tradition uniforme, mais encore par le témoignage de Mad. de Sévigné, de Boileau, de Valincourt, etc.

Voici les propres expressions de Madame de Sévigné : le sens en est clair. « Racine fait des

» comédies pour la Champmeslé ; ce n'est pas
» pour les siècles à venir ; si jamais il n'est plus
» jeune, et qu'il cesse d'être amoureux, ce ne
» sera plus la même chose. »

Si l'on en croyait d'ailleurs les mêmes personnes qui viennent d'être citées, on serait obligé de penser que l'amour de Mad. Champmeslé pour Racine ne l'empêcha point d'écouter favorablement plusieurs seigneurs qui s'attachèrent à elle. Ces infidélités passagères ne furent point suffisantes pour engager Racine à la quitter, ni pour lui faire jouer le rôle d'un amant jaloux. Il se contenta de marquer à Champmeslé par un bon mot piquant ce qu'il pensait de sa femme. Boileau a mis ce bon mot en épigramme ; il ne la disait qu'à ses meilleurs amis, mais on la trouve dans le deuxième volume de ses œuvres, imprimées à Paris chez David l'aîné et Durand, 1747, cinq volumes in-8°.

> De six amants contents et non jaloux,
> Qui tour-à-tour servaient madame Claude,
> Le moins volage était Jean son époux.
> Un jour pourtant, d'humeur un peu trop chaude,
> Serrait de près sa servante aux yeux doux,
> Lorsqu'un des six lui dit : Que faites-vous ?
> Le jeu n'est sûr avec cette ribaude.
> Ah ! voulez-vous, Jean, Jean, nous gâter tous ?

Nous douterions que cette épigramme fût véri-

tablement de Boileau, quoiqu'elle ait été insérée dans une des meilleures éditions de ses ouvrages, si le témoignage de Jean-Baptiste Rousseau ne prouvait d'une manière certaine qu'il se la permit. Voici ce que l'on trouve dans une de ses lettres à Brossette, commentateur de Boileau.

« Je connaissais et je savais par cœur la petite
» épigramme de M. Despréaux, que vous avez
» eu la bonté de m'envoyer. On prétend que
» c'est un bon mot de M. Racine au comédien
» Champmeslé dans le temps qu'il fréquentait la
» maison de celui-ci. M. Despréaux ne l'a point
» donnée au public pour ne pas donner prise aux
» censeurs trop scrupuleux, *parce que*, me di-
» sait-il, *un ouvrage sévère peut bien plaire aux*
» *libertins; mais un ouvrage trop libre ne plaira*
» *jamais aux personnes sévères. C'est une*
» *maxime excellente qu'il m'a apprise trop*
» *tard, et que je me repens fort de n'avoir*
» *pas toujours pratiquée.* »

Ce ne fut que lorsque Mad. Champmeslé donna une préférence marquée au comte de Clermont-Tonnerre, que Racine prit le parti de la quitter, et ce fut alors aussi que courut une mauvaise épigramme où l'on disait en parlant de cette actrice qu'*un tonnerre l'avait déracinée*, ce qui fait une chute digne de Turlupin.

L'un des éditeurs de Racine a dit, dans la vie

de ce grand poète, qu'il avait eu un fils naturel de Mad. Champmeslé ; Louis Racine a raison de dire que ce conte est d'une invention ridicule, puisque Mad. Champmeslé était mariée long-temps avant que Racine ne la connût; ce prétendu fils naturel, s'il eût existé réellement, eût passé d'ailleurs pour le fils de Champmeslé, en vertu du contrat antérieur ; mais il ne paraît point que cet acteur ait eu d'enfants de son mariage avec Marie Desmares.

Nous allons citer textuellement le passage des mémoires de Louis Racine sur la vie de son père, dans lequel il combat l'opinion généralement reçue de son amour pour Mad. Champmeslé. Nous y joindrons quelques réflexions que nous croyons nécessaires.

« Cette femme n'était point née actrice. (*Assertion très-hasardée, pour ne pas dire plus.*) » La nature ne lui avait donné que la beauté, la » voix et la mémoire : du reste, elle avait si peu » d'esprit, qu'il fallait lui faire entendre les vers » qu'elle avait à dire, et lui en donner le ton. (*Racine exagère : aucun des contemporains de Mad. Champmeslé ne l'a traitée aussi sévèrement que lui, et leur suffrage est préférable au sien.*) Tout le monde sait le talent que mon » père avait pour la déclamation, dont il donna » le vrai goût aux comédiens capables de le

» prendre. (*Distinguons : Racine eut sans doute beaucoup de talent pour la déclamation : on sait qu'il lisait parfaitement; mais certainement ce ne fut pas lui qui forma les grands comédiens de ce siècle. Dès 1663, Molière, dans l'Impromptu de Versailles, leur avait donné les plus utiles avis.*) Ceux qui s'imaginent que la décla-
» mation qu'il avait introduite sur le théâtre était
» enflée et chantante, sont, je crois, dans l'er-
» reur. Ils en jugent par la Duclos, élève de la
» Champmeslé, et ne font pas attention que la
» Champmeslé, quand elle eut perdu son maître,
» ne fut plus la même; et que venue sur l'âge,
» elle poussait de grands éclats de voix, qui don-
» nèrent un faux goût aux comédiens. (*Ici Louis Racine parle de ce qu'il n'a point vu; aucun auteur contemporain ne dit que le talent de Mad. Champmeslé eût éprouvé quelque altération lorsqu'elle mourut.*) Lorsque Baron, après
» vingt ans de retraite, eut la faiblesse de remon-
» ter sur le théâtre, il ne jouait plus avec la
» même vivacité qu'autrefois, au rapport de
» ceux qui l'avaient vu dans sa jeunesse; c'était
» le vieux Baron; cependant il répétait encore
» tous les mêmes tons que mon père lui avait
» appris. (*D'abord, Louis Racine aurait dû dire* après vingt-neuf ans de retraite, *et ne point paraître étonné que Baron n'eût pas conservé la*

*vivacité de sa jeunesse*). Comme il avait formé
» Baron, il avait formé la Champmeslé; mais
» avec beaucoup plus de peine. (*C'est ici que
se trouve l'erreur la plus considérable de tout ce
récit : Baron ne fut point formé par Racine,
mais par Molière.*) Il lui faisait d'abord com-
» prendre les vers qu'elle avait à dire, lui mon-
» trait les gestes, et lui dictait les tons, que
» même il notait. (*Ce dernier mot, bien pesé,
confirmerait le sentiment de ceux qui croyent
que le débit de Mad. Champmeslé était une
espèce de chant; nous en donnerons d'ailleurs
une autre preuve.*) L'écolière fidèle à ses leçons,
» quoiqu'actrice par art, sur le théâtre paraissait
» inspirée par la nature; et comme par cette
» raison elle jouait beaucoup mieux dans les
» pièces de son maître que dans les autres, on
» disait qu'elles étaient faites pour elle, et on
» en concluait l'amour de l'auteur pour l'actrice. »

Cette explication est fort ingénieuse; il n'y
manque que la vérité. Nous croyons que nos
lecteurs sont actuellement en état d'apprécier
les raisons de Louis Racine pour détruire une
opinion qu'il croyait injurieuse à la mémoire de
son père. Il n'a pas trouvé d'autre moyen que
d'accuser Mad. Champmeslé d'une ignorance
très-peu vraisemblable, de la représenter comme
un perroquet qui n'avait d'autre talent que celui

de répéter machinalement ce que l'on confiait à sa mémoire ; il aurait dû s'appercevoir qu'une méthode semblable peut réussir pour un rôle, mais n'a jamais suffi pour mériter à une actrice trente ans de succès, et une réputation égale à celle dont a joui Mad. Champmeslé.

Madame de Sévigné lui rendait plus de justice, et ne la regardait point comme une belle idole, animée par une inspiration étrangère. Voyez le recueil de ses lettres, et surtout les suivantes dont nous allons extraire quelques passages, sur l'édition de 1735, en six vol. in-12.

15 janvier 1672. « La pièce de Racine (*Bajazet*)
» m'a paru belle ; nous y avons été. Ma belle-
» fille (*Mad. Champmeslé avait été maîtresse du marquis de Sévigné qui la quitta pour Ninon.*)
» m'a paru la plus miraculeusement bonne comé-
» dienne que j'aye jamais vue. Elle surpasse la
» des OEillets de cent mille piques ; et moi,
» qu'on croit assez bonne pour le théâtre, je ne
» suis pas digne d'allumer les chandelles quand
» elle paraît. Elle est laide de près, et je ne
» m'étonne pas que mon fils ait été suffoqué par
» sa présence ; (*Hyperbole outrée ! Sans doute cette actrice n'était pas aussi belle que Madame de Grignan ; mais qui jamais, hors Madame de Sévigné, a dit qu'elle fût laide ?*) mais quand
» elle dit des vers, elle est adorable. »

9 mars. « A propos de comédie, voilà Bajazet;
» si je pouvais vous envoyer la Champmeslé,
» vous trouveriez la pièce bonne; mais sans
» elle, elle perd la moitié de son prix. » Madame de Sévigné, trop prévenue en faveur de Corneille, ne rendait pas une justice exacte à Racine : la postérité s'est chargée de ce soin, et a réparé ses erreurs.

16 mars. « Je suis au désespoir que vous ayiez
» eu *Bajazet* par d'autres que par moi. C'est ce
» chien de Barbin qui me hait, parce que je
» ne fais pas des princesses de Clèves et de
» Montpensier. Vous en avez jugé très-juste
» et très-bien, et vous aurez vu que je suis
» de votre avis. Je voulais vous envoyer la
» Champmeslé pour réchauffer la pièce. »

1er avril. « La Champmeslé est quelque chose
» de si extraordinaire, qu'en votre vie vous
» n'avez rien vu de pareil; c'est la comédienne
» que l'on cherche et non pas la comédie. J'ai
» vu *Ariane* pour la Champmeslé seule; cette
» comédie est fade, les comédiens sont maudits; mais quand la Champmeslé arrive, on
» entend un murmure, tout le monde est ravi,
» et l'on pleure de son désespoir. »

Le suffrage de la Fontaine ne sera pas regardé sans doute comme indifférent. Admirateur des talents de cette actrice, et des grâces de sa personne,

il lui adressa le conte de Belphégor. Nous en détacherons ce qui est relatif à Mad. Champmeslé, sûrs que nos lecteurs ne se plaindront point d'une citation pareille :

> De votre nom j'orne le frontispice
> Des derniers vers que ma Muse a polis.
> Puisse le tout, ô charmante Philis,
> Aller si loin que notre los franchisse
> La nuit des temps : nous la saurons dompter,
> Moi par écrire, et vous par réciter.
> Nos noms unis perceront l'onde noire ;
> Vous régnerez long-temps dans la mémoire,
> Après avoir régné jusques ici
> Dans les esprits et dans les cœurs aussi.
> Qui ne connaît l'inimitable actrice
> Représentant ou Phèdre, ou Bérénice,
> Chimène en pleurs, ou Camille en fureur ?
> Est-il quelqu'un que votre voix n'enchante,
> S'en trouve-t-il une autre aussi touchante,
> Une autre enfin allant si droit au cœur ?
> N'attendez pas que je fasse l'éloge
> De ce qu'en vous on trouve de parfait ;
> Comme il n'est point de grâce qui n'y loge,
> Ce serait trop ; je n'aurais jamais fait.
> De mes Philis vous seriez la première ;
> Vous auriez eu mon âme toute entière,
> Si de mes vœux j'eusse plus présumé ;
> Mais en aimant qui ne veut être aimé ?
> Par des transports n'espérant point vous plaire,
> Je me suis dit seulement votre ami,
> De ceux qui sont amants plus qu'à demi,
> Et plût à Dieu que j'eusse pu mieux faire !

Il paraît que la Fontaine écrivait souvent à Mad. Champmeslé, quand il quittait momentanément Paris, pour aller vendre une portion d'héritage à Château-Thierry, ou pour quelqu'autre cause ; on n'a conservé qu'une de ses lettres ; la voici :

<center>1678.</center>

« Comme vous êtes la meilleure amie du
» monde aussi bien que la plus agréable, et que
» vous prenez beaucoup de part à ce qui re-
» garde vos amis, il est à propos de vous mander
» ce que font ceux qui ne vous ont pas suivie.
» Ils boivent, depuis le matin jusqu'au soir, de
» l'eau, du vin, de la limonade, etc. rafraîchis-
» sements légers à qui est privé de vous voir.
» La chaleur et votre absence nous jettent tous
» en d'insupportables langueurs. Quant à vous,
» Mademoiselle, je n'ai pas besoin que l'on me
» mande ce que vous faites ; je le vois d'ici.
» Vous plaisez depuis le matin jusqu'au soir,
» et accumulez cœurs sur cœurs. Tout sera
» bientôt au roi de France et à Mlle de Champ-
» meslé. Mais que font vos courtisans ? car pour
» ceux du roi, je ne m'en mets pas autrement
» en peine. Charmez-vous l'ennui, le malheur
» au jeu, et toutes les autres disgrâces de M. de
» la Fare ? et M. de Tonnerre rapporte-t-il

» toujours au logis quelque petit gain ? Il ne sau-
» rait plus en faire de grands après l'acquisition
» de vos bonnes grâces. Tout le reste n'est qu'un
» surcroît de peu d'importance; et quiconque vous
» a gagnée, ne se doit que médiocrement réjouir
» de toutes les autres fortunes. Mandez-moi s'il
» n'a point entièrement oublié le plus fidèle de
» tous ses serviteurs, et si vous croyez qu'à
» son retour il continuera à m'honorer de ses
» niches et de ses brocards. »

Cette lettre, ainsi que le fragment du conte de Belphégor, prouvent l'attachement de la Fontaine pour Mad. Champmeslé; elle le méritait. Racine le fils l'accuse d'un manque d'intelligence qui aurait été jusqu'à la bêtise, si tout ce qu'il avance était fondé : il eût été plus exact de dire qu'elle n'était pas douée d'un esprit supérieur, présent fort rare de la nature; mais un grand usage du monde, beaucoup de douceur dans la conversation, et une certaine naïveté aimable dans sa façon de s'exprimer, lui en tenaient lieu jusqu'à un certain point. Son éducation avait été négligée : il n'est donc pas étonnant qu'elle ne fût point instruite, et nous croyons qu'on peut adopter sans scrupule l'anecdote suivante qui ne prouve pas en faveur de son érudition.

Elle demandait à Racine d'où il avait tiré *Athalie*. De l'ancien testament, répondit-il.

De l'ancien testament, répliqua l'actrice ! Eh ! mais, n'avais-je pas ouï dire qu'il y en avait un nouveau ?

Mad. Champmeslé était d'une taille noble et avantageuse ; l'ensemble de son visage plaisait généralement ; cependant sa peau n'était pas blanche, et ses yeux étaient petits et ronds. Mais les grâces naturelles répandues sur toute sa personne, et la douceur de sa voix touchante, ne laissaient pas, pour ainsi dire, appercevoir ces défauts.

Cette voix si convenable aux rôles tendres, prenait de la force, de l'énergie, et devenait extrêmement sonore dans ceux qui exigeaient plus de moyens. Alors, d'après une tradition constante, si l'on eût ouvert la loge du fond de la salle, on eût entendu l'actrice jusques dans le caffé Procope.

L'auteur des *Entretiens galants*, publiés par Barbin, en 1681, deux volumes in-douze, en parlant de cette *voix touchante* de Mad. Champmeslé, fait une observation qu'il est peut être utile de recueillir, parce qu'elle sert à faire connaître le genre de déclamation adopté par la plupart des grands acteurs du siècle de Louis XIV, et qui se perpétua au théâtre pendant une partie du dix-huitième siècle, surtout tant que Mesd. Desmares et Duclos furent

chargées des premiers rôles. Nous savons ce qu'était la musique de Lully, parce que nous possédons ses partitions, et que l'on a pu noter ses plus beaux airs; la déclamation de nos grands acteurs de l'ancien théâtre, au contraire, n'a point laissé de traces, quoiqu'elle fût presqu'aussi susceptible d'être notée que les compositions de Lully : nous devons donc saisir tout ce qui peut nous en donner une idée.

« Le récit des comédiens dans le tragique, » *dit cet auteur*, est *une espèce de chant*, et » vous m'avouerez bien que la Champmeslé ne » vous plairait pas tant, si elle avait une voix » moins agréable; mais elle sait la conduire avec » beaucoup d'art, et elle y donne à propos des » inflexions si naturelles qu'il semble qu'elle ait » véritablement dans le cœur une passion qui » n'est que dans sa bouche. »

C'est-là tout le secret des grands acteurs. Il est bien surprenant que l'on fût parvenu à produire l'effet que l'on attend de leur art par des moyens aussi peu naturels que ceux dont se servirent pendant long-temps sur la scène une partie des acteurs qui s'y firent le plus de réputation.

Il n'était pas nécessaire de répéter à Mad. Champmeslé ce précepte de Boileau :

Il faut, dans la douleur, que vous vous abaissiez ;
Pour m'arracher des pleurs, il faut que vous pleuriez.

Sa sensibilité était naturelle et vraie; quelque force d'esprit que l'on eût, quelque violence que l'on se fît, il fallait partager sa douleur, et pleurer avec elle.

Pour completter ces détails sur la vie théâtrale de Mad. Champmeslé, nous devons ajouter qu'elle ne marqua point dans la comédie : son mari la jouait beaucoup mieux qu'elle ; aussi ne connaissons-nous pas un seul rôle comique qui lui ait été confié ; nous ignorons également ceux qu'elle pouvait remplir dans l'ancien répertoire.

Après avoir joué douze où treize fois le rôle d'*Iphigénie* dans *l'Oreste et Pylade* de Lagrange Chancel, représenté le 11 décembre 1697, Mad. Champmeslé, inquiète du dérangement extrême de sa santé, prit le parti d'aller passer quelque temps à Auteuil où elle avait une maison; mais loin que son indisposition discontinuât, elle dégénéra bientôt en une maladie que l'on jugea mortelle. Mad. Champmeslé avait de grandes terreurs de la mort; on eut beaucoup de peine à la lui faire envisager d'un œil tranquille, et plus encore à l'obliger de renoncer à sa profession. Racine, dans ses lettres à son fils, assure qu'elle avait déclaré qu'elle trouvait très-glorieux pour elle de mourir comédienne. Cependant on parvint à triompher de sa résistance : le curé de Saint-Sulpice se rendit à Auteuil; après avoir reçu sa

renonciation au théâtre, il la confessa; le curé d'Auteuil lui administra les sacrements, et elle mourut en paix avec l'Église le 15 mai 1698, âgée de cinquante-sept ans. Racine ajoute, d'après le récit de Boileau, qu'elle était, dans ses derniers moments, *très-repentante de sa vie passée, mais surtout fort affligée de mourir.*

~~~~~~~~~~

Mad. CHAMPVALLON.

(*Judith Chabot de la Rinville, femme de Jean-Baptiste de Lost, sieur de*)

DESTINÉE à devenir une des meilleures actrices de son temps pour les rôles *chargés*, Mad. Champvallon débuta dans un emploi très-différent le mercredi 7 décembre 1695 par le rôle de *Pauline* dans *Polyeucte*, et fut reçue le 5 février 1697. Elle succéda à Mesd. Lagrange et Durieu dans une partie des rôles de caractère qu'elles avaient remplis d'original, et après la retraite de Beauval, qui jouait aussi plusieurs vieilles ridicules, elle hérita du reste de l'emploi qu'elle tint en partage avec Mad. Desbrosses.

Mad. Champvallon établit les rôles de *Mad. la Ressource* dans le *Joueur*, de la *Comtesse* dans le *Double Veuvage*, de la *Marquise* dans

la *Réconciliation normande*, de Junon dans *Momus fabuliste*, de la *Présidente* dans le *Mariage fait et rompu*. Chargée de celui de la *Joueuse* dans la pièce de Dufresny qui porte ce titre, elle le rendit avec beaucoup de feu, et se conformant un peu trop aux intentions de l'auteur, surtout dans la scène VII du cinquième acte, elle dépassa le but, ce qui est aussi dangereux que de ne pas l'atteindre. Aussi le parterre trouva-t-il cet endroit outré; la pièce en souffrit; mais du moins l'auteur eut-il la consolation de pouvoir en rejetter le mauvais succès sur l'actrice qui avait joué comme une véritable Bacchante.

Indépendamment de cette erreur momentanée, Mad. Champvallon n'en fut pas moins une bonne actrice dans son emploi, et le public la regretta lorsqu'elle reçut l'ordre de sa retraite à la clôture de 1722, avec la pension ordinaire de mille livres. Elle mourut le samedi 21 juillet 1742.

M^{lle} CLAIRON.

(Claire-Josephe-Hyppolite Leyris de Latude.)

La réputation dont a joui cette grande actrice ne peut manquer d'être durable; Voltaire a célébré ses talents et ses succès. Peut-être même

a-t-il exagéré les éloges qu'il lui a prodigués : c'était une monnaie dont il n'était pas plus avare que d'injures quand il croyait les uns nécessaires à la réussite de ses ouvrages, et les autres utiles pour ses vengeances. Il ne pouvait se passer de M^{lle} Clairon pour la représentation de ses tragédies : rien de plus simple alors que de comparer M^{lle} Clairon à Melpomène.

Nous ne voulons pas dire que les éloges du poëte ayent été démentis par les contemporains de l'actrice; il s'en faut beaucoup. Jusqu'à l'époque de sa retraite M^{lle} Clairon fut généralement regardée comme l'une des plus grandes actrices qui eussent paru sur la scène française; mais Voltaire, dans ses transports de reconnaissance et d'enthousiasme, la plaçait au-dessus de tout ce que l'on avait admiré, et même de tout ce que l'on admirait encore au théâtre, et c'était incontestablement outrepasser les bornes de l'exacte justice. Voltaire était d'autant plus condamnable de sacrifier ainsi à M^{lle} Clairon, et M^{lle} Lecouvreur et M^{lle} Dumesnil, qu'il avait été témoin des succès prodigieux de la première de ces actrices, et que la seconde déployait le talent le plus sublime et le plus rare peut-être dans plusieurs de ses tragédies, et surtout dans *Mérope* qu'elle eut seule le bon esprit d'admirer lorsque tous ses camarades la refusaient.

Nous tâcherons, en rédigeant cet article, d'éviter les excès où sont tombés plusieurs panégyristes de M^lle Clairon ; les triomphes de M^lle Lecouvreur seront sans cesse devant nos yeux ; nous n'oublierons point qu'on ne peut ravir à M^lle Dumesnil la gloire d'avoir été la plus grande tragédienne de son siècle et de son théâtre, et nous ne formerons point le piédestal de M^lle Clairon avec les débris des statues de M^lles Lecouvreur et Dumesnil.

Claire-Josephe-Hyppolite Leyris de la Tude, connue au théâtre sous le nom de M^lle Clairon, naquit à Condé, petite ville du ci-devant Hainault, ou dans les environs, en 1724. Il paraît qu'elle perdit son père de très-bonne heure, et elle a pris soin de nous apprendre que sa mère était *une bourgeoise pauvre, libre, faible et bornée*. Nous lui devons aussi la connaissance d'une anecdote relative à son baptême, dans laquelle on remarque à-peu-près autant de vraisemblance que dans les aventures du *Roman comique*, et que nous abandonnerons au jugement de nos lecteurs. Suivant M^lle Clairon, le jour de sa naissance était celui d'une fête que les habitants de la ville où elle naquit, solemnisaient par des danses et des festins ; loin de les blâmer, le curé les partageait, et pour se conformer aux usages du Carnaval (c'est de ce temps de folie qu'il s'agit), il se travestissait comme

les autres. Cette enfant, destinée à jouer un si grand rôle par la suite, parut si faible aux personnes qui la reçurent qu'elles jugèrent qu'il n'y avait pas un moment à perdre si l'on voulait qu'elle reçût le baptême avant de mourir. On la porta donc à l'église : il ne s'y trouva personne, pas même le bedeau. On courut au presbytère ; il était fermé. Une voisine officieuse conseilla d'aller de suite à l'assemblée : effectivement le curé s'y divertissait, habillé en arlequin, avec son vicaire qui avait endossé le costume de Gille. Le danger leur parut si pressant, qu'ils crurent ne devoir pas perdre un seul moment. On prit sur le buffet les choses nécessaires à la cérémonie : on fit taire les violons pour un moment, les paroles requises furent prononcées, et l'enfant ramené à la maison de sa mère.

Nous n'ajoutons point de réflexions à cette ridicule anecdote que M^{lle} Clairon aurait dû supprimer entièrement ; nous ne lui supposons pas d'intention coupable, mais elle n'a pas dû penser qu'on ajouterait foi à son récit. A l'époque dont il s'agit, il n'y avait point d'ecclésiastiques qui oubliassent ainsi les devoirs de leur état.

A l'âge de douze ans, la jeune Clairon, qui avait manifesté beaucoup de goût pour la comédie, et le désir de la jouer, fut présentée à Dehesse, acteur de la comédie italienne ; il lui trouva des

dispositions, se fit un plaisir de les cultiver lui-même, et lui obtint bientôt un ordre de début, au moyen duquel son élève parut au théâtre italien le 8 janvier 1736 par le rôle de la soubrette dans *l'Isle des Esclaves*, comédie en un acte et en prose, de Marivaux. Ce premier début fut heureux; mais la trop grande jeunesse de M^{lle} Clairon, sa petite stature, et, s'il faut l'en croire, la crainte qu'eut le fameux Thomassin que son talent ne nuisît à ses filles, dont le sort n'était pas fait, la forcèrent au bout d'un an à chercher fortune ailleurs.

Elle trouva un engagement dans la troupe de Rouen que dirigeaient alors M^{lle} Gautier (depuis Mad. Drouin) et Lanoue. Il portait l'obligation de jouer les rôles convenables à son âge, de chanter dans l'opéra-comique et de danser dans les ballets. Ses jeunes talents furent aussi goûtés dans la capitale de la Normandie, qu'ils l'avaient été au théâtre italien; mais elle y fit la connaissance fatale pour le repos de toute sa vie, du nommé Gaillard, auteur de l'*Histoire de Fretillon*. Ce libelle, que nous avons lu avec dégoût, représente M^{lle} Clairon comme une vile prostituée : quelque répugnance que nous ayons à entrer dans de pareils détails, nous sommes forcés de convenir qu'elle ne fut pas une vestale ; mais il est certain

aussi que ce plat libelle renfermait beaucoup plus de calomnies que de vérités.

De Rouen, M^{lle} Clairon passa à Lille avec Lanoue; cet acteur ayant congédié sa troupe pour venir débuter à la comédie française, elle s'engagea pour Gand, dont le séjour ne tarda pas à lui déplaire au point qu'elle s'en éloigna sans prendre congé de son directeur, et se rendit à Dunkerque. Bientôt elle y reçut l'ordre de venir débuter à l'opéra; sa voix avait beaucoup d'étendue; et, quoique, de son aveu même, elle fût une très-médiocre musicienne, et qu'on lui fît doubler M^{lle} Lemaure, l'une de nos plus célèbres cantatrices françaises, elle n'y parut pas sans succès dans les grands rôles, et notamment dans celui de *Vénus* de l'opéra d'*Hésione*.

Toutes ces courses, toutes ces tentatives, ne plaçaient point M^{lle} Clairon dans le cadre qui convenait à ses talents déjà reconnus. Un nouvel ordre la dispensa de passer à l'opéra les six mois d'usage, à condition d'entrer au théâtre français pour y doubler M^{lle} Dangeville dans les rôles de soubrettes.

Il paraît que cette ordre était verbal; du moins M^{lle} Clairon dit-elle dans ses mémoires qu'elle fut obligée d'aller chez le duc de Gesvres, gouverneur de Paris, et gentilhomme de la chambre en exercice, pour qu'il lui fût délivré par écrit.

M^lle Dumesnil se chargea de l'y conduire. Le récit que fait M^lle Clairon de cette visite est assez piquant; mais lorsqu'il parut, M^lle Dumesnil ne l'appuya pas de son suffrage, du moins en ce qui concerne la réponse que M^lle Clairon prétendait avoir faite au duc de Gesvres. On sait que sa femme l'avait accusé d'impuissance: la première chose qu'il dit, en voyant M^lle Clairon, fut: *Elle est jolie; on dit que vous avez des talents. Je vous ai lue;* (il voulait parler de l'Histoire de Frétillon) *Vous réussirez sans doute.* Suivant M^lle Clairon, elle répondit avec indignation, et en toisant le duc des pieds jusqu'à la tête : *je vous ai lu aussi; mais je crois, Monseigneur, que nous avons besoin de nous connaître plus particulièrement pour pouvoir nous apprécier.*

M^lle Dumesnil, témoin oculaire, attesta que M^lle Clairon ne s'était point permis cette réponse d'autant plus vive que l'on venait effectivement de publier un *factum* de Mad. de Gesvres contre son mari, et des couplets fort piquants; mais que ce fut elle au contraire qui répondit au duc : *Eh! Monseigneur, qui n'imprime-t-on pas? qui ne lit-on pas?* et que M^lle Clairon garda le silence, rougit et versa quelques larmes, ce qui est plus vraisemblable.

Plus tard elle ne se serait point refusé peut-être le plaisir de répondre ainsi au duc de Gesvres,

dont elle eut d'ailleurs constamment à se louer par la suite.

Munie de son ordre, elle se présenta dans l'assemblée de la Comédie. Les semainiers la prévinrent que, quoiqu'il ne lui désignât qu'un emploi, elle ne serait pas moins obligée de se rendre utile dans les deux genres, de chanter et de danser dans les pièces d'agréments. Elle y consentit : le temps n'était pas encore venu de faire paraître son caractère indépendant et altier ; mais elle voulut débuter dans la tragédie, ce que les semainiers trouvèrent fort singulier pour une actrice qui devait jouer les soubrettes, et qui n'avait pas tenu d'autre emploi dans la province. Le choix de son rôle de début ne les étonna pas moins. *Phèdre* était le triomphe de Mlle Dumesnil. Ce fut précisément celui qu'elle adopta. Elle avait le droit de choisir : il fallut se conformer à sa volonté ; mais on crut impossible qu'elle fût seulement supportée par le public, et le succès qu'elle obtint dans ce rôle difficile, n'égala point la surprise qu'il fit naître.

Ce fut le 19 septembre 1743 que Mlle Clairon parut pour la première fois sur le théâtre français ; dès ce même jour elle s'y marqua la place distinguée qu'elle occupa depuis pendant vingt-deux années avec des succès toujours croissants. Le 22 du même mois, jugeant sans doute convenable de paraître aussi dans l'emploi qui lui était assigné

par son ordre de début, elle joua *Dorine* du *Tartuffe*, et *la Nouveauté* dans la petite pièce de Legrand qui porte ce nom. Les mémoires du temps ne nous apprennent pas comment on jugea ses essais dans la comédie : c'est une preuve tacite qu'ils ne furent pas heureux.

Quoi qu'il en soit, elle continua le 28 septembre par *Zénobie*, le 29 par *Cléanthis* dans *Démocrite*, le 5 octobre par *Céliante* dans *le Philosophe marié*, le 14 par *Ariane*, le 26 par *Electre*, et fut reçue le 22 ou à pareil jour du mois suivant.

Mlle Clairon était très-petite; au théâtre elle paraissait de la taille la plus imposante. Plus jolie que belle, sa figure n'en prenait pas moins sur la scène le caractère le plus noble et le plus majestueux : son organe était très-sonore et très-beau. Quant à ses qualités morales, aucune actrice n'en a possédé de plus brillantes, et n'en a tiré un si grand parti. Son esprit était supérieur, son intelligence prodigieuse ; le travail qu'elle fit sur tous les rôles de son emploi étonne l'imagination, et les études accessoires auxquelles elle se livra pour perfectionner son talent, effrayeraient l'homme le plus laborieux.

Cependant avec tous ses talents, avec toutes les ressources de l'art dont personne ne tira jamais autant de parti que Mlle Clairon, malgré toute

la peine qu'elle se donnait pour surpasser, ou du moins égaler l'actrice qu'elle trouvait en possession des premiers rôles, la célèbre Dumesnil, jamais elle ne parvint à produire les effets que cette dernière, inspirée par la nature, trouvait constamment avec une facilité qui tient du prodige.

Semblables aux trophées de Miltiade, qui empêchaient Thémistocle de dormir, les succès de M^{lle} Dumesnil tourmentèrent M^{lle} Clairon pendant tout le temps qu'elle fut au théâtre : en redoublant ses efforts et ses études, elle parvint à la rivaliser, à se faire applaudir auprès d'elle, mais non autant qu'elle, à partager les suffrages dans quelques rôles de profondeur, mais non dans ceux qui exigeaient une énergie rapide, une sensibilité brûlante, et surtout le développement des sentiments d'une mère : en un mot, elle fut l'ouvrage de l'art, M^{lle} Dumesnil celui de la nature.

Dorat a bien caractérisé ces deux actrices dans son poème de la Déclamation : nous ne citerons que les vers qui concernent M^{lle} Clairon ; ceux qu'il a consacrés à M^{lle} Dumesnil entreront naturellement dans son article.

Quelle autre l'accompagne, et parmi cent clameurs
Perce les flots bruyants de ses adorateurs !

Ses pas sont mesurés, ses yeux remplis d'audace,
Et tous ses mouvements déployés avec grâce.
Accents, gestes, silence, elle a tout combiné ;
Le spectateur admire, et n'est point entraîné.
De sa sublime émule elle n'a point la flamme,
Mais à force d'esprit, elle en impose à l'âme.
Quel auguste maintien ! quelle noble fierté !
Tout, jusqu'à l'art, chez elle a de la vérité.

Nous croyons impossible de mieux dépeindre la nature du talent de M^{lle} Clairon, qui ne jouait effectivement aucun rôle sans l'avoir soumis à des études si étendues qu'elles en embrassaient toutes les parties, et qui savait à chaque vers, presqu'à chaque syllabe, quel ton elle devait prendre pour interroger, pour répondre, quelles attitudes elle devait se permettre, par quelles gradations elle devait passer pour rendre tous les sentiments du personnage qu'elle jouait, quand elle devait se lever, s'asseoir, marcher posément ou avec précipitation, et quels caractères elle devait donner successivement à sa figure. Il est vrai que lorsque, par suite de ces études pénibles, incroyables peut-être pour ceux de nos lecteurs qui suivent la carrière où M^{lle} Clairon s'illustra, elle avait arrêté la marche et la couleur générale de son rôle, c'était pour toujours, et qu'elle n'y faisait jamais voir de changements ;

mais devait-on en désirer, et peut-on se plaindre d'un jeu toujours également parfait ?

Avant d'entrer dans le détail des rôles nouveaux établis par M^lle Clairon, nous croyons devoir placer ici une indication sommaire de ceux dont elle se chargea dans les tragédies remises au théâtre. Ceux que l'on remarqua le plus furent *Pénélope* de l'abbé Genest, *Laodice* dans *Nicomède*, *Arisbe* dans le *Marius* de Decaux, *Cléopâtre* dans *la Mort de Pompée*, *Viriate* dans *Sertorius*, *la Reine* dans *l'Astrate* de Quinault, *Cassandre* dans *Venceslas* et *Pulchérie* dans *Héraclius*.

La Reprise d'Astrate fut une niche (que l'on nous pardonne ce terme) que M^lle Clairon et Marmontel voulurent faire à Boileau, mais Quinault seul en fut la dupe. Voyez dans *le Mercure de France*, 2^e volume d'octobre 1759, l'article de Marmontel sur la reprise de cette tragédie ; c'est une lecture très-curieuse. On y apprend que Boileau *était jaloux, méchant et injuste ; qu'il voulait décourager Quinault, et qu'enfin la tragédie d'Astrate était pour Boileau plutôt un objet d'envie que de mépris*. Avec de pareils jugements, on ne doit pas être surpris que Marmontel, suivant l'expression de Voltaire, ait jeté *un si beau coton* comme poète.

Quant à la reprise de *Pénélope*, elle fut plus

heureuse pour l'abbé Genest, et surtout pour M`^{lle}` Clairon, qui joua supérieurement le principal rôle, et procura de fortes recettes à sa société avec une pièce assez faible. Son jeu muet surtout y parut admirable, et augmenta beaucoup l'impression produite par la reconnaissance d'*Ulysse* et de son épouse. On ne se lassait point d'admirer la gradation insensible avec laquelle *Pénélope* se tournait vers l'étranger prétendu, à mesure qu'elle reconnaissait les sons de cette voix si chère à son cœur.

Le succès qu'elle obtint à la tragédie de l'abbé Genest ne fut certainement pas un des moindres triomphes de M`^{lle}` Clairon.

Empressés de sacrifier sur les autels de cette nouvelle divinité, les auteurs qui prétendaient aux dangereux honneurs de la scène, offrirent à l'envi leurs rôles les plus brillants à cette jeune actrice qui, dès ses premiers débuts, s'était placée si près de Lecouvreur et de Dumesnil. Marmontel, sourd aux instances de l'aimable Gaussin, lui donna le rôle d'*Arétie* dans son premier ouvrage, *Denis le Tyran*, joué en 1748, et elle en fit le succès. Ses efforts adoucirent la chute d'*Aristomène* que Marmontel, dans ses mémoires, travestit modestement en succès des plus brillants : comme il n'a pas jugé convenable d'y placer l'épigramme suivante que lui valut la

déconvenue de sa malheureuse tragédie, nous croyons devoir réparer son oubli.

> Ce tragique énergumène
> Qui, plus guindé qu'un héron,
> Se croyait le chaperon
> Des neuf filles d'Hypocrène,
> Avec son Aristomène
> Tombe enfin de leur giron,
> Pâle, énervé, sans haleine.
> Il a tant fêté Clairon,
> Qu'il dut manquer Melpomène.

En 1750 Voltaire lui confia un rôle plus digne de ses talents, celui d'*Electre* dans *Oreste*; elle y fut ce qu'elle était toujours. Quoique cette tragédie ne soit pas au courant du répertoire actuel, ce n'en est pas moins un des bons ouvrages de son auteur: le rôle d'*Electre* est digne de la main qui traça ceux d'*Alzire* et de *Zaïre*; mais ce n'était pas une raison pour que M^{lle} Clairon s'écriât dans ses mémoires, avec un enthousiasme risible: *Ah! le beau rôle que ce dernier! comme il s'annonce, se développe, se soutient! Quel grand caractère! quelle belle unité!* toutes ces exclamations sentent le charlatan et les tréteaux.

Chacun des rôles nouveaux, joués par M^{lle} Clairon, mériterait un examen particulier, si l'on voulait développer toutes les beautés dont elle sut les enrichir. Obligés de nous refuser la satis-

faction d'entrer dans ces détails, nous nous bornerons à désigner ceux qu'elle établit dans les tragédies qui ont mérité de rester au répertoire, et dans celles qui en firent long-temps partie. Ainsi nous n'oublierons point *Cassandre* dans les *Troyennes* de Châteaubrun, en 1754; *Idamé* dans l'*Orphelin de la Chine*, en 1755 (1); *Iphigénie en Tauride* de Guymond de la Touche, en 1757; *Astarbé*, en 1758; *Aménaïde* dans *Tancrède*, et *Caliste* en 1760; *Zulime* en 1761; *Zaruckma* et *Zelmire*, en 1762; *Blanche* dans *Blanche et Guiscard* de Saurin, en 1763; *Olympie* en 1764; enfin, *Aliénor* dans le *Siége de Calais*, joué pour la première fois le 13 février 1765.

Cette tragédie, qui obtint un succès prodigieux, ne sera jamais lue par les amateurs du théâtre, ni représentée devant eux, sans qu'ils

(1) On trouve dans les Mémoires de Lekain une anecdote qui semblerait prouver que M^{lle} Clairon se méprit un peu sur la véritable manière de jouer ce rôle. Quelques amis de Lekain lui reprochaient de n'avoir pas mis assez de force dans son rôle : que voulez-vous ? répondit-il; M^{lle} Clairon semble avoir pris à tâche de m'écraser dans le sien; elle joue *Gengis*; il faut bien que je joue *Idamé*.

Nous prévenons nos lecteurs que nous citons ce fait de mémoire.

se rappellent que la ridicule catastrophe désignée sous le nom de *Journée du Siége de Calais*, arriva le jour où l'on devait la jouer pour la vingtième fois ; et qu'à dater de cette époque, les talents de Mlle Clairon furent perdus pour le théâtre français.

A l'article de Dubois, chargé par de Belloy du rôle de *Melun*, nous avons rapporté tout ce qui concerna particulièrement ce comédien dans cette affaire scandaleuse qui n'eût pas dû sortir de l'intérieur du théâtre. Nous allons joindre à ce récit celui des faits personnels à Mlle Clairon, l'une des actrices qui se déclarèrent le plus contre Dubois. Quelques ennemis de Mlle Clairon publièrent qu'elle n'entra dans la ligue formée pour exclure Dubois de la comédie, que parce qu'elle espérait que sa retraite entraînerait celle de sa fille dont les succès, suivant eux, commençaient à exciter sa jalousie ; rien de plus faux que cette assertion ; jamais Mlle Dubois ne fut une rivale redoutable pour Mlle Clairon ; nous ajouterons même qu'il était impossible qu'elle le devînt un jour. Mlle Clairon ne fut guidée dans l'affaire de Dubois, que par son amour-propre et par son orgueil. Dans le moment où cet acteur se compromettait par un procès aussi ridicule qu'odieux, et se faisait appliquer par l'avocat de son chirurgien tout ce que l'on avait dit de plus

déshonorant pour les comédiens, dans ce moment même M^{lle} Clairon, révoltée d'exercer un état réprouvé par l'église, tandis qu'il était protégé par les loix civiles, s'occupait à délivrer les comédiens du joug de l'excommunication, et à faire placer leur art au nombre des professions honnêtes. Il lui semblait fort dur que l'un de ses camarades, en se déshonorant ainsi, prêtât de nouvelles armes à ceux qui défendaient les censures ecclésiastiques, tandis qu'elle travaillait à les faire annuller; et tel fut incontestablement le seul motif de son acharnement contre Dubois.

Le jour de la représentation dont il s'agit, bien sûre que Lekain, Brizard et Molé, ne se rendraient pas au théâtre, et qu'elle ne courait conséquemment aucun risque en s'y montrant, M^{lle} Clairon parut toute habillée, et, en apparence, prête à obéir à la décision des gentilshommes de la chambre, qui ordonnait aux camarades de Dubois de jouer provisoirement avec lui. Sa toilette fut inutile, ainsi qu'elle l'avait espéré : les acteurs fugitifs ne se présentèrent pas, et dès cinq heures et demie M^{lle} Clairon, laissant avec tranquillité ses camarades dans le plus terrible embarras, était rentrée chez elle.

Pendant qu'elle se dérobait ainsi au tumulte, il s'accroissait de moment en moment, et bientôt il devint terrible. Les comédiens restés à leur

poste essayèrent de jouer une autre pièce; mais le difficile était de la faire accepter au parterre. Bouret, chargé dans cette occasion des pénibles fonctions d'orateur, se présenta d'une manière très-humble, et fit entendre qu'il était impossible à la Comédie de jouer le *Siége de Calais ;* que la Comédie était au désespoir.... On l'interrompit brusquement, en lui criant de toutes parts : Point de désespoir; *Calais, Calais.* Il fut obligé de se retirer.

Préville, en robe de chambre et dans le costume d'*Hector*, voulut commencer le *Joueur ;* il fut contraint de même à la retraite par les cris multipliés de *Calais, Calais ;* et comme le véritable motif de l'embarras des comédiens commençait à être connu du parterre, on entendit bientôt se joindre à ses cris ceux de *Clairon au For-l'Évêque! Frétillon à l'Hôpital!*

L'actrice désignée d'une manière si injurieuse, imitait alors le fils de Pélée, et se tenait renfermée dans sa tente.

L'autorité ne permit point qu'elle y demeurât paisiblement. Il fallait un exemple; et dès le lendemain (16 avril), un exempt de police vint la prier de se rendre, sous sa conduite, au For-l'Évêque. Mad. Berthier de Sauvigny, épouse de l'intendant de Paris, amie intime de M^{lle} Clairon, se trouvait alors chez elle ; saisie d'un accès

d'enthousiasme fort déplacé, elle voulut absolument accompagner la reine de Carthage jusqu'aux portes de la prison ; sa voiture était un vis-à-vis ; et comme l'exempt ne voulut pas perdre sa prisonnière de vue, et qu'il s'était assis sur le devant, Mad. de Sauvigny eut la complaisance de la prendre sur ses genoux et de traverser ainsi tout Paris.

Au reste, en recevant l'ordre de sa détention, M^{lle} Clairon, toujours constante dans sa dignité habituelle, n'oublia pas son ton imposant et auguste : elle traita l'exempt avec toute la hauteur de *Viriate*, quand elle parle à *Perpenna* : elle lui déclara qu'*elle était soumise aux ordres du roi ; que tout en elle était à la disposition de sa majesté ; que ses biens, sa personne, sa vie en dépendaient ; mais que son honneur était intact, et que le roi lui-même n'y pouvait rien. Vous avez raison, Mademoiselle*, répondit l'exempt, très-peu frappé de tout cet étalage ; *là où il n'y a rien, le roi perd ses droits.*

Escortée de la sorte, M^{lle} Clairon arriva au For-l'Évêque, y fut écrouée, et y passa cinq jours. Au bout de ce temps, sous le prétexte spécieux d'une indisposition grave, elle obtint la permission de retourner chez elle, avec ordre d'y garder les arrêts, et de n'y recevoir que six

personnes, qu'il lui fut enjoint de désigner. Cette seconde réclusion dura vingt-un jours.

Telle fut cette punition, trop modérée peut-être, qui fit jeter les hauts cris à M^{lle} Clairon, et qu'elle regarda toujours comme une horrible injustice. Lekain et ses camarades restèrent, pendant vingt-cinq ou vingt-six jours, au For-l'Évêque, et crièrent aussi à la persécution. Cependant il est de fait que leur détention ne fut pas rigoureuse, puisqu'on leur permettait de sortir presque tous les jours, sous prétexte d'aller remplir leur emploi au théâtre. Lekain avait trouvé le moyen d'être toujours nécessaire ; il se chargeait d'apporter une lettre, de débiter un bout de vers insignifiant, et le public bonace, oubliant que l'on s'était joué de lui le 15 avril, applaudissait avec ivresse, quelques jours après, ceux mêmes qui lui avaient manqué si grièvement.

Ce ne furent pas les auteurs de la sédition qui furent le plus sévérement punis. Bellecourt, qui n'y participait en rien, porta la peine de leur faute, et fut obligé de prononcer un discours rempli des excuses les plus humbles, dont chaque phrase avait été pesée et rédigée dans les bureaux du lieutenant de police. Il lui fut enjoint de le prononcer sans y changer un seul mot ; le magistrat lui-même, dans le costume de sa

place, vint occuper la loge de la reine pour être sûr de l'exécution des ordres.

Après l'éclat de cette affaire, il semblait désormais impossible que M^{lle} Clairon remontât sur le théâtre. Aussi était-elle bien décidée à le quitter, et cela lui devait être d'autant plus facile, qu'elle avait su, pendant vingt-deux années de service, y gagner dix-huit mille livres de rente. Ce fait est constant d'après ses mémoires; on trouvera peut-être qu'il est difficile de le concilier avec les plaintes que l'on y trouve si souvent sur la modicité de sa part entière qui n'allait, disait-elle, qu'à deux mille écus, sur les dépenses excessives en costumes, auxquelles ses rôles l'obligeaient; et surtout avec cette affirmation si positive de n'avoir jamais accepté les dons de l'amour; mais nous ne prétendons pas nous charger d'expliquer des choses inexplicables.

Par déférence pour le duc d'Aumont, le seul des gentilshommes de la chambre qui, suivant M^{lle} Clairon, se fût bien conduit dans l'affaire du *Siége de Calais*, elle consentit à ne *signifier* sa retraite à ses camarades qu'au renouvellement de l'année théâtrale 1766, c'est-à-dire, qu'elle voulut bien, par grâce, consentir à recevoir sa part entière pendant un an, sans avoir la peine de la mériter par son travail.

Cette époque une fois arrivée, il n'y eut pas

moyen de l'engager à rentrer au théâtre, quoique, pendant toute l'année qui venait de s'écouler, elle eût flatté la Comédie de cette douce espérance, et il fallut absolument lui faire expédier son brevet de retraite, avec la clause ordinaire d'une pension de mille livres. Il porte la date de 1766; alors M^{lle} Clairon n'avait pas encore quarante-trois ans, et pouvait conséquemment prolonger sa carrière théâtrale de plusieurs années. M^{lle} Clairon prétendit à la vérité que ses infirmités l'avertissaient depuis long-temps d'y songer; mais des infirmités avec lesquelles on parvient à quatre-vingts ans, ressemblent un peu trop à celles de Voltaire, qui ne l'empêchaient pas de travailler nuit et jour, et de s'emporter, avec une voix de tonnerre, quand on avait le malheur de le contredire.

Nous n'avons pas cru nécessaire de prendre un ton sentimental pour rapporter les causes de la retraite de M^{lle} Clairon; des évènements aussi burlesques ne peuvent être racontés sérieusement; mais nous n'en conviendrons pas moins que sa perte fut très-grande et très-sensible au Théâtre français; il est fâcheux que cette illustre actrice se soit mise, par sa faute, dans la nécessité de renoncer à son état avant l'âge où sa retraite eût été naturelle.

Après avoir ainsi terminé sa brillante carrière,

Mlle Clairon ne parut plus que dans la représentation donnée au bénéfice de Molé, chez le baron d'Esclapont, et dans celles qui eurent lieu à la cour en 1770, à l'occasion du mariage du dauphin, depuis Louis XVI; encore n'y joua-t-elle que les rôles d'*Athalie* et d'*Aménaïde*.

Pendant le temps qu'elle passa au théâtre, Mlle Clairon avait formé deux élèves, Mlles Mélanie de Laballe et Dubois: après sa retraite, elle en forma encore deux autres, Larive et Mlle Raucourt.

Jusqu'au ministère de l'abbé Terray, Mlle Clairon, en état, par sa fortune, de tenir une maison brillante, vécut dans une situation qui aurait dû être heureuse, si, trop avide de gloire, il n'eût pas été pénible pour elle de se voir presqu'oubliée du public, dont elle avait été si long-temps l'idole. Jalouse de tous les genres de célébrité, lasse de l'engourdissement de ses contemporains à son égard, elle voulut faire parler d'elle par quelque singularité remarquable. Devant rassembler à souper beaucoup de personnes distinguées, de gens de lettres et d'artistes, elle imagina de faire dans cette fête l'apothéose de Voltaire. Par son ordre, on plaça le buste de ce grand homme au milieu de l'assemblée; Marmontel, le coryphée de la maison, présenta une

ode qu'il avait composée en l'honneur du nouveau dieu du Parnasse. Mlle Clairon, dans le costume de Melpomène, la lut avec l'enthousiasme le plus véhément; ensuite elle déposa sur le buste une couronne de laurier, et l'assemblée fit ce que l'on attendait d'elle; elle applaudit.

Voltaire fut bientôt instruit de cette grande cérémonie; il en témoigna sa reconnaissance par les vers suivants :

>Les talents, l'esprit, le génie,
>Chez Clairon sont très-assidus,
>Car chacun aime sa patrie,
>Et chez elle ils se sont rendus
>Pour célébrer certaine orgie
>Dont je suis encor tout confus.
>Les plus beaux moments de ma vie
>Sont donc ceux que je n'ai pas vus.
>Vous avez orné mon image
>Des lauriers qui croissent chez vous;
>Ma gloire, en dépit des jaloux,
>Fut en tous les temps votre ouvrage.

Ainsi Mlle Clairon eut le mérite d'avoir éxécuté chez elle en petit ce couronnement de Voltaire, qui fut répété d'une manière plus solennelle en 1778; elle eut le droit d'en réclamer l'invention.

Les opérations de l'abbé Terray lui enlevèrent quatre mille livres de rente : ce qui lui res-

tait pouvait paraître alors très-suffisant pour tenir une bonne maison ; mais il était plus piquant de jetter les hauts cris, et ce fut le parti que prit M^{lle} Clairon ; elle annonça qu'il fallait absolument qu'elle vendît son cabinet formé d'une réunion de choses très-précieuses ; puis, convaincue que l'on ne pouvait vivre à Paris avec quatorze mille livres de rente après en avoir eu dix-huit ; regrettant d'ailleurs de ne jouer le rôle d'une reine qu'avec ses domestiques, elle conçut le projet d'aller règner d'une manière effective en Allemagne, trouva le moyen de se faire inviter par le Margrave d'Anspach à passer dans ses petits états, et partit pour y devenir son premier ministre. Sa liaison avec ce prince dura près de dix-sept ans (voyez Mémoires de M^{lle} Clairon, page 217); mais, comme, à moins de mort subite, un ministre meurt rarement en place, le Margrave se lassa des services de M^{lle} Clairon, ou M^{lle} Clairon se lassa de les lui prodiguer, et elle revint à Paris mourante, comme lorsqu'elle s'en était éloignée.

Depuis cette époque jusqu'à celle où sa longue existence se trouva enfin terminée, aucuns évènements ne la révélèrent au public, si l'on excepte la publication de ses mémoires dont nous parlerons à la fin de cet article.

Pour ne point interrompre le récit des évè-

nements de sa vie, nous avons passé sous silence plusieurs anecdotes qui se rapportent aux rôles qu'elle jouait ordinairement, ou à différentes époques de sa carrière ; nous allons les placer ici.

Engagée à donner quelques représentations sur le théâtre de l'une des principales villes du midi de la France, elle y jouait un jour *Ariane*, et l'on sait qu'elle fut constamment admirable dans ce rôle. Au moment où *Ariane* cherche avec sa confidente quelle peut être sa rivale, et où elle prononce ce vers :

Est-ce Mégyste, Églé, qui le rend infidèle ?

l'actrice vit un jeune homme qui, les yeux en larmes, se penchait vers elle, et lui criait d'une voix étouffée : *C'est Phèdre, c'est Phèdre.* Voilà bien le cri de la nature qui applaudit à la perfection de l'art.

Vers la fin de 1762 la Comédie donna quelques représentations du *Comte d'Essex*. Lorsqu'il fut question de cette pièce à l'assemblée, M^{lle} Clairon demanda qui jouerait *Élizabeth* : M^{lle} Dumesnil répondit qu'elle s'en chargeait. Je ferai donc *la Duchesse*, reprit-elle. Non pas, s'il vous plaît, s'écria M^{lle} Hus ; c'est mon rôle, et je ne m'en défais pas. Je ne veux rien vous enlever, répliqua M^{lle} Clairon ; cela étant, je ferai la confidente : il n'y a pas grand chose à dire ; c'est

mon fait. On crut qu'elle plaisantait, et l'on se sépara. Le jour de la représentation, elle tint parole, au grand étonnement de Mlle Hus, qui en fut déconcertée, et en joua beaucoup plus mal. Mlle Clairon, que l'on ne s'attendait point à voir dans un rôle pareil, fut couverte d'applaudissements dès que le parterre l'eut reconnue ; elle ne pouvait entrer en scène, ni en sortir, sans qu'ils ne redoublassent ; Mlle Hus au contraire ne prononçait pas un mot sans éprouver des désagréments sensibles. Elle eut beaucoup de peine à conduire son rôle jusqu'à la fin, et d'après une pareille leçon, il fut aisé de croire qu'elle ne chercherait plus à se trouver en concurrence avec Mlle Clairon. Les nouveaux débarqués qui se trouvaient au parterre, ne concevaient rien à tout cela. *Nous voyons bien*, disaient-ils, *pourquoi l'une est huée ; mais pourquoi applaudit-on l'autre qui ne dit rien ?*

Mlle Clairon, pour se délasser, joua *Cathos* dans les *Précieuses ridicules*, et parut s'amuser infiniment.

Un des premiers gentilshommes de la chambre lui faisait des reproches de ce que l'on avait cessé au quatrième acte une tragédie nouvelle généralement huée jusques-là. *Ma foi, Monseigneur, répondit-elle, je voudrais bien vous voir sifflé*

pendant quatre actes, pour savoir quelle mine vous feriez au cinquième.

Sentant vivement le ridicule des costumes alors en usage au théâtre, elle seconda de tout son pouvoir les efforts de Lekain pour les faire disparaître, et les remplacer par des habits conformes à la vérité historique. Elle eut le courage de paraître sans panier lors de la première représentation de *l'Orphelin de la Chine*; bientôt cet exemple fut suivi, étendu même à tout ce qui concerne les décorations et la pompe du spectacle, et l'on en vint bientôt au point de s'étonner d'avoir pu supporter pendant plus d'un siècle l'inconvenance des costumes auxquels on avait eu tant de peine à renoncer.

On prétend qu'elle s'opposa fortement au projet de supprimer les banquettes du théâtre, non qu'elle le désapprouvât intérieurement, mais parce qu'elle ne l'avait pas imaginé, et qu'elle ne voulait pas que Lekain, qui avait présenté un mémoire pour leur suppression, eût la gloire de l'obtenir. Cela ne nous paraît pas vraisemblable; elle avait appuyé Lekain dans la réforme du costume, sans en avoir eu elle-même la première idée; cette anecdote est due sans doute à ses ennemis.

Quoique douée d'un talent du premier ordre, elle en eut beaucoup, et cela ne pouvait pas

même être autrement. Son caractère était altier, violent et porté à la domination. Elle se permit de jetter un rôle au visage de Lemière. Elle traita si mal Sauvigny qu'il fut obligé de sortir de l'assemblée pour éviter de lui répondre durement, et elle lui cria de la porte avec sa dignité ordinaire : *Allez, Monsieur, si vous avez du talent, vous nous reviendrez.*

Souvent dédaigneuse avec ses camarades, et rarement disposée à paraître sur la scène, sa seule réponse à leurs plaintes était celle-ci : *Il est vrai que je joue rarement, mais une de mes représentations vous fait vivre pendant un mois.* Or il n'y eut jamais d'éxagération plus outrée que celle qui se remarque dans cette orgueilleuse manière de s'excuser : le produit d'une chambrée complette n'excédait pas alors cinq mille livres ; au lieu d'une par mois, quand elle en eût procuré quatre semblables, elle n'aurait pu se vanter avec justice d'avoir fait vivre la Comédie.

Aussi ne fut-elle point regrettée de ses camarades quand elle se vit forcée de quitter le théâtre. Le public même témoigna fort peu de chagrin de sa retraite, et si cette indifférence paraît étonnante à Laharpe qui en parle, dans sa correspondance, comme d'une chose affreuse, c'est qu'il ne considérait que le grand talent de Mlle Clairon, sans réfléchir à tous les accessoires

connus du public, qui devaient affaiblir, non l'admiration qu'elle avait droit d'attendre, mais l'attachement qui ne peut s'acquérir que par des qualités fort étrangères à M^{lle} Clairon.

Elle n'en fut pas moins enivrée d'encens, et comblée d'hommages : peut-être même n'y eut-il jamais d'actrice qui en ait reçu autant que M^{lle} Clairon. Non content de composer toutes ses tragédies pour elle, Marmontel, pendant le temps où il rédigea le Mercure de France, lui consacra régulièrement la majeure partie de son article *Spectacles*, et nous pouvons répondre qu'il ne lui épargna pas les éloges. En qualité de collaborateur de l'Encyclopédie, il fut chargé de l'article *Déclamation*; il sut y faire entrer le panégyrique le plus complet et le plus satisfaisant pour l'amour-propre de M^{lle} Clairon. Le commun des lecteurs n'a pas la clef de tant d'éloges emphatiques dont beaucoup d'ouvrages sont remplis : nous devons leur apprendre que si M^{lle} Clairon vit l'encyclopédie même tributaire de sa gloire, ce fut parce que l'encyclopédiste Marmontel avait été distingué très-particulièrement par M^{lle} Clairon. Nous rapporterions volontiers une épître qu'il lui adressait en 1755, après son succès dans le rôle d'*Idamé*, si elle n'était un peu trop longue; au reste nous invitons nos lecteurs à la chercher dans les œuvres de Mar-

montel ; c'est la preuve la plus complette que cet auteur, qui méprisait souverainement Boileau, n'était pas tout-à-fait aussi poète que Lamotte qui ne l'était guère.

De Belloy composa aussi une épître à M^{lle} Clairon, lorsqu'elle eut contribué au succès de *Zelmire*. On ne peut nier que les vers n'en soient bien supérieurs à ceux de Marmontel : toutefois, s'il faut absolument citer quelqu'une des pièces de poésie que l'on s'empressait d'offrir à M^{lle} Clairon, nous donnerons la préférence au quatrain suivant qui lui fut adressé par Saurin, en lui envoyant sa tragédie de *Blanche et Guiscard*.

> Ce drame est ton triomphe, ô sublime Clairon !
> Blanche doit à ton art les larmes qu'on lui donne,
> Et j'obtiens à peine un fleuron
> Quand tu remportes la couronne.

Garrick, le plus grand acteur du théâtre anglais, étant venu passer quelques jours à Paris en 1750, vit jouer M^{lle} Clairon, et reconnut ce qu'elle devait être un jour. Quatorze ou quinze ans après, dans un second voyage en France, il fit exécuter par le célèbre Gravelot un dessin dans lequel M^{lle} Clairon était représentée avec tous les attributs de la comédie : un de ses bras s'appuyait sur une pile de livres qui portaient les noms de Corneille, Racine, Crébillon,

Voltaire, etc. Placée à côté d'elle, Melpomène déposait une couronne sur la tête de l'actrice. Dans le haut du dessin se lisaient ces mots : *Prophétie accomplie*, et au bas les quatre vers suivants.

> J'ai prédit que Clairon illustrerait la scène,
> Et mon espoir n'a point été déçu.
> Elle a couronné Melpomène :
> Melpomène lui rend ce qu'elle en a reçu.

Cet hommage offert par un homme tel que Garrick, auquel nul comédien français de ce temps n'aurait pu être comparé, si Préville n'avait pas été au théâtre ; cet hommage si flatteur pour M^{lle} Clairon se trouverait malheureusement fort affaibli, si l'on pouvait regarder comme certaine l'anecdote que nous allons rapporter sans la garantir.

On prétend qu'il répondit à quelqu'un qui lui demandait quels étaient les acteurs auxquels il trouvait le plus de talent, que c'était Lekain, Carlin et Préville. On lui fit la même question pour les femmes ; il nomma Mesd. Dumesnil, Dangeville et Arnould, sans prononcer le nom de M^{lle} Clairon. Sur l'observation qui lui fut faite qu'elle ne méritait pas d'être oubliée, il répondit, toujours suivant l'auteur auquel nous empruntons ce récit : *Elle est trop actrice*.

Au fond cette observation était juste : la nature seule fait les grands comédiens. M^{lle} Clairon a mis au-dessus de tout le pouvoir de l'art, et elle a eu raison, puisqu'elle n'avait que de l'art, poussé, il est vrai, jusqu'à la perfection.

Entre ces deux anecdotes, on sent qu'il est difficile de deviner quel fut le véritable sentiment de Garrick. Nous n'entreprendrons pas de fixer à cet égard l'opinion de nos lecteurs ; il est juste de laisser quelque chose à leur pénétration.

Le pinceau, le burin, le ciseau des plus célèbres artistes se disputèrent l'avantage de reproduire les traits de M^{lle} Clairon, et de les transmettre à la postérité. Carle Vanloo la peignit en *Médée*, dans le moment, où après avoir égorgé ses enfants, elle fuit au milieu des airs, arrêtant d'un coup de sa baguette magique les transports impuissants et la juste fureur de *Jason*.

La bordure de ce tableau fut donnée par Louis XV ; elle coûta cinq mille livres. Cars et Beauvarlet, dont les noms sont illustres dans les fastes de la gravure, multiplièrent, par le secours de leur art, ce monument de l'amitié de la princesse de Gallitzin pour M^{lle} Clairon. C'était elle qui l'avait fait exécuter par Vanloo ; lorsque M^{lle} Clairon voulut quitter la France, M. Randon de Boïsset, fameux amateur, lui en offrit vingt-quatre mille livres ; mais elle préféra

l'envoyer au Margrave d'Anspach, qui le lui avait demandé; et s'il faut s'en rapporter à elle, il ne lui tint pas compte d'un pareil sacrifice.

L'art du graveur en médailles concourut aussi à immortaliser la figure de la Melpomène moderne. Un certain nombre d'enthousiastes se réunirent pour en faire frapper une en l'honneur de M^{lle} Clairon; ils instituèrent même une espèce d'ordre dont cette médaille était la décoration, et ils s'honorèrent de la porter. Elle lui valut une sanglante épigramme de la part de Saint-Foix, qui ne l'aimait pas beaucoup, et dont l'animosité fut enflammée encore par ce que nous allons rapporter.

Louis XV avait témoigné le désir de voir la petite pièce des *Grâces*, l'une des plus jolies miniatures de Saint-Foix; pour le satisfaire, on porta sur le répertoire de la cour *Olympie* et les *Grâces*. Le roi prévint qu'il voulait que le spectacle fût terminé à neuf heures, à cause du conseil. M^{lle} Clairon jouait *Olympie*. La Ferté, intendant des menus plaisirs, qui se trouvait de service, lui fit observer qu'il fallait se conformer aux intentions du roi, et finir à neuf heures; que la pompe d'*Olympie* exigeait que des actrices, qui jouaient dans les *Grâces*, fissent partie de son cortège; mais que ces actrices, M^{lle} Doligny en-

tr'autres, ne pourraient, si on les employait dans la tragédie, changer de costume assez vite pour jouer dans la petite pièce, ce qui la retarderait infailliblement et contrarierait le roi. Pour obvier à cet inconvénient, il propose à M^{lle} Clairon de se faire entourer par des filles prises dans les chœurs de l'opéra, afin de faciliter aux actrices qui devaient jouer la petite pièce, le moyen d'être prêtes immédiatement après la tragédie. M^{lle} Clairon, se rengorgeant et levant la tête : — Si l'on change quelque chose à la pompe théâtrale d'*Olympie*, je ne jouerai point; et vous, Mesdemoiselles, (en se retournant vers M^{le} Doligny et ses compagnes), je vous défends de vous laisser remplacer. — *Laferté*. — Etes-vous folle? Je vous dis que c'est le roi qui veut voir les *Grâces*, et qui ordonne que le spectacle soit fini à neuf heures. — Olympie, du ton le plus impérieux, et en espaçant ses syllabes : — Mon-sieur-de-la-Fer-té, je-vous-ré-pè-te-que si-l'on-chan-ge-la-moin-dre-cho-se-à-la-pom-pe-thé-â-tra-le-d'*O-lym-pie*, -je-ne-joue-point. Ell était dans une colère si grande, que l'intendant des menus plaisirs, qui en fut épouvanté, s'en alla sans lui rien répondre. Il est bon de remarquer que si Saint-Foix ne l'aimait point, en revanche elle détestait cordialement Saint-Foix, et l'on voit déjà quel était son but.

On joue *Olympie*; la petite pièce se fait attendre. Louis XV s'impatiente : il tire sa montre ; neuf heures sont sonnées ; il se lève en disant à haute voix : *On m'avait promis les Grâces.* Le bouillant Saint-Foix était dans la salle : il revint à Paris transporté de fureur ; et, dès le lendemain, saisissant l'occasion d'une épître que l'on venait d'adresser à M^{lle} Doligny, il écrivit à Fréron une lettre fulminante sur la scène de Versailles ; elle finissait par ces mots : *J'aime encore mieux la franchise du vice que la morgue hypocrite de la dignité.* L'auguste Clairon frémit de colère ; elle fit acheter un grand nombre d'épreuves du portrait de Saint-Foix, en fit enlever la tête à laquelle on substitua des têtes d'hyène, et les remit dans la circulation. Plus irrité que jamais, Saint-Foix, qui ne commandait pas mieux à ses passions que l'actrice, s'empara d'un petit sixain assez fade, composé à l'occasion de la médaille dont nous avons parlé plus haut, et le parodia, contre M^{lle} Clairon, de la manière la plus insultante. Voici ces deux pièces qui prouvent à quel point on peut pousser les deux sentiments les plus contraires, la flatterie et le dénigrement :

Pour l'inimitable Clairon,
On a frappé, dit-on, un médaillon.

Mais quelqu'éclat qui l'environne,
Si beau qu'il soit, si précieux,
Il ne sera jamais aussi cher à nos yeux
Que l'est aujourd'hui sa personne.

Saint-Foix le retourna ainsi :

Pour la fameuse Frétillon
On a frappé, dit-on, un médaillon.
Mais à quelque prix qu'on le donne,
Fût-ce pour douze sols, fût-ce même pour un,
Il ne sera jamais aussi commun
Que le fut jadis sa personne.

Il est impossible de se permettre un trait de satire plus sanglant. Si Saint-Foix n'eût pas été le brave des braves et l'Ajax de la littérature, il se serait trouvé sans doute des champions qui eussent pris la défense de l'actrice si cruellement offensée ; connu généralement pour être incapable de revenir sur ses pas, et pour un homme qui se fût plutôt battu vingt fois que d'abandonner une syllabe de ses vers, personne ne jugea convenable de le troubler, ni de lui en demander raison. Il les avoua hautement jusques dans les foyers et les coulisses de la comédie française, et M^{lle} Clairon put reconnaître qu'un ennemi comme Saint-Foix ne devait pas être dédaigné.

L'imprimeur de la comédie française lui donna aussi une leçon assez bonne, quoique plus douce que celle de Saint-Foix. On devait jouer l'*Idomé-*

de Lemierre, qui tomba en 1764. M^{lle} Clairon s'apperçut que les affiches portaient toutes *Ydoménée*. Justement scandalisée d'une faute pareille, elle fit venir l'imprimeur à la barre, c'est-à-dire, à l'assemblée de la comédie, et le réprimanda sévèrement. Celui-ci s'excusa en assurant que, sur la note manuscrite qui lui avait été remise par le semainier, *Idoménée* était écrit avec un y grec. Cela est impossible, répondit majestueusement M^{lle} Clairon; il n'y a point de comédien qui ne sache parfaitement *orthographer*. Pardonnez-moi, Mademoiselle, répliqua l'imprimeur, en souriant malignement, mais il faut dire *orthographier*. Cette anecdote semblerait prouver que, malgré ses longues et profondes études, M^{lle} Clairon n'était pas très-forte sur les connaissances les plus simples.

Personne n'ignore combien cette actrice mettait de dignité dans toutes ses actions. En quittant le cothurne et le diadême, elle ne déposait jamais l'air imposant qu'elle avait sur la scène; et c'était du ton le plus auguste qu'elle donnait ses ordres à sa cuisinière et à son laquais. Elle a fait de grands efforts dans ses mémoires pour justifier une manière d'être aussi singulière : toutes les raisons qu'elle donne sont ingénieuses; il n'y en a aucune de concluante. Cependant elle sortit quelquefois de cette morgue théâtrale dont elle

avait toujours soin de s'envelopper : on en trouve un exemple très-saillant dans l'ouvrage improprement appelé *Mémoires de M^{lle} Dumesnil*, page 407; mais il n'est pas de nature à pouvoir être rapporté dans celui-ci. Nous avons été tentés d'en exclure aussi celui que l'on trouve dans les *Anecdotes dramatiques* : cependant comme il comporte un sens équivoque auquel on n'a qu'à ne pas entendre finesse, pour qu'il soit possible de le supporter, nous avons pris le parti de le rejetter dans une note. (1)

Cette dignité, qui ne quittait jamais M^{lle} Clairon, contrastait trop fortement avec la simplicité

(1) Le tonnerre éclatait deux fois dans la *Sémiramis* de Voltaire, au troisième acte, dans une scène de M^{lle} Dumesnil, au cinquième dans une autre où M^{lle} Clairon, qui jouait le rôle d'*Azéma*, se trouvait chargée de toute l'action. Avant la première représentation, on fit une répétition générale; on sait ce que c'est qu'une dernière répétition. Pour la rendre le plus semblable qu'il est possible à la représentation publique, on y exécute jusqu'au jeu des machines. Le gagiste chargé du département de la foudre, étant prêt à la lancer dans la scène de M^{lle} Clairon, et ne sachant s'il devait frapper un coup sec et brusque, ou faire durer le bruit, s'avisa de lui crier du haut du ciel : *Le voulez-vous long ? Comme celui de M^{lle} Dumesnil*, répondit-elle en éclatant de rire.

habituelle de plusieurs acteurs au moins aussi illustres qu'elle, et, par exemple, avec le genre de Lekain et de Mlle Dumesnil, qui consentaient facilement à s'humaniser dès qu'ils n'étaient plus sur la scène, pour ne pas attirer à Mlle Clairon mille plaisanteries de la part de ses camarades, mais elles ne l'en corrigèrent point, et ne servirent qu'à l'irriter.

Nos lecteurs ne s'attendent pas sans doute à trouver ici des détails sur la vie privée de Mlle Clairon. C'est malgré nous, et par la connexité qu'ils ont avec sa vie théâtrale, que nous en avons employé quelques-uns que nous aurions voulu supprimer. On trouvera dans les mémoires de Marmontel ceux qui sont relatifs à sa liaison avec cet académicien, dont elle n'a pas prononcé le nom dans les siens, probablement parce que Marmontel n'était qu'un bourgeois d'une petite ville du Limosin. Le seul de ses amants qu'elle ait avoué, c'est Joseph-Alphonse Omer, comte de Valbelle, dont le nom et les prénoms flattaient plus sa vanité que ceux de Jean-François Marmontel. (1)

(1) Il est probable qu'en écrivant ses Mémoires, Mlle Clairon avait oublié ce qu'elle dit un jour à une Dame qui considérait attentivement son portrait : *Vous voyez-là une Demoiselle qui s'est bien divertie.*

Nous avons eu plusieurs fois occasion de parler de ces mémoires dans le cours de cet article. Ils parurent en l'an 7, en un volume in-8° de 560 pages, qui trompa beaucoup la curiosité publique.

Sans approfondir la question de savoir si Mlle Clairon en était l'auteur, ou si quelqu'un de ses amis lui prêta le secours de sa plume, nous dirons que, malgré leur titre fastueux (*Mémoires d'Hyppolite Clairon, et Réflexions sur l'Art dramatique*), on y trouve bien peu de choses qui soient véritablement utiles, ou du moins intéressantes.

Une aventure de revenant, qui ne sera certainement pas crue de beaucoup de personnes, est le premier morceau de cet ouvrage divisé par fragments presque tous sans liaison les uns avec les autres. Au reste, on peut la lire avec autant d'intérêt pour le moins que le *Petit Poucet* ou *la Barbe bleue*.

Suivent des réflexions sur l'art *difficile* que cette actrice célèbre exerça d'une manière si distinguée, mais qu'il ne faut pas appeler comme elle *le plus difficile de tous les arts*. Sans offrir des vues bien neuves et bien étendues, elles prouvent du moins qu'elle avait fait de profondes études sur cet art, et l'on peut affirmer hardiment que son exemple aura peu d'imitateurs. Elle y

détaille toutes les qualités physiques et morales nécessaires au comédien, tous les talents accessoires dont il ne peut se passer. Elle donne ensuite son opinion sur les plus fameux acteurs de la scène française, Baron, Dufresne, Lekain, M^{lle} Dumesnil, etc. Tous ses jugements ont besoin de correctifs, mais surtout celui qu'elle porte sur M^{lle} Dumesnil. En le lisant, on ne doit pas oublier que cette fameuse actrice fut sa rivale, et que la majorité des amateurs du théâtre la lui préférait.

M^{lle} Clairon, parvenue à la moitié de son ouvrage, commence à entrer dans quelques détails sur sa naissance, son éducation, le concours des circonstances qui lui firent embrasser le parti du théâtre, et le lui firent quitter après vingt-deux ans de succès. On s'attend bien que, fidèle imitatrice de Mad. de Staal, qui n'avait cru devoir se peindre *qu'en buste*, M^{lle} Clairon présente tous les évènements de sa vie sous le rapport qui lui est le plus favorable; aussi est-il permis de ne lire qu'avec défiance cette histoire apologétique, d'après laquelle il faudrait regarder M^{lle} Clairon comme un modèle parfait de toutes les vertus, et comme une innocente victime constamment persécutée par d'injustes ennemis.

Ces mémoires sont terminés par plusieurs morceaux détachés relatifs à ses liaisons avec le

comte de Valbelle, et le margrave d'Auspach, et par quelques conversations visiblement arrangées après coup. Mlle Clairon y joue toujours le plus beau rôle, et nous n'en sommes point surpris ; mais ce qui nous étonne beaucoup, c'est qu'avec un tact si juste pour les convenances, elle ait prêté des discours fort saugrenus au maréchal de Richelieu, l'un des hommes les plus polis de l'ancienne cour, devant deux dames aussi distinguées que la duchesse de Grammont et la duchesse de Lauraguais.

Au total, il y a peu de chose à recueillir de la lecture de ces mémoires, et leur publication fut plus nuisible qu'utile à celle qui en était l'héroïne.

Mlle Clairon vécut encore quatre ans après l'époque à laquelle ils parurent, et mourut à Paris le 11 pluviose an 11 (lundi 31 janvier 1803) un peu moins de deux mois après Molé. Elle laissa un testament : nous en rapporterons une clause qui prouve qu'elle fut, même à l'instant de la mort, ce qu'elle avait toujours été pendant sa vie.

« Je n'attribue qu'à l'indulgence de ma nation
» l'espèce de célébrité dont j'ai joui. Je la ré-
» clame en ce moment pour qu'elle daigne ac-
» cepter le don que je lui fais de mon buste en
» marbre, exécuté par l'aimable et savant ciseau

» de Lemoine, et la médaille d'or que des pro-
» tecteurs et des amis respectables ont fait frap-
» per pour moi. Le ministre qui préside aux
» arts, en accordant un prix à mes études, peut
» en faire un objet d'émulation pour d'autres. »

Si nous comprenons bien le sens de cette dernière phrase, l'intention de M^{lle} Clairon, en léguant son buste et sa médaille *à la nation,* était que le ministre de l'intérieur les proposât comme un prix aux jeunes élèves du conservatoire : cela est modeste.

La postérité pourra reprocher à M^{lle} Clairon beaucoup de ridicules, des prétentions excessives, une opinion exagérée de l'importance de sa profession, et de l'injustice envers ses prédécesseurs et ses camarades : elle s'égayera peut-être de quelques détails de sa vie privée, et ne la jugera probablement pas d'après ses mémoires; mais elle sera toujours regardée comme l'une des plus grandes actrices de la scène française, et ne pourra manquer d'obtenir le premier rang après M^{lle} Dumesnil.

Avant d'écrire cet article, nous avons dû rassembler et comparer toutes les opinions, examiner attentivement tous les mémoires du temps, interroger même les contemporains de l'actrice célèbre dont nous devions parler : c'est ce que nous avons fait avec impartialité : le jugement

du public nous apprendra si nous avons réussi à tracer un portrait ressemblant.

M^{lle} DE CLÈVES.

(*N...... Anceau.*)

Suivant le récit du chevalier de la Roque, auteur du *Mercure de France*, M^{lle} de Clèves, jeune personne qui n'avait jamais paru sur un théâtre public, débuta le 16 décembre 1728 par le rôle de *Chimène*, fut applaudie par une assemblée très-nombreuse, et reçue le jeudi 30 du même mois à demi-part, après avoir joué le même rôle à Versailles. Elle mourut le mercredi 11 janvier 1730, avant d'avoir pu développer le talent que sa prompte réception lui fait supposer. Il y a une autre version. En s'y conformant, le 11 janvier 1730 serait l'époque de sa retraite, et elle ne serait morte qu'en 1747. Laroque la comprend au nombre des acteurs qui *n'étaient plus* à la comédie lors de la rentrée de 1730 ; mais on voit que ces expressions ambiguës ne décident pas la question.

Mlle CONNELL.

(*Marguerite-Louise Daton.*)

Nous conjecturons que cette actrice était d'origine irlandaise, et que son père, Hugues Daton, écuyer, accompagna Jacques II dans sa fuite après la perte de la bataille de la Boyne.

Sa fille, dont nous allons parler, naquit à Paris en 1714; et après avoir joué long-temps sur les théâtres de société, débuta pour la première fois le mercredi 19 mai 1734 par les rôles de *Junie* dans *Britannicus*, et d'*Agathe* dans *les Folies amoureuses*. Elle joua successivement ceux d'*Iphigénie*, de *Monime*, d'*Andromaque*, d'*Aricie*, de *Chimène*, d'*Irène* dans *Andronic*, d'*Hortense* dans le *Florentin*, d'*Agnès* dans *l'École des Femmes*, d'*Isabelle* dans *l'École des Maris*, d'*Agathe* dans *Attendez-moi sous l'orme*; et n'ayant pas été jugée capable de doubler Mlle Gaussin, reçut l'invitation de cultiver ses dispositions partout ailleurs qu'au Théâtre Français.

Après avoir profité de cet avis pendant deux ans, Mlle Connell débuta une seconde fois le samedi 25 avril 1736 par le rôle d'*Inès* qu'elle

joua plusieurs fois avec succès. Elle reproduisit quelques uns de ceux qu'elle avait déjà essayés, en y ajoutant *Angélique* du *Malade imaginaire*, *Electre*, *Mariamne* dans la tragédie de Voltaire et *Atalide*. Ce deuxième début ayant paru un peu plus heureux que le premier, elle fut reçue le lundi 13 août suivant pour les rôles de *confidentes* et de *secondes amoureuses* dans la comédie.

M^{lle} Connell était une actrice très-médiocre; il paraissait même difficile de dire quel était le plus froid de son jeu ou de sa physionomie. Du reste elle était d'un bon caractère, se prêtait à tout, et jouait tous les jours. Aussi le public, qui d'abord lui avait été assez favorable, ne tarda-t-il point à la prendre en aversion; il la traita même avec tant de sévérité pendant les dernières années de sa vie, qu'elle en contracta une maladie de langueur, dont elle mourut le samedi 21 mars 1750, âgée de trente-cinq ans.

Sa mort fut accélérée par un défaut de complaisance de la part de Mad. Grandval. Obligée d'aller jouer à la cour, M^{lle} Connell la pria de se charger de son rôle, et n'en reçut qu'un refus fort sec. Elle fut obligée de partir pour Versailles avec un rhume assez violent, et un accès de fièvre : elle revint pendant la nuit plus ma-

lade encore que lorsqu'elle était montée en voiture, et mourut quelques jours après.

Le 11 novembre 1748 le spectacle était composé du *Cid* et de *la Nouveauté*. Mlle Connell jouait le rôle d'une jeune femme qui vient demander à la Nouveauté de lui donner un nouveau visage, parce que le sien ne plaît plus à Colin son mari. Par la même occasion, elle prie la Nouveauté de changer aussi la figure de Colin, et de lui donner, par exemple, celle du seigneur de son village. Mlle Connell, s'étant un peu fourvoyée à cet endroit de la scène, pria la Nouveauté de donner à Colin la figure *de Notre Seigneur*. La méprise était plaisante, mais ce qu'il y eut de plus plaisant encore, c'est que le parterre ne s'en apperçut pas.

Mad. DANCOURT.

(Thérèse Lenoir de la Thorillière, femme de Florent Carton-Dancourt.)

Nous avons déjà parlé de cette actrice aussi célèbre par ses talents que par sa beauté, aux articles de son père et de son mari. Elle naquit en 1665, fut reçue, ainsi que Dancourt, à la rentrée de Pâques 1685, se retira à la clôture de Pâques

1720, avec la pension de mille livres, et mourut le vendredi 11 mai 1725, à soixante ans.

Maupoint et Mouhy prétendent qu'elle avait près de cinq années de plus ; cela pourrait être, et leur opinion se trouve appuyée par d'Hannetaire qui assure que *la belle Dancourt joua les rôles d'amoureuses jusques à soixante ans.* Alors sa naissance aurait à peu-près la même date que celle de son mari, et devrait être reculée à 1660 ou 1661.

Mad. Dancourt joua d'original les rôles d'*Araminte* dans *l'Homme à bonnes fortunes*, de *Lucile* dans *la Coquette*, d'*Angélique* dans *le Joueur*, de *Clarice* dans *le Distrait*, de *Criséis* dans *Démocrite*, et de *Glycérie* dans *l'Andrienne*.

Lorsque ses deux filles parurent au théâtre, leur beauté n'effaça point la sienne ; il paraît qu'elles eurent toutes les trois un grand nombre d'adorateurs, et sans prononcer qu'il y en eut sans doute quelques-uns de favorisés, du moins peut-on le soupçonner d'après l'anecdote suivante.

Il y avait à la foire Saint-Laurent un grand homme de bonne mine, appellé Lerat, toujours habillé de noir, coiffé d'une perruque de la même couleur, et d'un volume si considérable qu'elle le couvrait jusqu'à la ceinture par devant et par derrière. Il avait un bel organe, et annon-

çait fort bien, et avec beaucoup de gravité les détails des tableaux changeants qu'il montrait au public. Il rassemblait toujours beaucoup de spectateurs, et terminait constamment son annonce en disant : *Oui, Messieurs, vous serez contents, très-contents, extrêmement contents ; et si vous n'êtes pas contents, on vous rendra votre argent. Mais vous serez contents, très-contents, extrêmement contents.* Ce singulier personnage fut imité dans une petite comédie de Legrand, jouée en 1709, sous le titre de *La Foire Saint-Laurent*, par Lathorillière, qui s'en acquitta fort bien. Lerat, piqué d'avoir été joué, dit le lendemain, en annonçant ses tableaux changeants : *Vous y verrez Lathorillière ivre, Baron avec la Desmares, Poisson qui tient un jeu, Mad. Dancourt et ses filles. Toute la cour les a vus, tout Paris les a vus, on n'attend point, cela se voit dans le moment, et cela n'est pas cher. Vous serez contents, très-contents,* etc. Cette plaisanterie fut payée dès le même jour, et Lerat, par ordre du lieutenant de police, fut conduit en prison où il demeura jusqu'à la fin de la foire.

M^{lle} DANCOURT l'ainée.

(*N......Carton.*)

Cette actrice, plus connue au théâtre sous le nom de Manon Dancourt, y parut dès l'année 1695 par un petit rôle d'Espagnolette dans *la Foire de Bezons*, comédie de son père qui eut trente-trois représentations. Elle avait des cheveux superbes, un visage d'une douceur charmante, et dansait seule d'une manière extrêmement agréable. Tant d'attraits dans un âge aussi tendre (elle n'avait que dix à onze ans) firent croire qu'elle serait une des plus aimables actrices que l'on eût encore vues; cette espérance ne se réalisa pas entièrement. M^{lle} Dancourt l'ainée, qui débuta en forme le 10 décembre 1699, ayant environ quatorze ans, devint effectivement une fort jolie personne; mais ce fut toujours une très-médiocre actrice. Elle épousa M. Fontaine, commissaire des guerres, quitta le théâtre après y avoir passé quelques années sans obtenir de succès remarquable, et sans avoir éprouvé de défaveur, et mourut âgée de soixante ans en 1744 ou 1745.

Mlle DANCOURT la cadette ou Mimi.

(*Marie-Anne Carton*, *femme de Samuel Boulinon, sieur Deshayes.*)

Agée de neuf ou dix ans elle parut, ainsi que sa sœur Manon, en 1695, dans *la Foire de Bezons*, et y joua le rôle de *Chonchette*. On lui trouva dès lors beaucoup de ressemblance avec sa mère qui remplissait celui de *Mariane*, et l'on prévit qu'elle aurait également des talents distingués.

Cette attente ne fut point trompée : Mlle Dancourt la cadette (ou Mimi Dancourt) débuta le 10 décembre 1699, et fut reçue à treize ans et demi pour les rôles *d'Amoureuses comiques*, et ceux de *Soubrettes*. Ce fut dans ce dernier emploi qu'elle s'acquit une réputation brillante, même après Mad. Beauval, et à côté de Mlle Desmares. Outre les rôles du répertoire courant, elle joua ceux *d'Ismène* dans *Démocrite*, de *Marotte* dans les *Trois Cousines* (sa sœur aînée y jouait *Louison*), de *Zacharie* dans *Athalie* (son père y représentait *Mathan*), de *l'Hôtesse* dans le *Mariage fait et rompu*, de *Dorine* dans *l'Impatient* de Boissi, de *Lisette* dans la *Belle-mère* de Dancourt, *d'Euphémie*

dans *l'Indiscret*, et de *Thalie* dans le prologue du *Pastor fido* en 1726. Ce rôle fut le dernier que cette actrice eut occasion d'établir, s'étant retirée à la clôture de 1728, qui eut lieu le samedi 13 mars, avec une pension de mille livres qu'elle conserva jusqu'à sa mort arrivée en 1779 ou 1780. Elle était alors plus que nonagénaire.

Mad. Deshayes ayant accepté en 1725 le rôle de la mère dans *l'Indiscret* de Voltaire, on peut conjecturer qu'elle avait envie de jouer les caractères ; mais il paraît que ce projet n'eut pas de suite, puisqu'elle le remit bientôt à M^{lle} Lamotte.

Mad. DANGEVILLE.

MARIE-HORTENSE RACOT DE GRANDVAL, femme de Claude-Charles Botot-Dangeville, débuta au mois d'octobre 1700 (ou 1701), fut reçue pour les seconds rôles dans les deux genres, doubla pendant long-temps Mesd. Duclos et Desmares dans la tragédie, et se retira le samedi 14 mars 1739, avec une pension de mille livres.

Cette actrice célèbre par ses charmes, qui lui firent donner le nom de *la belle Hortense*, ne brilla pas long-temps dans l'emploi pour lequel elle avait été reçue ; mais ayant adopté celui des *caractères* lorsqu'elle se vit sur le retour, elle

y mérita du succès. Elle joua d'original les rôles de *Ténésis* dans la *Sémiramis* de Crébillon, en 1717; de *Lucile* dans l'*École des Amants* de Joly, en 1718; de *Lucile* dans l'*Impatient* de Boissi; de *Salome* dans la *Mariamne* de l'abbé Nadal; de *Clarice* dans le *Babillard*; de *Madame Fiorelli* dans le *Talisman*, de *Vénus* dans le Prologue du *Pastor fido*, en 1726, ce qui prouve qu'elle conserva long-temps tout l'éclat de sa beauté.

Lorsque Mad. Dangeville se retira du théâtre, son mari était doyen de la comédie, où il ne resta qu'un an de plus qu'elle. Mad. Dangeville mourut à Paris le 4 juillet 1769.

Mad. DANCEVILLE.

(*Christine Desmares, femme d'Antoine-François Botot-Dangeville.*)

SOEUR cadette de M^lle Desmares, qui ne lui avait pas communiqué le secret de son talent, l'actrice dont il s'agit ici avait épousé A. F. Botot qui fut au nombre des danseurs de l'opéra depuis 1701 jusqu'en 1748. Elle débuta le vendredi 23 décembre 1707 par le rôle de *Pauline* dans *Polyeucte*, fut reçue sur un ordre de la cour

du 7 janvier 1708, et se retira le 21 décembre 1712, avec une pension de mille livres qu'elle conserva jusqu'à sa mort arrivée en 1772 ou 1775. Son unique mérite fut d'avoir été mère de la célèbre Mlle Dangeville dont nous allons parler.

Mlle DANGEVILLE.

(Marie-Anne Botot.)

LE théâtre servit, pour ainsi dire, de berceau à cette actrice célèbre. Née le 26 décembre 1714, elle y parut dès le 17 avril 1722, n'étant alors âgée que de huit ans, par le rôle de *la Jeunesse* dans *l'Inconnu*; il était de plus de cinquante vers qu'elle débita de manière à recevoir les plus vifs applaudissements. Depuis cette époque jusqu'à celle où elle fit un début en règle, la petite Dangeville continua de jouer les rôles proportionnés à son âge, de chanter et de danser dans les divertissements, et fut constamment l'idole du public enchanté de trouver tant de dispositions et de grâces naturelles dans un âge aussi tendre. Les leçons de Mlle Desmares, sa tante, lui avaient procuré ces premiers succès : elles la mirent bientôt en état d'aspirer à l'emploi que tenait en chef Mlle Quinault la cadette; et le 28 jan-

vier 1750, Mlle Dangeville, âgée d'environ seize ans, débuta dans le *Médisant* de Destouches, par le rôle de la *Soubrette*, et joua successivement ceux de *Rosette* dans le *Cocher supposé*, de *Cléanthis* dans *Démocrite*, de *Marinette* dans le *Florentin*, de *Laurette* dans la *Mère coquette*, de *Lisette* dans les *Folies amoureuses*, de *Doris* dans *Ésope à la Cour*, de *Toinette* dans le *Malade imaginaire*, et de *Marine* dans la *Sérénade*. Elle fut reçue par ordre du 6 mars pour doubler Mlle Quinault dans les rôles de *Soubrettes*, et jouer ceux qui conviendraient à son âge dans la tragédie.

Pour se former une idée du succès prodigieux que Mlle Dangeville obtint dans ses débuts, il suffit de se rappeler ce que disaient alors les meilleurs juges : « Cette jeune personne commence » comme les plus grands comédiens ont fini. »

La beauté de cette actrice était le moindre de ses avantages. Pendant trente-trois ans qu'elle passa au théâtre, elle joua d'une manière inimitable, non-seulement les soubrettes et les servantes, mais encore plusieurs grandes coquettes, et des rôles travestis dans lesquels sa tournure charmante produisait l'illusion la plus agréable. Parmi les rôles nombreux dont elle fut chargée dans les pièces nouvelles, on distingue surtout ceux de *Lisette* dans le *Complaisant* en 1732;

de *Lisette* dans les *Dehors trompeurs* en 1739;
de l'*Amour* dans *Deucalion et Pyrrha* en 1741;
de *Gnidie* dans *Zénéide* et de l'*Amour* dans les
Grâces en 1744; de *Finette* dans le *Dissipateur*
en 1753; de la *Comtesse* dans les *Mœurs du
temps* en 1760; de *Marton* dans *Heureusement* en 1762; et de la *Marquise de Floricourt*
dans l'*Anglais à Bordeaux*, comédie en un acte
et en vers, de Favart, jouée pour la première
fois le 14 mars 1763.

Il ne reste pas actuellement beaucoup de ces
anciens amateurs du théâtre français, qui le virent
embelli par les rares talents de M^{lle} Dangeville;
mais il n'en est aucun qui ne la reconnaisse encore
dans ces jolis vers qu'elle sut inspirer à Dorat.

> Il me semble la voir, l'œil brillant de gaîté,
> Parler, agir, marcher avec légèreté;
> Piquante sans apprêt, et vive sans grimace,
> A chaque mouvement découvrir une grâce,
> Sourire, s'exprimer, se taire avec esprit,
> Joindre le jeu muet à l'éclair du débit,
> Nuancer tous ses tons, varier sa figure,
> Rendre l'art naturel et parer la nature.

Quelques envieux prétendirent que cette grande
actrice n'avait point d'esprit, parce qu'ils ne lui
trouvaient pas cet esprit épigrammatique et malin
que semble annoncer le talent pour les rôles de
soubrettes. Collé, le plus satirique et le plus

mordant de tous les hommes sous une apparence de bonhomie, fait tous ses efforts, dans un endroit de ses mémoires, pour appuyer leur opinion. Il apporte en preuve le refus qu'elle fit d'un rôle dans *Cénie*, comédie larmoyante de Mad. de Graffigny : c'était choisir fort mal son exemple. La manière dont M*lle* Dangeville se comporta dans cette occasion, fait au contraire le plus grand honneur à son esprit, à son goût et à ses connaissances. Au reste nous prendrions une peine inutile en voulant détruire un bruit aussi faux que ridicule, suffisamment réfuté par l'opinion bien plus générale qui attribuait à M*lle* Dangeville le mérite de posséder dans un dégré supérieur le tact, l'intelligence et le jugement nécessaires pour bien jouer la comédie. Elle avait surtout la plus parfaite connaissance des effets au théâtre, et souvent elle procura des applaudissements à un auteur dans les endroits même où il n'en attendait pas. Un jour que l'on allait jouer une pièce nouvelle de Destouches, cet auteur, inquiet du sort d'un monologue et de quelques traits dont il se défiait, était sur le point de les supprimer. *Donnez-vous-en bien de garde*, lui dit M*lle* Dangeville; *je vous réponds que ce monologue et ces traits seront fort applaudis.* Sa prédiction se vérifia dans toute son étendue; ces endroits furent pleinement approuvés, et la pièce

eut le plus grand succès. Il est vrai qu'elle y jouait un rôle important, ce qui seul était capable de procurer l'accomplissement de l'espèce d'oracle qu'elle avait rendu.

Après sa réception pour l'emploi des soubrettes, Mlle Dangeville, jalouse de se conformer à l'usage constant de la comédie, joua plusieurs rôles tragiques, notamment celui d'*Hermione*; et si l'on s'en rapporte aux journaux du temps, ce fut avec succès. Toutefois nous ne croyons pas que, semblable à sa tante Mlle Desmares, elle eût réellement du talent pour le genre sérieux. Voltaire lui confia le rôle de *Tullie* dans *Brutus*: elle fut obligée de le céder à Mad. Dufresne.

Brutus n'obtint pas dans sa nouveauté tout le succès qu'il méritait. Quelques personnes injustes, ou mal intentionnées, s'en prirent à Mlle Dangeville, chargée du rôle de *Tullie*. Elle le trouvait médiocre, et il est certain qu'il n'était pas alors ce qu'il devint dans la suite, quand Voltaire y eut fait de grands changements : elle le renvoya, en déclarant qu'elle renonçait pour toujours au tragique. Ce fut à cette occasion que les couplets suivants lui furent adressés.

> Peut-on vous voir sans vous aimer,
> Brillante Dangeville ?
> Tour-à-tour vous savez charmer
> Et la cour et la ville.

Avec éclat vous remplissez
 Et l'une et l'autre scène ;
Dans vos yeux vous réunissez
 Thalie et Melpomène.

Dans Hermione et Cléanthis
 Quel succès est le vôtre !
Dans l'une je me divertis,
 Je suis touché dans l'autre.
Mon cœur à vos suprêmes lois
 Est si prêt à souscrire,
Que je n'attends que votre choix
 Pour pleurer ou pour rire.

Mais quelle erreur vient vous livrer
 Toute entière à Thalie,
Pour n'avoir pu faire admirer
 Les défauts de Tullie !
Quiconque juge sainement
 Vous a rendu justice ;
C'était le rôle seulement
 Qui manquait à l'actrice.

C'est peu de nous avoir rendu
 Le bon, le vrai comique ;
Il faut de ce qu'il a perdu
 Consoler le tragique.
Par la terreur, par la pitié,
 Remplissez notre attente ;
Quoi ! n'aurions-nous que la moitié
 De votre illustre tante ?

Le cercle des talents de M^{lle} Dangeville était

assez vaste pour qu'elle n'eût pas besoin de l'aggrandir par une excursion dans les états de *Melpomène*. On les trouvera sans doute bien appréciés dans la lettre suivante que l'auteur des *Essais sur Paris*, écrivit à un peintre célèbre quelques années après la retraite de Mlle Dangeville.

« Vous me demandez mon sentiment, Mon-
» sieur, sur un tableau auquel vous travaillez : il
» représentera, dites-vous, *Thalie éplorée*, qui
» fait tous ses efforts pour retenir une actrice qui
» veut la quitter; je ne doute point de l'habileté
» de votre pinceau; je vous dirai seulement qu'il
» y a des objets qui sont moins du ressort de
» l'imagination que du sentiment. Je suis persuadé
» que *Thalie* aura l'attitude et toute l'expression
» convenable; mais l'actrice, cette actrice di-
» vine, son front, ses yeux, sa bouche, tous ses
» traits si délicatement assortis pour lui composer
» la physionomie la plus aimable et la plus pi-
» quante, sa taille de nymphe, son maintien
» libre, aisé et toujours décent : Mlle Dangeville
» enfin (car sa retraite du théâtre est le sujet
» de votre tableau), Mlle Dangeville, Monsieur,
» peut-on espérer de la bien peindre? Avec de
» l'intelligence, de l'étude et de la réflexion,
» on peut se perfectionner le goût, et devenir
» une actrice très-brillante; mais l'actrice de
» génie est bien rare, et il y a la même différence

» qu'entre Molière et un auteur qui n'a que de
» l'esprit. Nous avons vu jouer M^{lle} Dangeville
» dans les caractères les plus opposés, et les
» saisir tous de façon que nous en sommes encore
» à ne pouvoir nous dire dans lequel nous l'ai-
» mions le plus. On aura de la peine à s'ima-
» giner que la même personne ait pu jouer avec
» une égale supériorité l'*Indiscrette* dans l'*Am-
» bitieux*, *Martine* dans les *Femmes savantes*,
» la *Comtesse* dans les *Mœurs du temps*,
» *Colette* dans les *Trois Cousines*, *Madame
» Orgon* dans le *Complaisant*, la *Fausse Agnès*,
» la *Marquise d'Olban* dans *Nanine*, l'*Amour*
» dans les *Grâces*, et tant d'autres rôles si diffé-
» rents. (1). Ce qui
» achève de caractériser la personne de génie
» dans M^{lle} Dangeville, c'est qu'elle est simple,
» vraie, modeste, timide même, n'ayant jamais
» le ton orgueilleux du talent, mais toujours
» celui d'une personne bien élevée, ignorant
» d'ailleurs toute cabale, et, dans le centre de
» la tracasserie, n'en ayant jamais fait aucune.
» J'ai cru, Monsieur, puisque vous me con-

(1) Il pouvait ajouter effectivement la *Comtesse de
Pimbêche* dans les *Plaideurs*, *Julie* dans la *Femme juge
et partie*, la *Comtesse* dans l'*Homme du jour* : on en
trouverait encore d'autres.

» sultez, que je devais vous communiquer mes
» idées sur son caractère, parce qu'il me semble
» qu'on doit commencer par connaître celui de la
» personne qu'on veut peindre. Je souhaite que
» vous réussissiez; je souhaite que vous puissiez
» saisir cette âme fine, naturelle, délicate et
» sensible, qui rit, qui parle, qui voltige et
» badine sans cesse dans ses yeux, sur sa bouche
» et dans tous ses traits. »

<div style="text-align:right">Saint-Foix.</div>

Pendant le temps que cette célèbre actrice orna la scène française, tout le monde était séduit par ses rares talents; chacun les applaudissait avec transport; ils produisirent constamment leur effet sur toutes les classes de spectateurs, et jamais il n'y eut à son égard ni refroidissements, ni partage d'opinions. Mais aussi quel enjouement, quelle vivacité, quelle finesse dans ses rôles de soubrette ! quelle décence, quelle vérité dans ceux du genre noble ! Tout fut marqué à son coin véritable, tous les traits furent exprimés, toutes les nuances saisies et distinctes: en un mot, Mlle Dangeville eut le vrai génie de son art, et elle y joignit tout ce que l'esprit et le goût peuvent ajouter au génie.

Une actrice aussi parfaite ne pouvait manquer de cette présence d'esprit qui fait saisir en scène

l'à-propos des circonstances imprévues. Elle en donna une preuve lors de la première représentation des *Mécontents*, comédie en trois actes, avec un prologue, un divertissement et un vaudeville. Elle y jouait le rôle de *Léonore* et chantait à la fin de la pièce le couplet suivant :

AU PARTERRE.

Nous travaillons de notre mieux
A vous divertir par nos jeux.
Si nous obtenons vos suffrages,
Chaque jour pour tous les ouvrages
Nous en demanderons autant :
 Et voilà comme
 L'homme
 N'est jamais content.

On lui cria *bis*. Elle répéta le couplet ; et comme on criait encore *bis* au moment où elle se retirait, elle se retourna du côté du public, et chanta seulement le refrein : *Et voilà comme l'homme n'est jamais content.* Cette saillie fut généralement applaudie.

Puisque nous parlons de cette pièce qui serait dans un profond oubli sans cette anecdote, nous pouvons dire que Mlle Dangeville y représentait une jeune fille qui, mécontente de son sexe, priait Jupiter de la métamorphoser en garçon. Ses vœux étaient exaucés ; l'aimable actrice paraissait en

homme, et ce nouveau costume ne lui faisait perdre aucun de ses agréments. Elle joua ce rôle dans une rare perfection, chanta le vaudeville et d'autres airs avec une gaîté charmante, et dansa dans le ballet avec une vivacité et des grâces infinies. Heureuse époque pour les amateurs du théâtre que celle où Melpomène et Thalie ne dédaignaient pas de s'unir à Polymnie et à Therpsichore ! Ce temps est bien loin de nous ! La *dignité* du théâtre français ne souffre plus ces aimables accessoires ; une délicatesse fausse et outrée les a bannis : bientôt elle n'admettra plus que la tragédie, le drame lamentable et le comique noble, en dépit de cet adage si vrai et si plaisamment exprimé par le comédien Legrand :

> Le comique écrit noblement
> Fait bailler ordinairement.

On ne finirait pas si l'on ne voulait rien omettre de tout ce que l'on peut dire sur cette matière. Si la gaîté s'éloigne chaque jour du théâtre français qui devrait être son asyle, c'est la faute des auteurs : incapables d'écrire la bonne, la véritable comédie, ils se sont jetés comme Marivaux dans l'abus de l'esprit, ou comme Lachaussée dans celui du sentiment, ont donné un exemple dangereux, frayé des routes pernicieuses, encouragé, perverti même leurs successeurs ; c'est la faute des comédiens qui, perdant chaque jour le dépôt

de la tradition qu'ils devraient conserver religieusement, sont sans cesse obligés de retirer du répertoire des ouvrages qui faisaient les délices de nos pères, parce qu'ils ne savent plus les jouer; enfin c'est la faute du public assez bon pour se laisser persuader que la gaîté ne convient qu'au peuple, qu'elle doit être abandonnée aux tréteaux du boulevard, et qu'un auteur qui écrit pour le théâtre français doit se borner à faire rire l'esprit. Avec ces maximes on ferait bâiller, comme l'a dit plaisamment Voltaire à l'occasion des comédies posthumes de Dufresny, tous les saints du paradis : mais ce n'est pas ici le lieu de traiter un sujet semblable.

La retraite de M^{lle} Dangeville plongea dans l'affliction tous les habitués du théâtre. Quoiqu'elle eût été remplacée par des actrices d'un talent très-distingué, comme Mad. Bellecourt, et d'autres que nous ne nommerons pas, parce qu'elles sont vivantes, le public ne cessa de la regretter dans beaucoup de rôles où tout le talent de celles qui lui succédèrent, ne pouvait produire les grands effets qu'elle trouvait avec tant de facilité : aussi Dauberval fut-il couvert d'applaudissements, lorsqu'en prononçant le discours ordinaire à la rentrée de 1763, il peignit de la manière suivante le regret universel que causait la retraite de M^{lle} Dangeville.

» Cette perte était assez grande (il venait de
» parler de Mlle Gaussin qui se retirait aussi); celle
» de Mlle Dangeville achève de nous accabler.

« Cette actrice, si pleine de finesse et de vé-
» rité, qui renfermait en elle seule de quoi faire
» la réputation de cinq ou six actrices ; cette fa-
» vorite des grâces à laquelle personne ne peut
» ressembler, puisque dans tous ses rôles elle ne
» se ressemblait pas à elle-même : Mlle Dange-
» ville se dérobe à sa propre gloire, et fait suc-
» céder vos regrets à vos acclamations.

» Vous n'avez rien épargné, Messieurs, pour
» la retenir; vos applaudissements réitérés ex-
» primaient ce que vous paraissiez en droit d'en
» exiger, et semblaient lui dire : Vous faites nos
» plaisirs; Thalie vous a ouvert tous ses trésors;
» elle vous a dispensé les richesses de tous les
» âges ; vos perfections toujours nouvelles triom-
» pheront du temps; pourquoi nous quittez-vous?

» Les auteurs lui répétaient sans cesse : Nous
» trouvons rarement un acteur pour chaque ca-
» ractère, vous les saisissez tous ; nous avons tant
» de peine à vaincre les cabales, votre présence
» les enchaîne. Notre art est si difficile, vous ap-
» planissiez nos obstacles, vous n'en rencontriez
» point pour atteindre l'excellence du vôtre ; et
» vous savez si bien le ménager qu'il semble que

» ce soit la nature même qui vous en épargne les
» frais. Pourquoi nous abandonnez-vous ?

» Enfin, Messieurs, vous regrettez une actrice
» qui vous enchantait, et nous ne nous consolons
» pas de nous voir privés d'une camarade qui nous
» était aussi chère que précieuse. Au lieu d'avoir
» le faste trop ordinaire au grand talent, elle
» ignorait sa supériorité, et doutait d'elle-même
» quand nous la prenions pour modèle. Elle sa-
» vait, par le liant de son caractère, se concilier
» tous les esprits; et sans se donner aucun soin
» pour se faire un parti, elle n'en avait que plus de
» partisans : nous l'admirions, et nous l'aimions. »

Il était digne de Dauberval, l'un des hommes les plus honnêtes qui ayent monté sur le théâtre, de rendre ainsi une justice éclatante et publique aux talents d'une actrice aussi illustre, aussi justement regrettée. Dans ce siècle où les habitués de nos théâtres s'étonnent de tout ce qu'ils ne voyent pas pratiquer journellement, il s'en trouvera peut-être qui blâmeront cet usage de louer d'une manière solennelle un grand talent que l'on allait perdre sans retour. Nous le trouvons naturel et juste, et nous avons peine à concevoir la sécheresse des adieux que le public a faits, depuis que l'usage des compliments de clôture et de rentrée ne subsiste plus, à quelques

sujets célèbres qu'il a vus disparaître successivement sans espoir d'en retrouver de pareils.

Mlle Dangeville jouissait depuis 1748 d'une pension de 1500 livres accordée par le roi ; elle obtint à sa retraite celle de la Comédie, qui se montait à pareille somme, conformément à l'arrêt du conseil de 1757.

Fixée presque habituellement dans sa maison de campagne à Vaugirard, elle ne perdit ni l'attachement que lui avait voué depuis plusieurs années le duc de Praslin, dont Marmontel a fait dans ses Mémoires un portrait aussi odieux qu'infidèle, ni l'estime des gens de lettres, ni l'affection de ses anciens camarades. Ces derniers lui en donnèrent une preuve bien touchante en allant célébrer sa fête chez elle le 15 août 1773, et en lui offrant pour bouquet une représentation de la *Partie de Chasse de Henri IV* sur un petit théâtre construit dans un des bosquets de son jardin. L'illusion était complette, surtout au second acte où la forêt était représentée naturellement par les arbres des charmilles. Chaque comédien s'efforça de lui témoigner son zèle ; et cette pièce, ainsi que toute la suite des plaisirs de cette journée, furent autant de triomphes pour cette grande actrice.

Le choix de la *Partie de Chasse* était dicté par une attention d'autant plus délicate, que,

quoique reçue depuis plusieurs années, cette comédie n'avait point encore paru sur le Théâtre Français, Louis XV n'en ayant jamais voulu permettre ni même tolérer la représentation. Ce fut à son successeur que le public dut la satisfaction de contempler le tableau des vertus du bon Henri : Louis XVI ne pouvait pas craindre le parallèle.

En lisant la distribution des rôles que nous allons consigner ici, on verra qu'une pareille représentation était digne de M^{lle} Dangeville.

Henri IV. .	*Brizard.*	Sully.. . . .	*D'Alainval.*
Bellegarde. .	*D'Auberval.*	Conchini..	*Ponteuil.*
Michau.. . . .	*Desessarts.*	Richard. .	*Molé.*
Lucas. . . .	*Feulie.*	Margot...	*Mad. Drouin.*
Agathe. . . .	*M^{lle} Hus.*	Catau. . .	*M^{lle} Fanier.*

Cette manière de signaler l'estime particulière des Comédiens Français pour M^{lle} Dangeville, était aussi honorable pour eux que flatteuse pour elle. D'Hannetaire qui rapporte ce fait, consigné aussi dans le *Mercure de France*, trouve singulier qu'ils n'ayent jamais pensé à lui rendre un hommage pareil pendant qu'elle faisait les beaux jours de leur théâtre. Il ajoute que peut-être même l'idée de le lui offrir de son vivant ne leur fût jamais venue, si la retraite d'un comédien, quelqu'illustre qu'il ait été, ne mettait

entre ses camarades restés au théâtre et lui une intervalle aussi immense que celui qui est entre la vie et le tombeau.

Nous ne rapporterons pas les couplets qui furent adressés dans cette occasion à M^{lle} Dangeville : on sait trop ce que valent pour l'ordinaire des couplets de fête, et ceux qui furent chantés à celle-là ne méritent pas d'exception.

Molé, membre du Lycée des Arts, y prononça le 20 fructidor an 2, l'éloge de M^{lle} Dangeville. Il est imprimé dans les n^{os} 48 et 49 du *Journal des Théâtres* de Duchosal, 13 et 14 vendémiaire an 3.

On y lit un trait de bienfaisance bien honorable pour la mémoire de celle qu'il célébrait. Ayant appris qu'une petite fille du grand Baron languissait dans un état voisin de la misère, elle la recueillit, et se fit un plaisir et un devoir de lui prodiguer tous les secours possibles.

On y voit aussi que son camarade Armand, qui désignait la plupart des comédiens de son temps par les titres des pièces du répertoire, lui avait appliqué celui d'une comédie de Destouches, *la Force du Naturel*.

A la séance publique du même Lycée des Arts, tenue le 10 vendémiaire an 3, Molé fit hommage de deux cents exemplaires de son ouvrage. Le buste de M^{lle} Dangeville était exposé

aux regards du public; il fut couronné de lauriers par M^{lle} Joly, qui se trouvait présente.

M^{lle} Dangeville avait alors quatre-vingts années : cet âge ne lui donnait pas l'espérance de survivre long-temps à des honneurs si bien mérités. Elle mourut au mois de germinal de l'an 4 (1796); mais sa gloire lui survécut, et durera autant que le Théâtre Français.

Mad. DAUVILLIERS.

(*Victoire-Françoise Poisson, femme de Nicolas d'Orvay, sieur Dauvilliers.*)

On ignore quel emploi remplissait cette actrice qui était fille de Raymond Poisson, et l'on ne peut dire si elle avait du talent. Ainsi que son mari, mort fou en 1690, elle joua dans les troupes du Marais et de Guénégaud, et se retira du théâtre au mois d'août 1680 avec une pension de mille livres; un cancer au visage qui la défigurait, ne permit point qu'elle y restât plus long-temps.

Dans la suite elle accepta l'emploi de souffleuse, et l'exerça jusqu'au 16 novembre 1718; à cette époque elle alla rejoindre à Saint-Germain-en-Laye plusieurs de ses parents qui s'y

étaient fixés, et y mourut le jeudi 12 novembre 1735, dans un âge très-avancé.

Mad. Dauvilliers avait une mémoire prodigieuse. Elle savait toutes les pièces du répertoire courant, et deux ou trois lectures lui suffisaient pour apprendre les nouvelles. Tel est du moins le récit uniforme de ses contemporains ; mais nous ne prétendons pas le garantir.

A cette heureuse mémoire elle joignait une aptitude particulière à faire répéter les jeunes acteurs : ses conseils furent très-utiles à plusieurs comédiens, et notamment à M^{lle} Duclos, lorsqu'elle débuta en 1693.

Mad. DEBRIE.

(Catherine Leclerc, femme d'Edme Wilquin, sieur Debrie.)

Nous avons dit, à l'article de Debrie, que Molière ne l'aimait pas ; mais on prétend que sa femme lui plaisait beaucoup, et cela fait une sorte de compensation.

Si l'on s'en rapporte au récit d'un auteur contemporain, Mad. Debrie et Mad. Duparc faisaient partie d'une troupe qui jouait à Lyon, lorsque Molière y arriva. Il devint amoureux de la seconde de ces actrices, ne put la rendre

sensible à son amour, et se retourna du côté de Mad. Debrie, qui l'accueillit plus favorablement. Cet auteur ajoute qu'il s'attacha tellement à elle, que, pour ne s'en point séparer, il prit le parti de l'engager dans sa troupe, ainsi que Mad. Duparc; que sa liaison avec elle dura jusqu'à ce qu'il eût épousé M^{lle} Béjart, et recommença depuis cette union mal assortie, parce que les chagrins que sa femme lui causa le ramenèrent bientôt à Mad. Debrie, dont le caractère lui convenait mieux. Cette narration semble assez bien arrangée, mais elle ne nous en est pas moins suspecte, n'étant absolument fondée que sur un misérable libelle imprimé en Hollande.

Ce qu'il y a de certain, c'est que Mad. Debrie, comédienne de province, entra dans la troupe de Molière en 1658, passa en 1673 au théâtre de Guénégaud, fut conservée à la réunion, et reçut l'ordre de sa retraite avec une pension de mille livres, le lundi 19 juin 1684. Cependant il paraît qu'elle continua de jouer jusqu'au 14 avril 1685.

On ne connaît de rôles établis par Mad. Debrie que ceux d'*Antigone* dans la *Thébaïde* de Racine, d'une *Bohémienne* dans le *Mariage forcé*, de *Cynthie* dans la *Princesse d'Élide*, d'*Éliante* dans le *Misantrope*, d'*Isidore* dans le *Sicilien*, *Mariane* dans le *Tartuffe*, et

d'*Aminte* dans le *Triomphe des Dames*, outre celui dont nous allons parler avec plus de détail.

C'était une fort bonne actrice : grande, bien faite, extrêmement jolie, elle conserva long-temps un air de jeunesse. On sait que Molière lui confia le rôle d'*Agnès* dans l'*École des Femmes*, jouée pour la première fois le 26 décembre 1662; et tous les historiens du théâtre rapportent l'anecdote suivante qui est relative à ce rôle.

Quelques années avant la retraite de Mad. Debrie, ses camarades l'engagèrent à le céder à une autre actrice plus jeune nommée Angélique Ducroisy. Lorsque celle-ci se présenta pour le jouer, le parterre demanda Mad. Debrie avec tant d'instance, qu'on fut obligé de l'aller chercher chez elle. Elle vint, joua le rôle en habit de ville, parce qu'on ne voulut pas même lui donner le temps d'en changer, reçut des applaudissements qui *ne finissaient point*, et conserva le rôle d'*Agnès* jusqu'à sa retraite. Elle le jouait encore à soixante-cinq ans.

Cette anecdote a été employée par d'Hannetaire pour confirmer le pouvoir de la première impression produite dans un rôle par l'acteur qui l'a joué d'original; avec quelque talent qu'il soit rempli dans la suite par un autre acteur, il est extrêmement rare que l'on ne regrette pas celui

qui l'a établi. On voit par le récit de d'Hannetaire qu'il ne doutait nullement de la vérité de ce fait : il est si honorable pour Mad. Debrie, que nous voudrions bien pouvoir l'adopter; mais il ne peut s'accorder avec quelques calculs aussi faciles à établir qu'à vérifier. Ils démontrent qu'il y a de l'erreur dans cette anecdote, quoique racontée originairement par M. de Tralage, contemporain de Mad. Debrie.

Si cette actrice avait soixante-cinq ans à sa retraite en 1685, elle était donc née en 1620. Alors nous devrions croire qu'elle se serait engagée avec Molière à trente-huit ans (en 1658), et l'*École des Femmes* ayant été jouée, comme nous venons de le dire, en 1662, ce serait à une actrice de quarante-deux ans que Molière aurait confié le rôle d'*Agnès*. Il est plus naturel de conclure que M. de Tralage s'est trompé d'au moins dix ans, et peut-être de plus, sur l'âge qu'avait Mad. Debrie à l'époque de sa retraite.

Au reste, voici des vers qui paraissent confirmer le récit que nous venons de combattre.

 Il faut qu'elle ait été charmante,
 Puisqu'aujourd'hui, malgré ses ans,
 A peine des attraits naissants
 Égalent sa beauté mourante.

Mad. Debrie mourut le 19 novembre 1706.

Mad. DESBROSSES.

(Jeanne Delarue, veuve de Jean Leblond, sieur Desbrosses.)

On peut remarquer, comme une chose assez singulière, que ce n'est que depuis à peu près un demi-siècle que l'on voit des actrices débuter expressément dans l'emploi des *caractères*, et s'y consacrer de prime-abord. Toutes celles qui le jouèrent avant cette époque avaient commencé par celui des *reines*, ou des *grandes princesses*, et Mad. Desbrosses, regardée dans son temps comme l'une des plus parfaites comédiennes qui eussent joué les rôles de *vieilles*, débuta par celui de *Clytemnestre* dans l'*Agamemnon* de Boyer le mercredi 13 septembre 1684. Elle fut reçue à Pâques 1685, quoique son succès eût été fort médiocre, et doubla probablement Mad. Beauval jusqu'à l'époque où, par la retraite de Mad. Lagrange, qui eut lieu en 1692, elle se vit libre d'abandonner la tragédie qui ne convenait point à ses moyens, et de s'attacher aux rôles comiques qu'elle remplit pendant vingt-six ans avec beaucoup de naturel et de vivacité. Le parterre, qui

la supportait avec patience, fut très-surpris qu'elle déployât en peu de temps le talent d'une excellente actrice, et la goûta tellement, qu'il la vit à regret demander sa retraite, et l'obtenir le dimanche 3 avril 1718. Après trente-quatre ans de théâtre il lui était bien permis de la desirer ; mais le public fait ordinairement peu d'attention à ces considérations, et comme il congédierait sur-le-champ les acteurs dont il n'est pas satisfait, il consentirait avec la même facilité à retenir jusqu'à extinction de forces ceux qui ont l'avantage de lui plaire.

Mad. Desbrosses établit les rôles de la *Comtesse* dans le *Joueur*, de *Mad. Grognac* dans le *Distrait*, et de la *Veuve* dans le *Double Veuvage*. Elle jouait parfaitement celui de *Madame Patin* du *Chevalier à la mode*.

Cette actrice mourut à soixante-cinq ans le mardi premier décembre 1722, dans une terre qu'elle avait achetée auprès de Montargis au moment de sa retraite. Elle avait obtenu la pension ordinaire de 1000 livres.

M{^{lle}} DESBROSSES.

(*N......Baron.*)

Fille d'Étienne Baron, mort en 1711, et petite-fille du célèbre Baron, qui se trouvait encore au théâtre lorsqu'elle y parut pour la première fois, M{^{lle}} Desbrosses débuta le mercredi 19 octobre 1729 par le rôle de *Célimène* dans le *Misantrope*, continua par ceux d'*Elmire* dans *Tartuffe*, de *Célie* dans le *Jaloux désabusé*, etc., et obtint un succès si distingué, qu'ayant joué *Elmire* à la cour le 10 novembre, elle fut reçue le même jour à demi-part.

Nous croyons pouvoir attribuer une grande partie de ce succès au nom que portait M{^{lle}} Desbrosses et à sa beauté. Il paraît que les spectateurs en furent vivement frappés, puisqu'ils la comparèrent à celle de Mad. Dancourt, l'une des plus belles femmes de son temps; Laroque, auteur du Mercure de France, prétend que M{^{lle}} Desbrosses ressemblait à Mad. Dancourt par le son de la voix, les manières et l'air du visage, et qu'elle était plus grande.

D'ailleurs, M{^{lle}} Desbrosses mit en usage un autre moyen de charmer les spectateurs, et

après avoir représenté avec succès les grandes coquettes, elle n'en obtint pas moins en faisant entendre une voix douce, harmonieuse et naturelle dans les divertissements du *Galant jardinier* et du *Sicilien*.

Avec tant de moyens de séduction, le succès obtenu par M^{lle} Desbrosses ne peut paraître étonnant ; mais ce qui l'est infiniment, c'est qu'après avoir rempli le rôle de la *Reine de Lombardie* dans une pièce intitulée le *Divorce*, ou *les Epoux mécontents*, qui fut jouée pour la première fois le 29 avril 1730, elle se retira le mercredi 3 mai suivant. Nous n'avons pu découvrir la cause d'une éclipse aussi subite ; elle dura près de six ans. Le 12 novembre 1736, M^{lle} Desbrosses obtint un ordre de la cour qui l'autorisait à rentrer sans début, passa quelques années à la comédie sans y produire d'autre sensation que celle précédemment excitée par sa beauté, et mourut à Paris le dimanche 16 décembre 1742.

M^{lle} DESGARCINS.

On devrait plutôt nommer cette actrice de Garcins, puisqu'elle était fille de Louis-Antoine de Garcins, et de Marie-Anne-Angélique Bourcet ; mais l'usage contraire a prévalu.

Élève de l'école de déclamation, et particulièrement de Molé, cette jeune personne, d'une naissance honnête, débuta pour la première fois le 24 mai 1788 par le rôle d'*Atalide*. Elle joua successivement dans le cours de ses débuts qui furent très-brillants, et se prolongèrent beaucoup au-delà du terme ordinaire, puisqu'ils n'étaient pas finis au mois de septembre suivant, les rôles de *Zaïre*, de *Chimène*, de *Palmyre*, d'*Iphigénie* (*en Aulide*), d'*Andromaque*, d'*Hypermnestre*, d'*Alzire*, de *Bérénice*, de *Monime*, et d'*Inès*, et obtint dans tous le succès le plus mérité.

Les vieux amateurs du théâtre conçurent les plus grandes espérances en voyant des dispositions si rares dans une actrice aussi jeune ; M^{lle} Desgarcins n'avait encore que dix-sept ans lorsqu'elle parut au théâtre. A la figure près, car elle n'était pas jolie, ils la crurent faite pour leur rendre la célèbre Gaussin. Ils convin-

rent que l'on n'avait jamais entendu de voix plus touchante, plus nette et plus flexible; tous ses accents étaient justes; tous ses mouvements naturels et nobles; enfin elle annonçait un talent réel et distingué.

Il fut apprécié par les gentilshommes de la chambre qui étaient encore à cette époque dans l'exercice de leur pouvoir; ils reçurent M^{lle} Desgarcins au nombre des sociétaires avant la fin de l'année 1788, presque immédiatement après ses débuts.

M^{lle} Desgarcins ne resta pas long-temps au théâtre où elle avait obtenu ses premiers succès. Elle fit partie des acteurs qui se séparèrent de leurs camarades à la clôture de 1791 pour entrer au théâtre de la rue de Richelieu, dirigé par Gaillard et Dorfeuille, dont l'ouverture se fit le 27 avril par la première représentation de *Henri VIII*, tragédie de M. Chénier. M^{lle} Desgarcins y remplissait le rôle de *Jeanne Seymour;* elle y fit couler bien des larmes.

Nous ne pouvons qu'indiquer une partie des autres rôles nouveaux que cette actrice établit à ce théâtre, connu pendant quelques années sous le nom de *Théâtre de la République*. *Zuléima* dans *Abdélazis*, tragédie de M. Murville, *Mélanie* dans le drame de La Harpe, *Hédelmone* dans *Othello*, *Saléma* dans *Abufar*, sont

les principaux : les autres tiennent à des pièces aussi oubliées actuellement que si elles avaient été jouées il y a un siècle.

La carrière de M^{lle} Desgarcins ne fut pas aussi longue que brillante. Douée d'une sensibilité profonde et d'un organe enchanteur, elle excellait à peindre les tourments de l'amour; son âme échauffait celle du spectateur le plus froid, parce qu'elle y trouvait tous les sentiments qu'elle avait à rendre sur la scène ; cette extrême sensibilité fut la cause de sa mort. Éperdument amoureuse d'un homme qu'elle crut infidèle, M^{lle} Desgarcins ne put résister à son désespoir, et se perça de trois coups de poignard. Quoique secourue à temps, elle n'en fut pas moins aux portes du tombeau, et conserva même, après une longue convalescence, une telle faiblesse de poitrine, que le moindre effort la provoquait à des crachements de sang.

Cependant elle continua de remplir son emploi pendant quelque temps ; mais bientôt elle fut obligée de se retirer à la campagne pour ne s'occuper que du rétablissement de sa santé. La maison isolée qu'elle habitait parut facile à surprendre ; des brigands s'y introduisirent dans le silence de la nuit, enchaînèrent M^{lle} Desgarcins et les femmes qui la servaient, les descendirent dans une cave, et se livrèrent ensuite à loisir

au pillage dont l'espoir les avait guidés. Plus de vingt-quatre heures s'écoulèrent sans que les cris de ces infortunées leur attirassent de secours : ils furent enfin entendus par quelques habitants d'un hameau voisin qui vinrent les délivrer. Il était trop tard : cette affreuse scène avait achevé d'ébranler les organes affaiblis de M^{lle} Desgarcins ; sa raison s'égara ; elle mourut folle quelque temps après. La date de sa mort ne nous est pas connue, mais elle suivit de près celle de Sedaine, arrivée le 28 floréal de l'an 5.

M^{lle} DESMARES.

(Christine-Antoinette-Charlotte)

On commence à regarder comme presque impossible la réunion des talents nécessaires au culte de Melpomène et à celui de Thalie ; une ligne de démarcation s'établit insensiblement entre les tragédiens et les comédiens : elle n'existait pas autrefois, et il était alors aussi rare de voir un acteur exclusivement livré à un seul genre, qu'il l'est aujourd'hui d'en rencontrer qui veuillent bien consentir à jouer dans les deux, conformément à l'ancien usage de la comédie française. Nous ne manquons cependant

pas d'exemples illustres pour prouver que l'on peut occuper avec un succès égal deux emplois fort opposés; M^{lle} Desmares, dont nous allons parler, regardée à juste titre comme l'une des plus célèbres actrices de notre théâtre, portait aussi bien la couronne et le sceptre d'une reine que le tablier d'une soubrette.

Elle naquit en 1682 à Copenhague, ou son père Nicolas Desmares, frère de Mad. Champmeslé, et sa mère Anne d'Ennebaut faisaient partie d'une troupe de comédiens français entretenus par le roi de Danemarck. Desmarés ayant été rappellé à Paris par sa sœur, et reçu à la comédie française, il destina dès-lors sa fille à l'emploi que Mad. Champmeslé remplissait avec tant de succès; et en attendant que son âge lui permît de profiter des leçons et des exemples de cette actrice fameuse, il fit jouer à la jeune Desmares de petits rôles qui convenaient à ses moyens. Dès 1690 elle parut dans une comédie en cinq actes, intitulée: *Le Cadet de Gascogne*, qui fut jouée et qui tomba le 21 août.

M^{lle} Desmares perdit de bonne heure le modèle excellent qu'elle commençait à étudier: Mad. Champmeslé mourut en 1698, après avoir établi le rôle d'*Iphigénie* dans l'*Oreste et Pylade* de la Grange Chancel, dont sa mort interrompit les représentations. M^{lle} Desmares parut alors;

elle eut le courage de débuter le 30 janvier 1699 par ce même rôle, et le bonheur d'y réussir beaucoup au-delà de ses espérances. Elle n'eut pas moins de réussite dans ceux d'*Hermione* et d'*Émilie*, et fut reçue le 26 mai suivant pour l'emploi de Mad. Champmeslé. On la chargea aussi de quelques *Amoureuses* dans la comédie ; son talent varié lui facilita les moyens de s'y distinguer, et elle établit avec un grand succès *Rhodope* dans *Ésope à la cour* en 1701. Mais ce qui mit le comble à sa réputation, ce fut le rôle de *Psyché* à la brillante reprise de cette pièce qui eut lieu au mois de juin 1703. M^{lle} Desmares ne fut pas moins goûtée dans celui de *Thérèse* du *Double Veuvage* ; elle y mit tant de naturel et de gaîté, qu'on la jugea capable de remplacer dans les soubrettes Mad. Beauval qui commençait à vieillir. Un ordre de la cour lui prescrivit d'apprendre les rôles de Mad. Beauval : cette actrice en fut extrêmement choquée, ainsi que nous l'avons rapporté à son article, et jugea convenable de lui abandonner tout-à-fait cet emploi auquel son ordre ne la destinait que comme *double*. Non seulement M^{lle} Desmares y égala Mad. Beauval, mais elle devint un modèle pour M^{lles} Dancourt et Quinault : cependant elle n'abandonna point les premiers rôles tragiques, et joua d'original ceux

d'*Arténice* dans *Amasis* en 1701, d'*Electre* en 1708, d'*Émilie* dans *Cornélie vestale*, et d'*Ino* dans la tragédie de Lagrange-Chancel en 1713, d'*Athalie* en 1716, de *Sémiramis* en 1717, de *Jocaste* dans l'*OEdipe* de Voltaire en 1718, et d'*Antigone* dans les *Machabées* de Lamotte en 1721.

Ce fut par ce rôle que M^{lle} Desmares termina sa carrière théâtrale ; mais avant de parler de sa retraite, nous devons jetter un coup-d'œil sur les rôles de soubrettes qu'elle eut occasion d'établir dans les comédies nouvelles jouées depuis 1704, époque à laquelle Mad. Beauval lui céda tout l'emploi. Ils sont en assez grand nombre ; mais, suivant notre coutume, nous ne citerons que les plus importants : une nomenclature de pièces oubliées n'aurait rien d'intéressant. Le *Legataire*, joué en 1708, n'étant pas de ce nombre, nous pouvons noter le rôle de *Lisette*, celui de *Nérine* dans le *Curieux impertinent* de Destouches, et ceux de *Lisette* dans l'*École des Amants*, et de *Nérine* dans la *Réconciliation normande* ; nous mentionnerons aussi *Colette* dans les *Trois Cousines*, où M^{lle} Desmares déployait cette gaîté folle qui faisait un des principaux caractères de son talent.

Il nous paraît certain que Lesage avait M^{lle} Desmares en vue, lorsqu'il traça ce portrait qui se

trouve dans Gilblas avec ceux que nous avons cru devoir appliquer à Baron, Beaubourg, et Ponteuil.

« Je suis enchanté de l'actrice qui a fait la sui-
» vante dans les *intermèdes*. (C'est pour se conformer aux mœurs espagnoles que Lesage a employé ce mot, qui n'a pas en français l'acception qu'il lui donne. Nous entendons par *intermèdes* les divertissements qui coupent les différents actes d'une pièce de théâtre ; les espagnols qui n'ont pas de petites pièces, ou qui du moins n'en avaient pas dans le temps où Lesage écrivait, les remplaçaient par leurs *entremeses* que cet auteur appelle *intermèdes*.)« Le beau naturel !
» Avec quelle grâce elle occupe la scène ! a-t-elle
» quelque bon mot à débiter ? elle l'assaisonne
» d'un souris malin et plein de charmes qui lui
» donne un nouveau prix. On pourrait lui repro-
» cher qu'elle se livre quelquefois un peu trop à
» son feu, et passe les bornes d'une honnête
» hardiesse ; mais il ne faut pas être si sévère.
» Je voudrais seulement qu'elle se corrigeât d'une
» mauvaise habitude. Souvent au milieu d'une
» scène elle interrompt tout-à-coup l'action pour
» céder à une folle envie de rire qui lui prend.
» Vous me direz que le public l'applaudit dans
» ces moments mêmes. Cela est heureux. »

Avant la fureur des pantins, la mode avait

mis un bilboquet dans les mains des Parisiens. Cette niaiserie passa même au théâtre, et l'on vit M^{lle} Desmares s'en amuser, au grand contentement du parterre, dans la comédie de *l'Amour vengé* de Lafond, jouée en 1712.

M^{lle} Desmares n'imita point ces acteurs qui semblent vouloir se perpétuer au théâtre lorsque tout les invite à la retraite : peut-être même donna-t-elle dans l'excès opposé. Il est certain que lorsqu'elle sollicita la sienne, et l'obtint le dimanche 30 mars 1721, cette détermination parut généralement prématurée, et que l'on fit beaucoup d'efforts pour retenir sur la scène une actrice aussi précieuse. En possession de la faveur du public, et n'ayant alors que trente-huit ans, il était certainement bien facile à M^{lle} Desmares de rester encore au théâtre pendant plusieurs années ; elle crut devoir résister à des instances aussi honorables ; mais en privant le public de ses talents, elle voulut se faire remplacer au théâtre par une élève qui fût digne d'elle, et le public lui dut M^{lle} Dangeville.

M^{lle} Desmares avait une figure et une voix charmantes ; rien n'était au-dessus de l'intelligence, du feu, de la volubilité, de la gaîté, du naturel exquis qu'elle portait dans tous ses rôles comiques. Quoique bien remplacée par M^{lle} Quinault la cadette, elle fut longtemps regrettée du public.

Depuis sa retraite, elle ne parut sur aucun théâtre public; elle consentit seulement à jouer quelquefois avec des seigneurs et des dames de la cour qui s'amusaient de la représentation des meilleures pièces du répertoire.

Elle avait obtenu la pension ordinaire de mille livres, et la conserva jusqu'à sa mort arrivée à Saint-Germain-en-Laye, le 12 septembre 1753, à 71 ans.

M^{lle} DESROSIERS.
(N...... Duval.)

Vers la fin de l'an 10, la retraite de deux pensionnaires, M^{lles} Mars aînée et Hopkins, qui *doublaient* les premiers et seconds rôles dans la comédie, obligea les acteurs sociétaires à chercher une actrice en état de prendre la place qu'elles laissaient vacante, et leur choix se porta sur M^{lle} Desrosiers qui tenait alors le premier emploi au théâtre de Rouen. Déjà connue avantageusement à Paris par son début au théâtre de l'Odéon dans le rôle d'*Andromaque* le 2 floréal an 6, cette actrice méritait sans doute la préférence qui lui fut accordée : elle eut le bon esprit de paraître sans aucune prétention, sans même se faire annoncer à l'avance, et absolu-

ment *incognito*, le 4 fructidor an 10, par le rôle de *Clarice* dans le *Menteur*. Elle y fut vivement applaudie, ainsi que dans celui de *Silvia* des *Jeux de l'Amour et du Hasard* qu'elle joua le 7 du même mois, et fut reçue au nombre des sociétaires le premier germinal de l'an 12. Cette actrice était grande et belle ; sa figure noble et imposante convenait parfaitement aux rôles qu'elle devait remplir ; sa diction était juste ; elle annonçait de l'intelligence, et avait surtout un maintien décent ; en un mot tout son ensemble était parfaitement en harmonie avec le ton de la comédie française. Aussi ne tarda-t-elle point à se faire distinguer du public qui ne refuse jamais son suffrage au talent modeste, tel que parut celui de M^{lle} Desrosiers pendant un peu moins de cinq ans qu'elle passa au théâtre.

M. Chéron lui confia le rôle de *Mad. Gercourt* dans le *Tartuffe de mœurs* ; M. Bouilly, celui de *Mad. de Villars* dans *Madame de Sévigné* ; M. Bellin, celui de *la Baronne de Woldemar* dans *Amélie Mansfield*, drame qui eut deux représentations les 26 et 28 frimaire an 14 ; et elle joua ceux de *la Béart*, de *Mélanide*, de *Madame de Melcourt* et de *Julie* lors des reprises de *la Maison de Molière*, de *Mélanide*, de *la Mère jalouse* et du *Cocher supposé*. Cette dernière pièce fut remise le 3 octobre 1806, et c'est probablement

aussi vers ce temps-là que M^lle Desrosiers cessa de paraître sur la scène française.

Une maladie de langueur la contraignit à quitter tout, pour se livrer exclusivement aux soins que demandait son état; les médecins le regardèrent comme tenant à la pulmonie, contre laquelle tous les secours de leur art sont insuffisants: effectivement, après de longues et cruelles souffrances, M^lle Desrosiers mourut à Paris, le 7 (ou 8) d'août 1807, âgée de trente-un ans.

Elle demanda par son testament à être transportée dans le lieu de la sépulture de son père, dont la perte récente avait hâté sa mort. Elle désira de plus que son corps fût ouvert, afin que la médecine découvrît la cause des souffrances qu'elle avait éprouvées, et *d'une manière d'être extraordinaire*, qu'elle ne pouvait décrire, voulant être utile à l'humanité, même après sa mort. Cette intention fut remplie. On lui trouva le péricarde extrêmement rappetissé, et accompagné d'une poche qui renfermait des cailloux fort brillants, dont l'un, heurté par le scalpel, fit réellement feu.

M^lle Desrosiers laissa une mère et des sœurs inconsolables, avec lesquelles elle aimait à partager les produits de son emploi.

Mad. DROUIN.

(*N......Gautier.*)

Il arrive quelquefois que des acteurs destinés à se faire une réputation véritable, n'y parviennent cependant que sur la fin de leur carrière théâtrale, parceque leur propre choix, ou la force des circonstances, les retiennent long-temps dans un emploi qui ne convient point au genre de leur talent; l'exemple de Mad. Drouin peut servir de preuve à la vérité de cette observation.

Cette actrice était fille d'un maître de musique qui composa celle de plusieurs petites pièces *à agréments* jouées sur le théâtre français : elle embrassa de bonne heure le parti de la comédie, s'exerça long-temps en province, et partagea même pendant près de cinq ans avec Lanoue la direction du théâtre de Rouen. Elle vint débuter à Paris le mercredi 30 mai 1742 par le rôle de *Chimène*, et fut reçue le lundi 11 juin de la même année pour les seconds rôles tragiques, et ceux de soubrettes dans la comédie.

Tant que Mlle Gautier doubla l'inimitable Dangeville; tant qu'elle joua les jeunes princesses, et surtout lorsqu'elle parut en second

dans les grands rôles de la tragédie que M^lle Dumesnil remplissait en chef, le public la vit avec une constante défaveur.

M^lles Lamothe et Lavoy, qui se partageaient l'emploi des *caractères*, s'étant retirées toutes les deux à la clôture de 1759, la nécessité de remplir le vuide qu'elles laissaient à la comédie, obligea bientôt M^lle Gautier qui avait épousé Drouin depuis quelques années, à se charger de leur emploi, et quoiqu'elle l'eût pris avec répugnance, elle ne tarda pas cependant à s'y distinguer.

En examinant attentivement ce qui se passait au théâtre français à cette époque, il est facile de voir que Mad. Drouin eut de la peine à se décider pour l'emploi des caractères, et ce ne fut qu'après la mort de M^lle Camouche qu'elle s'y résigna entièrement. M^lle Camouche, élève d'Armand, avait débuté le 29 janvier 1759 pour les premiers rôles tragiques, par celui de *Médée*. Cette actrice produisit une sensation très-vive pendant le peu de temps qu'elle fut au théâtre, et comme nous n'avons pu lui consacrer un article séparé, parcequ'une mort prématurée termina sa vie avant qu'elle fût admise au nombre des sociétaires, nous allons rassembler ici en quelques lignes tout ce qui la concerne.

M^lle Camouche avait seize ans lorsqu'elle dé-

buta par les rôles de *Médée*, de *Mérope*, de *Phèdre* et d'*Athalie*; elle était d'une taille élevée pour une femme ; sa figure noble et intéressante avait un caractère de beauté théâtrale très-remarquable. Elle parut destinée à aller loin dans l'emploi auquel ses débuts semblaient la destiner ; mais par une singulière bizarrerie des circonstances, elle fut bientôt obligée de l'abandonner pour en prendre un autre qui ne sympathisait nullement avec celui-là. Nous venons de dire que Mlles Lamothe et Lavoy, qui jouaient les *caractères*, s'étaient retirées l'une et l'autre à la clôture de 1759 ; à la même époque Mlle Camouche avait été reçue au nombre des pensionnaires de la comédie : ce fut elle que l'on imagina de charger de l'emploi des *Vieilles ridicules*. Il est facile de concevoir quelle illusion devait y produire une actrice de seize ans, grande, belle et parfaitement bien faite ; cependant Mlle Camouche consentit à le remplir : ce qu'il y a de plus étonnant, et ce qui prouve beaucoup en faveur de la flexibilité de son talent, c'est qu'elle y obtint du succès, malgré le contraste frappant de son âge et de sa figure avec les rôles qu'elle jouait. Cette ressource fut très-momentanée : Mlle Camouche mourut le 22 août 1761, âgée de dix-neuf ans. Ses camarades la regrettèrent beaucoup : elle

leur était devenue très-utile ; d'ailleurs il était impossible de mettre plus de zèle et de docilité dans son service que M^{lle} Camouche, et le caractère de bonté, de franchise, qu'elle portait dans la société, la rendait encore plus aimable. Elle s'était concilié l'amitié de tous ses camarades ; ils témoignèrent la douleur que sa perte leur causait, en lui faisant faire un service solennel à Saint Sulpice, quoiqu'elle n'eût pas été reçue définitivement.

Ce fut alors que Mad. Drouin se décida, ainsi que nous l'avons dit, à prendre l'emploi des *caractères* ; et comme elle avait beaucoup d'esprit, un débit très-juste, et l'art de bien raisonner ses rôles, elle ne tarda point à les jouer de la manière la plus distinguée, et se trouva enfin à sa place véritable, après avoir passé vingt années dans plusieurs emplois qui lui convenaient fort peu.

Aux qualités indispensables pour celui qu'elle venait d'adopter, Mad. Drouin joignait une complaisance extrême et fort rare parmi les comédiens. Tout ce qu'on voulait qu'elle jouât, elle le jouait, et même aussi souvent qu'on le jugeait à propos : aussi sa carrière se prolongea-t-elle beaucoup au-delà du terme ordinairement assigné aux acteurs ; et lorsqu'elle se retira le 11 mars 1780, jour de la clôture, après trente-huit

ans de service, elle fut vivement regrettée par le public et par la comédie.

Les connaissances qu'elle avait acquises par une longue habitude de la scène, lui permirent de donner souvent de bons avis aux auteurs de son temps : toutefois nous n'adoptons pas l'anecdote rapportée dans un recueil nouvellement publié en deux volumes in-8°. sous ce titre : *Paris, Versailles et les Provinces au dix-huitième siècle*. Si elle était vraie, il en résulterait que cette actrice aurait, pour ainsi dire, fait l'excellente pièce de la *Métromanie*, et que sans elle Piron n'eût pu parvenir à la rendre jouable. L'auteur de ce recueil paraît convaincu de l'authenticité de ce fait : les expressions qu'il prête à Mlle Gautier indiquent clairement qu'elle fut présente à la lecture de la pièce, qu'elle y reconnut de grandes beautés étouffées sous un amas de défauts plus grands encore, et qu'elle fournit à Piron les moyens de tirer une belle statue d'un bloc de marbre informe.

Or il est certain que la *Métromanie* fut jouée pour la première fois le vendredi 10 janvier 1738 : à cette époque Mlle Gautier, loin de faire partie de la comédie française et de pouvoir assister à la lecture faite dans son assemblée, était à Rouen où, concurremment avec Lanoue, elle

dirigeait le théâtre dont elle avait obtenu le privilége.

Indépendamment de cette preuve péremptoire, on peut en trouver une autre dans l'invraisemblance même de l'anecdote, et il est bien permis de croire que, malgré son goût, son esprit et ses connaissances, M^{lle} Gautier n'était point en état d'apprendre quelque chose à l'auteur de la *Métromanie*.

Lorsque Mad. Drouin quitta le théâtre, il y avait déjà quelques années qu'elle présidait aux spectacles de madame de Montesson qui se plaisait à la consulter et à prendre de ses leçons. Un suffrage aussi illustre prouve beaucoup en faveur de Mad. Drouin, et nous croyons volontiers, suivant le témoignage d'un auteur contemporain, qu'elle était très-propre à former des actrices.

A la rentrée de 1763, le compliment ordinaire fut prononcé par Dauberval. Il y eut à ce sujet une petite contestation entre cet acteur et Mad. Drouin, qui prétendait aux honneurs de la harangue, malgré l'usage reçu de n'y admettre que les hommes. « Eh! pourquoi, disait-elle,
» les femmes ne harangueraient-elles pas aussi
» bien que les hommes? Apprenez, M. Dau-
» berval, que nous ne resterons pas court, et
» que j'ai en poche un compliment qui vaut
» beaucoup mieux que tous ceux que vous pou-

» vez faire. » Sans lui contester cette dernière assertion, Dauberval ne s'en obstina pas moins à défendre son droit : la querelle devint très-vive, et pour accorder les parties belligérantes, il ne fallut rien moins qu'une décision de l'autorité supérieure, par laquelle il fut réglé que Dauberval serait chargé du compliment, mais qu'il prononcerait celui de Mad. Drouin, qui se trouva en effet beaucoup meilleur que le sien. Au moyen de quelques changements dans l'exorde, il se le rendit propre, et le public le couvrit d'applaudissements. Nous en avons cité quelque chose à l'article de M^{lle} Dangeville.

Mad. Drouin obtint en se retirant la pension de 1500 livres. Nous ignorons l'époque précise de sa mort; elle était encore vivante en 1793.

M^{lle} DUBOCAGE.

(*Laurence Chantrelle.*)

VINGT années de patience dans l'emploi des *confidents* avaient mérité la pension à Dubocage le père ; sa fille n'en montra pas moins que lui, et en reçut la même récompense. Nous ignorons quelle fut celle du public qui avait eu la complaisance de supporter le père et la fille pendant quarante ans.

Mlle Dubocage débuta le vendredi 9 avril 1723 par le rôle de *Dorine* dans *Tartuffe*, continua par ceux de *Lisette* dans les *Folies amoureuses* et le *Médisant*, et de *Cléanthis* dans *Démocrite*, fut reçue le 28 mai suivant, et se retira le dimanche 31 mars 1743 avec la pension de 1000 livres. Cette actrice joua d'original le rôle de *Babet* dans le *Jaloux désabusé* : elle doublait Mlles Quinault et Dangeville.

Après sa retraite elle épousa M. Romancan, caissier de la comédie française, et mourut en 1779 ou 1780.

~~~~~~~

## Mlle DUBOIS.

Il est malheureux que Dorat n'ait point travaillé à l'Encyclopédie : nous y trouverions très-probablement à l'article *Déclamation* un éloge pompeux de Mlle Dubois, et cela serait encourageant pour les jeunes actrices qui débutent à dix-huit ans avec de la beauté, sans talent.

Il est également très-fâcheux que la collection du *Mercure de France* qui ne se compose que de dix-huit cents volumes ne soit pas généralement consultée comme l'Encyclopédie : le premier tome de juillet 1759 renferme un long article sur les débuts de Mlle Dubois ; Marmontel

y prouve démonstrativement que l'apparition de cette jeune personne sur la scène française était un véritable phénomène. Il est vrai que Mlle Clairon inspirait un intérêt très-vif à Marmontel, et que Mlle Dubois était élève de Mlle Clairon. S'il eût prévu ce qui devait arriver en 1765, nous sommes persuadés qu'il eût été plus réservé dans son article écrit en entier *à laudativo*.

Mlle Dubois, parée de toutes les grâces de la jeunesse et de la beauté, débuta le mercredi 30 mai 1759 par le rôle de *Didon*, *avec le succès le plus éclatant* (expressions de Marmontel). Elle continua par ceux d'*Hermione*, de *Camille* et de *Constance* dans le *Préjugé à la mode*.

Les connaisseurs trouvèrent dans le jeu de Mlle Dubois une perpétuelle imitation de celui de Mlle Clairon; du reste ils convinrent qu'on ne pouvait se proposer un meilleur modèle, et tout en diminuant beaucoup des éloges que le rédacteur du *Mercure* lui avait accordés un peu trop généreusement, ils avouèrent qu'elle donnait de véritables espérances.

C'est à cette dernière phrase que peut se réduire l'appréciation du talent de Mlle Dubois, pendant tout le temps qu'elle fut au théâtre. Emportée par un penchant très-prononcé pour les plaisirs, sûre qu'avec sa figure charmante, les leçons et l'égide de Mlle Clairon, il lui suf-

firait de se montrer pour être applaudie, elle s'endormit dans le sein de ses prospérités, et ne se donna plus la moindre peine pour cultiver les brillantes dispositions qu'elle tenait de la nature.

Elle avait débuté concurremment avec une actrice moins séduisante sans doute, mais qui avait un talent plus réel. M<sup>lle</sup> Rosalie (c'était son nom de théâtre) parut pour la première fois le 14 mars 1759 par le rôle de *Camille* dans les *Horaces*. Elle joua ensuite ceux d'*Ariane*, de *Pauline*, d'*Hermione* et d'*Ériphile*, et prouva dans tous une intelligence, une chaleur, une vérité peu communes. Malheureusement pour elle, M<sup>lle</sup> Rosalie n'avait pas les avantages physiques qui gagnaient tant de cœurs à M<sup>lle</sup> Dubois : d'ailleurs un défaut sensible, le seul peut-être que l'on pût lui reprocher, un grassèyement assez marqué, dépréciait un peu pour beaucoup de personnes le talent qu'elles ne pouvaient lui refuser. Elle fut obligée de se retirer après quelques mois d'essai, et sa rivale fut reçue définitivement à Pâques de l'année 1760.

Nous n'oublierons pas de mentionner un événement que nous croyons unique dans l'histoire du Théâtre Français; le 18 juillet 1759, la Comédie voulut réunir sous les yeux du public les trois débutantes qu'elle avait successivement

soumises à son jugement; on donna *Iphigénie en Aulide*: M<sup>lle</sup> Camouche y joua *Clitemnestre*, M<sup>lle</sup> Rosalie *Ériphile*, et M<sup>lle</sup> Dubois *Iphigénie*: nous n'avons pas besoin d'ajouter que l'assemblée fut nombreuse.

Tant que M<sup>lle</sup> Clairon fut au théâtre, ses leçons et ses avis soutinrent la faiblesse de M<sup>lle</sup> Dubois. A la retraite de cette grande actrice, presque tous ses rôles devinrent le partage de son élève, et ce poids l'écrasa. La Comédie fut obligée d'invoquer des débuts dans l'emploi qui restait vacant depuis 1765, quoique M<sup>lle</sup> Dubois en fût chargée : M<sup>lle</sup> Sainval l'aînée et madame Vestris prouvèrent l'une et l'autre qu'elles y avaient des droits plus certains que ceux de M<sup>lle</sup> Dubois. La première fut reçue en 1767, la seconde en 1769, et M<sup>lle</sup> Dubois devenue inutile à sa société, se retira en 1773 avec une pension de 1000 livres. Elle eut avant cette époque le chagrin de voir accueillir encore de la manière la plus distinguée, deux actrices dont le plan de cet ouvrage nous interdit l'éloge, M<sup>lles</sup> Sainval cadette et Raucourt.

La beauté de sa figure, et la sensibilité de son organe, provoquèrent quelquefois les larmes des spectateurs, quoique son âme ne fût nullement émue. Aussi Garrick qui l'avait vue dans un rôle assez fort, s'appercevant qu'après la tirade la

plus énergique et la plus déchirante, elle rendait tout-à-coup à son visage sa sérénité ordinaire, il ne put s'empêcher de dire à son voisin : *C'est une bien bonne enfant : elle n'a point de rancune.*

Pendant les premières années que M^lle Dubois passa au théâtre, sa beauté lui fit une sorte de réputation, qui lui valut de la part des auteurs l'hommage de plusieurs rôles dont elle tira peu de parti. Nous citerons entre autres *Atide* dans *Zulime* en 1761, *Elisabeth* dans *Warwick* en 1763, *Ildegone* dans le *Pharamond* de Laharpe, et *Adélaïde du Guesclin* en 1765, *Emirène* dans l'*Artaxerce* de Lemière en 1766, *Hirza* dans les *Illinois* en 1767, enfin *Blanche de Bourbon* dans *Pierre-le-cruel* en 1772.

Dorat, qui fut long-temps attaché au char de M^lle Dubois, plaça son nom dans le poème de la *Déclamation* que l'on regarde comme l'un de ses meilleurs ouvrages.

O toi, dont les attraits embellissent la scène,
Toi que l'amour jaloux dispute à Melpomène,
Séduisante Dubois, réponds à nos désirs.
C'est assez sommeiller dans le sein des plaisirs ;
Ose enfin te placer au rang de tes modèles ;
La gloire te sourit et te promet des ailes.
Ose, et prenant ton vol vers l'immortalité,
Fixe par le talent l'éclair de la beauté.

M^lle Clairon n'en parle pas d'une manière aussi aimable dans ses mémoires. Il faut convenir qu'elle n'avait pas lieu de se louer de Dubois et de sa fille : cependant rien n'excuse l'indécence des expressions dont elle s'est servie en parlant de cette jeune actrice. M^lle Dubois eut sans doute deux grands torts avec M^lle Clairon : le premier, de n'avoir point profité de ses leçons ; le second, de les avoir payées d'ingratitude ; mais M^lle Clairon aurait dû se respecter elle-même, et ne pas oublier surtout qu'elle avait eu aussi quelques torts dans l'affaire du *Siége de Calais*. Au reste, nous oublions nous-mêmes que M^lle Clairon méconnut toujours ces torts trop réels, et se représenta constamment comme une victime innocente sacrifiée à la beauté de M^lle Dubois par les gentilshommes de la chambre.

Voici l'un des passages qui, dans ses mémoires, sont relatifs à M^lle Dubois. « Il n'est point de
» peines que je ne me sois données pour former
» M^lles Dubois et . . . . . . : j'en appelle à tous
» ceux qui les ont vues. Mes charmantes éco-
» lières ont-elles été de grands sujets ? Hélas !
» malgré mes soins, et tout ce qu'elles tenaient
» de la nature, je n'en ai jamais pu faire que mes
» singes ; leur début donnait les plus grandes
» esperances, parce que j'étais derrière le rideau,
» et que le public s'engoue toujours de la jeu-

» nesse et de la beauté ; mais on a vu qu'en ces-
» sant mes leçons, leurs talents s'étaient anéantis. »

M<sup>lle</sup> Clairon ajoute dans un autre endroit, sur lequel tombe notre censure précédente, que *M<sup>lle</sup> Dubois était bête, et pour le moins aussi coquine ; qu'elle avait l'avantage de rendre tous les gentilshommes de la chambre heureux*, etc. Nous nous garderons bien de discuter ces honteuses assertions, et nous sommes surpris qu'une femme ait pu se les permettre dans un ouvrage imprimé : quant à la première, nous doutons fort que Dorat, qui avait beaucoup d'esprit, avec une santé assez faible, eût passé plusieurs années dans l'intimité d'une *bête*.

M<sup>lle</sup> Dubois était musicienne, et avait une très-jolie voix. Pendant la clôture de 1763, elle chanta au concert spirituel avec un succès qui surprit beaucoup de personnes.

Elle mourut de la petite vérole en 1779. On prétend qu'elle laissa vingt ou vingt-cinq mille livres de rente : nous ne garantissons pas ce fait.

## Mad. DUBREUIL.

*( Elisabeth Taitte, femme de Pierre Guichon, sieur Dubreuil. )*

Nos lecteurs n'ont pas oublié sans doute ce que nous avons dit des talents de Dubreuil; sa femme n'en eut pas plus que lui. Elle débuta pour la première fois le jeudi 6 novembre 1721 par le rôle de *Clytemnestre* dans *Iphigénie en Aulide*, et le 17 elle joua celui d'*Agrippine*. Cette actrice était grande, avait une voix forte, et une belle représentation; ayant joué long-temps en province, elle ne devait pas manquer d'usage du théâtre. Elle fut reçue le lundi 25 mai 1722, joua l'emploi des *caractères* en partage avec M<sup>lle</sup> Lamotte, ou plutôt comme double de cette actrice, et se retira le samedi 3 avril 1745, avec la pension de mille livres qu'elle conserva jusqu'à sa mort arrivée en 1758.

## Mad. DUCHEMIN.

*( Gillette Boutelnier, femme de Jean-Pierre Duchemin.)*

On ne peut obtenir la pension de retraite à meilleur marché que cette actrice qui ne fut pas plus de cinq ans à la comédie, et n'y marqua d'aucune manière. Il est probable que l'on voulut, en la lui accordant, récompenser les talents de son mari.

Elle parut pour la première fois, sans être annoncée, le vendredi 9 février 1720, par le rôle de *Céphise* dans *Andromaque*, fut reçue par ordre de la cour du 27 décembre de la même année, et renvoyée sans pension par un autre ordre du 4 juin 1722. Elle rentra le 17 décembre 1723 pour jouer les confidentes tragiques, se retira définitivement le 28 janvier 1726 avec la pension de mille livres, et mourut en 1764. Ainsi ses services coûtèrent trente-neuf mille livres à sa société : c'est un peu cher.

## M<sup>lle</sup> DUCLOS.

( *Marie-Anne de Châteauneuf.* )

L'aïeul de cette actrice faisait partie de la troupe du Marais, ainsi que son épouse. Ils eurent une fille qui épousa Châteauneuf, comédien de province : M<sup>lle</sup> Duclos fut le fruit de cette union. Son grand-père avait eu de la célébrité, ce qui la détermina sans doute à prendre son nom de préférence à celui de Châteauneuf, lorsqu'elle forma le dessein de monter sur le théâtre.

M<sup>lle</sup> Duclos débuta d'abord sur celui de l'opéra : elle n'y obtint qu'un succès médiocre; aussi tourna-t-elle bientôt toutes ses vues du côté de la comédie française, où elle parut pour la première fois le 27 octobre 1693 par le rôle de *Justine* dans *Géta*, ou le 28 du même mois par celui d'*Ariane*. Il y a deux opinions sur l'époque de sa réception : suivant la première, elle eut lieu le jour même du début; d'après la seconde, il faudrait croire qu'elle fut reçue seulement à l'essai le 27 novembre suivant.

Quoi qu'il en soit, M<sup>lle</sup> Duclos obtint, le 3 mai 1696, un ordre de doubler Mad. Champmeslé dans les premiers rôles tragiques; et pendant

près de quarante années, elle les remplit avec un grand succès.

Au nombre des rôles qu'elle établit dans les tragédies nouvelles jouées depuis 1693 jusqu'à l'époque de sa retraite, on remarque surtout les suivants : *Zénobie* en 1711, *Tharès* dans *Absalon* en 1712, *Arisbe* dans *Marius* en 1715, *Josabeth* dans *Athalie* en 1716, *Salmonée* dans les *Machabées et Esther* en 1721, *Hersilie* dans *Romulus* en 1722, *Inès* en 1723, *Salome* dans la *Mariamne* de Voltaire en 1724, *Mariamne* dans celle de l'abbé Nadal en 1725, et *Jocaste* dans l'*Œdipe* de Lamotte en 1726.

Malgré la réputation dont M<sup>lle</sup> Duclos a joui dans son temps, on ne peut se dissimuler que ses défauts ne l'ayent presque égalée : elle contribua beaucoup, de même que Beaubourg, à dénaturer le débit simple et naturel dont Floridor et Baron surtout avaient donné les premiers exemples mal suivis par leurs successeurs ; M<sup>lle</sup> Duclos y substitua une déclamation ampoulée et chantante dont Mad. Champmeslé n'avait pu se garantir tout-à-fait dans ses dernières années ; elle l'outra même d'une manière ridicule. De tous ses camarades, Ponteuil fut le seul qui eut assez de bon sens pour ne la pas adopter ; et lorsque Baron reparut sur la scène après trente ans d'absence, sa manière de parler la tragédie dut faire un

singulier contraste avec celle de M^lle Duclos, qui s'était habituée à la chanter.

Toutefois on ne peut douter que cette actrice n'ait connu les grands ressorts du cœur humain, la terreur et la pitié ; elle posséda surtout l'art de toucher les spectateurs, et nous n'en voulons pas d'autre preuve que le succès prodigieux qu'elle obtint dans les rôles pathétiques d'*Ariane* et d'*Inès*.

Lamotte célébra ses talents dans une ode qu'il lui adressa ; si la lyre de Pindare eût été bien placée dans les mains de cet auteur spirituel, nous la citerions en entier ; mais on n'y retrouverait que cet enthousiasme didactique qui marche constamment avec poids et mesure, toujours soumis aux lois d'une froide raison ; ce ne sont pas celles de l'ode, et nous n'en extrairons que les strophes suivantes qui suffisent à la gloire de M^lle Duclos.

Ah! que j'aime à te voir en amante abusée
　　Le visage noyé de pleurs,
Hors l'inflexible cœur du parjure Thésée,
　　Toucher, emporter tous les cœurs!

Mais quel nouveau spectacle! ah! c'est Phèdre elle-même
　　Livrée aux plus ardents transports :
Thésée est son époux, et c'est son fils qu'elle aime!
　　Dieux! quel amour! mais quels remords!

De tous nos mouvements es-tu donc la maîtresse?
　　Tiens-tu notre cœur dans tes mains?
Tu feins le désespoir, la haine, la tendresse,
　　Et je sens tout ce que tu feins.

Nous croyons que Lesage avait M<sup>lle</sup> Duclos en vue, lorsqu'il traça le portrait suivant, que nous tirons de *Gilblas*.

« Ne conviendrez-vous pas que l'actrice qui
» a joué le rôle de *Didon* est admirable ? N'a-t-
» elle pas représenté cette reine avec toute la
» noblesse et tout l'agrément convenables à l'idée
» que nous en avons ? Et n'avez-vous pas admiré
» avec quel art elle attache un spectateur, et lui
» fait sentir les mouvements de toutes les pas-
» sions qu'elle exprime ? On peut dire qu'elle
» est consommée dans les rafinements de la dé-
» clamation. Je demeure d'accord, dit Pom-
» peyo, qu'elle sait émouvoir et toucher ; jamais
» comédienne n'eut plus d'entrailles, et c'est
» une belle représentation ; mais ce n'est point
» une actrice sans défaut. Deux ou trois choses
» m'ont choqué dans son jeu. Veut-elle marquer
» de la surprise, elle roule les yeux d'une ma-
» nière outrée, ce qui sied mal à une princesse.
» Ajoutez à cela qu'en grossissant le son de sa
» voix, qui est naturellement doux, elle en cor-
» rompt la douceur, et forme un son assez dé-
» sagréable. D'ailleurs, il m'a semblé, dans plus
» d'un endroit de la pièce, qu'on pouvait la
» soupçonner de ne pas trop bien entendre ce
» qu'elle disait. J'aime pourtant mieux croire

» qu'elle était distraite, que de l'accuser de man-
» quer d'intelligence. »

Mlle Duclos avait un caractère très-décidé : elle se permit quelquefois en scène des incartades qui certainement ne seraient pas tolérées aujourd'hui. En voici deux des plus fortes.

A la première représentation d'*Inès*, l'apparition subite des enfants excita de grands éclats de rire et quelques plaisanteries assez fades. Mlle Duclos, qui jouait *Inès*, en fut indignée; elle interrompit son rôle, eut la hardiesse d'apostropher le public en ces termes: *Ris donc, sot de parterre, à l'endroit le plus touchant de la tragédie,* et, par un hasard aussi heureux que singulier, loin d'indisposer les spectateurs, elle en fut fort applaudie. On peut expliquer la patience avec laquelle ils reçurent un conseil exprimé d'une manière aussi insultante, en disant qu'il les pénétra si vivement du pathétique de la situation que le même moment vit pleurer ceux qui venaient de rire, et que l'attendrissement ne laissa point de place à la colère; cependant nous croyons que, dans une occasion pareille, il serait fort dangereux d'imiter Mlle Duclos.

Nous avons dit qu'*Ariane* était son triomphe. Le parterre demandait souvent cette tragédie : un jour que Dancourt se préparait à en annoncer une autre, il fut prévenu par la majeure partie

des spectateurs qui lui crièrent : *Ariane*. Quoique cet acteur fût habitué à porter la parole au nom de sa société, il resta pendant quelques instants dans un embarras visible : Mlle Duclos était grosse; il ne savait si son état lui permettrait de jouer; il savait encore moins comment l'annoncer au public d'une manière décente. Jusques-là rien que de vraisemblable dans cette anecdote : mais on ajoute que, lorsque le tumulte fut appaisé, il s'avança sur le bord du théâtre comme pour parler plus confidentiellement au public; qu'après quelques excuses d'usage, il assura qu'une maladie de Mlle Duclos ne permettait point qu'elle jouât, et que, par un geste significatif, il désigna le *siége* du mal; qu'à l'instant même Mlle Duclos, qui l'observait, s'élança rapidement de la coulisse, appliqua un soufflet sur la joue de l'orateur, et se tournant avec feu du côté du parterre, lui dit : *Messieurs, à demain Ariane.* Ce récit n'est pas vraisemblable : Dancourt était homme d'esprit et de sens, et n'aurait certainement pas eu besoin d'employer dans une pareille occasion, pour se faire entendre du public, un geste emprunté du *Paillasse* de la Foire. Si cependant l'anecdote était aussi vraie qu'elle paraît fausse, et que Dancourt, déconcerté par une demande imprévue, eût réellement fait le geste en question, tout en convenant que Mlle Duclos

avait raison d'en être choquée, on serait forcé d'avouer qu'elle ne manquait pas de hardiesse, et cela fournirait d'ailleurs matière à réflexion sur la différence de ce siècle et du nôtre.

Quelqu'un disait à cette actrice : Je parie que vous ne savez pas votre *Credo*. Ah! ah! répondit-elle, je ne sais pas mon *Credo!* je vais vous le réciter : *Pater noster qui* . . . . . aidez-moi un peu ; je ne me souviens plus du reste.

Les succès de M$^{lle}$ Lecouvreur ne tardèrent pas à donner de l'inquiétude et de la jalousie à M$^{lle}$ Duclos. Dès 1722 cette jeune actrice prenait de l'avantage sur son ancienne ; et pour avoir le plaisir d'être applaudie auprès d'elle en jouant une simple confidente, elle avait demandé à Lamotte celui de *Sabine* dans *Romulus*. M$^{lle}$ Duclos, qui jouait *Hersilie*, sentit la conséquence de cette modestie apparente ; elle empêcha Lamotte de la satisfaire.

Parvenue à l'âge de cinquante-cinq ans, puisqu'elle était née en 1670, M$^{lle}$ Duclos fit, le mercredi 18 avril 1725, la folie d'épouser Duchemin fils, qui n'avait que seize ou dix-sept ans. Ce mariage ne lui attira que des plaisanteries et des chagrins ; au bout de cinq ans, elle intenta un procès à son mari, et obtint au mois de février 1730, un jugement qui les séparait de biens et d'habitation. Ce procès égaya les rieurs de la

capitale : Avisse fit même jouer au théâtre italien un petit acte, intitulé : *La Réunion forcée*, dont les querelles de M<sup>lle</sup> Duclos et de Duchemin lui avaient donné l'idée.

M<sup>lle</sup> Duclos eut un tort assez ordinaire aux grands acteurs ; elle resta trop long-temps au théâtre, et les dernières années qu'elle y passa compromirent sa réputation. Ce n'était pas au moment où de jeunes actrices, telles que M<sup>lles</sup> Lecouvreur et Deseine y brillaient d'un grand éclat, qu'il était prudent à une comédienne de soixante ans de vouloir s'y perpétuer. Cependant M<sup>lle</sup> Duclos ne cessa de jouer qu'au mois d'octobre 1733, quoique sa vieille déclamation fît un contraste choquant avec la manière plus naturelle des actrices que nous venons de nommer ; elle conserva même sa part entière, sans faire de service, jusqu'au samedi 17 mars 1736, jour de la clôture : alors elle obtint sa retraite avec la pension ordinaire de mille livres. En 1724, le roi lui en avait accordé une pareille, juste récompense de ses longs services : à sa mort, arrivée le mardi 18 juin 1748, à soixante-dix-huit ans, elle fut partagée entre M<sup>lles</sup> Gaussin et Dangeville.

## Mad. DUCROISY.

*(Marie Claveau, femme de Philbert Gassaud, sieur Ducroisy.)*

C'ÉTAIT une actrice bien médiocre qui fut pendant quelques années dans la troupe du Palais royal ; nous ignorons quel parti Molière pouvait en tirer. Elle joua sous son nom dans l'*Impromptu de Versailles*, et se retira du théâtre avant 1673.

## Mad. DUFEY.

*(Marie-Anne Devilliers, femme de Pierre-Villot, sieur Dufey.)*

DEVILLIERS, excellent acteur, qui mourut en 1701, était père de cette actrice, mais il ne lui avait donné que son nom. Elle débuta le jeudi 22 novembre 1691 par le rôle de *Junie* dans *Britannicus*, quoiqu'elle eût été reçue dès le 9 du même mois pour l'emploi des soubrettes ; elle épousa Dufey vers la fin de 1695, se retira en même-temps que lui le 21 décembre 1712, avec la pension de mille livres, et mourut le vendredi 12 août 1719.

Il paraît qu'elle avait du talent pour la danse ; on la trouve nommée dans le divertissement du *Retour des Officiers* de Dancourt.

## Mlle DUGAZON.

### ( N... Gourgaud. )

Nous serions fort embarrassés de fixer, d'une manière certaine, l'époque du début de cette actrice ; suivant l'*Almanach des Spectacles* de Duchesne, ce fut le 12 novembre 1767 qu'elle parut pour la première fois par le rôle de *Dorine* dans *Tartuffe* ; le chevalier de Mouhy prétend que ce fut le 12 décembre de la même année, et ajoute au rôle de *Dorine* celui de *Lisette* dans les *Folies amoureuses* : enfin le *Mercure de France* recule ce début jusqu'au 10 janvier 1768, et dit que Mlle Dugazon joua *Dorine* et la soubrette du *Galant Jardinier*. Entre ces trois opinions, il nous est impossible de faire un choix, et nous n'avons pu nous procurer de renseignements plus certains.

Mlle Dugazon fut reçue en 1768 pour doubler Mad. Bellecourt, Mesd. Luzy et Fanier, et se retira en 1788 avec une pension de deux mille livres. Nous ignorons la date précise de

sa mort. Elle était sœur de Dugazon, mort le 11 octobre 1809, et de Mad. Vestris.

Cette actrice avait de l'intelligence; son jeu était sage, mais un peu froid. Une santé assez faible l'empêcha peut-être de mériter des éloges plus brillants.

## Mlle DUMESNIL.

### ( *Marie-Françoise.* )

UNE actrice parut : Melpomène elle-même
Ceignit son front altier d'un sanglant diadême.
Dumesnil est son nom. L'amour et la fureur,
Toutes les passions fermentent dans son cœur.
Les tyrans à sa voix vont rentrer dans la poudre :
Son geste est un éclair; ses yeux lancent la foudre.
DORAT. *Poëme de la déclamation.*

Depuis sept années la célèbre Lecouvreur était descendue dans la tombe; Mad. Dufresne venait de se retirer à la clôture de 1736, et la faible santé de M<sup>lle</sup> Balicourt allait la forcer à demander sa retraite, lorsque M<sup>lle</sup> Dumesnil, destinée à surpasser les plus grandes actrices que la scène française eût encore possédées, parut pour la première fois le mardi 6 août 1737 par le rôle de *Clytemnestre* dans *Iphigénie en Aulide*, continua

ses débuts dans *Phèdre* par le rôle principal qu'elle joua cinq fois, et dans le *Comte d'Essex* par celui d'*Élisabeth*. Pour donner une idée du succès qu'obtinrent les premiers essais de M<sup>lle</sup> Dumesnil, nous citerons seulement quatre vers, tirés d'une scène de l'*Apologie du Siècle*, comédie de Boissy, remise au théâtre italien le mercredi 18 septembre 1737 : il eut l'art d'y faire entrer, d'une manière fort ingénieuse, l'éloge du nouvel astre qui s'était élevé depuis peu sur l'horizon du théâtre français.

> Dans son brillant essai qu'applaudit tout Paris,
> Le suprême talent se développe en elle,
> Et prenant un essor dont les yeux sont surpris,
> Elle ne suit personne et promet un modèle.

Jamais prédiction ne fut plus complettement vérifiée. Un talent aussi sublime ne devait point être soumis aux règles ordinaires ; aussi M<sup>lle</sup> Dumesnil fut-elle reçue le 8 octobre 1737 après avoir joué à Fontainebleau le rôle de *Phèdre*, quoique l'usage exigeât déjà quelque temps d'essai avant l'admission définitive.

M<sup>lle</sup> Dumesnil était de Paris : elle y naquit en 1711 ou 1712, joua pendant quelques années à Strasbourg et à Compiegne ; et lorsqu'elle débuta sur le théâtre français, elle avait vingt-cinq ou vingt-six ans, quoique, suivant l'usage ordi-

naire des acteurs qui n'avouent jamais leur âge véritable, elle ne s'en donnât que vingt-deux.

Cette actrice, dont la mémoire ne mourra jamais, fit une révolution sur la scène lorsqu'elle y parut. Aucune de celles qui l'avaient précédée, si l'on en excepte M<sup>lle</sup> Lecouvreur, n'avait porté des impressions aussi profondes dans l'âme des spectateurs ; peut-être même faut-il convenir que la célèbre Adrienne était loin de l'égaler dans l'expression touchante des sentiments d'une mère, et qu'elle ne frappa jamais des coups aussi terribles dans les rôles furieux, tels que celui de *Cléopâtre* dans *Rodogune*. M<sup>lle</sup> Dumesnil savait y produire des effets que l'on croirait fabuleux s'ils n'avaient point été attestés par mille témoins : on n'oubliera pas surtout qu'un jour où elle avait mis dans les imprécations de *Cléopâtre* toute l'énergie dont elle était dévorée, le parterre tout entier, par un mouvement d'horreur, aussi vif que spontané, recula devant elle de manière à laisser un grand espace vuide entre ses premiers rangs et l'orchestre. Ce fut aussi à cette représentation, à l'instant où, prête à expirer dans les convulsions de la rage, *Cléopâtre* prononce ce vers terrible :

Je maudirais les Dieux, s'ils me rendaient le jour,

que M<sup>lle</sup> Dumesnil se sentit frappée d'un grand coup de poing dans le dos par un vieux mili-

taire placé sur le théâtre : il accompagna ce trait de délire qui interrompit le spectacle et l'actrice, de ces mots énergiques : *Vas, chienne, à tous les diables !* et lorsque la tragédie fut finie, M$^{lle}$ Dumesnil le remercia de son coup de poing comme de l'éloge le plus flatteur qu'elle eût jamais reçu.

Bien différente de M$^{lle}$ Clairon dont le talent était entièrement l'ouvrage de l'art, poussé à la vérité au dernier dégré de perfection, M$^{lle}$ Dumesnil ne consulta jamais que la nature, et ce fut à la nature qu'elle dut tous ses succès. Son talent sublime était du même genre que celui de La Fontaine ; on sait qu'une dame illustre par la finesse de son esprit, prétendait que La Fontaine était un *fablier* qui faisait des fables, comme un poirier produit des poires. En ayant égard à la différence des genres, on eût pu dire à-peu-près la même chose de M$^{lle}$ Dumesnil. Elle fut une grande actrice, parce que la nature lui prodigua toutes les qualités qui font l'acteur sublime, une sensibilité profonde, une âme brûlante, le don des larmes, une voix déchirante ou terrible, suivant l'exigence des rôles et des situations, une physionomie expressive et théâtrale, où toutes les passions se peignaient avec rapidité ; des yeux d'aigle qui portaient la terreur sur la scène ; enfin, une intelligence, ou, si l'on veut, un instinct tragi-

que qui lui faisait appercevoir toutes les beautés d'un rôle à la première lecture, et une facilité d'exécution qui la dispensait de toutes les études nécessaires à M<sup>lle</sup> Clairon.

Un homme très-spirituel, que les talents de M<sup>lle</sup> Dumesnil avaient frappé d'une juste admiration, et qui la suivit dans tous ses rôles, trouvait que cette actrice était souvent comme une ode de Pindare, plus haute que les nues, et que sousouvent aussi elle ressemblait à Corneille dont le vol est trop hardi pour qu'il puisse se soutenir toujours à la même hauteur. Exempt de cet enthousiasme ridicule qui s'empare des esprits ordinaires, il ne se dissimulait point que le talent de M<sup>lle</sup> Dumesnil, quelque sublime qu'il fût, n'était pas toujours à l'abri de quelques reproches fondés. « Plus elle est elevée, disait-il, plus je
» crains sa chute. On lui entend réciter tout d'un
» coup vingt vers avec une volubilité de langue
» qui, chez toute autre, apprêterait à rire : il
» faut même y être bien accoutumé pour ne
» pas céder à la tentation. Mais le secret de son
» art est d'entremêler tout cela de traits lumi-
» neux qui n'en brillent que plus. »

Ce paragraphe renferme ce que l'on pouvait dire de plus raisonnable sur les défauts réels de M<sup>lle</sup> Dumesnil. Il est certain que cette actrice pressée d'arriver aux grandes situations, aux

effets importants d'un rôle, en débitait souvent avec trop de rapidité les morceaux moins intéressants, en un mot qu'elle avait l'air de *déblayer* des détails qui, peut-être, lui semblaient inutiles, ou du moins languissants, quoiqu'ils concourussent à l'effet général. Mais il n'est pas moins incontestable que lorsqu'elle parvenait aux passages marquants, à ceux qui contenaient l'esprit et les sentiments du rôle, elle les appuyait avec la plus grande énergie, frappait les coups les plus terribles, et ne négligeait plus rien de tout ce qui pouvait exciter ou la terreur, ou la pitié. Dans les moments même, ou son débit offrait le plus cette familiarité trop voisine du comique, qui lui fut reprochée, elle se relevait subitement par des éclairs admirables, et terminait toujours une tirade déclamée quelquefois avec trop de rapidité, ou avec une négligence sensible, par des coups de force qui n'en produisaient que plus d'effet.

On pourrait blâmer ces contrastes trop brusques ; mais ils n'en sont pas moins un des grands secrets de l'art : il ne s'agit que de les employer à propos, et de ne pas les prodiguer. D'ailleurs il faudra toujours convenir que la manière de M<sup>lle</sup> Dumesnil, quoique susceptible de reproches, n'en était pas moins bien supérieure au débit ampoulé de plusieurs actrices

qui l'avaient précédée, surtout à celui de M<sup>lle</sup> Duclos qui, de peur de tomber dans un genre trop simple, déclamait, ou plutôt chantait tous ses rôles dans le même ton depuis le premier vers jusqu'au dernier.

Lorsque M<sup>lle</sup> Dumesnil jouait *Hermione*, il s'en fallait de très-peu de chose que son grand couplet d'ironie n'eût l'air d'une mauvaise plaisanterie; mais elle savait s'en garantir, et ne dépassait point la nuance délicate au-delà de laquelle le comique se serait trouvé.

M<sup>lle</sup> Dumesnil était bien servie par ses moyens physiques. Sans être belle, elle avait un caractère de tête imposant, des yeux dont l'expression fortement prononcée devenait terrible, quand la situation l'exigeait, une taille assez élevée, et lorsqu'elle jouait *Clytemnestre*, *Sémiramis*, *Mérope* ou *Cléopâtre*, elle prenait naturellement toute la majesté d'une reine, quoique sa tenue ordinaire hors du théâtre n'eût rien d'imposant et de noble.

Telles furent, au physique et au moral, les qualités aussi rares que précieuses de cette actrice étonnante qui pendant trente années occupa la première place au théâtre français, à laquelle nulle autre ne pouvait être comparée, et qui, sans effort comme sans intrigue, conserva toujours son rang, même auprès de M<sup>lle</sup> Clairon

dont la concurrence eût été si redoutable pour toute autre.

Voltaire ne balança jamais à lui accorder la préférence qu'elle méritait, et s'il donna plus de louanges à M^lle Clairon, c'est qu'il ne pouvait se passer d'elle dans ses ouvrages, et qu'il redoutait son caractère, tandis qu'il était bien sûr de n'avoir rien à craindre de M^lle Dumesnil.

On sait qu'il lui confia le rôle de *Mérope*; on n'ignore pas non plus combien il était difficile de le satisfaire, et quelle perfection il exigeait de ses acteurs. Aux répétitions de cette tragédie, il ne trouva pas qu'elle mît assez de chaleur, assez de force dans ses invectives contre *Polifonte*. Mais, Monsieur, lui dit-elle, il faudrait avoir le diable au corps pour arriver au ton que vous voulez me faire prendre. — Eh! vraiment oui, Mademoiselle, répliqua-t-il vivement, c'est le diable au corps qu'il faut avoir pour exceller dans tous les arts, et l'on ne fait rien sans cela.

Elle vint à bout de le contenter, et ce rôle mit le comble à sa réputation. Elle y donna le premier exemple d'une innovation qu'aucun acteur n'avait osé tenter: jusqu'alors on était généralement convaincu que la dignité de la tragédie défendait tous les mouvements qui ne peuvent être soumis à des règles; on marchait plus ou moins vite sur le théâtre; mais personne ne croyait pos-

sible d'y courir. La surprise fut donc extrême, lorsque, dans la scène fameuse où *Mérope* laisse échapper le secret de la naissance d'*Égyste*, pour arrêter le bras du tyran prêt à le frapper, on vit Mlle Dumesnil traverser le théâtre avec rapidité pour se porter au devant du coup mortel. L'égarement que la douleur portait dans tous ses sens, l'expression déchirante de la tendresse maternelle qui se peignait dans tous ses traits, rendirent cet emportement si naturel qu'il fut adopté sur-le-champ par les applaudissements universels du public.

Voltaire lui rendit toute la justice qu'elle méritait; on peut même dire que, fidèle à sa coutume, il outra la louange. Etait-il nécessaire effectivement de dire, en parlant de sa pièce: « Je » doute qu'elle réussisse autant à la lecture qu'à » la représentation. Ce n'est point moi qui ai fait » la pièce, c'est Mademoiselle Dumesnil. Que » dites-vous d'une actrice qui fait pleurer pen- » dant trois actes de suite? » Cette dernière phrase suffisait: la seconde est une exagération d'autant plus inutile, qu'au fond Voltaire ne pensait nullement ce qu'elle exprime, et qu'il n'avait pas besoin d'un moyen pareil pour s'attacher Mlle Dumesnil. Nous lui passerons volontiers d'en avoir employé un à peu près semblable avec Mlles Gaussin et Clairon; mais le caractère de

l'actrice qu'il chargea du rôle de *Mérope* était au-dessus de ces petites ruses.

Marmontel donna dans l'excès opposé ; il fut assez injuste pour accuser Mll Dumesnil du mauvais succès de ses *Héraclides*, tragédie tellement oubliée aujourd'hui que nous nous croyons obligés de dire qu'elle fut représentée le 24 mai 1752. Cette pièce tomba et devait tomber : il suffit de la lire pour en être convaincu ; cependant Marmontel trouva bon d'attribuer sa chute à Mlle Dumesnil, et de la rejetter sur une habitude pareille à celle qui faisait dire d'une actrice assez fameuse de l'opéra, qu'elle ne jouait pas *Iphigénie en Aulide*, mais bien *Iphigénie en Champagne*. Voici comment il raconte dans ses mémoires la funeste catastrophe des *Héraclides*.

« Mlle Dumesnil aimait le vin. Elle avait coutume
» d'en boire un gobelet dans les entr'actes, mais
» assez trempé d'eau pour ne pas l'enivrer.
» Malheureusement ce jour-là, son laquais le lui
» versa pur, à son insu. Dans le premier acte,
» elle venait d'être sublime, et applaudie avec
» transport. Toute bouillante encore, elle avala
» ce vin, et il lui porta à la tête. Dans cet état
» d'ivresse et d'étourdissement, elle joua le reste
» de son rôle, ou plutôt elle le balbutia, d'un
» air si égaré, si hors de sens, que le pathétique
» en devint risible, et l'on sait que lorsqu'une fois

» le parterre commence à prendre le sérieux en
» raillerie, rien ne le touche plus, et en froid
» parodiste, il ne cherche qu'à s'égayer.

» Comme on ne savait pas dans le public ce
» qui était arrivé dans la coulisse, on ne manqua
» point d'attribuer au rôle l'extravagance de l'ac-
» trice; et le bruit public de Paris fut que le ton
» de ma pièce était d'une familiarité si folle et si
» plaisante qu'on en avait ri aux éclats.

» Quoique M<sup>lle</sup> Dumesnil ne m'aimât point,
» comme elle s'attribuait au moins une partie de
» ma disgrâce, elle crut devoir faire ses efforts
» pour la réparer. On redonna malgré moi la
» pièce; elle fut jouée par les deux actrices
» (M<sup>lle</sup> Dumesnil et M<sup>lle</sup> Clairon), aussi bien
» qu'il était possible; le peu de monde qui la
» voyait y répandait de douces larmes; mais la
» prévention contraire une fois établie, le coup
» était porté. Elle ne se releva point, et à la
» sixième représentation je voulus qu'on l'in-
» terrompît. »

Ce récit est fort bien arrangé, mais il n'en est
pas moins odieux d'avoir voulu rejetter la chûte
des *Héraclides* sur M<sup>lle</sup> Dumesnil, tandisqu'il
est notoire que cette pièce serait tombée indé-
pendamment de l'incident vrai ou faux que Mar-
montel regarde comme ayant été la cause de sa
chute. Les personnes qui ont vécu familièrement

avec M<sup>lle</sup> Dumesnil sont seules en état de juger si la première phrase du fragment que nous venons de citer est bien vraie ; en attendant leur décision, nous nous croyons fondés à penser qu'elle offre une de ces exagérations familières aux auteurs tombés.

Laharpe se rendit coupable d'une autre injustice envers M<sup>lle</sup> Dumesnil. Oubliant qu'elle avait beaucoup contribué au succès de *Warwick*, il jugea convenable d'assurer au grand duc, dans sa correspondance secrète imprimée depuis sous ses yeux, que M<sup>lle</sup> Dumesnil n'avait fait que décliner depuis 1763, et que le rôle de *Marguerite d'Anjou* avait été le dernier où elle eût encore montré des lueurs d'un talent qui s'éteignait. Le fait est positivement faux. On pourrait citer à Laharpe le rôle de *Cléofé* dans *Guillaume Tell* établi en 1767 avec le plus grand succès par M<sup>lle</sup> Dumesnil, et celui qu'elle obtint en jouant *Sémiramis* à la Cour, à l'époque du mariage de Louis XVI, immédiatement après que par suite d'une intrigue dont Lekain fut indigné, M<sup>lle</sup> Clairon y eut reparu dans *Athalie*.

S'il se fût borné à dire que, dans les six dernières années de sa carrière, le jeu de M<sup>lle</sup> Dumesnil s'était affaibli, que ses moyens ne servaient plus les élans de son âme brûlante, on n'aurai point eu de reproche à lui faire. M<sup>lle</sup> Du-

mesnil en convenait elle-même, et ne prolongeait sa carrière théâtrale, qu'à cause de la médiocrité de sa fortune. Si elle avait eu les moyens honnêtes qui procurèrent à sa rivale dix-huit mille livres de rente, il n'est pas douteux qu'elle ne se fût retirée plus tôt. Cependant on ne put jamais lui appliquer ce vers fameux :

Sémiramis n'est plus que l'ombre d'elle-même.

Lorsque Laharpe énonçait une opinion semblable, il ne se rappelait plus sans doute, ou bien il voulait oublier l'épitre qu'il adressait en 1763 à M<sup>lle</sup> Dumesnil, après le succès de *Warwick*. Nous ne l'avons pas oubliée, et nous croyons utile de la mettre sous les yeux de nos lecteurs, puisque nous devons faire un choix parmi les nombreux hommages du même genre qui furent offerts à M<sup>lle</sup> Dumesnil. On voudra bien se rappeler qu'à cette époque, il y avait vingt-six ans que cette actrice régnait sur la scène.

Eh! bien, de tes talents le triomphe est durable,
 Et le temps n'a point effacé
 Ce caractère inaltérable
 Qu'en toi la nature a placé.
L'art ne t'a point prêté son secours et ses charmes;
 Souvent il satisfait l'esprit;
Mais avec toi l'on pleure, avec toi l'on frémit.
Ton désordre effrayant, tes fureurs, tes alarmes,
Et tes yeux répandant de véritables larmes,
Ces yeux qui de ton âme expriment les combats,

L'involontaire oubli de l'art et de toi-même,
 Voilà la science suprême
Que tu n'as point acquise, et qu'on n'imite pas.
D'un organe imposant la noblesse orgueilleuse,
Avec précision des gestes mesurés,
D'un débit cadencé la pompe harmonieuse,
Des silences frappants, des repos préparés,
Sans doute avec raison peuvent être admirés.
 J'estime une adroite imposture,
J'en vois avec plaisir le charme harmonieux,
 Et j'admets après la nature
 L'art qui la remplace le mieux.
Mais je ne vois qu'en toi disparaître l'actrice;
Je te crois Clytemnestre, et je déteste Ulysse.
Tu me fais partager ta profonde douleur;
Tu fais gémir mon âme, et palpiter mon cœur.
Poursuis et règne encor sur la scène ennoblie:
Elle assure à ton nom un éclat éternel.
Il n'est rien de sublime, il n'est rien d'immortel
 Que la nature et le génie.

Jusqu'ici nous n'avons considéré dans M<sup>lle</sup> Dumesnil que la tragédienne : nous ne remplirions que la moitié de notre tâche, si nous ne disions aussi combien elle fut supérieure dans le haut comique. Le rôle de la *Gouvernante* qu'elle établit en 1747, suffirait seul à la réputation d'une autre actrice, et l'on n'oubliera jamais comment elle jouait celui de *Léonide* dans *Ésope à la Cour*, et surtout l'inflexion touchante de sa voix dans ce vers si simple.

J'ai loué cet habit pour paraître un peu brave.

Ses accents pénétraient le cœur, et faisaient *verser de douces larmes* bien plus certainement que dans *les Héraclides*.

Avant de jeter un coup-d'œil sur sa vie privée, qui ne fut pas féconde en évènements, parce qu'après avoir abdiqué le sceptre tragique, elle n'aspira point à la place de premier ministre de quelqu'un des petits souverains de l'Allemagne, nous devons faire connaître sommairement les rôles nouveaux qui furent établis par cette actrice sublime. Nous omettrons ceux dont nous avons eu occasion de parler dans le courant de cet article, ou qui tenaient à des ouvrages dont le sort ne fut pas heureux, tels que *Médus*, *Edouard III*, *Bajazet I*er, *Cosroès*, *les Chérusques*, *Adélaïde de Hongrie*, etc. Ces retranchements diminueront beaucoup la liste que nous devons offrir, mais non la gloire de M^lle Dumesnil, qui ne dépend pas du nombre plus ou moins grand de rôles nouveaux dont elle fut chargée. D'ailleurs elle en aurait établi une plus grande quantité, si M^lle Clairon, toujours attentive à ses propres intérêts, ne lui en eût enlevé la majeure partie par l'influence qu'elle avait sur les auteurs dramatiques.

Nous ne citerons donc que *Zulime* en 1740, *Sémiramis* en 1748, *Clytemnestre* dans *Oreste* en 1750, *Hécube* dans les *Troyennes* en 1754,

*Statira* dans *Olympie* en 1764 ; quant à ceux de *Mad. Vanderk* dans *le Philosophe sans le savoir*, et de *Mad. de Fonrose* dans *la Bergère des Alpes*, elle ne les accepta sans doute que par suite de sa complaisance pour les auteurs qui n'eurent jamais à se plaindre de ses procédés.

Le dernier rôle que Mlle Dumesnil ait joué dans une pièce nouvelle, lui fut confié par M. Leblanc, auteur d'*Albert Ier*, comédie héroïque en vers de dix syllabes, jouée pour la première fois le samedi 4 février 1775. Depuis cette époque jusqu'à celle de sa retraite, qui eut lieu à la clôture de 1776, Mlle Dumesnil se borna sagement aux rôles qui avaient fait sa réputation, tels que *Mérope*, *Clytemnestre*, *Sémiramis* ; et lorsque le terme de ses longs travaux fut arrivé, elle remit sans regrets le sceptre à Mad. Vestris et à Mlle Sainval l'aînée.

En se retirant elle obtint la pension ordinaire de quinze cents livres ; Louis XVI lui en accorda une de pareille somme ; ces deux pensions jointes à celle de deux mille livres que Louis XV lui avait donnée par portions égales en 1761 et 1773, lui composaient une fortune de cinq mille livres, bien méritée, sans doute, par trente-neuf ans de succès dans une carrière aussi pénible que brillante.

Ses anciens camarades, jaloux de lui donner

une marque éclatante de leur attachement, sollicitèrent et obtinrent l'autorisation nécessaire pour une représentation à son bénéfice. Elle eut lieu le vendredi 28 février 1777, et se composa de *Tancrède* et des *Fausses Infidélités*. Le public s'y porta en foule : les premiers acteurs s'empressèrent de remplir tous les rôles de ces deux pièces; Dugazon, qui n'en avait point, trouva cependant le moyen de prouver son respect pour les rares talents de M$^{lle}$ Dumesnil. On sait que c'est ordinairement un garçon de théâtre qui vient, à la scène cinquième des *Fausses Infidélités*, prendre la lettre que *Dorimène* a écrite. Au moment où l'actrice appela, le public fut agréablement surpris de voir paraître Dugazon en grande livrée.

Nous avons prévenu nos lecteurs que la vie privée de M$^{lle}$ Dumesnil ne nous fournirait que très-peu de détails. Du moment où elle eut quitté le théâtre, elle vécut dans une retraite simple et modeste, et n'eut pas besoin, pour rendre toutes ses habitudes conformes à son état, de changer celles que ses camarades lui avaient vues pendant qu'elle était au théâtre. Aucune actrice n'eut jamais moins de prétentions et plus de simplicité dans sa parure; c'était tout le contraire de M$^{lle}$ Clairon qui, toujours occupée de jouer le rôle d'une reine, ne se montrait jamais sans une toilette

*Tome II.*　　　　　　　　14

recherchée. Lorsque cette dernière actrice, retirée du théâtre, prépara les débuts de Larive, elle jugea convenable de mettre beaucoup d'appareil dans les répétitions. Plusieurs dames de la cour, et des personnes de la première distinction y assistaient; on n'entrait que par billets signés de M^lle Clairon. Il s'agissait de répéter le *Comte d'Essex*; tandis que M^lle Clairon, parée avec la plus grande élégance, se donnait en représentation sur ce théâtre qu'elle regrettait peut-être, on vit arriver dans la salle M^lle Dumesnil vêtue du casaquin simple et commode qu'elle portait presque toujours dans sa maison. Le contraste était frappant : quelqu'un lui reprocha sa négligence : elle répondit qu'elle n'avait pas cru devoir se parer pour faire répéter un de ses camarades. M^lle Clairon laissa échapper quelques plaisanteries et quelques éclats de rire, et les grandes dames, qui garnissaient les loges, imitèrent M^lle Clairon. Choquée de leur gaîté déplacée, M^lle Dumesnil, qui disait le rôle d'*Élisabeth*, monta sur le théâtre, avec le costume du casaquin, très-peu majestueux sans doute, et bientôt elle fit pleurer et frémir tous les spectateurs et les rieuses elles-mêmes qui la comblèrent d'applaudissements.

La révolution porta un coup funeste à M^lle Dumesnil : de la médiocrité, cette grande actrice

tomba tout-à-coup dans la misère, et sa vieillesse fut exposée à toutes les privations. Lorsqu'un gouvernement équitable eut remplacé les factions qui avaient déchiré la France, il n'oublia point qu'une artiste aussi célèbre végétait dans un état trop voisin de l'indigence, dont le poids est affreux à tout âge, mais surtout pour le vieillard qui ne peut plus trouver dans son travail les moyens de s'y soustraire. Il tendit une main bienfaisante à M$^{lle}$ Dumesnil, et ses dernières années s'écoulèrent, sinon dans l'aisance, du moins dans une position plus supportable. Elle mourut en l'an XI, âgée de quatre-vingt-dix ou quatre-vingt-onze ans, peu de temps après M$^{lle}$ Clairon.

Nous ne parlerons du volume publié en l'an 7, sous le titre de *Mémoires de Marie-Françoise Dumesnil*, que pour dire qu'il ne contient rien de ce que l'on devrait y trouver. L'auteur de cet ouvrage ne s'est point nommé : on voit qu'il fut l'ami sincère de M$^{lle}$ Dumesnil, et l'on ne peut qu'approuver le parti qu'il prit de la défendre contre les fausses inculpations de tout genre que contenaient les mémoires publiés par M$^{lle}$ Clairon, ou du moins sous son nom ; mais il n'aurait pas dû employer dans son titre un charlatanisme aussi ridicule, et celui qu'il devait adopter était le suivant : *Réfutation des Mémoires d'Hyppolite Clairon*, puisque c'était le seul objet qu'il se proposait.

Il serait encore plus inutile de citer l'opinion de Mlle Clairon sur sa célèbre rivale. Nos lecteurs pensent bien qu'elle ne pouvait être désintéressée ; il faudrait donc entrer à tout moment dans une longue discussion dont le résultat n'apprendrait rien autre chose que ce qui se trouve dans cet article, si nous avons rempli notre but, et ce serait recommencer inutilement la lutte pénible dont l'auteur que nous venons de citer est sorti avec succès.

De bons vers valent mieux que toute cette polémique basée sur des intrigues d'ecoulisses : ainsi nous terminerons cette notice, comme nous l'avons commencée, par un fragment du poëme de la *Déclamation*, où Dorat, sans nommer précisément Mlle Dumesnil, l'a dépeinte de manière à ce qu'elle soit facilement reconnue.

>   Aux rôles furieux vous êtes-vous livrée ?
>   Qu'un œil étincelant peigne une âme égarée.
>   Ayez l'accent, le geste et le port effrayant :
>   Que tout un peuple ému frémisse en vous voyant.
>   Qu'on reconnaisse en vous l'implacable Athalie,
>   Et les sombres fureurs dont son âme est remplie.
>   Que j'imagine entendre et voir Sémiramis,
>   Bourreau de son époux, amante de son fils,
>   Qui, dans un même cœur, vaste et profond abîme,
>   Rassemble la vertu, le remords et le crime.
>   Le public, occupé de ces grands intérêts,
>   Veut de l'illusion, et non pas des attraits.

## Mad. DUPARC.

CETTE actrice était femme de Duparc, connu au théâtre sous le nom de Gros-René. Elle s'engagea avec son mari dans la troupe de Molière, lorsqu'il partit pour la province, et y parut avec succès dans les seconds rôles tragiques et comiques. Elle revint à Paris avec Molière en 1658, et y réussit encore plus que dans les provinces.

Molière l'estimait beaucoup : on en trouve la preuve dans la première scène de l'*Impromptu de Versailles*, et comme le passage est assez court nous allons le placer ici.

MOLIERE.

Pour vous, Mademoiselle....

MAD. DUPARC.

Mon Dieu ! pour moi je m'acquitterai fort mal de mon personnage, et je ne sais pourquoi vous m'avez donné ce rôle de façonnière.

MOLIÈRE.

Mon Dieu, Mademoiselle, voilà comme vous disiez, lorsqu'on vous donna celui de la *Critique de l'Ecole des femmes*; cependant vous vous en êtes acquittée à merveille, et tout le monde est

demeuré d'accord qu'on ne peut pas mieux faire que vous avez fait. Croyez-moi, celui-ci sera de même, et vous le jouerez mieux que vous ne pensez.

### MAD. DUPARC.

Comment cela se pourrait-il faire? car il n'y a point de personne au monde qui soit moins façonnière que moi.

### MOLIERE.

C'est vrai, et c'est en quoi vous faites mieux voir que vous êtes une excellente comédienne, de bien représenter un personnage qui est si contraire à votre humeur.

Le rôle d'*Axiane* que Mad. Duparc jouait dans *Alexandre* lui fit beaucoup d'honneur, et Racine fut si frappé de ses talents, qu'il forma le dessein de la faire passer à l'hôtel de Bourgogne, où il avait résolu de donner dorénavant tous ses ouvrages. Il y réussit, et cette espèce d'enlèvement d'une actrice fort utile à Molière, le brouilla sans retour avec Racine.

On ne peut dire précisément l'époque à laquelle Mad. Duparc quitta Molière pour entrer au théâtre rival du sien. Quelques auteurs prétendent qu'elle sortit de la troupe du Palais royal aussitôt après les représentations d'*Alexandre* qui fut joué pour la première fois le 12 ou 15 décem-

bre 1665; et le gazetier Robinet assure qu'elle remplissait un rôle dans le *Misantrope* donné, comme l'on sait, le 4 juin 1666.

Mad. Duparc fut chargée du rôle d'*Andromaque* en 1667, et prouva aux acteurs de l'hôtel de Bourgogne, par la manière supérieure dont elle le rendit, qu'ils avaient acquis une bonne actrice en la recevant dans leur troupe. Ils ne profitèrent pas long-temps de ses talents : Mad. Duparc mourut le 11 décembre 1668.

Des connaisseurs, trop sévères sans doute, prétendirent que le rôle d'*Andromaque* était le seul que cette actrice eût bien rendu, et que dans tous les autres, ses grâces et sa beauté avaient fait tout son succès. Il est plus sûr de s'en tenir au sentiment de Molière, qui n'aurait pas osé l'énoncer aussi publiquement, si le talent de Mad. Duparc n'eût pas été généralement reconnu. D'ailleurs, il est certain que sa mort causa de vifs regrets aux amateurs du théâtre et à ses camarades.

Elle joua d'original *Dorimène*, dans *le Mariage forcé*; *Aglante*, dans *la princesse d'Élide*; *Héro*, dans une pièce de Gilbert, intitulée *Héro et Léandre*. Mad. Duparc dansait avec beaucoup de grâce, et c'était alors un talent très-rare et fort utile au théâtre.

## Mad. DUPIN.

(*Louise-Jacob de Montfleury, femme de Joseph Dulandas, sieur Dupin.*)

On se rappelle le propos naïf de Chappuzeau, qui prétendait *que Montfleury avait de l'esprit infiniment, et qu'il s'en était fait une large effusion dans sa famille*. Il paraît que sa fille, dont nous allons parler, sœur cadette de madame d'Ennebaut, en avait reçu une portion fort honnête ; et qu'elle avait hérité surtout d'une partie du talent de Montfleury père. Du moins il faut qu'elle en ait eu beaucoup ; car elle y joignait des défauts physiques, que l'on regarderait aujourd'hui comme de grands obstacles aux succès d'une actrice chargée des premiers rôles. Elle était belle et bien faite ; mais elle grassèyait et parlait du nez, et puisque, malgré ces défauts, Mad. Dupin fut applaudie dans les grands rôles tragiques, on ne peut douter qu'elle n'ait eu des talents supérieurs qui les compensaient et peut-être même les faisaient oublier.

On peut croire aussi que sa beauté lui procura

de nombreux adorateurs : le quatrain suivant qui la concerne ne laisse pas de doute à cet égard.

*Elle aime les plaisirs, et veut qu'ils soient secrets :*
*Du moindre petit bruit son fier honneur s'offense.*
*Elle a beau désirer des amants bien discrets ;*
*Elle en a trop pour sauver l'apparence.*

Mad. Dupin débuta en même-temps que son mari à la cour de Hanovre ; de-là elle vint à Rouen, puis à Paris dans la troupe du Marais, passa dans celle de Guénégaud en 1673, fut conservée à la réunion de 1680, quitta le théâtre avec la pension de 1000 livres, le samedi 14 avril 1685, et mourut le lundi 8 avril 1709.

Nous ne connaissons de rôle nouveau établi par Mad. Dupin, que celui de *Clarice* dans le *Triomphe des Dames*, comédie de T. Corneille et de Visé, représentée en 1676.

## M<sup>lle</sup> DURANCY.

(*Madeleine-Céleste de Frossac.*)

EN six mois de temps, les habitués du théâtre français virent débuter cette jeune actrice dans les soubrettes, son père dans les premiers comiques, et sa mère dans les caractères. Durancy avait eu de la réputation dans la province, et sa

femme, connue au théâtre sous le nom de mademoiselle Darimath, fut long-temps regardée comme l'une des meilleures actrices de l'ancien opéra-comique.

M<sup>lle</sup> Durancy ne dégénéra point : elle sut au contraire se marquer sur la scène une place plus élevée que celle que Durancy et son épouse avaient occupée, et se distingua sur le théâtre de la Comédie française et sur celui de l'Opéra.

Née en 1746 et âgée seulement de treize ans et deux mois, elle débuta le 19 juillet 1759 par les rôles de *Dorine* dans *Tartuffe*, et de *Marinette* dans le *Florentin*. Quoique M<sup>lle</sup> Durancy eût été fort applaudie dans ces deux rôles, et surtout dans celui de *Lisette* des *Folies amoureuses* qu'elle joua ensuite, le public ne jugea pas qu'un enfant pût sans témérité aspirer à l'emploi que M<sup>lle</sup> Dangeville remplissait encore en chef, et M<sup>lle</sup> Durancy tourna ses vues du côté de l'Opéra.

Elle y parut le 19 juin 1762 par le rôle de *Cléopâtre* dans les *Fêtes grecques et romaines*, obtint ensuite le plus grand succès dans celui de *Colette* du *Devin du Village*, et ne fut pas moins applaudie dans le personnage de *Clorinde* de l'opéra de *Tancrède*. Ce n'était cependant pas à ce théâtre que M<sup>lle</sup> Durancy paraissait

le plus appelée par la nature. Quoique grande musicienne, sa voix manquait de grâce et de flexibilité : elle-même le sentait, et à la retraite de M^lle Clairon en 1766, elle profita du désir qu'avaient les gentilshommes de la chambre de donner un *double* à l'actrice qui remplaçait M^lle Clairon, et fut admise pour jouer en second les rôles de cet emploi.

Ce fut le 13 octobre qu'elle rentra au théâtre français par le rôle de *Pulchérie* dans *Héraclius*. Elle joua ensuite *Aménaide* : cette représentation ne fut pas paisible ; il y eut beaucoup de tumulte et de fermentation dans le parterre, qui préludait déjà aux scènes scandaleuses qu'offrirent depuis les débats de Mad. Vestris et de M^lle Sainval l'aînée.

M^lle Durancy joua successivement *Electre*, *Camille* et *Idamé* ; les personnes impartiales reconnurent que la tragédie était son véritable genre, et Lekain déclara qu'il ne voyait point d'actrice plus capable qu'elle de remplacer M^lle Clairon. Cependant elle ne put en concevoir que l'espérance ; victime de quelques tracasseries trop communes au théâtre, et que sa sensibilité ne lui permit pas d'endurer, M^lle Durancy quitta définitivement la scène française, et rentra le 23 octobre 1767 à l'Opéra, quoiqu'elle dût y perdre son rang. Le public ne cessa de recon-

naître en elle le talent le plus marqué ; mais il regretta toujours les grandes espérances qu'elle avait données au théâtre français, et s'indigna des obstacles qui l'en avaient écartée.

C'est elle que Voltaire avait en vue, lorsque, révolté des contrariétés qui lui avaient fermé la scène française, il écrivait à Lekain : Je » mourrai bientôt, et ce sera avec la douleur » d'avoir vu le plus beau des arts vilipendé et » tombé en France. »

Quelques-uns des auteurs qui ont écrit sur l'histoire du théâtre à l'époque ou M<sup>lle</sup> Durancy rentrait à la Comédie française, ont avancé qu'elle grassèyait, et prononçait mal les *je*; mais le plus grand nombre se borne à dire que M<sup>lle</sup> Durancy, quoiqu'avec de très-beaux yeux, et une physionomie fort expressive, n'était nullement jolie, ce qui suffit pour expliquer la sévérité d'une certaine classe de spectateurs pour qui la beauté forme la meilleure partie du talent d'une actrice.

M<sup>lle</sup> Durancy resta au théâtre de l'Opéra jusqu'à sa mort, arrivée le jeudi 28 décembre 1780, dans la trente-quatrième année de son âge ; elle y fut constamment regardée comme l'une des plus grandes actrices de la scène lyrique.

Le détail des rôles qu'elle y joua, des succès qui couronnèrent ses efforts, n'entre point dans

le plan de cet ouvrage, uniquement consacré au Théâtre français. Nous ne pouvons pas même assurer avec certitude qu'elle ait été reçue, quoique nous la trouvions portée sur une liste de la Comédie au 1ᵉʳ janvier 1767, dans une classe différente de celle des pensionnaires. En lui donnant une place dans notre ouvrage, sans être bien certains de sa réception, nous avons voulu rendre hommage à un talent distingué qui mériterait une exception, si notre article sur Mˡˡᵉ Durancy en était réellement une à la règle que nous avons suivie.

## Mad. DURIEU.

*(Anne Pitel, femme de Michel Durieu.)*

Fille de Pitel de Longchamp, et sœur aînée de Mad. Raisin, Mad. Durieu, née en 1651, débuta en 1685, fut reçue à Pâques de la même année pour les *confidentes tragiques* et les *caractères* dans la comédie, et se retira du théâtre à Pâques 1700, avec la pension de 1000 livres. Mad. Durieu était grande, bien faite et assez jolie; elle eut de la réputation dans son emploi, et joua d'original plusieurs rôles assez marquants, entr'autres ceux de *Cidalise*

dans l'*Homme à bonnes fortunes*, et de *la Baronne* dans *le Chevalier à la mode*.

Mad. Durieu mourut à la Davoisière, auprès de Falaise, au mois de janvier 1737, âgée de quatre-vingt-six ans.

## Mad. D'ENNEBAUT.

(*Françoise-Jacob de Montfleury, femme de Mathieu d'Ennebaut.*)

Le sonnet de Mad. Deshoulières, dont nous parlerons dans la suite de cet article, et le rôle de *Julie* dans la *Femme juge et partie*, perpétueront long-temps le souvenir de cette actrice, fille de Montfleury.

Il eut beaucoup de peine à consentir à son mariage avec M. d'Ennebaut, parce que ce dernier n'avait pour toute fortune qu'un emploi en Bretagne; mais sa fille l'aimait, il se rendit à ses prières, et l'union de d'Ennebaut avec M<sup>lle</sup> de Montfleury eut lieu en 1661. Les nouveaux époux partirent pour la province où ils ne restèrent pas long-temps. Mad. d'Ennebaut revint à Paris, et fut reçue à l'hôtel de Bourgogne où elle avait déjà paru. Elle y fut chargée des seconds rôles dans les deux genres, et s'y fit bientôt une réputation brillante.

On remarque parmi ceux ceux qu'elle joua d'original *Cléophile* dans *Alexandre*, *Stratonice* dans *Antiochus* de T. Corneille, *Ariane* dans *Laodice* du même auteur, *Cécilie* dans le *Marius* de Boyer, *Junie* dans *Britannicus*, et *Aricie* dans *Phèdre*.

On sait que Mad. Deshoulières protégeait Pradon contre Racine, ce qui fait actuellement autant de tort à sa réputation littéraire, que d'avoir composé la tragédie de *Genseric*. Elle espéra qu'une pièce de vers bien mordante pourrait nuire à la pièce de Racine, et augmenter le succès de celle de Pradon, qui en obtint beaucoup aux six premières représentations, au moyen d'un sacrifice de quinze mille livres payées par ses protecteurs. Elle composa le sonnet qui commence ainsi :

Dans un fauteuil doré Phèdre tremblante et blême, etc.

et n'osant probablement pas attaquer Mad. Champmeslé, dont le talent supérieur eût bravé sa critique, elle voulut au moins lancer quelques sarcasmes contre l'actrice qui jouait *Aricie*, et lui consacra le tercet suivant :

Une grosse Aricie, au teint rouge, aux crins blonds,
N'est là que pour montrer deux énormes tetons
Que, malgré sa froideur, Hyppolite idolâtre.

Il s'en fallait bien qu'il fût d'une exacte vérité;

Mad. d'Ennebaut était blonde et grasse, extrêmement jolie, quoique assez petite, et d'ailleurs elle avait beaucoup de talent. Ce fut la première actrice qui brilla dans les rôles travestis, devenus si communs au théâtre. Elle était charmante en habit d'homme, et ce fut pour elle que Montfleury son frère composa la *Fille Capitaine* et la *Femme juge et partie*. Le succès de cette dernière pièce balança celui du *Tartuffe*, auquel sans doute elle était fort inférieure; mais on peut croire qu'il fut dû en très-grande partie au talent des acteurs qui la représentaient, surtout à celui de Poisson (Raymond), chargé du rôle de *Bernadille*, et aux charmes de Mad. d'Ennebaut, qui jouait avec toute la grâce possible le rôle travesti.

Mad. d'Ennebaut fut regardée dans son temps comme une excellente actrice : la nature lui avait été très-favorable ; outre les talents indispensables pour son emploi, elle possédait encore celui de chanter avec beaucoup de méthode et d'agrément.

Elle fut conservée à la réunion en 1680, quitta le théâtre à la clôture de 1685, qui eut lieu le 14 avril, et obtint la pension de mille livres qu'elle conserva jusqu'à sa mort arrivée le 17 mars 1708.

De son mariage avec Mathieu d'Ennebaut, elle

n'eut qu'une fille, nommée Anne d'Ennebaut, qui épousa Nicolas Desmares, comédien célèbre dans l'emploi des paysans, et mourut en 1746.

## Mad. FLORIDOR.

Marguerite Valloré, ou Vallori, femme de Josias de Soulas, sieur de Floridor, comédienne de l'hôtel de Bourgogne, se retira du théâtre en même temps que son mari, avec une pension de mille livres, et mourut le dimanche 15 octobre 1690. C'est tout ce que l'on en sait.

## Mad. FONPRÉ.

*(Elisabeth Clavel, femme de Hugues-François Banier, sieur de Fonpré.)*

Cette actrice, que les mémoires du temps nous représentent comme ayant toujours été fort timide et très-médiocre, obtint un ordre du 20 mars 1695 pour être à l'essai pendant un an, débuta le 15 mai par le rôle de *Junie* dans *Britannicus*, fut reçue le 28 novembre suivant, présenta un autre ordre du 3 mai 1696 qui l'autorisait à doubler Mad. Raisin, et mourut le di-

manche 3 décembre 1719, âgée de quarante-cinq ans.

Quoique Mad. Fonpré, mariée avec l'acteur de ce nom en janvier 1704, eût fort peu de talent, elle n'en resta pas moins au théâtre pendant vingt-quatre ans ; sur la fin de sa vie elle avait adopté l'emploi des caractères, et Dufresny la chargea du rôle de *Bélise* dans le *Dédit* joué en 1719.

## Mlle GAUTIER.

Il n'est pas commun de voir une jeune personne, après quelques années d'une vie toute mondaine, s'arracher subitement aux plaisirs du siècle, pour terminer ses jours dans les austérités de la pénitence ; Mlle Gautier donna cet exemple qui n'a point encore été imité.

Elle débuta le jeudi 3 septembre 1716 (3 août suivant le Mercure de France), par le rôle de *Pauline* dans *Polyeucte*, continua par celui de *Camille* dans *les Horaces*, et fut reçue le 8 octobre suivant.

Ses premiers essais dans l'emploi des *grandes princesses* ne furent pas sans succès ; cependant elle le quitta bientôt pour prendre celui des *caractères* vacant par la retraite de Mesd. Desbrosses et Champvallon, et elle y fut extrême-

ment goûtée, surtout lorsqu'elle joua *Mad. Patin* du *Chevalier à la mode*, et *Mad. Jobin* de la *Devineresse*.

Pendant le peu d'années que M<sup>lle</sup> Gautier passa au théâtre, nous ne connaissons de rôle établi par elle que celui de *la Tante* dans le *Mariage fait et rompu*, en 1721 ; au commencement de 1725, elle résolut de quitter la comédie, et se retira dans un couvent de carmélites à Lyon, où bientôt après elle prit l'habit de Sainte-Thérèse, et prononça ses vœux.

Comme M<sup>lle</sup> Gautier n'avait été qu'à-peu-près six ans à la comédie française, elle n'avait point de droits à la pension : résolue désormais à vivre dans une pauvreté volontaire, il est même probable qu'elle ne la demandait pas : mais l'autorité supérieure, touchée du sacrifice qu'elle venait de faire, jugea convenable de lui accorder la pension de mille livres au mois de février 1726. M<sup>lle</sup> Gautier l'abandonna toute entière aux pauvres, et tous les ans jusqu'à sa mort, elle remit à la supérieure de son couvent la quittance nécessaire pour en toucher le montant, avec prière de le distribuer conformément à ses intentions charitables. Elle mourut le 8 avril 1757.

# M GAUSSIN.

(*Marie-Madeleine ou Jeanne-Catherine Gaussem.*)

Ce que nous avons dit de M$^{lle}$ Clairon, nous le répétons pour M$^{lle}$ Gaussin : immortalisée par Voltaire, sa réputation et sa mémoire ne périront point.

M$^{lle}$ Gaussin dut le jour à Antoine Gaussem, laquais de Baron, et à Jeanne Collot, cuisinière, qui fut depuis ouvreuse de loges. Elle naquit le 25 décembre 1711 ; son goût et ses talents pour la comédie se déclarèrent de bonne heure, et par son jeu, ainsi que par sa beauté, elle avait déjà fait les délices de la société du duc de Gesvres qui donnait des spectacles à Saint-Ouen, lorsqu'à l'âge de dix-sept ans environ elle parût pour Lille, où elle tint l'emploi des *jeunes princesses* dans la tragédie, et celui des *amoureuses* de la comédie pendant dix-huit mois ou deux ans. Ses succès dans cette ville la firent désirer à Paris, et elle y débuta le samedi 28 avril 1731 par le rôle de *Junie* dans *Britannicus* qu'elle joua trois fois de suite. Elle continua ses débuts par *Chimène, Monime, Andromaque,*

*Iphigénie*, *Aricie* et *Agnès* de l'*École des femmes*. Avant qu'ils fussent terminés, la Comédie ayant donné le 11 mai la première représentation de l'*Italie galante*, pièce de Lamotte, elle chanta des couplets, et dansa dans les divertissements qui s'y trouvaient joints. Ses dispositions parurent si grandes qu'après avoir joué le 24 juillet à Fontainebleau le rôle de *Chimène*, elle fut reçue le 28 à demi-part, et parut bientôt si supérieure à M<sup>lle</sup> Labat qui remplissait les mêmes rôles depuis dix ans, que celle-ci fut forcée de se retirer à la clôture de 1733.

Le rôle de *Zaïre*, dont Voltaire chargea M<sup>lle</sup> Gaussin, fut le commencement de sa réputation. A dater du mercredi 13 août 1732, jour de la première représentation de cette pièce, M<sup>lle</sup> Gaussin fut généralement regardée comme une actrice du premier ordre, et les éloges dont elle fut comblée par Voltaire, enchanté de la sensibilité touchante qu'elle y déploya, ainsi que du charme qu'elle avait su répandre sur tout son rôle, ces éloges flateurs, sans être exagérés, achevèrent d'enflammer pour elle les spectateurs déjà séduits par sa beauté, sa jeunesse et ses grâces naïves.

Que l'on juge quel effet devaient produire sur les succès d'une actrice de jolis vers tels que ceux

qu'il lui adressa, et qui ne peuvent être mieux placés qu'ici.

Jeune Gaussin, reçois mon tendre hommage :
Reçois mes vers au théâtre applaudis :
Protège-les, Zaïre est ton ouvrage ;
Il est à toi, puisque tu l'embellis.
Ce sont tes yeux, ces yeux si pleins de charmes,
Qui du critique ont fait tomber les armes ;
Ton seul aspect adoucit les censeurs.
L'illusion, cette reine des cœurs,
Marche à ta suite, inspire les alarmes,
Le sentiment, les regrets, les douleurs,
Le doux plaisir de répandre des larmes.
Le Dieu des vers qu'on allait dédaigner,
Est par ta voix aujourd'hui sûr de plaire ;
Le Dieu d'amour à qui tu fus plus chère
Est par tes yeux bien plus sûr de régner.
Entre ces Dieux désormais tu vas vivre :
Hélas ! long-temps je les suivis tous deux ;
Il en est un que je ne peux plus suivre.
Heureux cent fois le mortel amoureux
Qui tous les jours peut te voir et t'entendre,
Que tu reçois avec un souris tendre,
Qui voit son sort écrit dans tes beaux yeux,
Qui meurt d'amour, qui te plaît, qui t'adore,
Qui, pénétré de cent plaisirs divers,
Parle d'amour, et t'en reparle encore !
Mais malheureux qui n'en parle qu'en vers !

En dédiant sa pièce à M. Fakener, négociant anglais, Voltaire fit entrer dans son épître l'éloge de M<sup>lle</sup> Gaussin.

« Il faut que je finisse cette lettre déjà trop
» longue, en vous envoyant un petit ouvrage
» qui trouve naturellement sa place à la tête de
» cette tragédie. C'est une épitre en vers à celle
» qui a joué le rôle de *Zaïre* : je lui devais au
» moins un compliment pour la manière dont
» elle s'en est acquittée.

>Car le prophète de la Mecque
>Dans son sérail n'a jamais eu
>Si gentille Arabesque ou Grecque.
>Son œil noir, tendre et bien fendu,
>Sa voix et sa grâce intrinsèque
>Ont mon ouvrage défendu
>Contre l'auditeur qui rebèque;
>Mais quand l'auditeur morfondu
>L'aura dans sa bibliothèque,
>Tout mon honneur sera perdu.

Lorsque M<sup>lle</sup> Gaussin joua *Alzire*, Voltaire jugea encore à propos de lui en attribuer le succès. Personne cependant ne savait mieux que lui que, si de grands acteurs contribuent au succès d'un bon ouvrage, jamais ils n'ont pu en faire réussir un mauvais, et que la vogue qu'ils ont quelquefois su procurer à des poèmes assez faibles n'a jamais été que momentanée. Mais il entrait dans ses vues d'enivrer par la fumée de son encens les rois et les reines de coulisses dont il prévoyait avoir besoin, et c'est par cette raison

qu'il disait, fort sérieusement en apparence, à M*lle* Gaussin :

> Ce n'est pas moi qu'on applaudit ;
> C'est vous qu'on aime et qu'on admire :
> Et vous damnez, charmante Alzire,
> Tous ceux que Guzman convertit.

Fagan lui confia le rôle de la *Pupille*, et les vers suivants, que d'Arnaud composa pour elle à cette occasion, donnent une idée assez juste de la sensation qu'elle y produisit.

> En ce jour, pupille adorable,
> Que ne suis-je votre tuteur !
> Un seul mot, un soupir, un regard enchanteur,
> Ce silence éloquent, cet embarras aimable,
> Tout m'instruirait de mon bonheur.
> Vos yeux, en m'apprenant leur secrette langueur,
> M'embraseraient d'une flamme innocente.
> Une pupille aussi charmante
> Mérite bien le droit de toucher son tuteur.

Presque tous les rôles établis par M*lle* Gaussin lui méritèrent de pareils hommages, et nous nous ferions un plaisir de les rapporter, si la majeure partie de ces petits vers adulateurs ne faisaient, par leur médiocrité, un contraste trop frappant avec ceux de Voltaire que nous venons de citer, et même avec ceux de d'Arnaud qui ne sont pas de la première force.

Elle joua dans presque toutes les comédies nouvelles qui furent représentées pendant les trente années qu'elle passa au théâtre, et sans la rivalité dangereuse de Mlle Clairon, il n'est pas douteux qu'elle eût obtenu plus de rôles des auteurs tragiques, qui se seraient facilement contentés du bien, s'ils n'avaient pas trouvé le mieux, comme l'a dit un peu naïvement un auteur contemporain.

*Adélaïde* dans le *Gustave* de Piron, *Adélaïde du Guesclin* en 1734, *Irène* dans *Mahomet II*, *Atide* dans *Zulime* en 1740, *Andromaque* dans les *Troyennes*, et *Briséis* dans la tragédie de Poinsinet de Sivry, jouée en 1759, sont avec *Zaire* et *Alzire*, les rôles tragiques où Mlle Gaussin obtint le plus de succès, et ce fut par celui de *Briséis* qu'elle termina sa carrière dans le genre sérieux. Elle en désira plusieurs autres qui lui furent enlevés par Mlle Clairon dont la supériorité pour les caractères énergiques ne pouvait être contestée ; il lui fut surtout extrêmement pénible d'être forcée de renoncer à l'*Arétie* de la pièce que Marmontel fit jouer en 1748 sous le titre de *Denis le tyran*. C'était beaucoup trop d'honneur qu'elle faisait à Marmontel. Son *Arétie* ne méritait point que Mlle Gaussin se donnât tant de peines pour l'obtenir, ni

qu'elle s'affligeât, comme elle le fit, d'avoir essuyé un refus.

Marmontel, le moins modeste de tous les hommes, a raconté dans ses mémoires ce qui se passa entre M$^{lle}$ Gaussin, M$^{lle}$ Clairon et lui, à l'occasion de ce rôle. L'examen attentif de sa narration, prouve évidemment qu'il l'arrangea de la manière qui pouvait lui être honorable et avantageuse; cependant comme elle offre beaucoup plus d'intérêt que ses ouvrages dramatiques, et qu'en la lisant avec défiance et discernement, on y trouve des apperçus assez justes sur le talent de M$^{lle}$ Gaussin, nous allons la mettre sous les yeux de nos lecteurs, avec la certitude que leur sagacité les avertira suffisamment, sans le secours de nos réflexions, des endroits où Marmontel, toujours occupé de s'encenser lui-même, a plié la vérité aux intérêts de son orgueil.

« Lorsque les comédiens m'avaient accordé
» mes entrées, M$^{lle}$ Gaussin avait été la plus em-
» pressée à les solliciter pour moi. Elle était en
» possession de l'emploi des princesses : elle y
» excellait dans tous les rôles tendres, et qui ne
» demandaient que l'expression naïve de l'amour
» et de la douleur. Belle et du caractère de beauté
» le plus touchant, avec un son de voix qui allait
» au cœur, et un regard qui, dans les larmes,
» avait un charme inexprimable, son naturel,

» lorsqu'il était placé, ne laissait rien à désirer,
» et ce vers adressé à *Zaïre* par *Orosmane*,

L'art n'est pas fait pour toi : tu n'en as pas besoin.

» avait été inspiré par elle. On peut de-là
» juger combien elle était chérie du public et
» assurée de sa faveur. Mais dans les rôles de
» fierté, de force et de passion tragique, tous
» ses moyens étaient trop faibles; et cette mollesse
» voluptueuse qui convenait si bien aux rôles
» tendres, était tout le contraire de la vigueur
» que demandait le rôle de mon héroïne. Cepen-
» dant M$^{lle}$ Gaussin n'avait pas dissimulé le désir
» de l'avoir : elle me l'avait témoigné de la ma-
» nière la plus flatteuse et la plus séduisante,
» en affectant aux deux lectures le plus vif in-
» térêt pour la pièce et pour l'auteur.

» Dans ce temps-là les tragédies nouvelles
» étaient rares, et plus rares encore les rôles dont
» on attendait du succès; mais le motif le plus
» intéressant pour elle était d'ôter ce rôle à
» l'actrice qui tous les jours lui en enlevait quel-
» qu'un. Jamais la jalousie du talent n'avait ins-
» piré plus de haine qu'à la belle Gaussin pour
» la jeune Clairon. Celle-ci n'avait pas le même
» charme dans la figure; mais en elle les traits,
» la voix, le regard, l'action et surtout la fierté,
» l'énergie du caractère, tout s'accordait pour

» exprimer les passions violentes et les senti-
» ments élevés. Depuis qu'elle s'était saisie des
» rôles de *Camille*, de *Didon*, d'*Ariane*, de
» *Roxane*, d'*Hermione*, il avait fallu les lui
» céder. Son jeu n'était pas encore réglé et mo-
» déré comme il le fut dans la suite ; mais il avait
» déjà toute la sève et la vigueur d'un grand ta-
» lent. Il n'y avait donc pas à balancer entr'elle
» et sa rivale pour un rôle de force, de fierté,
» d'enthousiasme, tel que celui d'*Arétie* ; et
» malgré toute ma répugnance à désobliger l'une,
» je n'hésitai point à l'offrir à l'autre. Le dépit de
» Gaussin ne put se contenir : elle dit qu'elle
» savait bien par quel genre de séduction Clairon
» s'était fait préférer ; assurément elle avait tort.
» Mais Clairon, piquée à son tour, m'obligea
» de la suivre dans la loge de sa rivale ; et là,
» sans m'avoir prévenu de ce qui allait se passer,
» Tenez, Mademoiselle, je vous l'amène, lui dit-
» elle, et pour vous faire voir si je l'ai séduit, si
» même j'ai sollicité la préférence qu'il m'a don-
» née, je vous déclare, et je lui déclare à lui-
» même, que si j'accepte son rôle, ce ne sera que
» de votre main. A ces mots, jetant le manus-
» crit sur la toilette de la loge, elle m'y laissa.

» J'avais alors vingt-quatre ans, et je me trou-
» vais tête-à-tête avec la plus belle personne du
» monde. Ses mains tremblantes serraient les

» miennes, et je puis dire que ses beaux yeux
» étaient en suppliants attachés sur les miens. Que
» vous ai-je donc fait, me disait-elle avec sa
» douce voix, pour mériter le chagrin et l'humi-
» liation que vous me causez? Quand M. de
» Voltaire a demandé pour vous les entrées de
» ce spectacle, c'est moi qui ai porté la parole.
» Quand vous avez lu votre pièce, personne n'a
» été plus sensible à ses beautés que moi. J'ai
» bien écouté le rôle d'*Arétie*, et j'en ai été trop
» émue pour ne pas me flatter de le rendre comme
» je l'ai senti. Pourquoi donc me le dérober? il
» m'appartient par droit d'ancienneté, et peut-
» être à quelqu'autre titre. C'est une injure que
» vous me faites en le donnant à une autre que
» moi, et je doute qu'il y ait pour vous de l'a-
» vantage. Croyez-moi, ce n'est pas le bruit d'une
» déclamation forcée qui convient à ce rôle.
» Réfléchissez-y bien. Je tiens à mes propres
» succès, mais je ne tiens pas moins aux vôtres,
» et ce serait pour moi une sensible joie que d'y
» avoir contribué.

» Il fut pénible, je l'avoue, l'effort que je fis
» sur moi-même. Mes yeux, mon oreille, mon
» cœur étaient exposés sans défense au plus
» doux des enchantements. Charmé par tous les
» sens, ému jusqu'au fond de l'âme, j'étais prêt
» à céder, à tomber aux genoux de celle qui

» semblait disposée à m'y bien recevoir. Mais
» il y allait du sort de mon ouvrage, mon seul
» espoir, le bien de mes pauvres enfants; et l'al-
» ternative d'un plein succès ou d'une chute était
» si vivement présente à mon esprit que cet in-
» térêt l'emporta sur tous les mouvements dont
» j'étais agité.

» Mademoiselle, lui répondis-je, si j'étais
» assez heureux pour avoir fait un rôle comme
» ceux d'*Andromaque*, d'*Iphigénie*, de *Zaïre*,
» ou d'*Inès*, je serais à vos pieds pour vous prier
» de l'embellir encore. Personne ne sent mieux
» que moi le charme que vous ajoutez à l'expres-
» sion d'une douleur touchante ou d'un timide
» et tendre amour. Mais malheureusement l'ac-
» tion de ma pièce n'était pas susceptible d'un
» rôle de ce caractère; et quoique les moyens
» qu'exige celui-ci soient moins rares, moins
» précieux que le beau naturel dont vous êtes
» douée, vous m'avouerez vous-même qu'ils
» sont tout différents. Un jour peut-être j'aurai
» lieu d'employer avec avantage ces doux accents
» de la voix, ces regards enchanteurs, ces larmes
» éloquentes, cette beauté divine, dans un rôle
» digne de vous. Laissez les périls et les risques
» de mon début à celle qui veut bien les courir;
» et en vous réservant l'honneur de lui avoir cédé
» ce rôle, évitez les hasards qu'en le jouant vous-

» même vous partageriez avec moi. C'en est assez,
» dit-elle, avec un dépit renfermé : vous le voulez,
» je le lui cède. Alors, prenant sur sa toilette le
» manuscrit du rôle, elle descendit avec moi, et
» retrouvant Clairon dans le foyer : je vous le
» rends, et sans regret, ce rôle dont vous at-
» tendez tant de succès et tant de gloire, dit-elle
» d'un ton ironique; je pense comme vous qu'il
» vous va mieux qu'à moi. Mll Clairon le reçut
» avec une fierté modeste; et moi, les yeux
» baissés et en silence, je laissai passer ce mo-
» ment. Mais le soir, à souper, tête à tête avec
» mon actrice, je respirai en liberté de la gêne
» où elle m'avait mis. Elle ne fut pas peu sen-
» sible à la constance avec laquelle j'avais sou-
» tenu cette épreuve; et ce fut-là que prit nais-
» sance cette amitié qui a vieilli avec nous. »

En lisant ce récit, beaucoup plus dramatique
que les meilleures scènes des tragédies de Marmontel, on doit regretter que le talent qu'il y
montre pour l'invention lui ait manqué précisément lorsqu'il lui était le plus nécessaire.

Au reste, il y rend aux qualités précieuses
et rares, qui distinguèrent Mlle Gaussin, l'hommage qu'il ne pouvait leur refuser, et nous dispense de les détailler à nos lecteurs; c'est une des
raisons qui nous ont déterminés à placer ici sa

petite historiette, contée d'ailleurs avec infiniment d'art et de grâce.

Les succès de M<sup>lle</sup> Gaussin dans la comédie furent encore plus brillants que ceux qu'elle obtint en jouant les jeunes princesses tragiques; personne surtout ne s'avisa de vouloir la rivaliser. L'actrice qui jouait avec un succès égal *Sophilette* dans la *Magie de l'Amour*, *Clarice* dans le *Consentement forcé*, *Lucile* dans les *Dehors trompeurs*, *Lucinde* dans *l'Oracle*, *Zénéide*, *Nanine*, rôles de l'emploi des amoureuses ingénues qu'aucune actrice n'avait encore rempli avec la même supériorité; celle qui établit encore ceux de *Constance* dans le *Préjugé à la mode*, de *Mélanide*, de *Cénie*, de *Julie* dans le *Dissipateur*, de la *Coquette corrigée*, de *Mariane* dans *Dupuis et Desronais*, qui depuis furent le partage des actrices chargées des premiers rôles; on peut le dire, avec assurance, cette actrice mérita d'être placée au premier rang.

Sa figure noble, régulière et intéressante, se soutint long-temps dans tout son éclat. A cinquante ans, elle jouait encore, avec le plus grand succès, le rôle de *Lucinde* dans *l'Oracle*, et elle en avait cinquante-deux lorsque Collé lui confia celui de *Mariane* dans *Dupuis et Desronais*, le dernier qu'elle ait joué d'original, et peut-être même dans lequel elle ait paru.

Cette pièce fut représentée pour la première fois le 17 janvier 1765 : M<sup>lle</sup> Gaussin se retira le samedi 19 mars, jour de la clôture.

Dauberval, chargé du discours ordinaire dont nous avons déjà cité un fragment à l'article de M<sup>lle</sup> Dangeville, exprima, de la manière suivante, les regrets que causait celle de M<sup>lle</sup> Gaussin.

» ......Vous pressentez aisément, Messieurs,
» que je vais vous parler de M<sup>lle</sup> Gaussin et de
» M<sup>lle</sup> Dangeville.

» On a l'obligation à la première d'un genre
» nouveau de comédie ; sa figure charmante, les
» grâces ingénues de son jeu, le son intéressant
» de sa voix, ont fait imaginer de mettre en ac-
» tion des tableaux anacréontiques ; ses yeux
» parlaient à l'âme, et l'amour semblait l'avoir
» fait naître pour prouver que la volupté n'a
» pas de parure plus piquante que la naïveté.
» Cette perte était assez grande ; celle de
» M<sup>lle</sup> Dangeville achève de nous accabler. »

Ce qui paraîtra singulier, c'est que M<sup>lle</sup> Gaussin savait allier les talents qui semblent les plus incompatibles. Lorsqu'elle voulait bien déroger au genre noble et aux grâces pour lesquelles elle était née, elle faisait encore le plus grand plaisir. On l'a vue, pour se prêter aux amusements de quelques sociétés, jouer des personnages grotesques, tels que celui de *Cassandre*

dans plusieurs parades, avec un succès très-étonnant.

Mlle Gaussin sacrifia beaucoup à l'amour; elle eut les amants les plus illustres, et n'en devint pas plus riche, ayant constamment préféré le plaisir à l'intérêt. Quand on lui reprochait son extrême facilité, elle répondait naïvement : Que voulez-vous ? cela leur fait tant de plaisir, et cela me coûte si peu !

Ce mot fit fortune et se répandit de manière à être généralement connu. Aussi, lors de la première représentation de la *Force du naturel*, comédie de Destouches, jouée en 1750, le public ne put-il s'empêcher de rire lorsqu'il entendit que l'on disait d'une jeune fille dont Mlle Gaussin jouait le rôle dans cette pièce :

C'est un pauvre mouton :
Je crois que de sa vie elle ne dira non.

Elle avait épousé le 29 mai 1759 un danseur de l'opéra, nommé Marie-François Tavlaigo ou Taolaigo; ces nœuds furent mal assortis, et ne contribuèrent pas peu à jeter de la mélancolie sur les derniers jours de Mlle Gaussin. On prétend qu'il se comportait avec sa femme comme le Médecin malgré lui avec la sienne; heureusement pour Mlle Gaussin, il mourut le 1er mars 1765 dans

la terre de Laszenay en Berry, qu'il avait achetée et dont il portait le nom.

M<sup>lle</sup> Gaussin ne lui survécut pas long-temps. Retirée avec la pension de quinze cents livres qui composait la majeure partie de sa fortune, elle passa dans l'isolement les dernières années de sa vie, et mourut le samedi 6 juin 1767, âgée de cinquante-cinq ans, cinq mois et onze jours.

Son portrait fut peint par Drouais, et Dorat lui consacra les vers suivants dans son poème de la déclamation.

Ah! Gaussin, que j'aimais ta langueur et tes grâces!
Tu désarmais le temps enchaîné sur tes traces;
Il semblait à nos yeux t'embellir chaque jour,
Et respecter en toi l'ouvrage de l'amour.

## Mad. GODEFROI.

*(Marie-Anne Durieu, femme de Jean Godefroy.)*

Le père de cette actrice, Michel Durieu, n'avait point de talent: sa mère, Anne Pitel de Longchamp, ne fut jamais regardée que comme une actrice médiocre, et la même phrase peut servir à l'appréciation du talent de Mad. Godefroi. Elle débuta le lundi 17 décembre 1693 par le rôle de

la *Fille capitaine*, fut reçue pour les confidentes tragiques, les rôles travestis et les caractères, en vertu d'un ordre du 28 novembre 1698 qui l'autorisait à jouer en second tout l'emploi de Mad. Durieu, sa mère, et mourut le mardi 5 mars 1709.

Mad. Godefroi était grande et bien faite. Epouse d'un maître à danser, il n'est pas surprenant qu'elle ait été employée dans les ballets de la comédie : on la trouve nommée dans le divertissement du *Retour des Officiers*, pièce de Dancourt, jouée en 1697. On sait qu'elle joua d'original le rôle de la comtesse dans les *Bourgeoises de qualité*. Quant au surnom de *Pierrot bon drille*, que ses camarades lui donnaient, nous n'en connaissons pas l'origine ; peut-être prit-il sa source dans la complaisance de cette actrice qui jouait plusieurs emplois avec la facilité ordinaire aux talents médiocres.

## Mad. GRANDVAL.

(*Marie-Geneviève Dupré, femme de Charles-François-Nicolas Racot de Grandval.*)

Il existe fort peu de renseignements sur la vie de cette actrice qui eut cependant beaucoup de réputation et joua surtout avec supério-

té plusieurs rôles de l'emploi des *Grandes coquettes*. Fille d'un horloger de la rue Dauphine, et mariée à Grandval avant de monter sur la scène, elle débuta le mercredi 13 janvier 1734, ou le 14, par les rôles d'*Atalide* dans *Bajazet*, et d'*Hortense* dans le *Florentin*, et fut reçue le lundi 29 novembre de la même année pour les seconds rôles tragiques et comiques.

Mad. Grandval n'eut pas de succès véritables dans la tragédie ; son jeu était une imitation perpétuelle de celui de M^lle Gaussin, et c'est un défaut très-grand au théâtre, comme dans tous les arts, que de copier servilement même les meilleurs modèles.

La comédie fut plus favorable à Mad. Grandval. Elle y parut digne du nom qu'elle portait, établit plusieurs rôles nouveaux d'une manière très-distinguée, entr'autres *Rosalie* dans le *Somnambule*, *Céliante* dans *les Dehors trompeurs*, *Rosalie* dans *Mélanide*, *la Fée* dans *Zénéïde*, *Constance* dans l'*Époux par supercherie*, *Arsinoé* dans le *Dissipateur*, et mérita d'être regardée comme un bon modèle dans quelques autres qui faisaient partie de l'ancien répertoire. Les historiens du théâtre font une mention très-honorable du talent qu'elle déployait dans celui de la *Marquise* de la *Surprise de l'Amour*; il paraît que Mad. Grandval y excellait, et fit

même oublier M^lle Lecouvreur qui l'avait joué d'original. Elle remplissait aussi avec un grand succès ceux de la *Baronne de Lorme* et de *Mad. Patin*.

Mad. Grandval avait beaucoup d'intelligence et de finesse dans son jeu; elle prenait sans efforts sur la scène le ton et les manières d'une femme de qualité. Aussi était-elle fort aimée du public qui la vit avec peine demander et obtenir sa retraite à la clôture de 1760. Blainville, qui prononça le discours ordinaire à la rentrée, rendit un juste hommage aux talents de Mad. Grandval; et après avoir exprimé les regrets qu'elle laissait aux connaisseurs, il ajouta cette réflexion naturelle et vraie dont l'application est facile aujourd'hui. « Notre théâtre est véritable-
» ment l'image de la vie humaine : auteurs,
» spectateurs, acteurs, tout disparaît, tout change,
» tout se succède; *et malheureusement tout ne*
» *se remplace pas.* »

Quoique Mad. Grandval eût passé vingt-six ans au théâtre, elle n'obtint en se retirant que la pension de 1000 livres qu'elle conserva jusqu'à sa mort arrivée au mois d'août 1783.

## M<sup>lle</sup> GUÉANT.

Dès le mois de février 1746, M<sup>lle</sup> Guéant, nièce de Mad. Dufresne, avait paru sur le Théâtre français par le rôle de la petite fille dans le *Moulin de Javelle*. Elle y débuta en forme le jeudi 25 septembre 1749 (ou le 27) par les rôles de *Junie* dans *Britannicus*, et de *Julie* dans la *Pupille*, joua le lundi suivant *Agnès* de l'*École des femmes*, et *Angélique* de l'*Esprit de contradiction*, et le 9 octobre à Fontainebleau les deux premiers rôles que nous venons de désigner. Il était difficile à une actrice aussi jeune que l'était alors M<sup>lle</sup> Guéant, qui n'avait pas plus de quinze ou seize ans, de réussir complètement dans un emploi que tenait en chef la célèbre Gaussin : aussi lui conseilla-t'on de l'étudier encore pendant quelque temps avant que d'y reparaître.

M<sup>lle</sup> Guéant suivit ce conseil, et lorsqu'elle crut en avoir assez profité, elle débuta pour la seconde fois le lundi 31 mai 1751 par les rôles de *Rosalie* dans *Mélanide*, et de *Lucile* dans le *Galant Jardinier*. Elle joua ensuite *Isabelle* de l'*Ecole des maris*, et *Lucette* du *Magnifique*, *Agnès* de l'*Ecole des femmes*, et *Angélique*

de l'*Esprit de contradiction*; *Mélite* du *Philosophe marié*, et *Julie* de la *Pupille*; *Henriette* des *Femmes savantes* et *Zénéide*, etc. Cette seconde tentative n'obtint point encore assez de succès pour que Mlle Guéant pût être admise.

Au reste Mlle Fauvel et Mlle Hus, qui débutèrent ensuite dans le même emploi, ne furent pas plus heureuses. A cette époque la comédie était riche en talents, et ne risquait rien à se montrer difficile.

Toutes tierces, dit-on, sont bonnes ou mauvaises. Mlle Guéant ne jugea point à propos de se décourager, et fit un troisième début le samedi 16 novembre 1754 par *Julie* dans la *Pupille*; le lendemain elle joua *Mélite* du *Philosophe marié*, et fut reçue à demi-part le 16 décembre suivant.

Mlle Guéant était d'une très-jolie figure. Elle ressemblait assez à sa tante, qui fut célèbre dans les grandes princesses sous le nom de Mlle de Seine, et de Mad. Dufresne; et si la mort ne l'eût point arrêtée dans le commencement de sa carrière et de ses succès, peut-être eût-elle laissé autant de réputation. Elle mourut de la petite vérole le 8 octobre 1758, âgée de vingt-quatre ou vingt-cinq ans, et fut extrêmement regrettée des amateurs qui lui trouvaient un jeu noble et décent, une physionomie fort expres-

sive, beaucoup de naïveté, de naturel et de grâces, et qui la jugeaient plus capable que M<sup>lle</sup> Hus d'adoucir les regrets qu'exciterait la perte de M<sup>lle</sup> Gaussin. On peut se faire une idée de leur opinion sur M<sup>lle</sup> Guéant par ces quatre vers que Dorat lui consacra dans son poème de la *Déclamation*.

Tendre Guéant, mon cœur ne t'oubliera jamais.
Puissé-je dans mes vers ranimer tes attraits !
Combien elle était simple, intéressante et belle !
Amour, tu t'en souviens, tu lui restas fidèle.

## M<sup>lle</sup> GUYOT.

### *(Judith de Nevers, dite)*

On peut arriver à la part entière sans avoir aucun talent; Dubreuil et M<sup>lle</sup> Guyot l'ont prouvé. Elle naquit à Châlons-sur-Saône, joua pendant quelque temps en province, vint débuter au théâtre du Marais au mois de mai 1673, passa dans la même année au théâtre de Guénégaud, et fut conservée à la réunion de 1680. M<sup>lle</sup> Guyot se retira en 1684 avec la pension de 1000 livres; et pour améliorer encore sa position, ses camarades lui confièrent le contrôle de la recette, aux appointements de trois livres par jour; il paraît qu'elle ne géra pas cet emploi d'une manière

bien scrupuleuse. S'étant blessée à la tête le 8 juillet 1691, elle tomba malade, et se trouva bientôt dans un état désespéré : alors, pour appaiser les remords de sa conscience, elle fit le 27 juillet un testament en faveur des comédiens français, qu'elle institua ses légataires universels, et mourut le 30 du même mois.

Les héritiers de Mlle Guyot voulurent attaquer ses dernières dispositions, mais elles furent confirmées par les tribunaux.

On prétend que Guérin d'Estriché avait vécu avec Mlle Guyot. Le quatrain suivant n'est pas fort honorable pour sa mémoire.

De la Guyot je ne vous dirai rien :
De tout ce que j'en sais on doit faire un mystère.
Quand on ne peut dire du bien,
On fait beaucoup mieux de se taire.

L'emploi que remplissait cette actrice nous est absolument inconnu.

## Mlle HUS.

LAHARPE disait en 1775, après avoir parlé des débuts d'un mauvais acteur nommé Tonnelier, auquel le parterre avait chanté ce refrein connu du *Tonnelier* de la comédie Italienne :

M#lle# H U S.

*Travaillez, travaillez, bon Tonnelier* : « Au
» reste, il y a sept actrices nouvelles qui se pré-
» parent à débuter sur le théâtre, et l'on dit
» qu'elles sont toutes très-jolies. Les financiers
» qui payent les jolies filles, peuvent trouver la
» nouvelle fort agréable; mais le parterre et les
» auteurs aimeraient mieux qu'il y en eût une
» de bonne que sept de jolies. »

Si cette réflexion eût été faite lorsque M#lle# Hus débuta pour la première fois le 26 juillet 1751 par le rôle de *Zaïre*, elle eût paru plus juste encore, quoique nous ne croyions pas qu'elle fût déplacée en 1775.

M#lle# Hus, élève de M#lle# Clairon, joua successivement *Adélaïde* dans *Gustave*, *Iphigénie* (*en Aulide*), *Lucile* dans le *Chevalier à la mode*, *Zénéide*, etc. Elle annonçait quinze ans, et parut extrêmement jolie. Quant au talent, bien plus nécessaire sans doute que la beauté, M#lle# Hus en annonçait fort peu, et ne fut pas reçue.

Ce petit échec ne la découragea point. Sûre de l'effet de ses charmes, elle ne craignit point de choisir le rôle d'*Andromaque* pour son deuxième début, qui eut lieu le lundi 22 janvier 1753; ensuite elle joua *Monime*, *Chimène*, *Agnès* de l'*Ecole des femmes*, *Agathe* des *Folies amoureuses* : on voit qu'elle ne s'ef-

frayait point des rôles les plus difficiles de l'emploi. Elle fut reçue le 21 mai 1753.

Bertin, trésorier des parties casuelles, fut frappé des charmes de M$^{lle}$ Hus, prit avec elle les arrangements d'usage, et du moment où elle fut sa maîtresse, il se persuada qu'elle avait un grand talent, même pour la tragédie, quoique M$^{lle}$ Hus ne fût passable que dans les jeunes amoureuses comiques, et il ne s'occupa plus que de lui procurer des rôles nouveaux où ce grand talent pût briller de tout son éclat.

Gabriel Mailhol, né à Carcassonne, et secrétaire du duc de Fleury, gentilhomme de la chambre, était parvenu, en s'étayant de cette protection, à faire recevoir une tragédie intitulée *Paros*. Il conçut que celle du trésorier des parties casuelles convenait infiniment à sa pièce, qui avait besoin d'être appuyée d'une forte émission de billets *gratis*, et ce fut à M$^{lle}$ Hus qu'il offrit le rôle d'*Aphise*, quoique M$^{lle}$ Dumesnil, M$^{lle}$ Clairon et M$^{lle}$ Gaussin fussent alors au théâtre.

Cet hommage fut très-agréable à M$^{lle}$ Hus. Bertin fit prendre une quantité suffisante de billets qu'il remit en des mains fidèles, et *Paros* eut un de ces succès pires que des chutes qui n'empêchent point une tragédie d'être emportée rapidement par les eaux du Léthé. Celle

de Mailhol n'eut que huit représentations : nous n'avons pas besoin d'ajouter que M<sup>lle</sup> Hus y fut très-applaudie ; toutes les précautions étaient prises d'avance, et cette tactique commode pour les comédiens qui veulent se dispenser d'avoir des talents, a été bien perfectionnée dans la suite.

Quoique M<sup>lle</sup> Hus connût mieux que personne la valeur réelle des applaudissements qu'elle avait obtenus, elle n'en désira pas moins l'occasion d'en recevoir de semblables, et crut bientôt l'avoir trouvée.

Clairfontaine, jeune homme plein de talent et de modestie, employé dans les bureaux de Bertin, avait composé une tragédie dont le sujet était la mort d'Hector. Le financier jugea que l'un de ses subordonnés se croirait trop heureux de lui faire sa cour en offrant à M<sup>lle</sup> Hus le rôle d'*Andromaque* : il se trompait. Clairfontaine avait de la fierté dans l'âme, et du goût. Le succès apparent de M<sup>lle</sup> Hus ne lui en avait point imposé ; et ce fut à M<sup>lle</sup> Clairon qu'il offrit son rôle. Il en résulta que des intrigues dont on devine la source empêchèrent la représentation de sa pièce qui devait lui faire honneur, et qu'il perdit une excellente place chez Bertin pour avoir manqué de confiance dans le talent de sa maîtresse.

M⁰⁰ Hus continua de jouer la tragédie jusqu'à l'époque où l'aventure que nous avons rapportée à l'article de M⁰⁰ Clairon la convainquit qu'il n'était pas prudent pour elle de jouer les grandes princesses lorsque M⁰⁰ Clairon avait la malice de se charger d'un rôle de confidente : elle s'en tint à la comédie, et sans y avoir obtenu des succès égaux à ceux de M⁰⁰ Gaussin, du moins y fut-elle applaudie jusqu'à sa retraite du théâtre.

Rochon de Chabannes lui confia le rôle de *M⁰⁰ Lisban*, dans sa très-petite comédie d'*Heureusement*, jouée pour la première fois le 29 novembre 1762; et M⁰⁰ Hus, qui ne manquait pas d'esprit, eut le mérite de saisir l'à-propos d'une circonstance imprévue que peu de personnes ignorent sans doute, mais qui n'en doit pas moins occuper une place dans cet article.

Le prince de Condé assistait à cette représentation. On sait qu'il y a dans cette pièce une scène où les acteurs principaux, *M⁰⁰ Lisban* et *Lindor*, prennent un repas léger ; au moment où *M⁰⁰ Lisban* doit boire à la santé de *Lindor*, l'actrice à qui le jeune militaire venait de dire : *Je vais boire à Cypris*, se tourna du côté de la loge du prince avec autant de respect que de grâces, et lui adressa l'hémistiche : *Je vais donc boire à Mars*, qui, dans l'intention de l'auteur,

était destiné à *Lindor*. Cet heureux à-propos fut extrêmement applaudi, et fit beaucoup d'honneur à M<sup>lle</sup> Hus.

Quoiqu'elle eût annoncé de grandes prétentions sur les rôles de jeunes princesses, M<sup>lle</sup> Hus ne tarda point à reconnaître qu'elles n'étaient pas fondées, et elle eut la sagesse de se borner aux amoureuses de la comédie. Sa figure charmante lui tint lieu d'un talent recommandable qu'elle ne posséda point, et pendant vingt-sept ans qu'elle passa au théâtre, le public la vit toujours avec plaisir, quoiqu'il estimât beaucoup davantage une jeune actrice, élève de M<sup>lle</sup> Gaussin, qui avait débuté le 3 mai 1763, et fut reçue en 1764. Cette dernière, que nous ne nommons point parce qu'elle est vivante, reçut des auteurs dramatiques presque tous les rôles des pièces nouvelles qui furent jouées depuis l'époque de son admission au Théâtre Français : il en fut donné très-peu à M<sup>lle</sup> Hus, et nous ne pouvons citer que ceux de *Julie* dans *les Mœurs du temps*, de *Clarice* dans *l'Anglais à Bordeaux*, d'*Angélique* dans le *Négociant*, et d'*Agathe* dans la *Partie de Chasse* qui ayent été établis par elle. Nous ne croyons pas qu'aucune actrice en ait joué si peu pendant un espace de temps aussi long.

M<sup>lle</sup> Hus s'en consola facilement par l'usage

du droit que son ancienneté lui donnait sur tout le répertoire courant, et il est juste de dire que peu de personnes possédaient aussi bien qu'elle la tradition de la comédie : elle pouvait servir dans cette partie de modèle aux jeunes débutantes.

Il paraît que ses liaisons avec le trésorier des parties casuelles ne nuisirent pas à sa fortune : dans le temps où M<sup>lle</sup> Hus faisait cause commune avec ce favori de Plutus, son mobilier seul était évalué à plus de 500,000 livres.

Elle épousa M. Lelièvre en 1775, se retira du théâtre avec la pension de 1500 livres à la clôture de 1780, ayant encore, sinon la fraîcheur, du moins la beauté que l'on admirait en elle à l'époque de ses débuts, et prit une manière d'être toute différente de celle qui avait réglé l'usage des années de sa jeunesse. Les personnes qui vécurent dans son intimité firent l'éloge de ses bonnes qualités, et surtout de sa bienfaisance : on la vit, dans un hiver rigoureux, distribuer aux pauvres jusqu'à six cents livres de pain par semaine ; un pareil trait est plus honorable pour elle que les talents et les succès les plus brillants. Elle mourut le 26 vendémiaire an 14 (18 octobre 1805), âgée de soixante-douze ans. Son convoi eut lieu le lendemain à Saint-Germain-l'Auxerrois : tous les acteurs du Théâtre Fran-

çais y furent invités : l'estimable Larochelle se fit seul un devoir d'y assister.

Mad. Hus, mère de cette ac▓▓▓▓ débuta le jeudi 17 janvier 1760, pour les caractères, par les rôles de *M.^me Croupillac* dans l'*Enfant prodigue*, et de la *Meunière* dans les *Trois Cousines*. Le dimanche 20, elle joua *Dona Béatrix* dans l'*Ambitieux*, et *M^me Oronte* dans l'*Esprit de contradiction* : elle se retira ensuite.

On donna le jeudi 2 septembre 1756 à la comédie Italienne une pièce en un acte, intitulée *Plutus rival de l'Amour*, dont Mad. Hus était auteur. Pour prévenir le public en faveur de cet ouvrage, la célèbre Silvia parut avant la représentation, et débita les quatre vers qui suivent :

> Par de longs compliments on vient pour vous séduire,
>   Et pour mendier un succès :
>   Je n'ai que deux mots à vous dire ;
> L'auteur est femme, et vous êtes Français.

## M.^lle JOLY.

### (*Marie-Elisabeth.*)

Trente-deux ans écoulés depuis les débuts de Mad. Bellecourt faisaient envisager sa retraite comme assez prochaine. M.^lle Joly parut, et les

connaisseurs ne redoutèrent plus l'époque fatale où ils se verraient privés des talents de Mad. Bellecourt.

Née à Versailles le 3 avril 1762, M^lle Joly, attachée au Théâtre français en qualité de danseuse depuis plus de dix ans, y débuta dans l'emploi des soubrettes le mardi 1^er mai 1781 par *Dorine* dans *Tartuffe* et *Lisette* dans le *Tuteur*; elle joua ensuite *Lisette* dans l'*Epreuve réciproque*, *Lisette* dans la *Métromanie*, *Rosette* dans le *Cocher supposé*, *Marinette* dans le *Florentin*, *Nérine* dans le *Triple mariage*, *Lisette* dans le *Faux Savant*, *Lisette* dans les *Folies amoureuses*, *Lisette* dans le *Rendez-vous*, *Julie* dans la *Femme juge et partie*, *Cléanthis* dans *Amphytrion*, la *Marquise* dans l'*Amant bourru*, *Agathe* dans le *Mari retrouvé*, *Lisette* dans la *Pupille*, et les rôles du même emploi dans la *Surprise de l'Amour* et le *Préjugé vaincu* (1).

---

(1) Dès le mois de février 1778, M^lle Joly, à peine âgée de seize ans, joua sur un théâtre particulier qui appartenait à Francastel, menuisier des Menus-Plaisirs, les deux soubrettes du *Français à Londres*, et de la *Feinte par amour*, et M^e *de Martigues* dans l'*Amant bourru*. Monvel, Larive et Dazincourt, qui assistèrent à ces représentations, furent étonnés des dispositions de M^lle Joly. Elle s'engagea ensuite à Versailles dans la troupe de M^lle Montansier, et à Caen.

Le succès qu'elle obtint dans tous ces rôles fut si brillant, qu'elle eût été reçue à la clôture de 1782, si les réglements n'eussent défendu, sauf les cas extraordinaires, de recevoir aucun acteur sans deux années d'essai. On lui donna une promesse de réception pour l'année suivante, et les suffrages du public qu'elle ne cessa de mériter pendant les deux années qu'elle passa au théâtre en qualité de pensionnaire, imposèrent à l'autorité supérieure l'obligation d'accomplir cette promesse en 1783.

Ainsi que Mad. Bellecourt avec laquelle cette actrice eut constamment la plus grande analogie, M$^{lle}$ Joly fut supérieure dans les servantes de Molière, qu'elle jouait avec un naturel rare, une franchise et une gaîté parfaites, et n'excella pas moins dans les soubrettes d'un genre plus élevé, telles que celles du *Méchant*, du *Dissipateur*, de la *Métromanie*.

Son talent se prêtait aux genres les plus opposés : elle joua *Nanine*, *Agnès* de l'*Ecole des Femmes*, *Orphise* dans la *Coquette corrigée*, *Constance* dans *Inès de Castro*, et même *Athalie*. Nous sommes loin de prétendre que la nature eût accordé à M$^{lle}$ Joly les moyens physiques nécessaires pour la tragédie; mais, lorsque pour ramener au théâtre Français le public qui s'en éloignait dans les premières années de la

révolution, elle fit annoncer qu'elle jouerait *Athalie*, une foule innombrable de curieux que cette nouveauté bizarre avait attirés au faubourg Saint-Germain le samedi 23 octobre 1790, fut extrêmement étonnée de trouver M<sup>lle</sup> Joly beaucoup meilleure dans ce rôle qu'il n'eût été possible de le prévoir. Elle surpassa certainement l'attente générale; une diction pure, beaucoup de noblesse et de fermeté firent excuser la faiblesse de son organe et de ses autres moyens physiques. Sa tentative fut heureuse : les motifs connus qui la lui avaient dictée lui firent accorder presque autant d'applaudissements que dans l'*Etourderie* de Fagan que l'on donna ensuite, et où elle jouait le rôle de *Lisette* plus convenable sans doute au genre de son talent si bien apprécié par le public.

Victime des mesures qui furent prises contre la Comédie Française en septembre 1793, M<sup>lle</sup> Joly passa cinq mois dans les prisons, et n'en sortit qu'à condition d'entrer au seul théâtre où Melpomène et Thalie eussent encore un culte réglé. Elle y parut le 25 nivose an 2 par le rôle de *Dorine* dans *Tartuffe*, et quoique reçue avec enthousiasme par les spectateurs, le souvenir de ses malheureux camarades qu'elle avait laissés dans les fers, attrista son âme, et paralysa l'essor de sa gaîté ordinairement si vive et si brillante.

Nous ne savons pas précisément combien de temps M<sup>lle</sup> Joly passa au Théâtre de la République : elle y était encore au commencement de l'an 3, puisqu'elle joua *Pétronille* dans le *Sourd*, ou l'*Auberge pleine*, farce de Desforges, qui fut représentée avec un grand succès le 6 vendémiaire. Depuis cette époque jusqu'au commencement de l'an 5, nous ignorons également sur quels théâtres parut cette actrice : elle se réunit à la fraction de la Comédie Française qui fit, le 5 nivose, l'ouverture du théâtre de Louvois, et dont les principaux membres étaient Larive, Saint-Prix, Saint-Fal, Naudet, Dupont; Mesd. Raucourt, Thénard, Fleury, Joly et Mézeray. Cette société n'eut pas une longue existence; le théâtre qu'elle occupait fut fermé par arrêté du directoire exécutif le 24 fructidor de la même année; et pendant à-peu-près huit mois que ses camarades y passèrent, M<sup>lle</sup> Joly, retenue par une maladie cruelle, et par une longue convalescence, ne put partager leurs travaux. Ils se réfugièrent dans l'ancienne salle de la Comédie française au faubourg Saint-Germain, connue aujourd'hui sous le nom d'*Odéon*, y débutèrent le 29 nivôse an 6, par la tragédie de *Phèdre*; et dès que M<sup>lle</sup> Joly se vit rétablie, elle s'empressa de les rejoindre.

Les moments de sa retraite avaient été em-

ployés par elle à former pour le théâtre ses deux filles qui débutèrent sous les auspices de leur mère dans l'*Oracle* de Saint-Foix. L'aînée jouait *Alcindor*, la cadette *Lucinde*, et M<sup>lle</sup> Joly s'était chargée du rôle de la *Fée* : cette représentation intéressa vivement le public, qui reconnut dans ses jeunes élèves de véritables dispositions à suivre les grands exemples de leur mère.

Elles n'étaient pas réservées au bonheur d'en profiter long-temps. La santé de M<sup>lle</sup> Joly n'avait jamais été robuste ; dans les dernières années de sa vie, on jugea qu'elle était attaquée de la pulmonie ; elle en mourut effectivement le 16 floréal an 6, âgée de trente-six ans.

M<sup>lle</sup> Joly, avec un des talents les plus rares qui ayent illustré la scène française, eut le mérite non moins rare d'une grande modestie : elle fut universellement regrettée. Plusieurs hommes de lettres s'empressèrent de répandre des fleurs sur sa tombe, placée, en conformité de ses dernières volontés, sur une colline appelée la Roche-Saint-Quentin, à deux lieues de Falaise, et à laquelle on a donné depuis le nom de Mont-Joly. Nous ne citerons que ceux de Lebrun : ils sont gravés sur l'urne sépulcrale.

Éteinte dans sa fleur, cette actrice accomplie,
Pour la première fois a fait pleurer Thalie.

Ils se trouvent aussi au bas de son portrait fort bien gravé par Langlois. Elle y paraît dans le costume de l'*Anglaise* du *Conteur* ou *les deux Postes*, rôle qu'elle joua d'original avec une grande supériorité.

M<sup>lle</sup> Joly avait épousé M. du Lomboy, dont elle ne porta point le nom au théâtre ; elle en eut cinq enfants. Ainsi que nous l'avons dit précédemment, deux de ses filles débutèrent à l'Odéon, et suivirent la carrière du théâtre. L'une d'elles, qui lui ressemblait à s'y méprendre, et qui annonçait du talent, débuta sur le théâtre de la comédie française à Versailles, et fut pendant quelque temps attachée à la troupe de l'Odéon. Peut-être M<sup>lle</sup> Victorine Joly ne fut-elle pas encouragée autant qu'elle méritait de l'être par les anciens camarades de sa mère ; peut-être eût-il été convenable qu'en continuant son éducation théâtrale, ils eussent marqué leur respect pour la mémoire de M<sup>lle</sup> Joly, qui sera toujours regardée comme l'une des meilleures actrices de la scène française.

## M.lle JOUVENOT.

(*Louise Heydecamp.*)

La chute rapide de cette actrice, qui débuta par les premiers rôles, et se vit réduite à ceux de confidentes, et l'exemple de l'abbé Buchet, auteur du *Mercure de France*, qui l'avait beaucoup vantée dans ses débuts, et qui fut ensuite bien honteux sans doute de ses éloges, doivent engager les historiens du théâtre à la plus grande circonspection lorsqu'ils sont obligés de parler des premiers essais d'une débutante.

M.lle Jouvenot parut pour la première fois le 19 ou le 20 décembre 1718 par les rôles de *Camille* dans les *Horaces*, et de *Rosette* dans le *Cocher supposé*. Elle fut applaudie dans le premier de ces rôles qu'elle joua trois fois, et plus encore dans celui de *Phèdre* par lequel elle continua ses débuts, quoiqu'il soit peut-être le plus difficile de l'emploi.

Elle avait dix-sept ans et de la beauté : nous ne sommes pas surpris que le parterre, toujours séduit par la jeunesse et par les grâces extérieures, se soit engoué momentanément de M.lle Jouvenot; mais il nous semble étonnant que l'abbé Buchet, qui risquait rarement son opinion sur les acteurs,

ait fait précisément une infraction à sa règle pour un sujet qui devait démentir sitôt les louanges qu'il lui donnait trop libéralement. Nous ne copierons pas son article. Il en résulte que M<sup>lle</sup> Jouvenot devait devenir sous peu l'ornement de la scène française.

Jamais on ne vit de prédiction moins réalisée. Après avoir été reçue par ordre de la cour du 30 janvier 1719, M<sup>lle</sup> Jouvenot fut congédiée au mois de juin 1722, et ne rentra le 1<sup>er</sup> septembre suivant que pour l'emploi des confidentes tragiques. Elle y borna son ambition pendant près de vingt ans qu'elle passa sur la scène, se retira le 19 mars 1741 avec la pension de mille livres, et mourut le 18 mai 1762, sans avoir jamais justifié l'oracle rendu par l'abbé Buchet.

———————

## M<sup>lle</sup> LABALLE.

*(Mélanie.)*

UNE actrice de la plus jolie figure, qui monte sur le théâtre à l'âge de quatorze ans, et que la mort enlève avant la fin de sa seizième année, lorsqu'elle annonçait déjà le talent le plus aimable, ne peut manquer d'exciter de vifs regrets. C'est une jeune fleur que le souffle brûlant du

midi dessèche au moment où elle allait s'ouvrir : tel fut le sort de Mlle Laballe, connue à la Comédie française sous le nom de Mélanie, pendant le peu de temps qu'elle y passa.

Elle débuta le jeudi 15 septembre 1746 par le rôle d'*Agnès* dans l'*Ecole des Femmes*, joua successivement ceux de *Junie*, de *Lucile* dans le *Chevalier à la mode* et dans le *Galant Jardinier*, et fut reçue à demi-part le lundi 12 décembre suivant pour les seconds rôles tragiques et les secondes amoureuses de la comédie.

Les succès qu'elle obtint dans un âge aussi tendre produisirent une vive sensation, que l'on peut apprécier par la lettre suivante consignée dans le *Mercure de France* dont Labruère et Fuzelier étaient alors auteurs en titre.

« Depuis le 18 novembre 1696, Messieurs, » je n'ai pas à me reprocher d'avoir manqué à » la comédie française une première représenta- » tion dans aucun genre. J'ai ma place fixe sous la » loge de la reine ; cinq ou six personnes aussi » désœuvrées que moi écoutent servilement mes » avis, et les font passer d'autorité au reste du » parterre.

» C'est de moi que sont tous les bons mots » qui ont été dits sur les nouveaux ouvrages. On » attend que je parle pour crier : Ouvrez les » loges. Je fais faire place aux dames et aux ac-

» teurs ; c'est à ma voix que les abbés lèvent les
» bras, et depuis près de quarante-cinq ans on
» n'a pas crié une seule fois *bis* sans mon con-
« sentement exprès ou tacite. J'ai sifflé moi seul
» plus de pièces qu'une jeune femme bien ins-
» truite n'en a lu. Je suis en un mot, ou peu s'en
» faut, parterre-jubilé, et j'ai acquis, je crois,
» le privilége exclusif de décider du sort des
» acteurs nouveaux et des nouvelles actrices.

» Jeudi dernier 15 de ce mois, je me rendis
» de bonne heure à la comédie française, indi-
» gné de ce qu'on s'avisait de faire débuter un
» enfant. Encore, disais-je, si on lui avait fait
» passer deux ou trois ans en province, on
» pourrait en espérer quelque chose. Mais à
» quatorze ans qu'attendre d'une fille qui sait
» seulement depuis deux mois qu'il y a des co-
» médiens, un théâtre, des acteurs ? Je grondai
» ainsi depuis trois heures jusqu'à cinq et demie
» que la toile fut levée : je détournai même
» les yeux lorsque M<sup>lle</sup> Mélanie parut. Elle
» parla.... Ah ! Messieurs, je crus entendre la
» voix de la divine Duclos. Ces sons charmants
» m'entraînèrent ; je considérai l'actrice ; sa
» figure me charma. Sans m'en appercevoir,
» j'applaudis de toutes mes forces, et, je ne
» vous le cache pas, je me retirai enchanté.

» Voilà des vers que je lui envoyai dans le

» premier moment de mon enthousiasme. Je
» vous prie de les insérer dans votre Mercure.
» J'aurais bien pris le parti de les faire courir au
» café ; mais depuis trois ans je ne vais plus chez
» Procope, et je suis bien sûr qu'on y trouverait
» mes vers détestables. J'ai l'honneur d'être, etc.

Mélanie est actrice au sortir de l'enfance ;
   Elle joue et n'imite pas.
La noblesse, l'amour, les grâces, l'innocence,
S'expriment par sa voix, et marchent sur ses pas.
Ah ! quelle expression ! quels regards ! quels appas !
Que de cœurs vont en foule implorer sa puissance !
Dieu d'amour ! c'est Psyché qu'on croit voir dans tes bras.

Cette jeune personne fit honneur à M<sup>lle</sup> Clairon, dont elle avait pris des leçons ; mais il ne lui fut pas donné de les mettre long-temps en pratique. Elle joua pour la dernière fois, le 31 octobre 1748, le rôle de *Babet* dans le *Deuil*, fut attaquée de la petite vérole quelques jours après, et mourut le samedi 16 novembre. On devait donner le soir même de sa mort les *Fils Ingrats* de Piron ; cette représentation n'eut pas lieu, M<sup>lle</sup> Clairon ayant été trop affligée de la mort de sa jeune élève pour avoir pu remplir le rôle qu'elle jouait dans cette comédie.

On prétend que M<sup>lle</sup> Mélanie avait fait la conquête de M. de la Bouexière, fermier-gé-

néral, et qu'il la quitta six semaines avant qu'elle mourût.

Nos lecteurs n'ont pas oublié sans doute que M<sup>lle</sup> Guéant, qui donnait aussi les plus grandes espérances, fut emportée par la même maladie à la fleur de son âge.

## M<sup>lle</sup> LABAT.

### (*Jeanne.*)

EN paraissant sur le théâtre de la Comédie Française à l'époque précise où les pièces à divertissements étaient le plus en faveur, une jeune personne de seize ans, ayant beaucoup de vivacité, des grâces naturelles, et une très-jolie figure, unissant d'ailleurs à ces précieux avantages celui de chanter d'une manière agréable et de danser parfaitement, ne pouvait manquer d'obtenir beaucoup de succès, quoiqu'elle fût assez faible dans la tragédie. Aussi M<sup>lle</sup> Labat, danseuse de l'Opéra, qui débuta pour la première fois le samedi 2 août 1721, par le rôle d'*Iphigénie* (*en Aulide*), fut-elle bien accueillie du public, surtout lorsqu'en continuant son début par celui d'*Atalide*, elle eut l'adresse d'y joindre un petit rôle d'amoureuse dans le *Port*

*de Mer*, qui lui donnait la facilité de déployer ses talents pour le chant et pour la danse.

Le parterre les goûta tellement, que M<sup>lle</sup> Labat fut reçue le lundi 7 décembre 1722, pour les seconds rôles dans les deux genres, et elle les remplit avec succès jusqu'au moment où mademoiselle Gaussin fit briller dans le même emploi un talent d'un ordre bien supérieur.

M<sup>lle</sup> Labat joua d'original quelques rôles dans les pièces nouvelles données pendant les douze ans qu'elle passa au théâtre : nous mentionnerons seulement ceux de *Julie* dans le *Jaloux désabusé*, de *Hortense* dans le *Babillard*, de *Hortense* dans l'*Indiscret*, de *Polinice* dans l'*OEdipe* de la Motte, de *Benjamine* dans l'*École des Bourgeois*, et d'*Érigone* dans une tragédie de Lagrange-Chancel, qui porte ce titre.

Nous ne pouvons oublier qu'elle fut chargée du rôle de *la Vertu* dans une comédie héroïque en un acte et en prose, qui fut représentée pour la première fois au commencement de novembre 1731, mais nous ignorons si elle le joua d'après nature (1).

___

(1) La distribution des autres rôles de cette pièce mérite d'être connue. *L'Amour.* — M<sup>lle</sup> Gaussin. *Cupidon.* — M<sup>lle</sup> Dangeville. *Apollon.* — Grandval. *Mercure.* — Armand. *Plutus.* — Duchemin. *Minerve.* — M<sup>lle</sup> Baron-Desbrosses. *La Vérité.* — M<sup>lle</sup> Lamotte.

Si l'on s'en rapporte au chevalier de Laroque, auteur du Mercure de France, on doit croire que cette jeune personne promettait beaucoup, que l'intelligence, les grâces, la noblesse, et la décence caractérisaient également son jeu : mais il faut se souvenir que le Mercure était alors monté sur le ton de la louange la plus fade, que l'on y vantait autant l'abbé Nadal que Voltaire, et conséquemment il y a beaucoup à diminuer des éloges donnés à M<sup>lle</sup> Labat. Ce que l'on ne peut nier, c'est que dansant parfaitement pour le temps dont il s'agit, M<sup>lle</sup> Labat, qui figura dans tous les divertissements ajoutés aux pièces du répertoire ancien et nouveau, fut très-utile dans ce genre à ses camarades, et très-agréable au public.

Nous nous croyons fondés à penser que, frappée des rares talents de M<sup>lle</sup> Gaussin, M<sup>lle</sup> Labat eut la modestie de reconnaître qu'elle ne pouvait se soutenir à côté d'elle, et qu'elle sollicita elle-même sa retraite, qui lui fut accordée à la clôture de 1753, le dimanche 22 mars ; elle n'obtint la pension de 1000 livres que le 13 avril suivant, et mourut en 1767.

## M.<sup>lle</sup> LACHAISE.

Louise Christine du Sautoy de la Chaise, épouse de Pierre Perron, avocat en parlement, débuta le mardi 2 mai 1713 pour les rôles de soubrettes, fut reçue quelque temps après, et se retira, par ordre de la Cour, le 18 juin 1717, avec une pension de 500 livres. Elle débuta une seconde fois, le mercredi 3 mai 1724, par le rôle d'*Hermione* dans *Andromaque*, ou suivant l'auteur du Mercure, le 8 janvier, par *Cléanthis* de *Démocrite*, et *Lisette* des *Folies amoureuses*, ce qui est assez différent, et peut toutefois se concilier, en admettant que la dernière date serait celle d'une nouvelle tentative dans l'emploi primitif de cette actrice, substituée à celle qui ne lui aurait pas réussi sur les rôles de grandes princesses. Laroque ajoute qu'elle joua ensuite *Dorine* dans *Tartuffe* et *Marine* dans la *Sérénade* ; mais il paraît qu'on ne la jugea point capable de doubler Mad. Deshayes (Mimi Dancourt) et M.<sup>lle</sup> Quinault la cadette.

M.<sup>lle</sup> Lachaise épousa en secondes nôces M. de la Pilotière, lieutenant-criminel de Montmorillon, et mourut à Poitiers le 8 novembre 1756.

## Mad. LAGRANGE.

*(Marie Ragueneau, femme de Charles Varlet, sieur de Lagrange.)*

L'union de Lagrange avec cette actrice nous semble assez extraordinaire. Elle avait été femme-de-chambre de Mad. Debrie, et portait alors le nom de Marotte, ce qui pourrait faire croire que ce fut elle, et non M$^{lle}$ Marotte Beaupré, comédienne extrêmement jolie, qui fut chargée par Molière du rôle de la *Comtesse d'Escarbagnas*, si d'ailleurs on n'était fort embarrassé de concilier cette opinion avec la tradition constante d'après laquelle ce rôle, et plusieurs autres du même genre, ont dû être établis par Hubert.

Mad. Lagrange ne jouait point la tragédie, et n'était goûtée du public que dans les *caractères*. Quoique très-laide, elle n'en était pas moins coquette, ce qui lui attira le quatrain suivant, qui n'est ni galant, ni délicat, et que nous ne rapporterions pas s'il concernait une actrice moins ancienne :

> Si, n'ayant qu'un amant, on peut passer pour sage,
>   Elle est assez femme de bien ;
>   Mais elle en aurait davantage
>   Si l'on voulait l'aimer pour rien.

Mad. Lagrange joua d'original le rôle de *Madame Patin* dans *le Chevalier à la mode*, et ceux de *Dorimène* dans le *Triomphe des Dames*, et de *Céphise* dans la *Coquette* de Baron. Elle fit partie de la troupe du Palais-Royal, ou de Molière, passa dans celle de Guénégaud, fut conservée à la réunion en 1680, se retira le 1er avril 1692 avec la pension de 1000 livres, et mourut le 2 ou 3 février 1727.

## M<sup>lle</sup> LAMOTTE.

MARIE-HÉLÈNE DESMOTTES, connue au théâtre sous le nom de M<sup>lle</sup> Lamotte, naquit à Colmar en 1704. Son père avait embrassé le parti des armes, quoique la charge de lieutenant général de Castel-Jaloux, en Guyenne, fût dans sa famille depuis plus d'un siècle. Après avoir fait presque toutes les guerres de Louis XIV, il épousa à Colmar une demoiselle bien née, qui s'appelait Marie Delarivière, et il en eut deux filles. L'ainée, Marie-Hélène, fut élevée chez les Ursulines de Metz. Elle s'y était attiré l'amitié d'une dame de l'une des plus grandes maisons de l'Allemagne, dont elle ne se fût pas séparée sans doute, si l'amour n'eût mis un obstacle à l'établissement qu'elle pouvait en attendre, et qui

convenait mieux aux sentiments et aux vues de M. Desmottes, son père. Il paraît qu'elle consentit à se laisser enlever de son couvent par l'homme qu'elle aimait : sa sœur cadette ne suivit pas son exemple, et n'en fut guère plus heureuse. Elle épousa un officier de cavalerie qui la laissa veuve avec plusieurs enfants et sans fortune.

Par suite de cet égarement passager, qui devait avoir de si grandes conséquences pour le reste de sa vie, M<sup>lle</sup> Desmottes l'aînée fut contrainte d'embrasser un état pour lequel elle n'était point née. Elle débuta au Théâtre français, le 1<sup>er</sup> (ou le 2) octobre 1722 par le rôle de *Cléopâtre* dans *Rodogune*, sous le nom de M<sup>lle</sup> Defresne, continua par ceux d'*Élisabeth* dans le *comte d'Essex*, et de *Léontine* dans *Héraclius*, et fut reçue le 21 novembre de la même année. Peu de temps après sa réception, elle quitta la tragédie, pour laquelle elle se sentait aussi peu de talent que de goût, et se livra aux rôles comiques. Elle tint long-temps en chef l'emploi des *caractères*, et s'y distingua. Cependant elle n'avait rien de ridicule ni dans la figure, ni dans la taille ; sa voix assez élevée et un peu aigre était le seul avantage qu'elle eût reçu de la nature pour les rôles qu'elle remplissait; tout le reste était dû à ce talent d'imitation, qui fait le mérite de l'acteur. Avec beaucoup d'esprit et

d'agrément, jamais elle ne fut dans la société l'original de ses rôles.

Quoiqu'elle les jouât fort bien, elle ne put cependant éviter un reproche très-dur de la part de Saint-Foix. Il lui avait confié le rôle de la *Fée* dans l'*Oracle* : aux répétitions il trouva qu'elle ne prenait pas un ton convenable à l'esprit de sa pièce, et mécontent de ses emportements, qu'il trouvait outrés, il lui arracha sa baguette en s'écriant : *J'ai besoin d'une fée, et non pas d'une sorcière.* Elle voulut récriminer, mais le pétulant breton ne lui en laissa pas le temps, et lui ferma la bouche par ces mots : *Vous n'avez pas de voix ici ; nous sommes au théâtre et non au sabat.*

Tout réussissait à Saint-Foix, même les incartades les plus violentes ; mais nous ne conseillerions pas à un auteur de prendre aujourd'hui un ton pareil au sien ; pour moins que cela, Mlle Clairon jeta un rôle à la figure de Lemierre.

Mlle Lamotte fut l'amie intime de Mlle Lecouvreur, et lui dut la connaissance du maréchal de Saxe, qui fut toujours son ami. Il ne l'oublia pas même pendant ses campagnes de 1744 et des années suivantes. Des lettres qui furent conservées par les héritiers de Mlle Lamotte, attestent qu'il aimait à l'instruire du succès de ses opérations.

Elle se retira du théâtre à la clôture de Pâques 1759 avec la pension de 1500 livres de la Comédie, et une de 1000 livres accordée par le roi, et mourut d'une attaque d'apoplexie le 30 novembre 1769, âgée de soixante-cinq ans, après avoir eu la satisfaction de voir M<sup>lle</sup> Lachassaigne, sa nièce, admise au nombre des sociétaires du Théâtre français.

## M<sup>lle</sup> LAVOY.

### (*Anne-Pauline Dumont.*)

Ainsi que M<sup>lle</sup> Lamotte, dont nous venons de parler, et avec laquelle elle partageait l'emploi des *caractères*, M<sup>lle</sup> Lavoy, fille de Guillaume-Georges Dumont de Lavoy (comédien estimé dans les rôles à manteau et les paysans) et de Anne-Françoise d'Orvay Dauvilliers, débuta dans la tragédie pour adopter ensuite l'emploi des *caractères*. Elle parut pour la première fois, le mercredi 19 août 1739, par le rôle d'*Andromaque*, fut reçue le lundi 4 janvier 1740 par ordre du samedi précédent, et se retira en même temps que M<sup>lle</sup> Lamotte, à la clôture de Pâques 1759, avec une pension de 1000 livres, après avoir joui long-temps d'une part entière, pour

jouer les confidentes tragiques et les caractères de la comédie. C'était une actrice fort médiocre.

Elle avait épousé M. Poinsot, et mourut en 1792 ou 1793.

## M$^{lle}$ LECOUVREUR.

### (*Adrienne.*)

J'AI vu, disait un homme célèbre par son esprit, qui sortait d'une représentation du *Comte d'Essex*, où M$^{lle}$ Lecouvreur avait rempli le rôle d'*Élisabeth*, j'ai vu une reine parmi des comédiens. Le mot était juste : la dignité de cette actrice était si frappante, qu'on ne pouvait imaginer que les originaux de ses rôles en eussent eux-mêmes possédé davantage. Elle fit parmi les actrices la même révolution que Baron avait produite parmi les acteurs. Elle montra la véritable manière de dire la tragédie, que jusqu'alors on avait plus ou moins déclamée, criée et chantée.

M$^{lle}$ Lecouvreur naquit à Fismes, petite ville de la Champagne entre Rheims et Soissons, en 1690. Son père y exerçait le métier de chapelier; il n'était pas dans l'aisance, et croyant que le séjour de la capitale lui serait plus avantageux, il prit le parti d'y transplanter toute sa famille en

1702, et s'établit dans le faubourg Saint-Germain. Le voisinage de la comédie française offrit à la jeune Adrienne l'occasion d'y aller quelquefois, et fortifia en elle le goût du théâtre, qu'elle avait annoncé dès ses plus jeunes années. En 1705, n'étant âgée que de quinze ans, elle fit avec quelques jeunes gens du quartier le projet de jouer la tragédie de *Polyeucte* et la petite comédie du *Deuil*. Les répétitions eurent lieu chez un épicier de la rue Férou ; elles firent du bruit, et plusieurs personnes distinguées étant venues voir la jeune Lecouvreur, qui s'était chargée du rôle de *Pauline*, en parlèrent avec enthousiasme à la présidente Lejay, qui consentit à faire construire un théâtre pour cette petite société dans la cour de son hôtel, rue Garencière. Mlle Lecouvreur y charma une nombreuse assemblée, par une façon de réciter très-nouvelle pour des auditeurs accoutumés au chant de Mlle Duclos, mais si naturelle et si vraie, qu'ils en furent enchantés. Parmi les spectateurs se trouvaient quelques acteurs du Théâtre français : toujours attentifs au maintien de leur privilége, ils se hâtèrent de prévenir le lieutenant de police d'Argenson de ce qui se passait dans la cour de la présidente Lejay : le lieutenant de police trouva le cas très-grave, et prenant la chose au sérieux, il dépêcha sur-le-champ un exempt et des archers pour arrêter et

conduire devant lui tous ces comédiens de nouvelle fabrique. La tragédie était à peine achevée quand ils arrivèrent : leur présence porta le trouble et la désolation dans la troupe ; M^lle Lecouvreur et ses camarades se crurent perdus pour avoir joué une tragédie de Corneille, qui appartient à tout le monde, au préjudice des comédiens français, à qui elle n'appartient pas. Ils en furent quittes pour la peur : la présidente, qui les protégeait, parla pour eux au lieutenant de police, mais il ne révoqua l'ordre qu'à condition que les représentations cesseraient, et le *Deuil* ne fut pas joué.

Quelques jours après cependant la petite troupe reprit courage ; elle se réfugia dans l'enclos du temple, où le Grand Prieur la mit à couvert de l'autorité du lieutenant de police, et y donna deux ou trois représentations, après lesquelles la discorde se mit parmi ces jeunes acteurs, aussi bien que s'ils avaient été comédiens ordinaires du roi, et la partie fut rompue.

Legrand père avait été témoin des essais de M^lle Lecouvreur. Il fut frappé de ses dispositions naissantes, et lui donna les premières leçons de l'art difficile qu'il pratiquait assez mal, quoiqu'il le connût fort bien. M^lle Lecouvreur en profita de manière à se voir bientôt recherchée par les directeurs de province. Elle s'engagea pour

Strasbourg, parcourut successivement les grandes villes de l'Alsace et de la Lorraine, et fut partout regardée comme un sujet de la plus haute espérance.

Ces premiers succès lui applanirent le chemin de la comédie française : elle y débuta le vendredi 14 mai 1717 par le rôle de *Monime*, ( ou par celui d'*Électre* ) avec un succès prodigieux ; il fit trembler M`lle` Duclos qui comptait cependant vingt-quatre ans de théâtre, et plaça sur-le-champ M`lle` Lecouvreur au rang des premières actrices de la scène française.

M`lle` Lecouvreur était d'une taille médiocre ; elle avait la tête et les épaules bien placées, les yeux pleins de feu, la bouche belle, le nez un peu aquilin, beaucoup d'agréments dans l'air et les manières, un maintien noble et assuré. Quoiqu'elle n'eût pas beaucoup d'embonpoint, sa figure n'offrait point le désagrément attaché à la maigreur : ses traits étaient bien marqués, et convenables pour exprimer avec facilité toutes les passions de l'âme. Le goût, la recherche, la richesse de sa parure donnaient un nouveau lustre à son air imposant, à sa démarche noble, à ses gestes précis et toujours énergiques.

Elle n'avait pas beaucoup de tons dans la voix ; mais possédant l'art de les varier à l'infini, de leur donner les plus touchantes inflexions, et d'y

joindre toujours l'expression la plus pathétique, elle ne laissait rien à désirer. Son organe était libre, sa prononciation nette, et sa déclamation, qui d'abord parut *originale et particulière*, était puisée dans les entrailles de la nature et de la vérité. Elle n'eût point excité de surprise aussi vive, si les comédiens qui précédèrent Mlle Lecouvreur n'avaient tous, à l'exception de Floridor et de Baron, adopté une fausse route qui les avait conduits à une déclamation exagérée et chantante.

Jamais actrice ne connut mieux que Mlle Lecouvreur l'art si difficile d'écouter au théâtre : sa pantomime dans les scènes muettes était d'une expression si grande, que tous les discours de l'acteur qui lui parlait, se peignaient sur son visage. Son intelligence parfaite lui découvrait d'abord les moyens d'arriver au cœur, et de le frapper vivement : elle animait les vers faibles, et les plus beaux recevaient de nouveaux agréments en passant par sa bouche. Consommée dans l'art de se pénétrer soi-même pour exprimer les grandes passions, et les faire sentir dans toute leur force, le feu de son action animait tous les spectateurs, et l'on peut dire que jamais actrice ne fit répandre autant de larmes, ne porta plus loin la terreur tragique, avant que Mlle Dumesnil parût sur la scène. Peut-être même cette

dernière actrice ne l'emporta-t-elle sur M^lle Lecouvreur que dans une seule partie des sentiments que la tragédie peut exprimer, l'enthousiasme de l'amour maternel qui la rendait toujours sublime : mais en revanche M^lle Lecouvreur peignit mieux l'amour outragé, malheureux, trahi, et surtout la noblesse et la fierté romaines.

Il est impossible de dire à quel point elle était chérie du public : le parterre et les loges s'accordaient dans leurs sentiments pour elle : il est vrai que M^lle Lecouvreur se montra toujours digne de cet attachement honorable, par son exactitude à remplir tous ses devoirs. On a remarqué que jamais il n'y eut de comédiens plus zélés que Baron et M^lle Lecouvreur : toujours prêts à paraître sur la scène, ils n'avaient point recours au moyen usé des indispositions de commande si fréquentes dans les coulisses. Ils n'inventèrent pas, comme Lekain, l'usage commode d'aller tous les ans moissonner des lauriers, et quelque chose de plus solide dans la province pendant qu'ils étaient payés à Paris.

Il est temps d'entrer dans le détail des rôles que M^lle Lecouvreur jouait avec le plus de succès, de ceux qu'elle établit, et de l'emploi qu'elle remplissait dans la comédie. Il ne nous est pas possible de nous appesantir sur les personnages des tragédies de l'ancien répertoire : ainsi que

nous l'avons déjà dit à l'article de Lekain, ce n'est pas en peu de mots que l'on peut faire sentir tout ce qu'un grand acteur a déployé de talent dans un rôle, et cette analyse est d'ailleurs fort difficile à présenter d'une manière exacte, quand on parle d'un sujet mort depuis soixante-dix-neuf ans, que par conséquent aucun de nos contemporains n'a pu voir.

Ce n'est pas que nous manquions de renseignements fidèles sur le succès que M<sup>lle</sup> Lecouvreur obtenait en jouant *Bérénice*, *Élizabeth*, *Laodice* dans *Nicomède*, *Jocaste* dans *Œdipe* de Voltaire, *Pauline*, *Érinice* dans *Tiridate*, *Athalie*, *Zénobie*, *Roxane*, *Atalide*, *Iphigénie*, *Hermione*, *Eriphile*, *Emilie* dans *Cinna*, *Electre*, *Cornélie*; sans compter les secours de la tradition orale, nous avons encore celui de différents mémoires dus à des amateurs fort instruits; mais, outre qu'ils ne sont pas toujours d'accord entr'eux sur les endroits qui leur semblaient les plus dignes d'admiration, ils n'ont point le mérite de la concision.

Quant aux rôles tragiques nouveaux dont elle fut chargée pendant treize ans qu'elle passa au théâtre, nous trouvons d'abord en 1720 *Artémire* dans la seconde tragédie de Voltaire; en 1721 *Antigone* des *Machabées* (après la retraite de M<sup>lle</sup> Desmares), *Zarès* dans *Esther*, *Nitétis* dans

une pièce de Danchet, *Pélopée* dans l'*Egisthe* de Séguineau et Pralard; en 1723 *Constance* dans *Inès de Castro*; en 1724 *Marianne* dans la tragédie de Voltaire; en 1726 *Ericie* dans *Pyrrhus*. S'ils ne sont pas plus nombreux, et si quelques uns, comme *Zarès* et *Constance*, paraissent peu importants, il faut se rappeler que M<sup>lle</sup> Lecouvreur avait M<sup>lle</sup> Duclos pour chef d'emploi, et que quelques auteurs, Lamotte-Houdard par exemple, ne paraissent point avoir apperçu l'immense supériorité de M<sup>lle</sup> Lecouvreur sur M<sup>lle</sup> Duclos. Le public avait bien su la sentir, et dès 1722 la plus jeune de ces actrices avait un avantage marqué sur son ancienne.

Nous allons nous occuper actellement des rôles comiques que jouait M<sup>lle</sup> Lecouvreur dans l'ancien répertoire, et de ceux qui lui furent confiés par les auteurs des pièces nouvelles, et nous ne dissimulerons pas qu'ils ne contribuèrent point autant à sa gloire, que ceux qu'elle jouait dans la tragédie. Toutefois il ne faut pas croire qu'elle y fût mauvaise, ni même faible; elle avait trop d'esprit et d'intelligence, elle connaissait trop bien le théâtre pour jouer mal ou médiocrement quelque emploi que ce fût; mais il est vrai de dire qu'elle n'avait point cette verve comique indispensable dans ce genre, et que son jeu était un peu trop sage pour les premiers rôles, et même

pour ceux de jeunes amoureuses qu'elle remplissait assez souvent.

Au nombre de ceux dont elle se chargea dans l'ancien répertoire, nous remarquons principalement *Isabelle* de la *Mère coquette*, la *Comtesse* de l'*Inconnu*, et *Hortense* du *Florentin:* toutes les traditions se réunissent même pour assurer qu'elle fit le plus grand plaisir dans ce dernier rôle. (1)

Soit que Voltaire n'eût pas été content de la manière dont M^lle Labat avait rendu celui d'*Hortense* dans l'*Indiscret* en 1725, soit par toute autre cause, toujours est-il sûr qu'il le lui retira pour le confier à M^lle Lecouvreur; elle reçut de Lamotte en 1726 celui d'*Angélique* dans le *Talisman*; de l'abbé Pellegrin celui d'*Amarillis* dans le *Pastor Fido*; de Marivaux en 1727 celui

---

(1) M^lle Lecouvreur voulut jouer *Agathe* dans les *Folies amoureuses*, mais elle ne savait pas pincer de la guitare. Un musicien célèbre se plaça dans le trou du souffleur et accompagnait l'air italien pendant que l'actrice touchait à vide. Malgré toutes ces précautions, on ne put faire illusion au public, et cela donna un petit ridicule à M^lle Lecouvreur.

On ne se donne pas tant de peine aujourd'hui. Quand un acteur trouve dans son rôle quelque chose qui le gêne, il le supprime, et cela est bien plus commode.

de la *Marquise* dans la *Surprise de l'Amour*; et en 1728 de Piron celui d'*Angélique* dans l'*École des pères* ou *les Fils ingrats*. Nous en connaissons encore quelques autres, et notamment *Quitterie* dans une pièce de M. Gautier de Mondorge jouée avec assez peu de succès en 1723; mais il nous semble inutile de les citer.

On prétend que Mad. Grandval, qui fut chargée après la mort de M<sup>lle</sup> Lecouvreur du rôle de *la Marquise* (*Surprise de l'amour*) y fut supérieure à M<sup>lle</sup> Lecouvreur : cela peut être sans que la gloire de M<sup>lle</sup> Lecouvreur en soit diminuée; il lui reste assez de titres pour que l'on puisse en contester un sans affaiblir les autres. On dit aussi qu'elle joua faiblement *Quitterie* dans la pièce de M. Gautier de Mondorge, ce qui fut cause de sa chute, ou du peu de succès qu'elle obtint : cela est faux. Il n'y a qu'à lire la pièce dont il s'agit, comme nous l'avons fait, pour voir clairement qu'elle devait tomber, malgré tous les efforts des acteurs. On ajoute qu'à sa reprise en 1739 elle obtint du succès : nous ne trouvons en cela qu'une preuve de l'indulgence du public, qui, semblable aux juges Vénitiens, ne prononce pas toujours de la même manière dans la même cause, non la certitude que les acteurs de 1739 fussent supérieurs à ceux de 1723, ou, pour nous exprimer d'une manière encore plus exacte, que

M<sup>lle</sup> Gaussin eût surpassé M<sup>lle</sup> Lecouvreur dans le rôle de *Quitterie*.

Par suite d'opinions à-peu-près semblables, quelques personnes prétendirent que M<sup>lle</sup> Lecouvreur riait autant que le parterre des pièces qui prenaient mal, et contribuait à leur chute au lieu de les soutenir ; qu'elle faisait sa cour au parterre aux dépens des auteurs, et que par une conséquence de cette disposition maligne de son esprit, presque toutes les pièces où elle jouait tombaient malgré ses talents.

Cette dernière assertion est positivement fausse. Que l'on se donne la peine de relire la liste des pièces nouvelles, tragiques et comiques, où elle joua, on n'y trouvera de chute réelle que celle de *Basile et Quitterie* : encore serait-il mieux de dire que cette comédie n'eut pas beaucoup de succès, et nous avons trouvé dans la pièce même la cause de sa faible réussite. *Artémire* n'en obtint pas beaucoup non plus ; mais Voltaire, l'homme du monde qui eût le moins pardonné à une actrice dans un cas pareil, ne se plaignit jamais de M<sup>lle</sup> Lecouvreur : on verra au contraire, dans la suite de cet article, qu'il lui adressa l'épître la plus flatteuse sur ses rares talents.

Nous nous croyons donc fondés à regarder les assertions que nous venons de combattre comme des calomnies gratuites répandues par

ces esprits méchants qu'offusque toujours la splendeur d'un grand talent, et qui veulent à quelque prix que ce soit y trouver des taches. Elles nous semblent à-peu-près aussi solides que celle d'un comédien qui, s'étant occupé de l'anagramme du nom de M<sup>lle</sup> Lecouvreur, et y trouvant le mot de *couleuvre*, prétendait que c'était une preuve suffisante de la noirceur de son caractère. De pareilles sottises ne mériteraient pas de réfutation, si vingt recueils d'anecdotes ne les avaient accueillies et conservées, et s'il ne se trouvait encore des compilateurs ardents à s'en saisir.

Le caractère de M<sup>lle</sup> Lecouvreur méritait au contraire presque autant d'éloges que ses talents sublimes; on en trouvera quelques preuves dans les détails suivants sur sa vie privée.

Parmi les nombreux adorateurs que ses talents lui avaient attirés, le Comte de Saxe, depuis maréchal, était celui qu'elle préférait. On sait que cet homme illustre était un véritable Hercule dans tous les genres de combats; il méritait la préférence qu'il obtint sur ses rivaux. Elle les lui sacrifia presque tous, à l'exception pourtant de deux ou trois amis de cœur, parmi lesquels il s'en trouvait un qui donnait beaucoup d'ombrage au Comte. Un soir qu'il avait reçu les protestations de l'amour le plus tendre, et de la plus exacte fidélité, il se retira fort satisfait en appa-

rence : mais soupçonnant que son rival ne tarderait pas à s'introduire aussitôt qu'on le croirait éloigné lui-même, il s'avisa d'un moyen neuf et bizarre pour être sûr de la vérité. Les amants désespérés s'arrachent les cheveux à pleines mains : il les imita en petit, n'en prit qu'un seul des siens, et le fixa avec de la cire sur l'ouverture de la porte par laquelle il venait de sortir. Revenu moins d'une heure après, il trouva que cette frêle barrière n'avait point été respectée, frappa, se fit ouvrir, commença des recherches, et découvrit bientôt l'amant qui se croyait bien caché.

Cette aventure aurait dû brouiller le Comte de Saxe et M^lle Lecouvreur : elle ne servit qu'à resserrer leurs liens mutuels. L'actrice savait jouer la comédie autre part que sur la scène : elle se tira d'affaire, et trouva le moyen de se justifier ; on prétend même que le Comte convint qu'il avait tort. Cette anecdote a fourni le sujet d'une très-jolie pièce en un acte et en vers, intitulée *Adrienne et Maurice*, lue et reçue à la comédie française, il y a déjà plusieurs années. Nous ignorons quelles causes en ont empêché la représentation, et nous en sommes fâchés pour le public, qui sans doute y eût reconnu le talent distingué de M. Armand Charlemagne dont elle est l'ouvrage. Nous ne doutons pas qu'il n'ait arrangé ce fait assez simple d'une manière bien plus dramatique ; notre devoir

était de le rendre comme nous l'avons trouvé dans les mémoires les plus dignes de foi.

Le Comte de Saxe avait imaginé en 1729, une galère sans voile et sans rame qui, à l'aide d'un certain mécanisme, devait remonter la Seine de Rouen à Paris en vingt-quatre heures. Il obtint un privilége, d'après le certificat de deux savants qui attestaient la bonté de sa machine : il se ruina en frais pour la faire construire et la mettre en état de marcher ; jamais il n'en put venir à bout. Mlle Lecouvreur apprenant le mauvais succès de cette dépense énorme, s'écria plaisamment : *Mais que diable allait-il faire dans cette galère ?*

On sait qu'elle ne se borna point à des railleries lorsqu'il conçut le projet d'une plus vaste entreprise, celle d'obtenir le duché de Courlande. Le Comte de Saxe n'avait guères d'autres ressources pour la tenter que son courage et son génie ; l'actrice vendit ses diamants, en fit une somme de quarante mille livres, et força son amant de l'accepter. Lorsqu'il fut de retour, après la perte de ses espérances, il satisfit à la reconnaissance, mais non pas à la fidélité. Il donna des rivales à Mlle Lecouvreur. On prétend que l'une d'elles, la Duchesse de B......, exigeait que le Comte lui sacrifiât cette généreuse actrice; on ajoute qu'un jour que l'on jouait *Phédre*, et que la Duchesse était aux premières loges, elle

fut apperçue par Mlle Lecouvreur qui ne put modérer sa jalousie et son ressentiment; elle les fit éclater d'une manière qui lui devint funeste. Tous nos lecteurs se rappellent ces vers fameux de *Phèdre* à *OEnone* :

Je sais mes perfidies,
Œnone, et ne suis point de ces femmes hardies,
Qui, goûtant dans le crime une tranquille paix,
Ont su se faire un front qui ne rougit jamais.

Au lieu de les adresser à sa confidente, Mlle Lecouvreur, qui jouait *Phèdre*, les prononça en se tournant du côté de la Duchesse qu'elle parut apostropher avec indignation. Le public, qui était au fait de l'aventure, confirma l'application par de nombreux applaudissements. La Duchesse frémit de rage, et résolut dès ce moment la perte de sa rivale. Peu de temps après, un petit abbé, ministre de ses vengeances, offrit à Mlle Lecouvreur un présent de confitures et autres douceurs, qui, suivant l'expression de l'auteur à qui nous empruntons cette anecdote, fit passer à la pauvre Phèdre le goût des vanités de ce monde.

Ce fait n'est pas absolument dénué de vraisemblance; nous nous garderons bien cependant de le garantir; on sait trop que la malignité des hommes cherche des causes extraordinaires aux événements les plus naturels, et ce n'est pas dans

un livre publié *avec approbation et privilége*, que nous avons puisé ces renseignements.

D'après un récit plus simple, on doit croire que M^lle Lecouvreur, dont la santé avait toujours été faible, se trouva indisposée en mars 1730, tomba malade le vendredi 17, et mourut d'un flux de sang le lundi 20. N'ayant pas eu le temps de prendre des arrangements avec l'église, il fut impossible de lui obtenir les honneurs de la sépulture, et son corps fut porté de nuit au coin de la rue de Bourgogne, où il fut inhumé par deux porte-faix.

L'Angleterre n'imita point cet exemple. Anne Oldfields, actrice non moins illustre que M^lle Lecouvreur, mais qui n'avait pas un talent aussi parfait, mourut à Londres le 23 octobre 1730, année funeste aux amateurs du théâtre. Son corps fut mis en parade dans la chambre dite de Jérusalem à Westminster, et y resta quelques jours; il fut porté ensuite avec une grande pompe dans l'abbaye, tombeau commun des rois et des grands hommes des trois royaumes. Milords Delaware et Harvey, MM. Dorington, Hodges, et Cari, écuyers, et le capitaine Elliot, soutenaient les coins du poêle. Le docteur Barker officia solennellement.

Ce qu'il y eut de particulier, c'est que le Mercure de France, qui n'avait osé dire comment les

devoirs funèbres avaient été rendus à l'illustre Lecouvreur, détailla de la manière la plus exacte les honneurs que l'Angleterre avait accordés à M{{lle}} Oldfields.

Nous laissons les réflexions à nos lecteurs. D'autres écrivains trouveraient peut-être dans ce récit un texte pour des déclamations de plus d'un genre : notre intention est de ne nous en permettre aucune. L'historien, quel qu'il soit, a rempli son devoir quand il a raconté les faits.

Voltaire a placé dans l'épître dédicatoire de *Zaïre*, adressée à M. Fakener, négociant anglais, une tirade relative aux deux actrices dont nous venons de parler : elle trouve naturellement sa place dans cet article.

« Il n'y a point jusqu'aux actrices célèbres qui n'ayent chez vous une place dans les temples à côté des grands poètes.

> Votre Oldfields et sa devancière
> Bracegirdle, la minaudière,
> Pour avoir su dans leurs beaux jours
> Réussir au grand art de plaire,
> Ayant achevé leur carrière,
> S'en furent, avec le concours
> De votre république entière,
> Sous un grand poêle de velours,
> Dans votre église pour toujours

Loger de superbe manière.
Leur ombre en paraît encor fière,
Et s'en vante avec les amours :
Tandis que le divin Molière,
Bien plus digne d'un tel honneur,
A peine obtint le froid honneur
De dormir dans un cimetière;
Et que l'aimable Lecouvreur,
A qui j'ai fermé la paupière,
N'a pas eu même la faveur
De deux cierges et d'une bière;
Et que Monsieur de Laubinière
Porta la nuit par charité
Ce corps, autrefois si vanté,
Dans un vieux fiacre empaqueté,
Vers le bord de notre rivière.
Voyez-vous pas, à ce récit,
L'amour irrité qui gémit,
Qui s'envole en brisant ses armes,
Et Melpomène, toute en larmes,
Qui m'abandonne et se bannit
Des lieux ingrats qu'elle embellit
Si long-temps de ses nobles charmes?

Mlle Lecouvreur joua pour la dernière fois le rôle de *Jocaste* dans *l'Œdipe* de Voltaire, le mardi 14 (ou le mercredi 15) mars 1730. Elle était âgée de quarante ans, lorsqu'elle mourut, et rien ne saurait peindre les regrets universels que sa perte excita dans le public.

L'épître suivante, que Voltaire lui adressa,

n'est pas un de ses moindres titres à l'immortalité.

L'heureux talent dont vous charmez la France
Avait en vous brillé dès votre enfance ;
Il fut alors dangereux de vous voir,
Et vous plaisiez même sans le savoir.
Sur le théâtre heureusement conduite,
Parmi les vœux de cent cœurs empressés,
Vous récitiez par la nature instruite ;
C'était beaucoup, ce n'était point assez.
Il vous fallut encore un plus grand maître ;
Permettez-moi de faire ici connaître
Quel est ce Dieu de qui l'art enchanteur
Vous a donné votre gloire suprême :
Le tendre Amour me l'a conté lui-même.
On me dira que l'Amour est menteur ;
Hélas ! je sais qu'il faut qu'on s'en défie.
Qui mieux que moi connaît sa perfidie ?
Qui souffrit plus de sa déloyauté ?
Je ne croirai cet enfant de ma vie,
Mais cette fois il a dit vérité.
Ce même Amour, Vénus et Melpomène,
Loin de Paris faisaient voyage un jour :
Ces Dieux charmants vinrent dans un séjour
Où vos appas éclataient sur la scène ;
Chacun des trois avec étonnement
Vit cette grâce et simple et naturelle
Qui faisait lors votre unique ornement.
Ah ! dirent-ils, cette jeune mortelle
Mérite bien que sans retardement
Nous répandions tous nos trésors sur elle.
Ce qu'un Dieu veut se fait dans le moment.

Tout aussitôt la tragique Déesse
Vous inspira le goût, le sentiment,
Le pathétique et la délicatesse.
Moi, dit Vénus, je lui fais un présent
Plus précieux, et c'est le don de plaire :
Elle accroîtra l'empire de Cythère ;
A son aspect tout cœur sera troublé,
Tous les esprits viendront lui rendre hommage.
Moi, dit l'Amour, je ferai davantage ;
Je veux qu'elle aime. A peine eut-il parlé
Que dans l'instant vous devintes parfaite ;
Sans aucuns soins, sans étude, sans fard,
Des passions vous fûtes l'interprète.
O de l'Amour adorable sujette
N'oubliez point le secret de votre art.

Beaucoup d'autres pièces furent inspirées par le talent de Mlle Lecouvreur. Beauchamp, auteur des Recherches sur les théâtres de France, et de plusieurs pièces jouées au théâtre italien, lui adressa une épître en grands vers. Lefranc de Pompignan, fort jeune alors, et qui se préparait à donner sa tragédie de *Didon*, en publia une autre intitulée : *l'Ombre de Racine à Mlle Lecouvreur*, qu'il data des Champs Elysées ; enfin il parut après sa mort un déluge d'épitaphes latines et françaises. Nous ne rapporterons aucun de ces morceaux ; ils ne se soutiendraient point à la suite des vers que l'on vient de lire ; mais nous pouvons citer une partie du discours prononcé

le 24 mars, jour de la clôture, par Grandval qui venait d'être reçu. Il est aussi de Voltaire.

L'orateur commençait par les louanges de Baron, mort le 22 décembre 1729, et continuait ainsi :

« Ici, Messieurs, je sens que vos regrets
» redemandent cette actrice inimitable, qui
» avait presque inventé l'art de parler au cœur,
» et de mettre du sentiment et de la vérité, où
» l'on ne mettait guères auparavant que de la
» pompe et de la déclamation.

» M<sup>lle</sup> Lecouvreur, souffrez-nous la consolation
» de la nommer, faisait sentir dans tous ses per-
» sonnages toute la délicatesse, toute l'âme,
» toutes les bienséances que vous desiriez : elle
» était digne de parler devant vous, Messieurs ;
» parmi ceux qui daignent ici m'entendre, plu-
» sieurs l'honoraient de leur amitié ; ils savent
» qu'elle faisait l'ornement de la société comme
» celui du théâtre, et ceux qui n'ont connu en
» elle que l'actrice, peuvent bien juger par le
» degré de perfection où elle était parvenue, que
» non-seulement elle avait beaucoup d'esprit,
» mais encore l'art de rendre l'esprit aimable.

» Vous êtes trop justes, Messieurs, pour ne
» pas regarder ce tribut de louanges comme un
» devoir ; j'ose même dire qu'en la regrettant
» je ne suis que votre interprète. »

Ces éloges étaient mérités. M{{lle}} Lecouvreur avait effectivement beaucoup d'esprit, et avait su l'orner par des lectures faites avec choix et assiduité. On publia un recueil de ses lettres qui fut fort recherché : nous en rapporterons une qui pourra faire juger du mérite des autres.

5 mai 1728.

Vous connaissez la vie dissipée de Paris, et les devoirs indispensables de mon état. Je passe mes jours à faire les trois quarts au moins de ce qui me déplaît; des connaissances nouvelles, mais qu'il m'est impossible d'éviter, tant que je serai liée où je suis, m'empêchent de cultiver les anciennes, ou de m'occuper chez moi selon mon gré. C'est une mode établie de dîner ou de souper avec moi, parce que quelques Duchesses m'ont fait cet honneur. Il est des personnes dont les bontés me charment et me suffiraient, mais auxquelles je ne puis me livrer, parce que je suis au public, et qu'il faut absolument ou répondre à toutes celles qui ont envie de me connaître, ou passer pour impertinente. Quelque soin que j'y apporte, je ne laisse pas de mécontenter; si ma pauvre santé, qui est faible, comme vous savez, me fait refuser ou manquer à une partie de dames que je n'aurai jamais vues, qui ne se soucient

de moi que par curiosité, ou, si je l'ose dire, par air, car il en entre en tout : « Vraiment, dit » l'une, elle fait la merveilleuse. » Une autre ajoute : « C'est que nous ne sommes pas titrées. » Si je suis sérieuse, parce qu'on ne peut pas être fort gaie au milieu de beaucoup de gens qu'on ne connaît pas : « C'est donc-là cette » fille qui a tant d'esprit, dit quelqu'un de la » compagnie? » Ne voyez-vous pas qu'elle » nous dédaigne, dit un autre, et qu'il faut savoir » du grec pour lui plaire? elle va chez Mad. de » Lambert. » Je ne sais pourquoi je vous fais tout ce détail; car j'ai bien d'autres choses à vous dire; mais c'est que je suis encore toute remplie de nouveaux propos de cette espèce, et plus occupée que jamais du désir de devenir libre, et de n'avoir plus de cour à faire qu'à ceux qui auront réellement de la bonté pour moi, et qui satisferont et mon cœur et mon esprit. Ma vanité ne trouve point que le grand nombre dédommage du mérite réel des personnes. Je ne me soucie point de briller; j'ai plus de plaisir cent fois à ne rien dire, mais à entendre de bonnes choses; à me trouver dans une société douce, de gens sages et vertueux, qu'à être étourdie de toutes les louanges fades que l'on me prodigue à tort et à travers. Ce n'est pas que je manque de reconnaissance ni d'envie

de plaire; mais je trouve que l'approbation des sots n'est flatteuse que comme générale, et qu'elle devient à charge quand il la faut acheter par des complaisances particulières et réitérées.

M<sup>lle</sup> Lecouvreur faisait d'assez jolis vers, et elle adressa, quelque temps avant sa mort, à M. d'Argenson une épître par laquelle on peut juger de son talent pour la versification.

Le célèbre Coypel peignit M<sup>lle</sup> Lecouvreur dans le costume de *Cornélie*, et ce tableau a été gravé par Drevet.

Nous terminerons cet article en disant, d'après les contemporains de cette fameuse actrice, qu'elle avait toute l'intelligence, la finesse et l'art qu'ils admirèrent depuis dans M<sup>lle</sup> Clairon, mais beaucoup plus *d'entrailles*. D'ailleurs elle ne faisait pas sentir autant la mesure des vers, ce qui rendait son débit plus naturel.

## M<sup>lle</sup> LEGRAND.

Après avoir établi son fils au théâtre français, Legrand aurait bien voulu y fixer aussi sa fille, mais elle ne réussit point à s'y maintenir. M<sup>lle</sup> Legrand débuta le 9 décembre 1724 par le rôle de *Lisette* dans les *Folies amoureuses*, fut reçue à demi-part le 12 décembre 1725 par or-

dre de la reine, et congédiée le mercredi 11 janvier 1730.

Le plaisir qu'elle avait fait dans l'*Impromptu de la Folie*, comédie de son père, jouée pour la première fois le lundi 5 novembre 1725, fut la cause de sa réception. Elle y remplissait le rôle de *Nison*, imitait parfaitement l'actrice connue sous le nom de *Violetta* et *Ursule Astori*, cantatrice du théâtre italien, dans plusieurs airs français et italiens qu'elle chantait; mais ce qui faisait le plus d'honneur à ses talents, et ce que le parterre applaudissait davantage, c'était son déguisement en arlequin dans lequel cette actrice copiait, avec beaucoup d'art, les grâces de Thomassin, non moins célèbre alors pour cet emploi que Carlin le fut dans la suite.

Il paraît que les rôles ordinaires de l'emploi des soubrettes ne furent pas aussi favorables à Mlle Legrand que ces travestissements. En quittant la scène française, elle tourna ses vues du côté de l'Opéra-comique, dont les directeurs l'accueillirent avec empressement. Elle y parut pour la première fois le lundi 12 février 1731, et y resta jusqu'au samedi 2 avril 1735 : elle partit alors pour Amsterdam; où elle mourut au mois de juin 1740.

## Mad. LEKAIN.

En annonçant le début de cette actrice, qui eut lieu le jeudi 3 mars 1757 par *Cléanthis* dans *Démocrite*, et *Lisette* dans les *Folies amoureuses*, Boissy, rédacteur du *Mercure de France*, toujours prêt à louer les auteurs et les acteurs, assura que les connaisseurs lui trouvaient du talent; qu'elle avait une figure agréable, beaucoup de naturel, une action aisée, et surtout cette heureuse volubilité nécessaire au débit des soubrettes. Voilà certainement une réunion assez complète de qualités essentielles pour l'emploi dans lequel Mad. Lekain débutait; mais si elle les posséda réellement, pourquoi donc ne se fit-elle point de réputation pendant le temps qu'elle fut au théâtre? et pourquoi fallut-il appeler Mlles Luzy et Fanier pour doubler Mad. Bellecourt?

La vérité nous force à dire que cet éloge n'avait rien d'exact; que Mad. Lekain fut une actrice très-faible, et que le nom de son mari fut sa seule protection au théâtre et son seul mérite. On la reçut à l'essai le 25 avril 1757; elle resta pensionnaire jusqu'en 1761, obtint alors son admission au nombre des sociétaires,

se retira en 1767 avec la pension de mille livres, et mourut en 1775.

## Mad. MOLÉ.

(*Pierre-Hélène Pinet.*)

Ce que nous avons dit de Mad. Lekain, nous pourrions le dire également de Mad. Molé, ou du moins il y aurait bien peu de chose à ajouter en faveur de cette dernière actrice : elle débuta le mercredi 21 janvier 1761 sous le nom de M^lle d'Épinay par le rôle de *Cénie* dans la pièce de Mad. de Graffigny, continua par ceux d'*Isabelle* dans l'*École des Maris*, de *Lise* dans l'*Enfant prodigue*, et de *Julie* dans la *Pupille*, fut reçue à l'essai à la clôture de la même année, et admise au nombre des sociétaires en 1763. Une très-jolie figure, beaucoup d'ardeur et de zèle, lui firent d'abord accorder des encouragements très-flatteurs; mais, au bout de quelques mois, le public cessa de la voir avec le même intérêt. On ne trouva pas ses progrès assez rapides, et on la jugea d'une manière rigoureuse après l'avoir accueillie avec indulgence. Elle supporta ce revers avec courage; et s'appliquant constamment à son état, elle parvint, non

pas à acquérir un grand talent, mais du moins à s'acquitter, d'une manière satisfaisante, des rôles de son emploi.

Jusqu'au lundi 26 janvier 1767, M<sup>lle</sup> d'Épinay n'avait point paru dans la tragédie : elle y débuta par le rôle de *Zaïre*, et Bellecourt harangua le public avant la représentation, pour solliciter en sa faveur une indulgence très-nécessaire. Il paraît qu'elle lui fut accordée ; du moins joua-t-elle ce rôle, ainsi que ceux d'*Inès* et de *Bérénice* par lesquels cet essai fut continué, sans éprouver aucun désagrément ; il est vrai que la concurrence de M<sup>lle</sup> Dubois, qui se trouvait alors en chef dans l'emploi des *grandes princesses*, n'était pas bien redoutable.

Cette actrice épousa Molé en 1769. Il la couvrit de son égide tutélaire, et ses talents compensèrent avantageusement ce qui pouvait manquer à ceux de sa femme ; il eut plusieurs occasions de prouver son attachement pour elle, et tout porte à croire qu'il était mérité. Ceux qui connurent Mad. Molé, firent l'éloge des qualités de son esprit et de celles de son cœur ; elle succomba vers la fin de 1782, ou au commencement de 1783, aux suites d'une maladie longue et aiguë.

## Mad. MOLIÈRE.

*( Armande-Grésinde-Claire-Elisabeth Béjart, femme de Jean-Bapt. Poquelin de Molière.)*

Nous avons parlé des premières années de la vie de cette actrice à l'article de Mlle Béjart sa mère. Elle épousa Molière au commencement de 1662 : il n'est pas possible d'établir cette date d'une manière plus précise, mais du moins on est autorisé à la fixer ainsi par le passage suivant de l'*Impromptu de Versailles*, qui fut joué à la cour le 14 octobre 1663.

Mad. MOLIERE *à son mari.*

Voulez-vous que je vous dise ? vous deviez faire une comédie où vous auriez joué tout seul.

MOLIERE.

Taisez-vous, ma femme, vous êtes une bête.

Mad. MOLIERE.

Grand merci, Monsieur mon mari. Voilà ce que c'est ! le mariage change bien les gens, et vous ne m'auriez pas dit cela il y a dix-huit mois.

Ce mariage fut pour Molière une source de chagrins sans cesse renaissants : il aimait sa femme : elle était belle, fort aimable pour tout autre que pour son mari, et sa coquetterie mettait à bout toute la philosophie de Molière. Nous

ne doutons point qu'on n'en ait exagéré les résultats, et nous nous gardons bien de croire et de rapporter toutes les anecdotes contenues à ce sujet dans un libelle imprimé en Hollande en 1688, sous ce titre : *La Fameuse Comédienne*, ou *Histoire de la Guérin, auparavant femme et veuve de Molière*. De pareils ouvrages, écrits dans des greniers par des auteurs faméliques, ne méritent aucune confiance; mais il n'en est pas moins incontestable que les chagrins de Molière eurent un fondement réel, et que la coquetterie de son épouse passa quelquefois le jeu.

On prétend que Molière a peint sa femme sous le nom de *Lucile* dans la scène neuvième du troisième acte du *Bourgeois gentilhomme*. Cela peut être : ce portrait ressemble fort à tous ceux que les contemporains de cette actrice nous ont transmis; et les traits dont il se compose devaient former une personne infiniment aimable.

### COVIELLE.

. . . Premièrement elle a les yeux petits.

### CLÉONTE.

Cela est vrai, elle a les yeux petits, mais elle les a pleins de feu, les plus brillants, les plus perçants du monde, les plus touchants qu'on puisse voir.

### COVIELLE.

Elle a la bouche grande.

#### Mad. MOLIÈRE.

##### CLÉONTE.

Oui ; mais on y voit des grâces qu'on ne voit point aux autres bouches ; et cette bouche, en la voyant, inspire des désirs ; elle est la plus attrayante, la plus amoureuse du monde.

##### COVIELLE.

Pour sa taille, elle n'est pas grande.

##### CLÉONTE.

Non ; mais elle est aisée et bien prise.

##### COVIELLE.

Elle affecte une nonchalance dans son parler et dans ses actions...

##### CLÉONTE.

Il est vrai ; mais elle a grâce à tout cela, et ses manières sont engageantes, ont je ne sais quel charme à s'insinuer dans les cœurs.

##### COVIELLE.

Pour de l'esprit...

##### CLÉONTE.

Ah ! elle en a, Covielle, du plus fin et du plus délicat.

##### COVIELLE.

Sa conversation.....

##### CLÉONTE.

Sa conversation est charmante.

COVIELLE.

Elle est toujours sérieuse.

CLÉONTE.

Veux-tu de ces enjoûments épanouis, de ces joies toujours ouvertes? Et vois-tu rien de plus impertinent que ces femmes qui rient à tout propos?

COVIELLE.

Mais enfin elle est capricieuse autant que personne du monde.

CLÉONTE.

Oui, elle est capricieuse, j'en demeure d'accord; mais tout sied aux belles, on souffre tout des belles.

Après la mort de Molière, sa veuve, peu sensible à la perte d'un si grand homme, passa dans la troupe de Guénégaud, et changea le nom illustre qu'elle portait contre celui d'un comédien alors très-obscur, Guérin d'Estriché. Elle l'épousa en 1677 ou 1678; ce mariage n'eut pas l'approbation générale; il attira même à Mad. Guérin les vers suivants qui, malgré leur trivialité, durent la piquer sensiblement.

Les grâces et les ris règnent sur son visage;
Elle a l'air tout charmant et l'esprit tout de feu.
Elle avait un mari d'esprit qu'elle aimait peu:
Elle en prend un de chair qu'elle aime davantage.

Cette actrice jouait parfaitement les rôles de la comédie, et surtout ceux que Molière avait composés pour elle. On distingue parmi ceux qu'elle joua d'original, *la Princesse d'Élide*, Célimène dans *le Misantrope*, Elmire dans *Tartuffe*, Psyché, Lucile dans le *Bourgeois Gentilhomme*, Angélique dans *le Malade imaginaire*, Léonor dans *l'Homme à Bonnes Fortunes*.

Elle jouait fort bien les seconds rôles tragiques, mais il nous semble peu nécessaire de citer ceux dont elle fut chargée. Ce n'était pas au théâtre du Palais-Royal que les auteurs célèbres portaient leurs ouvrages, et une liste de pièces aujourd'hui fort inconnues n'aurait rien d'intéressant.

Mad. Molière avait une voix charmante et chantait avec beaucoup de goût le français et l'italien. Elle parlait même cette langue avec facilité, puisque Champmeslé lui confia un rôle tout italien dans sa comédie, intitulée *le Parisien*, qui fut jouée en 1682, et que ce rôle fit le succès de la pièce. Visé, dans son Mercure Galant, de Février 1682, p. 241, dit qu'elle le remplissait admirablement et avec la finesse qu'elle mettait dans tous ses rôles. Il ajoute qu'aucune actrice ne montrait plus de goût dans sa parure; il aurait pu dire aussi qu'elle outrait le désir de briller en scène par sa magnificence, et que

Molière eut beaucoup de peine à lui faire quitter une toilette très-recherchée qu'elle avait faite pour jouer le rôle d'*Elmire*, qui est censée malade, ou du moins indisposée, et doit être vêtue d'une manière assez simple.

On trouve dans un ouvrage intitulé *Entretiens Galants*, Paris, Barbin, 1681, 2 volumes in-12, un éloge complet du jeu de Mad. Molière et de Lagrange, chargés des rôles d'*Angélique* et de *Cléante* dans le *Malade imaginaire*, et même de la manière dont ils exécutaient le duo du second acte. Ce fragment ne nous a pas paru assez intéressant pour mériter une place dans cet article.

Mad. Molière fut conservée à la réunion en 1680, se retira du théâtre le 14 octobre 1694 dans un âge assez avancé, obtint la pension de 1000 livres, et mourut le 3 novembre 1700.

## Mad. MONTFLEURY.

JEANNE DE LA CHALPE, veuve de Pierre Rousseau, écuyer sieur Duclos, comédien, épousa en 1638 Zacharie Jacob, dit Montfleury, l'un des plus célèbres acteurs de l'hôtel de Bourgogne, passa ainsi que lui près de trente ans au théâtre, se retira en 1667 après la mort de Mont-

fleury, avec une pension de 1000 livres, et mourut à Paris le lundi 1ᵉʳ mars 1683. Voilà tout ce que l'on sait de cette actrice.

## Mˡˡᵉ MORANCOURT.

Louise-Éléonore d'Arceville de Morancourt, débuta pour la première fois le mardi 15 janvier 1712, par le rôle de *Rodogune*; pour la seconde, le 3 juillet de la même année par le même rôle; elle fut reçue le lundi 1ᵉʳ août suivant (ou à pareil jour de l'année 1713), pour les confidentes tragiques, et les amoureuses de la comédie, se retira le 20 octobre 1715 avec une pension de 500 livres, portée à 1000 par ordre du 8 octobre 1722, et mourut en 1774 ayant touché sa pension pendant près de cinquante ans.

## Mˡˡᵉ DES ŒILLETS.

Quoique cette actrice ait eu beaucoup de réputation, et qu'elle ait été regardée comme une des plus célèbres comédiennes de l'hôtel de Bourgogne, on sait peu de chose de sa vie. Elle débuta en 1658, joua les premiers rôles tragiques avec un grand succès, notamment ceux de

*Sophonisbe* dans la tragédie de Corneille, jouée en 1663 ; d'*Axiane* dans *Alexandre* de Racine, en 1665 ; d'*Arsinoé* dans *Antiochus* de T. Corneille, en 1666 ; d'*Hermione* dans *Andromaque*, en 1667 ; de *Laodice*, en 1668, et d'*Agrippine* dans *Britannicus*, en 1669.

En parlant du premier début de Mad. Champmeslé, nous avons rapporté un mot assez connu de M{ lle} des OEillets, qui prouve qu'elle rendit justice à son talent, sans être retenue par la crainte qu'il n'éclipsât celui qu'elle possédait elle-même. Cette généreuse franchise, assez rare parmi les acteurs, donne une idée fort avantageuse du caractère de M{ lle} des OEillets, et le suffrage de Louis XIV n'est pas moins honorable pour ses talents. Ce prince disait que pour que le rôle d'*Hermione* fût parfaitement rempli, il fallait que M{ lle} des OEillets jouât les deux premiers actes, et Mad. Champmeslé les deux derniers.

M{ lle} des OEillets n'était ni grande, ni jolie ; cependant elle plaisait généralement, et fut fort regrettée lorsqu'elle mourut le 25 octobre 1670, à quarante-neuf ans, des suites d'une maladie assez longue.

Raymond Poisson annonça ainsi la mort de M{ lle} des OEillets à quelqu'un qui sans doute lui était attaché.

« J'ai, sur la foi des médecins, été prêt de

vous régaler à Chambord de la convalescence de M^lle des Œillets ; et puisque vous en êtes de retour, je vous dirai seulement qu'elle eût été bien aise de satisfaire à la passion qu'elle avait de vous voir encore.

Mais malheureusement elle vient de mourir.
Baralis et Brayer allaient la secourir ;
Ils tenaient le coup sûr ; leurs remèdes, leurs veilles,
Et ce qu'ils en disaient promettait des merveilles ;
Ce que depuis trois jours ils avaient projeté
 Nous assurait de sa santé ;
 Tous deux, en la trouvant sans fièvre,
Dirent qu'elle prendrait huit jours le lait de chèvre,
Et que celui de vache après l'allait guérir ;
Surtout, qu'il ne fallait lui donner que mi-tiède :
Je pense que c'était un excellent remède,
Mais malheureusement elle vient de mourir.

Cette perte est grande : la des Œillets était une des merveilles du théâtre ; quoiqu'elle ne fût ni belle, ni jeune, elle en était un des principaux ornements.

 Et justement on dira d'elle
 Qu'elle n'était pas belle au jour
 Comme elle était à la chandelle ;
 Mais, sans avoir donné d'amour,
 Et sans être jeune ni belle,
 Elle charmait toute la cour.

Je m'étendrais, Monsieur, un peu plus sérieu-

sement sur toutes les belles qualités qu'elle possédait ; mais il n'appartient qu'à l'illustre Floridor de faire le panégyrique funèbre de cette grande actrice, et son épitaphe regarde les auteurs qui lui sont obligés d'une partie de leur gloire. »

## M<sup>lle</sup> OLIVIER.

Je ne vois point de destructions prématurées, disait Voltaire, que je ne sois tenté d'accuser la nature. La mort de M<sup>lle</sup> Olivier, jeune actrice de la plus grande espérance, à laquelle on appliqua ces jolis vers si connus,

>Et rose elle a vécu ce que vivent les roses
>L'espace d'un matin.

cette mort qui affligea tous les amateurs du Théâtre français, dut leur rappeler la réflexion simple et vraie par laquelle nous commençons cet article.

Jeanne-Adélaïde-Gérardine Olivier, fille de Charles-Simon Olivier, et de Marie-Louise Romagasse, naquit à Londres le 7 janvier 1764. Après avoir fait en province, et notamment à Versailles, quelques essais assez heureux, elle débuta au Théâtre français le mardi 26 septembre 1780 par les rôles d'*Agnès* dans l'*École des*

*Femmes*, et d'*Angélique* dans l'*Esprit de Contradiction*. Le lendemain 27 elle joua *Junie* dans *Britannicus*, et *Julie* dans la *Pupille*; le 29 *Lucile* de la *Métromanie* et *Colette* du *Mari retrouvé*; le 30 *Betty* dans la *Jeune Indienne*, et le 8 octobre elle termina son début par *Victorine* dans le *Philosophe sans le savoir*.

On la jugea plus propre au service de Thalie qu'à celui de Melpomène : son débit parut sage et raisonnable; on s'apperçut seulement que sa timidité était extrême, et qu'elle arrêtait l'essor d'un talent destiné à se développer dans la suite : elle fut admise à l'essai, et pendant à-peu-près dix-huit mois qu'elle resta pensionnaire, mademoiselle Olivier fit des progrès si remarquables, que le public ne tarda point à lui donner des preuves flatteuses du plus vif intérêt. Aussi fut-elle reçue au nombre des sociétaires à la clôture de 1782.

Les charmes de sa figure virginale, la douceur de son organe touchant, sa jeunesse, ses grâces et la décence de son maintien, firent sur les spectateurs une impression très-vive. Elle rappelait par son éclat et par sa fraîcheur ce que le Comte d'Hamilton disait des beautés anglaises, lorsqu'il comparait leur teint à du lait, dans lequel on aurait effeuillé des roses. M^lle Olivier offrait précisément cette fraîcheur séduisante; et quoi-

que blonde, elle avait les yeux noirs, chose assez rare pour mériter d'être remarquée. Mais c'était moins par les charmes de sa figure qu'elle devint bientôt en possession de plaire au public, que par le caractère d'ingénuité, de décence et de noblesse qu'elle portait dans tous ses rôles.

Cette décence si rare et si nécessaire au théâtre frappa surtout les spectateurs qui avaient vu M<sup>lle</sup> Gaussin ; ils ne balancèrent point à lui comparer M<sup>lle</sup> Olivier, et nous croyons effectivement qu'elle aurait pu égaler cette actrice célèbre, si sa carrière eût été plus longue. Modeste, timide et douce, elle portait au théâtre les nuances des qualités estimables qu'elle possédait, et c'est ainsi que dans le rôle d'*Alcmène*, qui touche de près à l'indécence, elle se concilia les plus justes suffrages, en le jouant avec une noblesse mêlée de sensibilité. Elle mit un abandon touchant et une grâce charmante dans celui de *Rosalie*, que le marquis de Bièvre, auteur du *Séducteur*, lui offrit avec confiance ; mais ce fut surtout dans *le Mariage de Figaro* qu'elle enchanta tous les spectateurs sous le costume du petit page *Cherubino di amore*. Ce fut une bonne fortune pour Beaumarchais que d'avoir, pour ce rôle charmant, une actrice comme M<sup>lle</sup> Olivier ; l'impression qu'elle y produisit ne s'effacera sans doute de long-temps.

Elle mérita les mêmes éloges dans tous les rôles nouveaux dont elle fut chargée; nous citerons encore celui qu'elle remplissait dans l'*École des Pères*, représentée le 1ᵉʳ juin 1787; ce fut le dernier que joua cette intéressante actrice.

On n'oubliera pas le succès qu'elle obtint toujours dans l'*Écossaise (Lindane)*, dans le *Préjugé à la mode (Sophie)*, et si l'on ne fit pas autant d'attention au talent qu'elle montra lors de la reprise des *Deux Nièces*, comédie de Boissy, c'est à la froideur de l'ouvrage qu'il faut s'en prendre. Elle y fit voir une fermeté, une aisance que sa modestie ne lui rendait pas familières, et qui annonçaient un talent entraîné par le sentiment de sa force.

Elle portait dans la société les mêmes qualités aimables dont au théâtre elle savait si bien offrir l'intéressante image. Chérie des gens de lettres par ses talents, et de ses camarades par la douceur de son caractère, elle mourut universellement regrettée le vendredi 21 septembre 1787, âgée de vingt-trois ans, et fut inhumée à Saint-Sulpice.

On prétend que ses dernières paroles furent celles-ci : « Mes amis pourraient être tentés d'honorer ma mémoire par des frais funéraires trop fastueux ; je les supplie de donner aux pauvres ce qui pourrait être prodigué à l'os-

tentation. » Nous ne doutons point que sa modestie n'eût pu lui suggérer une idée à-peu-près semblable ; mais nous sommes obligés de dire qu'elle ne tint pas ce discours, et qu'il fut supposé par les personnes chargées de son convoi, et qui voulaient en excuser la mesquinerie dont au reste on ne dut pas les accuser. En voici la véritable cause. Mlle Olivier était morte sans avoir pu faire aucun acte de catholicité : le curé refusa de l'enterrer. Obligé de céder à des instances pressantes, il voulut du moins qu'elle n'eût qu'un convoi d'indigent, et quatre prêtres. Le luxe que l'on aurait pu déployer dans cette occasion fut remplacé par une aumône de cent écus distribués aux pauvres ; et puisque des scrupules, qu'il ne nous appartient pas de juger, produisirent une bonne action, il semble difficile de s'en plaindre.

## Mad. POISSON.

*(Victoire Guérin, femme de Raymond Poisson).*

On sait que cette actrice remplissait à l'hôtel de Bourgogne les rôles de *confidente* et ceux de *seconde amoureuse* dans la comédie, et nous nous rappelons que le gazetier-rimailleur Loret a dit, en parlant d'elle et d'une autre comédienne aussi peu connue :

> Poisson et Brécourt, confidentes,
> Font des mieux, et sont très-brillantes,

ce qui, malgré la niaiserie de l'expression, donne à-peu-près la mesure de leur mérite. Mad. Poisson mourut plusieurs années avant son mari qui termina ses jours en 1690. Elle se trouve sur la liste des acteurs de l'hôtel de Bourgogne en juillet 1673, et ne paraît point sur celle qui fut dressée à la réunion en 1680.

## Mad. POISSON.

*(Marie-Angélique Gassaud-Ducroisy, femme de Paul Poisson.)*

Quoique Molière soit mort depuis cent trente-six années, il est possible qu'il existe encore actuellement plusieurs personnes qui se so[nt] entretenues de ce grand homme avec l'une des actrices de sa troupe, puisque celle dont nous parlons mourut presque centénaire.

M<sup>lle</sup> Ducroisy, née en 1658, joua dès 1671 le rôle de l'une des *Grâces* dans *Psyché*. Elle fut admise au théâtre de Guénégaud le 3 mai 1673, et conservée à la réunion générale de 1680. Mouhy prétend au contraire qu'elle se retira dans cette même année, et qu'elle n'avait jamais joué sur le théâtre de la rue des Fossés-Saint-Germain-des-Prés. Il se trompe certainement, au moins pour la première de ces assertions. Cette actrice se trouve placée sous le nom d'Angélique, et avec cette addition, *fille de Ducroisy*, sur la liste qui fut dressée à la réunion ; elle y compte même pour une demie part. D'ailleurs on sait avec certitude qu'elle joua deux rôles de *confidentes* dans *Zaïde* et dans

*Oreste*, tragédies représentées en 1681; enfin elle figure sous le nom de son mari dans l'état des acteurs dressé à la rentrée de Pâques 1685. Il est surprenant que Mouhy ait ignoré toutes ces particularités. Elle se retira le 19 avril 1694 avec une pension de mille livres, et mourut à Saint-Germain-en-Laye le 14 décembre 1756, âgée de quatre-vingt-dix-huit ans. Il est douteux que Mad. Poisson ait eu du talent : on n'a pas oublié que le parterre ne voulut pas permettre qu'elle remplaçât Mad. Debrie, et nous ne connaissons de rôle établi par elle que celui d'*Angélique* dans *le Triomphe des dames* en 1676, à moins que l'on ne veuille lui tenir compte des deux *confidentes* dont nous avons parlé (1).

---

(1) Sauf le dernier vers, le quatrain suivant dut paraître assez agréable à M<sup>lle</sup> Ducroisy. Par la place qu'il occupe dans une note, nos lecteurs jugeront que nous ne l'avons recueilli qu'avec répugnance.

<div style="text-align:center">
Elle a la taille fort mignonne;<br>
Elle a beaucoup d'esprit, elle a de l'agrément,<br>
La bouche belle, et beaucoup d'enjouement;<br>
Mais de trop près son papa la talonne.
</div>

## Mad. POISSON.

(*N...... femme de François-Arnould Poisson.*)

ELLE débuta le vendredi 10 novembre 1730 ( ou le jeudi 9 ) par le rôle d'*Hermione* dans *Andromaque*, joua ensuite ceux de *Tharès* dans *Absalon*, et d'*Iphigénie*, fut admise à l'essai en juillet 1731, et fut congédiée ou se retira volontairement le 15 décembre 1732. Mad. Poisson risqua un second début le jeudi 3 mai 1736, et choisit les rôles de *Chimène* et d'*Hortense* dans le *Florentin*, qu'elle fit suivre par ceux de *Camille* dans les *Horaces*, et d'*Agathe* dans les *Folies amoureuses*. Cette tentative lui réussit mieux que la première; elle fut reçue le vendredi 10 août 1736, et quitta le théâtre le lundi 3 juillet 1741 avec la pension de mille livres. Mad. Poisson était d'une taille médiocre, d'une figure agréable et noble; son organe était assez beau; elle prononçait bien et ne manquait pas de chaleur; son éloge ne s'étend pas plus loin. Elle mourut le 10 avril 1762.

## Mad. PRÉVILLE.

(*Madeleine-Angélique-Michelle Drouin, femme de Pierre-Louis Dubus-Préville.*)

On vient de voir que les trois acteurs du nom de Poisson, qui tous eurent beaucoup de talent, ne le communiquèrent pas à leurs épouses, ou du moins n'en trouvèrent point dans les femmes auxquelles ils s'unirent : Préville, qui leur succéda, fut plus heureux.

Mad. Préville débuta le vendredi 28 décembre 1753, trois mois après son mari, par le rôle d'*Inès de Castro*, et joua successivement ceux d'*Henriette* dans les *Femmes savantes*; de *Zénéide*, d'*Agnès* dans l'*École des femmes*; de *Julie* dans *la Pupille*, de *Rosalie* dans *Mélanide*, d'*Angélique* dans l'*Esprit de contradiction*, et de *Zaïre*.

Suivant le témoignage de l'abbé Raynal, alors auteur du *Mercure de France*, elle parut froide, mais on lui trouva de la décence et un grand usage du théâtre. L'emploi des jeunes premières dans lequel Mad. Préville avait débuté, ne lui convenait point; et si elle s'y fût bornée, il n'est pas probable qu'elle eût acquis la réputation dont elle a joui.

Ce premier début n'eut pas de suite, mais l'influence de Préville était déjà trop grande au théâtre français pour que sa femme en fût long-temps écartée. On l'admit à l'essai pendant la clôture de 1756, et elle parut pour la première fois le 10 mai par le rôle de *Stratonice* dans *Polyeucte*, ce qui n'annonçait d'autre prétention que celle d'être utile.

Le 1er mars 1757, Mad. Préville fut reçue à quart de part; elle joua pendant quelques années, avec peu de succès, l'emploi de M<sup>lle</sup> Gaussin, en y joignant celui des confidentes tragiques. Ses talents pour le haut-comique s'étant développés par l'exercice et l'habitude de la scène, elle adopta ensuite un certain nombre de premiers rôles et de mères nobles qui convenaient parfaitement à ses moyens, et dans lesquels le public se montra constant à l'applaudir jusqu'au bout de sa carrière théâtrale.

Elle jouait particulièrement avec succès la *Baronne* dans *Nanine*, *Ismène* dans la *Mère coquette*, *Mad. Patin* dans le *Chevalier à la mode*, et plusieurs autres rôles du même genre.

Quant à ceux qu'elle joua d'original, nous ne citerons que *Cidalise* des *Mœurs du jour*, *Araminte* du *Cercle*, *M<sup>e</sup> Murer* d'*Eugénie*, *Dorimène* des *Fausses infidélités*, la *Marquise de Clainville* dans la *Gageure imprevue*, *M<sup>e</sup> d'A-*

lancourt dans le *Bourru bienfaisant*, la *Marquise* dans le *Célibataire* de Dorat, et *Calliope* des *Muses rivales*.

Le jeu de Mad. Préville était surtout recommandable par sa noblesse ; lorsqu'elle se retira, ainsi que son mari, à la clôture de 1786, l'orateur de la comédie ne manqua point d'en faire l'éloge dans la phrase suivante. Après avoir déploré la perte irréparable de Préville, il ajoutait : « Il fallait donc encore perdre, dans une » épouse digne de lui, et qui a mérité d'être » associée à sa gloire, un modèle de décence, » de dignité, de noblesse, d'esprit et d'intel- » ligence ! »

Ces louanges n'avaient rien d'exagéré : Mad. Préville les mérita dans toute leur étendue.

De deux frères qu'elle eut, le premier, qui passa dix ans à la comédie française, de 1745 à 1755, avait très-peu de talent ; le second, qui ne voulut jamais y débuter, était un sujet du premier ordre. M. Noverre nous a conservé, dans ses *Lettres sur les arts imitateurs*, une anecdote qui lui est fort honorable, et que nous croyons pouvoir placer ici.

« Garrick eut la curiosité d'aller voir un co- » médien qui était à Lyon, et qui avait eu la sa- » gesse et la singularité de se refuser à plusieurs » ordres de début qui lui assuraient sa réception

» dans la troupe du roi. Il vit jouer cet acteur
» nommé Drouin et frère de Mad. Préville ; il rem-
» plissait l'emploi des valets. Sa taille et sa phy-
» sionomie étaient faites pour ses rôles ; il avait
» un jeu serré, un débit brillant, un grand sang-
» froid en apparence, qui étincelait de feu ; ne
» riant jamais et faisant rire tout le monde, sans
» grimaces et sans charges ; il était perpétuelle-
» ment à la scène ; il avait un masque fripon et
» mobile, qui se ployait admirablement à la four-
» berie de ses rôles. Il joua, pour Garrick, les
» *Daves* et quelques autres grands valets de son
» emploi. D'après l'aveu des comédiens de Paris,
» qui méprisaient ceux de la province, Garrick
» fut surpris d'y trouver un acteur aussi étonnant
» et aussi parfait. Il convenait que Drouin était
» supérieur en tout à Armand, et il disait qu'il
» était bien étrange qu'on ne l'eût pas fixé
» à Paris par les plus grands avantages, cet
» acteur étant vraiment fait pour être un des plus
» beaux ornements de la scène française. »

Mad. Préville avait beaucoup de zèle, et se prêtait à tout ce qui pouvait être utile à sa société. On la vit, après avoir joué le rôle de la *Baronne* dans *Nanine*, se charger de celui de *Martine* dans le *Médecin malgré lui*; aussi fut-elle toujours aimée de ses camarades qui la regrettèrent vivement lorsqu'elle obtint sa retraite.

En se retirant du théâtre, Mad. Préville avait trois pensions différentes, bien méritées par ses longs services. La première, de deux mille quatre cent soixante-quinze livres, payée par la Comédie; la seconde, de mille livres, accordée en 1784 par le roi; la troisième, de cinq cents livres, avait été obtenue en 1777 comme récompense des soins donnés par Mad. Préville à plusieurs élèves qui se destinaient au théâtre.

Lorsque Préville rentra à la Comédie française, le 26 novembre 1791, par le rôle de *Michau* dans la *Partie de Chasse*, il paraît, si l'on s'en rapporte aux auteurs de l'*Histoire du théâtre français,* qui fut publiée en l'an 10, que Mad. Préville y reparut également par celui de *Margot* dans la même pièce, ce qui ne s'accorde pas avec une autre opinion, suivant laquelle cette démarche de Préville n'aurait point eu l'approbation de son épouse. Nous ne pouvons que rapporter les faits et les autorités; c'est aux contemporains de ces acteurs de les concilier.

Mad. Préville mourut en 1798 deux ans à-peu-près avant son mari.

## M^lle QUINAULT l'aînée.

( *Marie-Anne.* )

CETTE actrice ne fut célèbre que par sa beauté, qui engagea Fuzelier à lui confier le rôle de *Vénus* dans sa comédie de *Momus fabuliste*, jouée en 1719. S'il était vrai cependant qu'elle eût été reçue le 1^er janvier 1714, avant son début qui n'eut lieu que le 9 du même mois, il faudrait en conclure que l'on fondait de grandes espérances sur elle, et s'étonner que M^lle Quinault ne les eût point réalisées.

Elle quitta le théâtre le lundi 1^er février 1723 avec la pension de mille livres, ou, suivant le chevalier de Mouhy, en septembre 1722, et mourut en 1791, ayant joui de sa pension pendant près de soixante-dix années, ce qui suppose qu'elle était centenaire à l'époque de sa mort, ou qu'elle avait débuté fort jeune.

Nous ne connaissons de rôle nouveau établi par cette actrice, outre celui de *Vénus*, que ceux d'*Angélique* dans la *Réconciliation normande*, et d'*Axiane* dans le *Faucon*, comédie en un acte et en vers, de l'abbé Pellegrin et de M^lle Barbier. Cette pièce offrit une singularité

remarquable : elle n'avait que quatre rôles ; ils furent remplis par quatre acteurs du même nom, tous enfants de Quinault père. Dufresne jouait l'amant, sa sœur aînée la jeune personne, son frère aîné le valet, et sa sœur cadette la suivante.

## Mad. QUINAULT DENESLE.

*(Françoise Quinault, femme de Hugues Denesle.)*

Il est probable que Mad. Denesle était destinée à devenir une grande actrice ; une mort prématurée ne lui permit pas de réaliser les espérances qu'elle avait fait concevoir.

Quoique nous ayons désigné celle qui fait le sujet de l'article précédent sous le nom de mademoiselle Quinault l'aînée, c'était cependant Mad. Denesle qui avait le droit d'aînesse sur tous les acteurs et actrices du nom de Quinault. Elle débuta le mardi 4 janvier 1708 par le rôle de *Monime*, fut reçue par ordre du Dauphin le lendemain 5, et mourut, âgée de vingt-cinq ans, le vendredi 22 décembre 1713, fort regrettée du public qui goûtait beaucoup ses talents.

Mad. Denesle ne joua qu'en second les premiers rôles tragiques et comiques. Fuzelier lui confia celui de *Cornélie* dans sa tragédie de

*Cornélie Vestale*, représentée en 1713. Elle avait épousé Hugues Denesle, officier de la louveterie du roi, qui débuta, le samedi 23 juin 1708, par le rôle de *Dioclétien* dans *Gabinie*, ne fut pas reçu, et mourut à Paris au mois de mai 1733.

~~~~~~~~~

M^{lle} QUINAULT la cadette.

(Jeanne-Françoise.)

On a vu quelques acteurs célèbres montrer beaucoup d'esprit sur la scène, et n'en pas avoir l'apparence dans la société; M^{lle} Quinault ne mérita point un semblable reproche; peu d'actrices ont eu plus d'esprit naturel et d'instruction.

Elle débuta sous le nom de M^{lle} Quinault-Dufresne le mardi 14 juin 1718 (ou le 15) par le rôle de *Phèdre*, joua ensuite ceux de *Chimène*, d'*Ariane*, et de *Nérine* dans le *Joueur*, et fut reçue en décembre pour l'emploi des soubrettes que M^{lle} Desmares tenait alors en chef, et dans lequel Mad. Deshayes (née Dancourt) se signalait aussi.

M^{lle} Quinault ne tarda point à les égaler, et parvint même à mériter une place plus brillante que la leur, en joignant aux rôles de soubrettes

ordinaires plusieurs caractères du haut comique qui semblaient appartenir exclusivement aux actrices chargées des premiers rôles.

Ainsi, non contente d'avoir établi avec le plus grand succès les soubrettes du *Jaloux désabusé*, du *Babillard*, du *Talisman*, du *Glorieux*, de la *Surprise de l'Amour*, du *Procureur arbitre*, du *Consentement forcé*, des *Fils ingrats*, etc.; elle se chargea encore des rôles de la *Comtesse* dans le *Somnambule*, de *Céliante* dans le *Philosophe marié*, de la *Comtesse* dans les *Dehors trompeurs*; elle voulut même paraître sous les traits de *Madame Croupillac* dans l'*Enfant prodigue*, et se montra toujours l'une des plus parfaites actrices de la scène française. Il n'est pas nécessaire d'ajouter qu'elle jouait avec la même supériorité tout son emploi dans l'ancien répertoire, sans en excepter des rôles qui n'y tiennent pas précisément, comme *Julie* dans la *Femme juge et partie*, et *Colette* dans les *Trois Cousines*. Enfin, pour achever son éloge, il suffit de dire que M^{lle} Dangeville qui lui succéda, ne la fit point oublier.

Ses conseils furent très-utiles à plusieurs auteurs distingués; elle donna le sujet du *Préjugé à la mode* à Lachaussée, celui de l'*Enfant prodigue* à Voltaire.

Les charmes de son esprit et les qualités de son

cœur lui concilièrent l'estime et l'amitié de ses plus illustres contemporains. Elle rassemblait chez elle, sous le nom de la société du *Bout-du-banc* tout ce que la cour et la ville renfermaient alors d'hommes aimables et éclairés. Voltaire, Destouches, Pont-de-Veyle, Marivaux, le Comte de Caylus, le Marquis d'Argenson, etc., étaient les commensaux les plus assidus de ces soupers célèbres, où le plat du milieu était une écritoire dont les convives se servaient tout-à-tour avec autant d'esprit que de gaîté. C'est du sein de ces réunions que sortirent les *Etrennes de la Saint-Jean*, le *Recueil de ces Messieurs*, et autres ouvrages pleins de sel qui parurent depuis dans les œuvres du Comte de Caylus.

Lorsque M. d'Argenson fut nommé ministre, Mlle Quinault s'empressa de se rendre à sa première audience pour lui faire son compliment. Le ministre la reçut avec des grâces infinies, la combla d'amitiés, et finit par l'embrasser devant tout le monde en la reconduisant.

Un chevalier de Saint-Louis, temoin de cet accueil, et persuadé que Mlle Quinault était en grande faveur auprès du nouveau ministre, et qu'elle allait devenir le canal des grâces, saisit le moment où M. d'Argenson venait de la quitter, pour lui demander sa protection. Mlle Quinault, qui était sur le point de sortir, se retourne,

l'envisager, et lui tendant les bras : Monsieur, lui dit-elle, je ne puis mieux faire pour vous que de vous rendre ce que le ministre m'a donné ; et sur le champ, sans le connaître, elle l'embrasse au milieu de la salle d'audience garnie d'une foule de solliciteurs.

M^lle Quinault quitta le théâtre à la clôture de 1741, n'ayant alors guères plus de quarante ans. Elle avait obtenu en 1736 une pension de mille livres sur le trésor royal ; elle en eut une pareille de la Comédie.

Sa vieillesse fut longue et toujours heureuse : elle ne perdit point les grâces de l'esprit lorsque l'âge lui eut ravi celles de la figure, et conserva toujours les amis illustres qu'elle avait su se faire. Depuis la mort de M^lle de Lespinasse et celle de Mad. Geoffrin, c'était dans sa maison que d'Alembert allait le plus habituellement, et qu'il cherchait les consolations et la société dont il avait contracté le besoin. Il avait la confiance de M^lle Quinaut, et par son testament elle lui laissa un diamant précieux, comme un gage de son amitié.

Elle aimait beaucoup à écrire. On n'a pas su précisément quels sujets elle pouvait traiter ; mais elle consultait fort souvent d'Alembert, et il est probable qu'il fut dépositaire de ses manuscrits.

M^lle Quinault avait eu toute sa vie le goût le plus décidé pour la toilette et la parure. Il ne la quitta point dans l'âge avancé auquel elle parvint; elle mourut avec sa présence d'esprit, presque sans s'en appercevoir, au mois de janvier 1783, étant même encore occupée du soin assez inutile de se parer.

On prétend que le curé de Saint-Germain-l'Auxerrois avait tenté quelques efforts pour lui procurer une fin chrétienne, mais que d'Alembert, qui tenait à ce qu'elle mourût philosophiquement, soutint si bien la fermeté de son amie, qu'elle ne se démentit en rien dans ses derniers moments. Nous ne garantissons pas ce fait; nos lecteurs jugeront quel dégré de créance il peut mériter, sur la foi de l'auteur des *Mémoires secrets* attribués généralement à Bachaumont, et nous les prévenons que nous avons employé le mot *philosophiquement* dans l'acception assez connue que lui donnaient alors Diderot, d'Alembert, et plusieurs autres écrivains fameux.

Mad. QUINAULT DUFRESNE.

(*Jeanne-Marie, ou Catherine Dupré, épouse d'Abraham-Alexis Quinault Dufresne.*)

Une chose remarquable dans les annales de notre théâtre, c'est que de six acteurs et actrices qui portèrent le nom de Quinault, cinq eurent un talent très-distingué. L'actrice dont nous allons parler, connue au théâtre avant son mariage sous le nom de Mlle Deseine, avait reçu de la nature les plus rares dispositions, obtint des succès prodigieux dès l'époque de ses débuts, et prit une place distinguée parmi les plus célèbres comédiens de son siècle, quoique sa faible santé ne lui eût pas permis de l'occuper long-temps.

Mlle Deseine débuta pour la première fois à Fontainebleau devant le roi Louis XV, le mardi 7 novembre 1724, par le rôle d'*Hermione* dans *Andromaque*, et satisfit tellement le monarque et sa cour, qu'elle fut reçue le 16 du même mois. Elle parut à Paris dans le même rôle le vendredi 5 janvier 1725, vêtue d'un habit magnifique dont le roi lui avait fait présent, et que l'on évaluait à huit mille livres. Les applaudissements qu'elle avait obtenus à la cour furent confirmés

par ceux qu'elle reçut dans la capitale ; on la regarda dès-lors comme un sujet de la plus haute espérance.

«A l'époque de ses débuts Mlle Deseine avait dix-huit ans ; elle était bien faite, quoique d'une taille médiocre ; et sans être précisément jolie, elle avait du moins de fort beaux yeux, et beaucoup d'agréments. Son maintien respirait la noblesse ; il ne lui manquait que plus de force dans l'organe pour être absolument au niveau des premiers rôles, pour lesquels la nature lui avait donné tous les autres moyens nécessaires.

Elle joua dans le cours de ses débuts *Émilie* dans *Cinna*, *Laodice* dans *Nicomède*, *Justine* dans *Géta*, et *Agathe* des *Folies amoureuses* ; l'habit d'homme qu'elle portait au troisième acte de cette pièce était un présent de la marquise de Prie, à laquelle Voltaire dédia l'*Indiscret*.

L'ouverture du théâtre eut lieu en 1725 par la reprise d'*Hérode et Mariamne* ; Mlle Deseine y joua le rôle de *Salome* que Mlle Duclos lui céda, ou qui lui fut confié par Voltaire, après une nouvelle distribution. Quoiqu'il ne soit pas aussi avantageux que celui de *Mariamne* joué par Mlle Lecouvreur, il mérita cependant à Mlle Deseine les applaudissements du public, aussi étonné que ravi qu'elle se soutînt auprès d'une actrice telle que la célèbre Adrienne.

Tome II.

Nous avons déjà dit que la santé extrêmement faible de M^lle Deseine l'empêcha de pousser sa carrière théâtrale jusqu'au terme ordinaire des travaux d'un acteur ; quoique soutenue par ses propres talents, et par ceux de Dufresne qu'elle avait épousé en 1727, elle se vit obligée de quitter le mercredi 24 décembre 1732. Il est vrai qu'elle rentra le lundi 11 mai 1733, mais pour se retirer définitivement au mois de mars 1736.

Pendant à-peu-près douze ans qu'elle passa au théâtre, on ne peut pas s'attendre à ce qu'elle ait établi beaucoup de rôles nouveaux, ayant été surtout en concurrence avec M^lles Duclos, Lecouvreur, Balicourt, Gaussin et Labat qui, dans ce temps où les limites des différents emplois n'étaient point aussi fixes qu'elles le devinrent ensuite, jouaient à peu près les mêmes rôles que Mad. Dufresne. Ceux d'*Étéocle* dans l'*Œdipe* de Lamotte, de *Pélopée* dans la tragédie de l'abbé Pellegrin qui porte ce titre, d'*Éponine* dans le *Sabinus* de Richer, et de *Marie Stuard* dans la pièce d'un auteur anonyme jouée en 1735, ne peuvent contribuer à sa gloire, quel que soit d'ailleurs le talent que Mad. Dufresne y ait déployé, parce que ces pièces sont oubliées ; mais n'eût-elle joué que celui de *Tullie* dans *Brutus*, dont elle se chargea lorsque M^lle Dangeville le rendit à Voltaire ; n'eût-elle établi surtout que

la *Didon* de Lefranc de Pompignan, ces rôles seuls suffiraient pour lui conserver le rang qu'elle occupa sur la scène française.

Aved, peintre fameux au commencement du dix-huitième siècle, peignit Mad. Dufresne dans le costume de *Didon*, et la gravure de ce tableau faite par Lépicié est un des meilleurs ouvrages de cet artiste qui eut aussi une réputation méritée. On lit au bas les quatre vers suivants :

> L'art ne vous prête point sa frivole imposture ;
> Dufresne, vos attraits, vos talents enchanteurs
> N'ont jamais dû qu'à la nature
> Le don de plaire aux yeux et d'attendrir les cœurs.

Si Mad. Dufresne eût pu fournir une carrière aussi longue que celle de Mlle Clairon, et jouer autant de rôles nouveaux que cette actrice, nous ne doutons point, d'après le témoignage unanime de ses contemporains, en faveur des rares talents qu'elle posséda, que sa réputation n'eût été aussi grande ; des obstacles qui ne dépendaient point d'elle, la forcèrent à demander sa retraite au milieu de ses succès, et la plûpart des amateurs du théâtre, dont les souvenirs, ainsi que nous l'avons déjà dit, ne remontent pas au-delà de Lekain et de Mlle Clairon, ne se doutent point qu'avant eux Mad. Dufresne prouva aussi des talents supérieurs.

Une anecdote conservée dans les mémoires de Mlle Clairon prouve mieux que tout ce que nous pourrions dire, à quel dégré de perfection Mad. Dufresne était parvenue dans les premiers rôles de la tragédie. Cette actrice est la seule de l'ancien théâtre dont Mlle Clairon ait fait l'éloge sans aucune restriction : aussi n'avons-nous pu nous empêcher d'en être étonnés, d'après le ton général de ses mémoires. Nous allons citer textuellement.

« Mlle Deseine, retirée du théâtre depuis dix
» ans, suivait exactement mes débuts, et les
» applaudissements qu'elle me donna, surtout
» dans le rôle d'*Électre* qu'on assurait avoir été
» son triomphe, achevèrent de me tourner la
» tête.

» Je remuai ciel et terre pour la connaître,
» et pour obtenir qu'elle voulût bien me dire
» des vers : un ami commun me procura l'un et
» l'autre.

» Lorsqu'elle entra dans la chambre où j'étais,
» je ne vis qu'une femme déjà sur le retour,
» n'annonçant rien de l'imposant que je craignais
» de trouver, mal coiffée, mesquinement mise,
» sans autre maintien que celui de l'insouciance.
» Le son de sa voix et les petits riens qu'elle
» prononça m'auraient permis de croire, en ne
» la regardant pas, que je n'entendais qu'un enfant

» volontaire et dédaigneux. Je triomphais. Ses
» refus de dire des vers devant moi me parurent
» autant les aveux de son insuffisance que de ma
» supériorité. Enfin elle consentit à répéter la
» scène d'*Électre* au troisième acte, et j'arran-
» geais dans ma tête le petit compliment bien
» tourné, bien honnête et bien faux que je ne
» pouvais me dispenser de lui faire.... Mais l'air
» de dignité qu'elle prit en se levant, en rangeant
» des chaises pour se faire un théâtre et des cou-
» lisses, le changement que je vis dans tout son
» être à mesure que le moment de parler appro-
» chait, changèrent aussi toutes mes idées. Ma
» vanité se tut ; je sentis que quelques larmes me
» roulaient déjà dans les yeux ; et lorsqu'elle
» parla, les accents de son désespoir, la dou-
» leur profonde de son visage, l'abandon noble
» et vrai de tout son être, vinrent se réunir dans
» mon âme pour la pénétrer, l'éclairer et m'en-
» traîner à ses pieds. Là, pour me punir de mon
» impertinente présomption, et m'en corriger à
» jamais, j'en fis l'aveu. »

Il ne manque à ce récit, bien fait d'ailleurs, qu'une dernière reflexion. Quel devait être le talent d'une actrice qui, longtemps après sa retraite, ayant perdu l'habitude de la tragédie, dénuée d'ailleurs de tous les accessoires indis-

pensables pour l'illusion, en produisai une pareille!

Mad. Dufresne mourut en 1759.

~~~~~~~~~

## Mad. RAISIN.

*(Françoise Pitel de Longchamp, femme de Jean-Baptiste Siret Raisin.)*

Ainsi que nous l'avons dit à l'article de Pitel de Beauval, Pitel de Longchamp, père de Mad. Raisin dont nous allons parler, était un comédien de province. Elle naquit en 1661 ou 1662, et parut de très-bonne heure sur le théâtre. A l'âge de quinze ans, elle passa en Angleterre avec son père, et la troupe dont il était directeur, brilla beaucoup à la cour de Charles second, et s'attira même l'attention de ce monarque galant et voluptueux. Après un séjour de quinze ou dix-huit mois à Londres, elle revint en France, épousa Raisin le cadet, et entra ainsi que lui dans une troupe qui jouait à Rouen. L'un et l'autre vinrent débuter sur le théâtre de l'hôtel de Bourgogne au mois d'avril 1679, furent reçus et conservés à la réunion de 1680. Nous avons fait connaître, à l'article de Raisin, quels emplois il remplissait; sa femme fut chargée de celui des

jeunes princesses dans la tragédie, et des premières amoureuses dans le comique : elle s'y distingua beaucoup.

Mad. Raisin était grande, belle, bien faite, brillante de grâces naturelles. Ses yeux étaient charmants, et quoique sa bouche fût un peu grande, le sourire en était tellement agréable, et découvrait des dents si blanches et si bien rangées qu'on ne remarquait point ce défaut.

La nature lui avait donné le talent le plus marqué pour le haut comique; elle n'en avait pas moins pour la tragédie. Campistron composa pour elle une partie des grands rôles de ses pièces; elle répondit à sa confiance, et tira un très-grand parti surtout de ceux d'*Irène* dans *Andronic* et d'*Erinice* dans *Tiridate*.

*Lucinde* de l'*Homme à bonnes fortunes*, *Cidalise* de la *Coquette*, *Clarice* du *Grondeur*, *Zaïde* du *Muet*, *Angélique* du *Flatteur*, *Madame Blandineau* des *Bourgeoises de qualité*, et *Isabelle* du *Distrait*, ne firent pas moins d'honneur à Mad. Raisin qui les joua d'original, et ce sont les seuls aussi que nous puissions affirmer avoir été établis par elle.

Après la mort de son mari arrivée en 1693, son crédit dans sa compagnie, et sa célébrité au théâtre prirent encore de l'accroissement par l'amour que ses charmes inspirèrent au Dauphin,

fils de Louis XIV. Le roi ne désapprouva point son attachement pour Mad. Raisin; mais il paraît qu'il ne jugea pas convenable qu'une personne que son fils avait distinguée, continuât de servir à l'amusement du public; il lui fit dire que si elle voulait renoncer au théâtre, elle aurait le choix de cent cinquante mille livres comptant, ou d'une pension viagère de dix mille livres par année. Mad. Raisin accepta cette dernière proposition, et l'évènement prouva qu'elle eût mieux fait de s'en tenir à la première; le Dauphin mourut en 1711; dès qu'il fut mort, la pension de Mad. Raisin se trouva comprise dans les réformes nécessitées par la guerre de la succession, et si bien supprimée qu'elle ne put jamais en obtenir le rétablissement, malgré toutes ses sollicitations.

Mad. Raisin avait quitté le théâtre à Pâques 1701 avec la pension ordinaire de mille livres sur la comédie. Le duc d'Orléans, régent, lui en accorda une seconde de 2000 livres en 1716, et deux ans après, c'est-à-dire en 1718, ou au commencement de 1719, elle abandonna la capitale pour aller demeurer en basse Normandie chez sa sœur Mad. Durieu, qui vivait depuis long-temps dans cette province, où elle avait acheté la terre de la Davoisière, auprès de Falaise.

Mad. Raisin ne vécut pas long-temps dans cette

retraite paisible. Un accident malheureux abrégea ses jours. En revenant de faire une visite, son carosse versa; elle reçut une forte contusion à la tête, négligea d'y apporter les remèdes nécessaires, et mourut le 30 septembre 1721 des suites d'un abcès qui s'y était formé.

Nous ne savons pas si la carrière de Mad. Raisin fut aussi heureuse que brillante. A en juger par la conquête de l'héritier présomptif de la couronne de France, on pourrait croire que, du moins à cette époque, elle jouissait d'un sort digne d'envie. Mais il existe des renseignements certains qui ternissent infiniment l'éclat d'un triomphe pareil. Quoique le prince dont il s'agit ait été nommé le Grand Dauphin, il paraît prouvé que son esprit se resserrait dans un cercle assez étroit. Au moment même où, suivant sa manière de voir, il entretenait avec Mad. Raisin un commerce illicite, il se persuadait que l'observation exacte de quelques pratiques religieuses regardées comme indifférentes par des hommes supérieurs à leur siècle, et surtout par Erasme, suffisait pour couvrir des fautes bien plus graves que leur transgression. Oubliant le mot connu du prédicateur Feuillet: *Mangez un veau, et soyez chrétien ;* il faisait garder à Mad. Raisin le jeûne rigoureux qu'il observait lui-même, et souvent ils passèrent plusieurs jours

enfermés ensemble sans autres provisions de bouche que du pain, de l'eau, des noix et du fromage. Il serait très-possible qu'un régime semblable eût fait regretter à Mad. Raisin la liberté dont elle jouissait avant d'avoir accepté les chaînes dorées que l'amour du prince l'obligeait de porter.

## Mad. SALLÉ.

*(Françoise Thoury, femme de J. B. L. N. Sallé.)*

SALLÉ, qui possédait un talent très-rare, ne passa que cinq ans au théâtre, et fut enlevé par une mort prématurée; sa femme, actrice très-médiocre, même pour l'emploi des confidentes dans lequel elle fut obligée de se renfermer, arriva paisiblement au terme ordinaire des travaux d'un comédien français; mais cela ne fit pas compensation pour sa société.

C'était au reste une jolie personne. Elle chantait l'opéra dans les troupes de province lorsque Sallé jugea convenable de se l'attacher par les liens du mariage. Elle le suivit à Paris, fut admise pendant quelque temps à l'opéra, et débuta ensuite en mai 1704 à la comédie française. Elle

fut reçue en juin suivant, ou à pareil mois de l'année 1706, quitta le théâtre avec la pension de mille livres le dimanche 30 mars 1721, et mourut à Saint-Germain en Laye le vendredi 16 octobre 1745.

## Mad. DE LA THUILLERIE.

Louise-Catherine Poisson, femme de Jean-François Juvénon de la Thuillerie, et fille de Raymond Poisson, fit partie de la troupe de l'hôtel de Bourgogne, puisqu'on la trouve sur une liste dressée en 1673; mais on ignore quels rôles elle remplissait, et si elle avait du talent: au surplus cette incertitude même est un mauvais préjugé contre elle.

On ne jugea pas nécesaire de la conserver à la réunion de 1680, et elle fut congédiée au mois d'août avec une pension de mille livres.

Devenue veuve de la Thuillerie en 1688, elle fut recherchée par un gentilhomme de la maison de Coislin qui avait une affaire d'honneur, et qui se flatta que le crédit de cette actrice pourrait le tirer d'embarras. Il l'épousa effectivement, sans être retenu par l'opinion publique qui réprouvait une pareille union : nous ne savons pas si elle lui fut utile.

Mad. de la Thuillerie mourut à Paris le samedi 15 mai 1706.

~~~~~~~~

Mad. DE LA TRAVERSE.

JEANNE BARON, fille d'Etienne Baron, et petite fille de l'acteur à jamais célèbre qui mourut en 1729, veuve en premières noces de Pierre-François Picorin de la Traverse, en secondes de M. Bachelier, premier valet de chambre du roi, et gouverneur du château du Louvre, débuta le mardi 10 octobre, 1730 (ou le 8) par le rôle de *Phèdre*, joua ensuite ceux de *Roxane* et d'*Ariane*, fut reçue par ordre du 22 (ou 26 février 1731, se retira en juillet 1733 avec la pension de mille livres, accordée sans doute au nom qu'elle portait, et mourut au commencement de l'année 1781.

Cette actrice était grande, avait de la beauté, un air noble, un organe sonore, une belle représentation, et suivant l'expression originale de Laroque, auteur du Mercure, *elle parait bien le théâtre* ; il ne lui manquait que du talent. Sa sœur, Mᵉ Baron Desbrosses, son frère François Baron n'en avaient pas plus qu'elle ; l'héritage de leur illustre aïeul fut perdu pour eux.

Mad. VESTRIS.

(*Marie-Rose Gourgaud Dugazon, femme d'Angiolo-Marie-Gaspard Vestris.*)

La rivalité de cette actrice et de M¹¹ᵉ Sainval l'aînée contribua presqu'autant que ses talents à lui donner de la célébrité ; nous n'entrerons cependant point dans le détail de leurs longues querelles ; c'est bien assez sans doute que le public en ait été occupé pendant plusieurs années, sans que nous rappelions le fâcheux souvenir des disputes scandaleuses, qui transformèrent trop souvent le parterre en arène, et furent aussi nuisibles à l'art dramatique, qu'affligeantes pour tous les gens sensés.

Mad. Vestris débuta le 19 décembre 1768 par le rôle d'*Aménaïde* dans *Tancrède*, continua par ceux d'*Ariane*, d'*Idamé*, d'*Alzire*, d'*Hypermnestre* et de *Zaïre*; et joua dans la comédie ceux de *Célimène* dans le *Misantrope*, de *la Marquise* dans la *Surprise de l'Amour*, de *Nanine* et de *Mélanide*.

Ses débuts tragiques furent très-brillants ; elle parut destinée à réparer la perte de M¹¹ᵉ Clairon, et fut reçue en 1769.

Mad. Vestris était d'une taille médiocre ; elle avait de la beauté, beaucoup d'esprit, et un talent

très-distingué, qui tenait cependant beaucoup plus de l'art que de la nature. Il lui manqua toujours, même dans son meilleur temps, ce qui est indispensable pour bien jouer la tragédie, une âme; elle y suppléait par les combinaisons savantes d'un art poussé jusqu'à la perfection, par une noblesse remarquable, et par une diction pure, quoique trop apprêtée. Ses moyens étaient assez étendus; il fut seulement malheureux pour elle de n'avoir pas saisi l'époque précise où elle devait les perdre sans retour, pour demander sa retraite, et se retirer avec toute sa réputation.

Elle en eut beaucoup, et la mérita long-temps. Le défaut de sensibilité réelle nuit sans doute infiniment au succès du comédien dans les rôles tendres, touchants ou passionnés; mais il en est un certain nombre où cette qualité n'est pas absolument indispensable, qui n'exigent que de la dignité, une diction juste, et sagement raisonnée, une belle représentation. Mad. Vestris les jouait avec succès, et l'on n'oubliera pas surtout ceux de *Rodogune*, de *Laodice* dans *Nicomède*, et de *Viriate* dans *Sertorius;* ce dernier fut le triomphe de M^{lle} Clairon, et nous l'avons vu rendre dans le véritable esprit de Corneille par une actrice célèbre dont le théâtre français est trop souvent privé.

Aucune tragédienne d'ailleurs ne posséda

comme Mad. Vestris le talent de remplacer les qualités qui lui manquaient de manière à faire prendre en quelque façon le change au spectateur sur leur absence. Dénuée de chaleur véritable, elle y suppléait par une certaine âpreté de débit qui, du moins pour la multitude, y ressemblait assez, et produisait presque autant d'effet. Sa beauté faisait le reste; celle de ses bras surtout fut célèbre, et l'on sait qu'elle dut à ses charmes, autant qu'à ses talents, la protection que lui accorda le maréchal duc de Duras, premier gentilhomme de la chambre, dans la longue querelle que nous avons indiquée au commencement de cet article.

Le jugement que Laharpe portait sur Mad. Vestris ne saurait être déplacé ici. Le voici tel qu'il l'a consigné dans sa correspondance :

» Mad. Vestris a seule une intelligence sûre,
» et une décence toujours tragique. Mais malheu-
» reusement la nature de son organe ne la sert
» pas si bien que son esprit; sa voix s'épaissit
» dans la passion et dans les larmes; elle sent
» plus qu'elle ne communique. Elève de Lekain
» et pleine de ses leçons, elle rend mieux ce qui
» est fort que ce qui est doux. »

L'éclat de ses débuts ayant frappé les auteurs dramatiques, ils s'empressèrent de lui confier

des rôles nouveaux. Elle établit successivement ceux de *Lanassa* dans la *Veuve du Malabar* en 1770, d'*Euphémie* dans *Gaston et Bayard*, de *Sophonisbe* dans une des dernières tragédies de Voltaire, de *Gabrielle de Vergy*. L'impression terrible qu'elle produisit au cinquième acte de cette pièce de de Belloy, est encore présente à beaucoup d'habitués de notre ancien théâtre; on en peut juger par la lettre suivante: ce n'est au fond qu'une plaisanterie sur les détails de l'émotion éprouvée par plusieurs personnes à la première représentation de *Gabrielle*, mais elle n'en prouve pas moins l'effet prodigieux que produisirent et la pièce et l'actrice.

Aux Auteurs du Journal de Paris.

Mercredi 16 Juillet 1777.

C'est aujourd'hui, Messieurs, la seconde représentation de *Gabrielle de Vergy*. La pièce est médiocre, mais le dénouement fera foule, comme l'a prédit un de vos correspondants. Je vous prie donc de vouloir bien donner avis aux dames que la loge de M. Raymond, dans laquelle elles s'étaient jetées en foule samedi dernier (12), et où il ne s'était trouvé qu'une légère provision d'eau de Cologne, sera pourvue de toutes les eaux spiritueuses, de tous les sels qui

peuvent convenir aux différents genres d'évanouissement. Ainsi les dames peuvent compter sur toutes les commodités dont on a besoin pour se trouver mal. »

Mad. Vestris reçut ensuite de Champfort le rôle de *Roxelane* dans *Mustapha et Zéangir*, et de Voltaire celui d'*Irène*. Les répétitions de cette pièce se firent chez ce grand homme revenu à Paris pour y mourir comblé d'honneurs et déchiré de souffrances ; les corrections qu'il fit au rôle de Mad. Vestris sont attestées par ce mot connu : Madame, j'ai travaillé pour vous toute la nuit comme un jeune homme.

Le talent qu'elle déploya dans *Alceste* d'*OEdipe chez Admète*, contribua beaucoup au succès de cette pièce qui valut à M. Ducis l'avantage de s'asseoir à l'académie dans le fauteuil de Voltaire. En jouant *Melpomène* des *Muses rivales*, il lui fut sans doute agréable de partager, avec Laharpe, l'honneur de payer un juste tribut d'hommages et de reconnaissance à l'homme de génie que la France avait perdu, et ce fut par suite des sentiments de respect que tous les comédiens français portaient à sa mémoire qu'elle accepta le rôle de la *Prétresse* dans *Agathocle*, ouvrage posthume de Voltaire, joué en 1779 le jour anniversaire de sa mort.

Pendant douze années qui s'écoulèrent depuis

cette dernière époque jusqu'à celle de la scission opérée dans la société des comédiens français, Mad. Vestris établit les rôles suivants; *Jeanne* dans *Jeanne I^{ère} reine de Naples*, une des tragédies les plus infortunées de Laharpe; *Helmonde* dans *le Roi Léar*; *Frédégonde* dans *Macbeth*; *Véturie* dans *Coriolan*; *Roxelane* dans *Roxelane et Mustapha*; *Augusta* dans un essai informe de Fabre d'Eglantine, *Ericie* dans la *Vestale*, tragédie de Fontanelle ; et *Catherine de Médicis* dans *Charles IX*.

Fidèles aux principes qui nous défendent de rappeler des souvenirs pénibles, nous supprimons tous les détails qui accompagnèrent la séparation funeste dont l'effet fut de transplanter Mad. Vestris et plusieurs de ses camarades au théâtre de la rue de Richelieu.

L'ouverture s'en fit par la première représention de *Henri VIII*. Mad. Vestris y jouait le rôle d'*Anne de Boulen;* il ne convenait pas à son âge, cependant elle y fut applaudie ainsi que dans celui de *Mad. de Faublas* dans *Mélanie* qu'elle joua quelque temps après.

Peut-être eût-elle dû terminer sa carrière théâtrale à cette époque. En la prolongeant encore pendant plusieurs années, elle s'exposait à montrer aux spectateurs qui ne l'avaient pas vue dans un temps plus heureux le tableau pénible d'un

talent qui s'éteint peu-à-peu, et qui jette par intervalles des lueurs aussi rares que faibles. Mad. Vestris n'eut pas la prudence de prévenir les ravages du temps : il moissonna sa beauté, son talent et ses moyens sans qu'elle s'en apperçût. Elle eut enfin le malheur de se survivre à elle-même.

Cependant lorsque les premières bases de la réunion furent posées en l'an 6, elle rentra au théâtre français de la rue Feydeau par le rôle de *Frédégonde* dans *Macbeth*; et lorsque cette réunion si désirée, si nécessaire, fut pleinement effectuée le 11 prairial an 7, elle fit partie de la société constituée de nouveau sur ses anciennes bases. M. Legouvé lui confia même le rôle de *Jocaste* dans sa tragédie d'*Etéocle et Polinice* jouée au commencement de l'an 8. La décadence totale de son talent y parut de la manière la plus frappante; il fut même impossible de ne point s'appercevoir de celle de ses moyens physiques. En vain avait-elle essayé de se rajeunir : l'acteur chargé du rôle de l'un de ses fils, nuisait, sans le vouloir, au succès des efforts de Mad. Vestris, en paraissant encore plus âgé que sa mère.

Cette actrice sentit enfin que sa retraite devenait indispensable. En l'obtenant de l'autorité supérieure, elle sollicita, conformément aux

nouvelles lois de la Comédie, une représentation à son bénéfice qui eut lieu sur le théâtre de l'opéra le 13 prairial an 11. La Comédie française donna la reprise d'*Esther*, tragédie de Racine qui n'avait pas été jouée depuis 1721 ; elle fut suivie d'un ballet exécuté par les premiers sujets de l'opéra. Cette réunion de deux grands théâtres attira une très-grande affluence de spectateurs, et par conséquent produisit à Mad. Vestris une somme très-considérable.

Il y eut peu d'intervalle entre sa retraite et la fin de sa vie. Elle mourut le 14 vendémiaire de l'an 13. (samedi 6 octobre 1804.)

Mad. DE VILLIERS.

ACTRICE très-peu connue. Son mari ne le serait pas davantage, s'il ne s'était avisé de se ranger dans le nombre des ennemis de Molière qu'il attaqua par sa pièce intitulée *La vengeance des marquis*. Mad. Devilliers était ainsi que lui de la troupe qui jouait à l'hôtel de Bourgogne ; il paraît même qu'elle avait de la réputation dans les premiers rôles tragiques. Elle mourut au commencement de décembre 1670.

Mad. DE VILLIERS.

(*N......Raisin, femme de Jean de Villiers.*)

Sœur des deux Raisin dont nous avons parlé dans le premier volume de cet ouvrage, elle fut comme eux de la troupe des petits comédiens du dauphin, obtint le 26 (ou 29) octobre 1691 un ordre pour entrer en partage, du moment où elle se présenterait à la Comédie française, en fit usage le vendredi 9 novembre suivant, et débuta le jeudi 22 dans *Britannicus*. Cette actrice ne fut pas goûtée du public, se retira à la clôture de Pâques 1696, et mourut en 1702, ou au commencement de 1703.

DÉBUTANTS
NON-REÇUS.

Ceux de nos lecteurs que ce titre effrayera peuvent se rassurer. Nous n'avons point envie de dérouler à leurs yeux la liste fastidieuse de deux cent cinquante essais inutiles; c'est bien assez sans doute d'avoir été contraints nous-mêmes d'en dévorer l'ennui dans le cours des recherches que cet ouvrage a nécessitées. Mais il nous a semblé que les trois articles suivants offraient assez d'intérêt pour qu'il nous fût permis de les placer après ceux des acteurs de la Comédie française. Le premier concerne Aufresne qui mérita certainement son admission, et ne put l'obtenir : le second regarde Banières qui, après avoir pris une fausse route, se remettait peu-à-peu dans la véritable, lorsque sa carrière fut terminée par le dénouement le plus tragique; enfin nous consacrons le dernier à Rousselet qui se fit une espèce de réputation par ses prétentions ridicules et exagérées.

AUFRESNE.

Dans un temps où tous les acteurs du théâtre français n'avaient point encore renoncé au genre déclamatoire et emphatique que Molière reprochait à leurs prédécesseurs dans l'*Impromptu de Versailles*, le début d'un comédien distingué qui avait pris absolument le contre-pied de leur manière, devait exciter autant d'étonnement que de satisfaction dans le public; mais en même temps il fallait nécessairement qu'il eût pour ennemis tous ceux dont son débit et son jeu faisaient ressortir les défauts. Tel fut effectivement le sort d'Aufresne; peu de débutants obtinrent de plus grands succès; il en est peu surtout qui les ayent mieux mérités: cependant il ne put être admis qu'au rang des pensionnaires, et l'on se hâta de le congédier de ce théâtre où l'on avait eu la patience de supporter, dans le même emploi, Blainville et quelques autres acteurs de pareille force.

Aufresne débuta le 30 mai 1765 par le rôle d'*Auguste* dans *Cinna* : il joua ensuite *Dupuis* dans la comédie de Collé, *Philippe Hombert* dans *Nanine*, *Zopire*, *Baliveau*, *M. Argant* dans l'*École des mères*, *Polifonte*, *Danaüs*,

Zamti, le *Président* dans la *Gouvernante*, *Démocrite*, *Rutile* dans *Manlius*, *Burrhus*, *Thésée*, *Ariste* dans la *Pupille*, *Euphémon* père dans l'*Enfant prodigue*, etc.

Aufresne n'était pas tout-à-fait assez âgé pour l'emploi des pères nobles, mais il n'en possédait pas moins de très-grands avantages, tant au physique qu'au moral. Sa taille était haute, noble et aisée; les traits de son visage bien prononcés, le caractère de sa physionomie plein de dignité, souvent même un peu sévère, son regard vif, perçant et expressif concouraient à produire, au premier aspect, une impression extrêmement favorable sur le spectateur.

Dès le premier jour le jeu d'Aufresne frappa vivement le public quelqu'accoutumé qu'il fût à une manière toute différente. On lui trouva un débit extrêmement naturel qui rappelait celui de Baron, et s'éloignait beaucoup de la déclamation pleine d'emphase dont quelques acteurs n'avaient encore pu se déshabituer.

Aufresne parlait la tragédie, ne s'écartait jamais du véritable sens de l'auteur, et trouvait souvent des traits sublimes dans leur simplicité. Ses débuts furent suivis avec chaleur, et le public se déclara pour lui d'une manière si prononcée, que l'on ne put se dispenser de le recevoir aux appointements, en se réservant in-

petto, le droit de le renvoyer aussitôt que le premier feu de l'enthousiame serait passé.

Une admission pareille était sans doute une faveur trop faible pour Aufresne que l'on aurait dû mettre au nombre des sociétaires à l'expiration de ses débuts. Il avait toute la fierté d'un grand talent ; la conduite que l'on tenait à son égard le révolta : il fit beau jeu aux comédiens qui ne demandaient pas mieux que de l'expulser, passa dans les pays étrangers, et Brizard, que beaucoup de personnes trouvaient inférieur à Aufresne, resta en possession de l'emploi.

Aufresne fut vivement regretté du public, qui sans doute eût témoigné hautement la préférence qu'il lui accordait, si les grenadiers du maréchal de Biron avaient bien voulu permettre aux spectateurs d'avoir et d'émettre une opinion.

Un amateur éclairé, dont la manière de penser sur Aufresne était bien connue, demandait quelques jours après sa retraite à un comédien français pourquoi sa compagnie n'avait pas fait tous ses efforts pour le retenir. — Eh ! Monsieur, répondit l'acteur, cet homme nous faisait perdre la carte. Il était faux dans son jeu avec nous, ou nous l'étions avec lui. Il fallait qu'il changeât, ou qu'il fît changer toute la Comédie. Il est dur de refaire son apprentissage : nous avons

mieux aimé le renvoyer. Le public en sera fâché, Mais baste!

Mais baste! ce mot est précieux : il peut fournir matière à un bon commentaire sur les phrases dont les compliments de clôture étaient remplis à cette époque, sur ces éternelles protestations de respect pour le public, de dévouement à ses volontés et à ses plaisirs.

En 1774 Aufresne jouait à Berlin. Le roi de Prusse, après l'avoir entendu, écrivait en ces termes à Voltaire, et l'on sait qu'il n'était pas susceptible d'un enthousiasme irréfléchi. « Nous » avons eu l'année passée Aufresne dont le jeu » noble, simple et vrai, m'a fort contenté. Lekain » va venir ici cet été, et je lui verrai représen- » ter vos tragédies. C'est une fête pour moi ; il » faudra voir si les efforts de l'art surpassent dans » Lekain ce que la nature a produit dans l'autre. »

Après avoir vu Lekain, il rendit également compte de ses sensations à Voltaire, et ajouta en parlant d'Aufresne : « Peut-être lui faudrait-il » un peu du feu que l'autre a de trop. » Cette opinion n'étant énoncée qu'avec la forme du doute, elle ne peut être préjudiciable à Aufresne, et d'ailleurs nous devons remarquer qu'il faut plus de chaleur dans les premiers rôles que dans ceux de pères nobles.

Aufresne passa en Russie. Il y fut bien ac-

cueilli de l'impératrice Catherine II, ainsi que sa fille qui composa pour cette princesse plusieurs petites pièces fort agréables, jouées au théâtre de l'Hermitage, et recueillies dans une collection en deux volumes in-8° des pièces écrites pour ce théâtre, par le prince de Ligne, le favori Momonof, M. de Ségur et l'impératrice elle-même.

Nous ne pouvons nous empêcher de le dire : le renvoi d'Aufresne est une tache dans la conduite des acteurs qui tenaient le haut bout au théâtre français à l'époque où il débuta.

BANIÈRES.

Peu de débuts ont présenté une réunion aussi complette d'événements singuliers que celui de l'acteur dont il s'agit. L'accueil qu'il reçut du public à son premier essai aurait suffi pour déconcerter vingt débutants des plus intrépides ; mais Banières était gascon, et les habitants des heureuses contrées qu'arrose la Garonne ne manquent pas plus d'audace que d'esprit.

Né a Toulouse au commencement du dix-huitième siècle, d'une des meilleures familles de cette grande ville, Banières reçut une très-bonne éducation. Destiné à l'état ecclésiastique, il passa quelques années dans une congrégation régu-

lière, et fit d'excellentes études. Il s'appliqua surtout à celles qui étaient nécessaires pour l'état que ses parents voulaient lui faire adopter, et les succès qu'il obtint donnèrent lieu de croire qu'il aurait du talent pour la chaire. Cependant il ne suivit point cette carrière commencée avec succès, trouva que le barreau lui présentait des avantages plus réels, et troqua son petit-colet contre une robe d'avocat. Il ne la porta pas longtemps ; cédant à son caractère inconstant, il cessa de trouver des charmes dans l'étude de la jurisprudence, et se livra tout entier à celle de la géométrie dans laquelle il fit des progrès.

Après avoir quitté les théologiens pour les légistes, et ceux-ci pour les géomètres, peut-être pouvait-on le croire fixé ; mais il n'en était rien. Emporté par une ardeur militaire assez naturelle dans un jeune homme, il abandonna les calculs pour les armes, et s'engagea dans un régiment de dragons où il servit pendant quelque temps.

Le loisir des garnisons lui laissant la facilité de cultiver les lettres, il composa une tragédie intitulée *La mort de Jules-César*, la fit représenter à Toulouse, et y joua lui-même le principal rôle. Ayant eu le bonheur de faire mentir le proverbe, et d'être prophète dans son pays, les applaudissements qu'il reçut comme auteur

et comme acteur, lui firent naître le désir de se consacrer à la représentation des ouvrages dramatiques, et la dispute qu'il eut avec un comédien de profession, qui prétendait avoir des talents supérieurs à ceux de Banières, acheva de l'y déterminer.

Sans avoir jamais été d'aucune troupe de province, et n'ayant d'expérience que celle qu'il avait pu acquérir, en jouant quelquefois dans les sociétés bourgeoises, il ne balança point à se présenter aux gentilshommes de la chambre. Frappés de son assurance, ils lui accordèrent un ordre de début au moyen duquel il parut pour la première fois le jeudi 9 juin 1729 par le rôle de *Mithridate*.

Fidèle au caractère de son pays, il fit appeler le souffleur quelque temps avant le lever de la toile, et lui dit avec cette assurance particulière aux enfants de la Gascogne : je vous préviens, Monsieur, que je n'ai nul besoin de votre secours : je suis sûr de ma mémoire ; ainsi je vous prie de ne pas me souffler, quand même je manquerais.

Le souffleur lui promit tout ce qu'il voulut, et la toile se leva. Banières n'avait pas oublié les études qu'il avait faites dans le temps où il aspirait aux succès de l'orateur : il s'avança sur le bord de la scène, rassembla toute sa rhétorique, et

adressa au parterre un discours fort bien tourné dans lequel il sollicita l'indulgence dont il avait besoin, et où il fit entrer adroitement l'éloge de Baron qu'il se proposait pour modèle. Ce compliment fut très-applaudi, et disposa favorablement le public. Mais à peine le débutant eut-il débité dix vers de son rôle, qu'oubliant absolument la mesure nécessaire, il mit dans son jeu et dans sa déclamation, outre la vivacité de son pays, tant d'emportement, et une fureur si bourgeoise et si peu convenable à la majesté de la tragédie, que les spectateurs, loin d'être attendris ou frappés de terreur, ne purent s'empêcher de rire aux éclats pendant toute la pièce.

Banières ne se déconcerta point; il continua son rôle dans le même sens jusqu'au dernier vers sans se décourager, et quand il eut fini, il harangua de nouveau le public en ces termes : Messieurs, quelque humiliante que soit la leçon que je viens de reevocir dans une première représentation, je vous invite à samedi pour voir si j'aurai su en profiter.

Ces mots prononcés avec hardiesse et confiance redoublèrent les éclats de rire, et furent couverts d'applaudissements parmi lesquels sans doute il y en eut beaucoup d'ironiques; ils firent juger que si le nouvel acteur était capable des écarts les plus extraordinaires, du moins il était homme d'esprit et de résolution.

Le bruit de ce qui venait de se passer à la comédie, des harangues, des emportements, et de l'assurance de l'acteur toulousain, se répandit bientôt dans Paris. On ne parlait que de Banières dans toutes les sociétés, et l'affluence fut grande le samedi onze, jour auquel, suivant sa promesse, il joua le rôle d'*Agamemnon* dans *Iphigénie en Aulide*.

Ceux des spectateurs qui l'avaient vu le jeudi, ceux même auxquels on avait fait le récit de ses fureurs déréglées, s'attendaient à rire du débutant, et à se divertir autant pour le moins qu'à la farce la plus plaisante; ils furent tous également trompés. Banières avait si bien profité des leçons du public, qu'il était parvenu à changer entièrement son jeu, à le régler et à le réduire dans les bornes convenables; au lieu d'exciter les éclats de rire, il s'attira des applaudissements unanimes, et les connaisseurs les plus sévères convinrent qu'il les méritait.

Il parut un peu jeune pour l'emploi dans lequel il débutait, et ce n'est pas effectivement à l'âge de vingt-sept ou vingt-huit ans que Banières avait en 1729, que l'on peut produire une illusion complette dans les rôles de *Mithridate* et d'*Agamemnon*; mais on lui trouva d'ailleurs beaucoup de qualités avantageuses, et qui furent justement appréciées. Il était grand, bien fait, avait

la figure mâle, les cheveux noirs, la jambe belle, et la contenance fière. Quant au moral de cet acteur, on lui reconnut de l'intelligence, des *entrailles*, et un organe admirable.

Il joua ensuite le Marquis gascon des *Ménechmes* de la manière la plus originale, et y fut fort applaudi, de même que dans les rôles de *Pyrrhus* dans *Andromaque*, de *Joad* dans *Athalie*, et de *Cinna*, qui servirent à la continuation de ses débuts.

Jusques-là tout allait bien pour Banières. On lui trouvait un talent réel, et il paraissait probable qu'il serait reçu ; un incident terrible vint terminer ses débuts et sa vie. Nous avons dit qu'il s'était engagé dans les dragons : le colonel de son régiment apprit qu'il jouait la tragédie à Paris, au lieu de faire l'exercice dans sa garnison ; il le fit arrêter et traduire devant un conseil de guerre, qui le condamna à être fusillé. Beaucoup de personnes, les comédiens français surtout, sollicitèrent sa grâce. Rien ne put le sauver, ni fléchir la rigueur des lois militaires, qui prononçaient alors la peine capitale contre les déserteurs. Cependant Banières ne l'était point ; il n'avait quitté son corps qu'en vertu d'un congé qui n'était pas expiré ; mais il eut le malheur de l'égarer, et paya cette perte de sa vie.

ROUSSELET.

(*Meunier, dit*)

Cet acteur était de Paris et avait déjà joué dans la province, lorsqu'il débuta au théâtre français le samedi 2 juillet 1740 par le rôle de *Mithridate*. Il en joua ensuite quelques autres du même emploi, et n'ayant point été reçu, il passa au théâtre de Pontau, entrepreneur de l'opéra-comique, et y parut jusqu'à la fin de la foire Saint-Laurent. Fort déplacé dans les rôles de rois, Rousselet jouait assez bien ceux de paysans, et s'acquitta d'une manière plaisante de celui que Favart et Fagan lui confièrent dans leur opéra-comique de la *Servante justifiée*, donné pour la première fois le samedi 19 mars 1740. Nous allons rapporter la scène dans laquelle il venait offrir ses services à un acteur forain : il y est question du début de Rousselet sur la scène française.

L'acteur lui demandait s'il avait déjà servi.

LE PAYSAN.

Pensez-qu'oui.

<blockquote>
Pendant l'espace de tras mois

J'ons sarvi tras bourgeois.

Mais, hélas ! par un grand guignon

J'ons quitté leur maison.
</blockquote>

Tome II. 24

L'ACTEUR.

Ne vous seriez-vous point attiré ce guignon-là?

LE PAYSAN.

Si vous voulez bien m'accouter, je vais vous dégoiser l'affaire de bout en bout : je ne vous cacherai rian, en bonne vérité.

L'ACTEUR.

Voyons.

LE PAYSAN.

Le premier maître que j'ons sarvi s'appelait M. Lepère. Ce M. Lepère me dit un jour : vas chez M. Frère, dis à M. Neveu que M. Cousin l'attend chez M. Germain, pour réconcilier la belle-mère de M. Beaugendre avec le beau-père de M. Beaufils.

L'ACTEUR.

Vous avez fait votre commission?

LE PAYSAN.

Fort mal, mon bon Monsieur. Tout vis-à-vis ma commère, attenant ma marraine, un peu en deçà de ma tante, j'ai rencontré un de mes oncles qui m'a mené chez une de mes sœurs. Ste sœur-là m'a fait oublier toute la parenté de M. Lepère. Tant y a qu'il m'a pris par les deux épaules, et qu'il m'a renvoyé chez ma mère.

L'ACTEUR.

Vous le méritiez bien.

LE PAYSAN

J'entrai deux jours après au service de monsieur Legrand.

L'ACTEUR.

J'en connais beaucoup de ce nom-là.

LE PAYSAN.

Accoute-moi, me dit un jour M. Legrand; vas chez M. Legras, dis à M. Legros que M. le Long et M. le Large seront tantôt chez M. Ledroit. Chemin faisant, je rencontrai vis-à-vis M. Lépais, M. Lebas qui me menit chez M. Lecourt, où je trinquîmes tant que je devins M. Lerond. Le lendemain, M. Legrand qui était très-haut, traita très-mal son valet très-humble. J'en sortis le cœur très-gros, et le gousset très-plat.

L'ACTEUR.

Vous ne pouvez vous en prendre qu'à vous-même.

LE PAYSAN.

Mon troisième maître était un nommé M. Lenoir, bonne personne et que j'aimais de tout mon cœur. Un tel, me dit un jour ce M. Lenoir, vas chez

M. Leblanc, dis à M. Legris que M. Leclair l'ira prendre chez M. Lebrun pour présenter M^{lle} Leblond à M. Leroux; en y allant, je fis rencontre de M. Lolive, j'entrîmes aux barreaux verts, où je bûmes tant de vin rouge que je voyais tout couleur de rose. M. Lenoir fâché de me voir gris, prit un bâton blanc, et battit tant mon habit jaune, que j'en sortis le corps tout violet.

L'acteur s'apperçoit que le prétendu paysan plaisante et le reconnaît pour un comédien qui a débuté sur la scène française pour l'emploi des rois.

LE PAYSAN.

Oui, seigneur, je le fus et devrais encor l'être;
J'ai l'organe assez fort pour vous parler en maître;
Sous l'habit d'un héros j'en sais prendre le ton,
Et j'ai le noble orgueil du fier Agamemnon.
D'Auguste et de César le noble personnage,
Pendant plus de dix ans fut mon brillant partage.
Cet heureux temps n'est plus; quel changement, hélas!
Mon sceptre s'est brisé; j'ai perdu mes états.
Fortune, c'est ainsi que ta rigueur nous joue;
Aujourd'hui sur le trône, et demain dans la boue.
J'ai servi les Romains autant que je l'ai pu :
De secrets ennemis m'ont seuls interrompu.
Quelque plaisir, du moins, aujourd'hui me console,
Tous, jusqu'aux sénateurs, ont fui du capitole.
Et depuis mon départ, un tas de débutants
N'ont pu garnir encore un gradin d'assistants, etc.

Rousselet retourna en province après la foire,

et revenu à Paris en 1752, il débuta de nouveau pendant les mois de juin et de juillet avec aussi peu de succès qu'en 1740. Ayant été sifflé dans le rôle de *Mithridate*, il s'avança sur le bord de la scène, et voulut haranguer le public. Un plaisant du parterre lui ferma la bouche par les vers suivants :

> Prince, quelques raisons que vous puissiez nous dire,
> Votre devoir ici n'a pas dû vous conduire.

Et cette application qui fut extrêmement applaudie, était d'autant plus heureuse, que ces deux vers faisaient partie du rôle que Rousselet venait de jouer.

Il voulut aussi s'essayer dans les financiers, mais n'ayant pu parvenir à trouver un seul rôle dans lequel il fût supportable, il se vit congédié pour la seconde fois, et s'en consola en envoyant à l'abbé Raynal, alors rédacteur du Mercure de France, trois lettres qui sont d'un ridicule rare, et que l'abbé Raynal n'imprima sans doute que pour l'amusement de ses lecteurs. Quoique fort éloignés du temps où elles parurent, nous espérons qu'elles ne paraîtront pas moins originales aux nôtres, et nous allons les rapporter.

« C'est avec tous les égards qui vous sont dus, Monsieur, que je me vois contraint de mettre la main à la plume, pour vous faire remarquer que vous mettez tel débutant qu'il puisse

être dans un moment de désagrément pour sa propre fortune, en n'analysant pas le talent avec lequel il a paru devant le public.

Vous annoncez dans votre Mercure du mois de juin dernier : « les comédiens n'ont point » donné de nouveauté ; mais ils ont eu un dé- » but. M. Rousselet a paru jeudi 22 juin, pour » la première fois, dans la tragédie de *Cinna*, » et depuis dans celle de *Mithridate* : il joue » les rôles de roi ». Vous avez omis celui de *Pharasmane* dans *Rhadamiste*. Qu'il me soit permis de vous insinuer cette annonce.

Ce n'est pas la première fois que je parais sur le théâtre des comédiens du roi ; lisez le Mercure de juin 1740, et vous verrez la façon dont votre devancier parle de moi : je n'ai point dégénéré depuis ce temps. Vous n'ignorez pas, Monsieur, qu'il faut être beaucoup appuyé par la protection, pour faire nombre avec les grands sujets qui composent le théâtre français ; je me suis déclaré avant d'y débuter, que je n'y prétendais point, (sachant parfaitement les attentes de ceux et de celles qui font chaque jour tous leurs efforts, pour pouvoir augmenter la récompense due légitimement à leurs peines et à leurs talents.)

Quel que mon début ait été, je me trouve très-honoré de n'avoir pas déplu aux connaisseurs,

puisque Monseigneur....... m'a fait l'honneur de m'écrire, que mon son et ma diction formaient le parallèle du débit de feu de ce fameux acteur, qui rétablit la scène après un temps considérable qu'il avait donné à ses loisirs. Il a rencontré juste avec quelques Messieurs de l'académie, qui m'ont fait l'honneur de me dire la même chose. Il est vrai que c'est un genre que je me suis fait, aidé des conseils de ceux qui ont aimé et suivi ce fameux comédien dont je parle. J'avoue à ma honte, que je ne me suis point apprécié à cette déclamation heureuse qui fait la réputation des grands sujets qui brillent aujourd'hui : le naturel est mon appanage ; et si j'ai quelques défauts dans le geste, on ne blâmera jamais ma figure, ma voix, ma mémoire, mon raisonnement et mon bon sens ; à l'égard de l'esprit, je ne vous en parle point ; je n'ai que le moyen de l'adorer, et c'est mon occupation essentielle. Je suis géomètre dans mon art, sans avoir recours aux synthèses qui acheminent par énumération à la probabilité d'un tout. C'est à vous, Monsieur, à tirer maintenant parti de moi-même : ne vous fiez point aux partisans de ceux qui ne sont pas les miens. Je respecte tout l'univers ; et si le succinct de votre programme ne m'eût pas fait ouvrir les yeux, je serais demeuré dans la même sécurité

qui me fait révérer ce qui est établi par la vogue, et qui fait dire hautement : c'est le goût d'à-présent. La monotonie a eu son règne; les modes se succèdent ; mais on revient toujours aux anciennes ; il ne faut qu'un instant pour confondre une discorde. Le législateur a toujours consulté la loi naturelle, et la justice a toujours été appuyée par la vérité. »

J'ai l'honneur d'être, etc. ROUSSELET.

Paris, le 20 juillet 1752.

Deuxième Lettre à M. CHEVRIER.

20 juillet.

« Les deux hommes de lettres, Monsieur, qui ont élevé la petite dispute dont vous faites mention par votre lettre, datée du 23 juin dernier à l'auteur du Mercure, est une question à laquelle je me crois en droit de répondre. Il est vrai que les Grecs avaient une déclamation notée ; mais ce genre était autorisé par le scandé de leurs vers et de leurs accens, et je crois qu'il en est de même de la prononciation de la langue hébraïque, qui est plutôt un chant qu'un parler. Mais pour répondre au moment de votre curiosité sur la façon d'exprimer ce vers :

Cinna, tu t'en souviens et veux m'assassiner

Je crois que le premier hémistiche doit être dit en fronçant le sourcil avec un sentiment d'indignation, et le second avec un sentiment de pitié et de tendresse. Le premier fait sentir à Cinna les obligations qu'il doit à Auguste; et le second, l'amitié qu'Auguste a pour Cinna : le premier jour je le dis avec trop de force et d'indignation ; mais le second je le rendis tel que je vous le décris. Trop heureux si je suis d'accord avec vous ! Vos propositions sont des instructions pour moi. Je voudrais être à portée de vous connaître pour en profiter, et pour vous prouver la déférence que j'aurai toute ma vie pour les personnes qui parlent raison. »

J'ai l'honneur d'être, etc. ROUSSELET.

Troisième Lettre au Chevalier de MOUHY, *auteur des Tablettes dramatiques.*

« EN furetant, Monsieur, chez un libraire, dans ses nouveautés, le hasard a voulu que je rencontrasse votre ouvrage; le titre me l'a fait acheter ; et en le parcourant, j'ai trouvé mon article parmi ceux des débutants au théâtre français de l'année 1752. Vous m'accusez d'avoir harangué le parterre, en lui disant que je travaillais depuis quinze ans à ramener le naturel au théâtre, et que j'espérais l'avoir trouvé.

Je réponds à ce que vous avancez d'après moi. Oui, je l'ai dit et fait; et feu Baron, dont je suis l'élève, m'a inculqué dans l'esprit, par ses principes, qu'il valait mieux pécher par un trop grand naturel, que d'emphâser avec outrance, ou de parler en chantant avec trois notes égales qui forment la monotonie. Ce fut feu monseigneur le duc de la Trimouille qui fut cause que je débutai, pour la première fois, en 1740; et je puis l'avancer, avec un grand applaudissement. Des amis que j'avais alors, qui n'étaient pas vrais, s'employèrent si bien pour moi, que l'on me préféra un parent de celui qui fut mon maître. Je pris mon parti alors, et je retournai en province. En 1752 je revins à Paris pour des affaires d'intérêt; on me persuada de débuter pour la seconde fois, à cause qu'il faut quelqu'un pour doubler M. Sarrasin en cas d'accident; je le fis. Ma façon de parler a plu aux gens qui ont toujours la perspective de ce grand naturel de celui dont je suis l'élève; et elle n'a pas été aussi du goût de ces novateurs dramatiques, qui ont établi leur goût par le moyen de l'aisance et de la fortune qu'ils possèdent. Comme vous faites une compilation chronologique des faits qui se passent au théâtre, ce n'est point à la fin du rôle d'*Auguste* dans *Cinna* que j'ai harangué le public; c'est à la fin de ce-

lui de *Mithridate*, ayant représenté avant Auguste *Mithridate* et *Pharasmane*. L'acteur Toulousain jadis le fit comme moi. Ses compliments valaient autant que les rôles qu'il venait de représenter ; et si la débauche ne l'eût pas entraîné dans le moment qui fut la cause du terme de ses jours, c'était un homme qui, tant par l'art que par l'esprit, serait admiré aujourd'hui. Je dirai avec Cicéron, *omni ope atque operâ enixus fui*. J'ai tâché de travailler pour gagner une pension ; je n'ai pas réussi. Vous n'avez pas parlé des autres rôles que j'ai représentés. J'ai joué aussi *Lisimon* dans le *Glorieux*, et *Argant* dans le *Préjugé à la Mode*; (1) j'y ai pourtant été applaudi ; et ce, sans avoir donné de billets pour mendier des suffrages. J'attendais tout de mes travaux ; car je vous avoue, que j'ai risqué beaucoup en voulant jouer après ces grands comédiens, qui font aujourd'hui l'ornement et les plaisirs de la scène. Comme je suis général, et que les masques de Térence sont gravés dans mon optique, je joue les rois, les paysans, les financiers, les pères nobles, les raisonneurs, et tant d'autres qui sont utiles à un comédien dans la province, soit dans l'ita-

(2) Erreur ; il n'y a point d'*Argant* dans le *Préjugé à la mode*, mais bien dans l'*Ecole des Mères*.

lien, soit dans les opéras-comiques. Je suis même en état de faire un pari, si l'on veut, de jouer un rôle nouveau chaque jour, pendant le cours d'une année, tant j'ai la mémoire libre et fraîche. J'ai représenté même le *Tuteur* dans la *Pupille*, un peu froidement à la vérité ; mais s'il fallait le représenter aujourd'hui, ce serait un autre genre, tant il est vrai qu'on se corrige sur les bons modèles. Je vous prends pour un de mes arbitres ; on ne récompense pas toujours les gens qui cherchent à l'être. Je suis en état de parler de mon art par principe ; et si une profonde paresse ne m'avait pas saisi depuis long-temps, j'aurais tenu parole à M..... en lui faisant part d'un traité que j'ai commencé, touchant la façon de parler au théâtre, non de déclamer : ce dernier n'est pas de mon genre. Quoique MM. de Saint-Albine et Riccoboni ayent analysé les qualités nécessaires à un comédien, j'ai tâché d'apprécier leur sentiment avec le mien, en faisant un détail par principe de gradations, pour donner un acheminement solide à ceux qui sont amateurs du théâtre. Il est vrai qu'aujourd'hui ce n'est plus le comédien qui se fait au public, c'est le public qui se fait au comédien. Les temps se succèdent, et les modes changent. Les pantins ont remplacé les bilboquets ; les mantelets, les écharpes : on a beau faire,

les anciennes modes reviendront; je suis pourtant de celles du premier quart de ce siècle. M. de Crébillon et M. de Voltaire vont de pair avec les Corneille et les Racine; il ne serait donc pas surprenant que je pusse plaire encore. Je me fais un sensible plaisir de débiter leurs ouvrages; et sans prévention, je ne les ai jamais masqués. Je vous convie donc, Monsieur, d'être dorénavant un peu plus prolixe sur mon compte, et de suivre le sentiment de Pline, qui dit que pour soutenir le droit d'une bonne cause, on ne peut l'être trop. Vous ajoutez en lettres italiques, *retiré*; c'est sans pension, je vous en avertis.

J'ai l'honneur d'être, etc. ROUSSELET.

Nous espérons que ces trois pièces curieuses, suffiront pour faire apprécier M. Rousselet. Si tous les débutants avaient écrit des lettres aussi comiques, nous ne nous serions pas bornés à trois articles seulement.

ACTEUR

Mort pendant l'impression de cet Ouvrage.

DUGAZON.

(*Jean-Baptiste Henri Gourgaud.*)

La Muse de la comédie va être forcée d'emprunter les crêpes funèbres de sa sœur: deux ans et demi ont suffi pour lui enlever trois de ses plus fidèles sujets: au commencement de 1807, Larochelle, Dazincourt et Dugazon, tous trois célèbres dans l'emploi des comiques, embellissaient encore le temple de Thalie; avant la fin de 1809 Dugazon a suivi dans la tombe Larochelle et Dazincourt.

Lorsque nous écrivions l'article du dernier de ces acteurs, encore pleins du souvenir de la triste cérémonie de ses obsèques honorées d'un grand concours d'hommes de lettres et d'artistes, nous étions loin de croire que celui de ses camarades que nous avions vu, les yeux fixés sur la tombe fraîchement ouverte, témoigner par sa conte-

nance l'impression profonde que produisait sur lui la mort d'un homme qu'il n'avait cependant point aimé, que celui-là même était destiné à payer bientôt le tribut fatal que doivent tous les hommes.

Le père de cet acteur, également connu au théâtre sous le nom de Dugazon, débuta le vendredi 11 décembre 1739 par les rôles d'*Hector* dans le *Joueur*, et de *Sganarelle* dans le *Médecin malgré lui*, continua par ceux de *Blaise* dans les *Trois Cousines*, de *Strabon* dans *Démocrite*, de *Merlin* dans le *Retour imprévu*, et n'ayant point été reçu, retourna en province où il s'était acquis de la réputation.

Précédé au théâtre français par ses deux sœurs M^{lle} Dugazon et Mad. Vestris, celui dont nous parlons y débuta le 29 avril 1771 par les rôles de *Crispin* dans *le Légataire* et du *Lord Houzey* dans *le Français à Londres*, et joua ensuite ceux de *Frontin* dans *l'Épreuve réciproque*, du *Menechme bourru*, du *Médecin malgré lui*, de *Frontin* dans *le Muet*, de *Sosie*, de *Crispin médecin*, de *Crispin* dans les *Folies amoureuses*, de *Pasquin* dans *l'Homme à bonnes fortunes*, etc. Il eut beaucoup de succès, quoique Préville, Auger et Feulie occupassent, à cette époque, l'emploi dans lequel il débutait; et c'était sans doute avoir un talent très-distingué que

de se faire remarquer auprès de Préville, d'Auger et de Feulie.

Dugazon fut reçu en 1772, et ne tarda point à déployer cette force comique, cette surabondance de moyens, et surtout de gaîté dont il abusa dans la suite, mais qui ne l'en ont pas moins placé au rang des premiers acteurs de la scène française, immédiatement après Préville.

Nous allons jetter un coup-d'œil rapide sur les rôles nouveaux établis par cet acteur, sur ceux qu'il jouait avec le plus de succès dans l'ancien répertoire, et sur les talents accessoires qu'il posséda.

Au nombre des premiers, nous mentionnerons *la Jeunesse* dans le *Barbier de Séville*, *Lafleur* dans le *Célibataire* de Dorat, le *Précepteur* dans l'*Égoïsme*, le *Notaire* dans l'*Impatient*, *M. Germain* dans le *Flatteur*, *Sophanès* dans le *Séducteur*, *M. de Crac* dans la petite comédie de Colin qui porte ce titre, *Fougères* dans l'*Intrigue épistolaire*, le *Régent* dans les *Amis de collège*, *Sans-quartier* dans le *Chanoine de Milan*, *Antoine Kerlebon* dans les *Héritiers*, *Frontin* dans *Caroline* ou *le Tableau*, et nous remarquerons qu'ayant cédé à Larochelle le rôle qu'il jouait dans les *Héritiers*, ce dernier acteur, quoique doué d'un talent peu commun, ne l'y remplaça que faiblement. Peut-être ne sera-t-il

pas plus facile de remplir après lui le rôle du peintre dans l'*Intrigue épistolaire*; il y portait tout l'enthousiasme d'un artiste qui ne voit rien au-dessus de son talent et de son art, et l'animait continuellement par les élans d'une verve entraînante.

Il est douteux que le *Flatteur* reparaisse au théâtre après l'échec qu'il éprouva lors de sa reprise en 1807 ; mais on n'oubliera pas combien Dugazon y fut original dans le rôle d'un bon marchand de drap obligé, malgré lui, de passer pour un savant en *us*.

Quant à son emploi dans l'ancien répertoire, il nous suffira de désigner les rôles de *Mascarille* dans l'*Étourdi*, de *Scapin* dans les *Fourberies*, de *Sganarelle* dans le *Festin de Pierre*, de *Frontin* dans le *Muet*, de *Turcaret*, qu'il rendit avec le plus grand succès toutes les fois qu'il eut la sagesse de se contenir dans de justes bornes, et de ne point excéder les limites du comique pour entrer dans les domaines de la bouffonnerie. Toutes les personnes qui ont fréquenté le théâtre français savent combien Dugazon était parfait dans ces rôles quand il voulait l'être ; il y en a quelques autres qu'il rendait supérieurement aussi, mais qui sont moins connus parce qu'il n'y paraissait pas souvent. Tel est entr'autres celui de *Glacignac* dans le *Mariage fait et*

rompu ; c'est un gascon d'une espèce toute particulière, froid et imperturbable. Dugazon le jouait avec le sangfroid d'un comédien consommé, sans paraître pour cela moins comique, et sa manière de le rendre rappelait aux vieux amateurs du théâtre celle d'Armand qui se signalait aussi dans ce rôle.

Il joua quelquefois *M. Desmazures* de la *Fausse Agnès*, et le *Baron de la Garouffière* dans l'*Homme singulier*, et s'y montra digne de servir de modèle aux acteurs estimables qui en étaient ordinairement chargés.

Nous ne dirons pas qu'il ait égalé Préville dans les travestissements du *Mercure galant* ; il faut convenir au contraire qu'il jouait *Boniface Chrétien* et *Larissole* assez faiblement ; mais il prenait bien sa revanche dans les rôles de *M. de Lamotte*, du *Procureur* et de l'*Abbé Beaugénie*.

Un peu trop de charge nuisit toujours, selon nous, à son succès dans le *Bourgeois gentilhomme* : *M. Jourdain* est certainement un personnage ridicule, mais non pas grotesque, et malheureusement il le paraissait sous les traits de Dugazon.

Un excès de réserve de sa part nuisit au contraire à l'effet que devait produire la reprise de *Jodelet maître et valet* en 1806. Nous savons que cette pièce est actuellement très-difficile à jouer ;

mais on n'a pas oublié que Préville ne cessa jamais d'y être applaudi, et de la faire goûter au public. Dugazon eut l'air d'être emprisonné dans le rôle de *Jodelet*; il parut se défier de ses forces, et douter qu'il lui fût possible de faire passer les crudités de Scarron. On ne peut pas précisément le blâmer d'avoir eu peur; le parterre actuel est devenu si difficile qu'il est permis à l'acteur qui joue les pièces de ce genre de redouter sa sévérité.

Dugazon expliquait fort plaisamment dans *Ésope à la cour* les propriétés du *tour de bâton* si précieuses au financier *Griffet*, et si inconnues au ministre de *Crésus*. Enfin il jouait d'une manière très-satisfaisante les rôles de *Morille* dans le *Cocher supposé*, de *Crispin* dans le *Légataire*, les *Folies amoureuses*, et le *Chevalier à la mode*, de *Merlin* dans le *Retour imprévu*, de *l'Orange* dans les *Vendanges de Suresne*, de *Pasquin* dans le *Triple mariage*, et du *Ménechme bourru*, sans y atteindre cependant au même dégré de perfection que dans ceux que nous avons cités d'abord.

Quoique le genre de son talent, essentiellement comique, eût peu d'analogie avec les pièces trop spirituelles de Marivaux, ce ne fut cependant point sans succès qu'il essaya souvent le rôle de *Dubois* dans les *Fausses confidences*. Mais il

eût dû s'abstenir de jouer après Dazincourt le *Figaro* du *Barbier de Séville*, et celui du *Mariage* ; surtout il n'eût pas dû regarder *Géronte* dans le *Bourru bienfaisant* comme une partie de l'héritage de Préville, et se l'approprier à ce titre. Préville n'en avait point été chargé par Goldoni, parce qu'il jouait supérieurement les valets, mais parce qu'il avait un talent extraordinaire qui se prêtait à tous les emplois, et d'ailleurs Dugazon devait se souvenir que ce rôle sortait des mains de Molé, auquel il fut toujours dangereux de succéder. La même observation peut s'appliquer à celui de *M. de Plinville* dans l'*Optimiste* : Dugazon le joua souvent, et toujours sans y satisfaire le public.

Mais il en est un dans lequel il excella d'une manière si marquée qu'il est de notre devoir de le rappeler aussi d'une façon particulière ; c'est celui de *Bernadille*. Tout le monde sait que la *Femme juge et partie* est une des comédies les plus lestes de Montfleury, auteur qui ne se refusa jamais une équivoque, ni une plaisanterie, quelque licencieuses qu'elles fussent : il n'y a rien de moins facile que de faire tolérer une pareille pièce, et Dugazon en jouait le principal rôle avec tant de perfection, qu'il parvenait toujours à la faire applaudir. Il est certain que par elle-même cette comédie est fort plaisante et fort ori-

ginale, mais il ne fallait rien moins que le talent extraordinaire que Dugazon y déployait, surtout dans les deux derniers actes, pour lui procurer le succès qu'elle obtint toujours tant qu'il la joua. Le rôle de *Bernadille* pourra désormais être regardé comme la pierre de touche du talent d'un acteur: cependant nous n'espérons pas qu'il soit joué comme il le fut par Dugazon; nous craignons même qu'il ne le soit jamais, et c'est pour nous une satisfaction véritable que d'avoir été souvent témoins de l'effet étonnant qu'il y produisait. Au cinquième acte surtout, lorsque *Julie* menace son mari de le faire pendre, la décomposition subite de tous les traits de Dugazon, la frayeur horrible qui se peignait sur son visage, les mouvements convulsifs que la peur du supplice lui arrachait, la vérité profonde de sa douleur, de ses larmes, de son repentir et de sa joie, quand il obtenait sa grâce, tout était marqué du sceau de la perfection, tout annonçait le grand comédien.

Ces détails sur les rôles joués par Dugazon, inutiles pour ceux qui ont vu cet acteur, doivent suffire, à ce que nous croyons, pour les étrangers, le petit nombre de personnes auxquelles il fut inconnu, et pour ceux qui liront cet ouvrage lorsque Dugazon sera mis au rang des anciens acteurs, du moins si notre travail

mérite de tenir une place dans la bibliothèque des amateurs du théâtre.

Nous emprunterons pour le peindre quelques unes des expressions d'un auteur (Monsieur F. P.) qui a prouvé, dans ses ouvrages sur le théâtre, autant de connaissances, de goût et d'esprit, que d'impartialité.

Si Dugazon eut beaucoup de partisans, il n'eut pas moins de censeurs ; les uns vantaient son aisance, sa verve comique, sa parfaite intelligence, l'avantage qu'il avait d'être toujours en scène, de varier à l'infini, et toujours avec esprit, ses gestes et ses intonations, enfin sa gaîté vive et continue, sa grande agilité, et le talent de singer habilement tous les ridicules. Les autres trouvaient qu'il descendait trop souvent au bas-comique, qu'il faisait un emploi trop fréquent des grimaces et des lazzis, qu'il n'était pas toujours assez décent dans son ton et dans ses manières, et qu'il ne se maintenait presque jamais dans les bornes prescrites par le goût.

En rapprochant ces deux opinions, il est facile de trouver la véritable. Dugazon mérita les plus grands éloges, et la critique la plus sévère. Il fut incontestablement, après la mort de Préville, le valet le plus comique de notre théâtre. Le talent d'acteur, inné chez lui, et comme comprimé dans son âme, semblait à chaque instant faire ex-

plosion au-dehors, et l'on ne devait pas s'étonner qu'un acteur entraîné par une verve aussi brûlante, ne fût pas constamment en état d'en modérer les élans, et de s'arrêter aux bornes posées par le goût, plus excusable du moins quand il les dépassait, que tant d'acteurs qui ne peuvent les atteindre, et pouvant alléguer en sa faveur les applaudissements du public, qui préfère souvent le talent de frapper fort, à l'art difficile de frapper juste.

Nous n'excuserons point les écarts de Dugazon, en disant qu'il connaissait son erreur en se la permettant, et qu'au besoin il savait régler son jeu de manière à mériter les éloges des plus sévères connaisseurs : ce serait une mauvaise manière de le défendre. Toutefois il est juste d'ajouter que, lorsqu'il voyait l'auditoire bien composé, il rentrait dans les bornes convenables, et ne préférait plus le genre de Poisson à celui de Préville.

Au reste nous croyons fermement que Dugazon eut surtout le tort très-réel de paraître au théâtre dans un temps où le comique véritable commençait à passer de mode, et qu'il n'eût jamais essuyé de critiques, si sa carrière dramatique avait pu être avancée de cinquante ans. Son talent nous paraît parfaitement analogue à celui de Poisson si goûté, si applaudi par nos aïeux : en lui

succédant immédiatement, Dugazon aurait joui des mêmes succès ; malheureusement pour lui, Préville, acteur qui surpassa tous ses devanciers, vint remplir la place que Poisson laissait vacante, et rendit le public difficile en l'accoutumant à la perfection.

Dugazon dansait très-bien, et ce talent, nécessaire à tous les acteurs quoique négligé par plusieurs comédiens qui n'en sont pas moins célèbres, lui était utile dans beaucoup de rôles, et surtout lorsqu'il jouait *l'Olive* du *Grondeur.* Il était aussi très-fort dans les armes ; on en pouvait juger par la grâce avec laquelle il se mettait en garde, et poussait des bottes dans la scène de *M. de Brettenville* des *Originaux.* Il était même facile de s'en appercevoir dans celle où *M. Jourdain* prend sa leçon d'escrime ; il fallait que l'acteur fût bien familier avec son épée pour avoir l'adresse de la manier si gauchement.

Dugazon ne se borna point à jouer des comédies : il en composa. Nous devons nous interdire toute espèce de réflexion sur le genre de ses ouvrages, mais nous ne pouvons nous dispenser d'en donner la liste.

1° *L'avènement de Mustapha au trône,* ou *le Bonnet de vérité*, comédie en un acte et en vers, jouée pour la première fois au théâtre de la république le 11 octobre 1792. Il n'en avait

fait que les couplets : le reste était de Monsieur R...... *Riory*

2° *L'émigrante* ou le *père jacobin*, comédie en trois actes et en vers, au même théâtre, 25 octobre 1792.

3° Le *Modéré*, comédie en un acte et en vers au même théâtre, 30 octobre 1793.

Nous ne regardons pas, comme un ouvrage bien méritoire, la refonte que fit Dugazon des *Originaux* de Fagan. Il y ajouta deux scènes plus bouffonnes que comiques, celles du Maître de langue italienne, et du Maître de danse. Leur principal mérite était d'être jouées par l'acteur qui les avait composées. Il baragouinait parfaitement tous les jargons, et surtout l'Italien; il dansait comme un maître de profession, et son âge avancé ne lui avait rien fait perdre de sa souplesse, et de sa légèreté; on ne doit donc pas s'étonner du succès qu'elles eurent ; mais il serait impardonnable d'oublier le talent admirable qu'il prouvait dans la scène du Sénéchal ignorant. Il fallait bien de l'esprit pour jouer ainsi la bêtise.

Ce serait actuellement de la vie privée de Dugazon qu'il conviendrait que nous nous occupassions. Cette tâche est difficile : nous ne pouvons regarder, comme entièrement historique,

un personnage mort il y a douze jours, et la postérité ne nous semble pas arrivée pour lui.

Nous nous bornerons donc à dire qu'avant la révolution il compromit trop souvent son caractère en se constituant *Mystificateur* en chef, et, s'il faut le dire, bouffon de société; qu'en 1791 il quitta le théâtre du faubourg Saint-Germain pour entrer à celui de la rue de Richelieu régi par MM. Gaillard et Dorfeuille, et qu'il se réunit à ses anciens camarades (rassemblés au théâtre de la rue Feydeau) au mois de floréal an 6.

Depuis cette époque il fut constamment fidèle à la comédie française, regagna successivement la faveur publique, à mesure que le temps fit oublier les erreurs et les torts que l'on pouvait lui reprocher, et se livra tout entier aux devoirs de son emploi, et au soin de former des élèves dans l'art dramatique.

Dugazon était un très-bon professeur de déclamation. Lors de la formation de l'école en 1786, il y fut attaché ainsi que Molé et Fleury, et obtint la même place au conservatoire, quand cet utile établissement reçut sa première organisation. Talma lui dut les plus utiles leçons; il en donna aussi à Lafond, à Mad. Xavier, à Mlle Gros, à Colson, qui débutèrent avec le titre de ses élèves, et l'on annonce que M. Salpêtre, qui a paru pour la première fois le 17 octobre 1809, est

le dernier qui ait eu l'avantage de les recevoir.

La mort de Dazincourt fit une vive impression sur l'esprit de Dugazon. Il se frappa de l'idée qu'il ne survivrait pas d'un an à son camarade. *Ce diable d'homme*, disait-il souvent, *a voulu me passer en tout* ; et quoique Dazincourt ne fût pas son ami, oubliant leurs longues divisions, il ne cessa de le regretter.

Il voulut le remplacer dans plusieurs des rôles qu'il lui avait cédés sans retour, et par un arrangement particulier. Ils lui étaient dévolus effectivement de droit par la mort de Dazincourt; mais s'il eût vécu lui-même plus long-temps, il aurait eu sans doute la sagesse de les abandonner encore à un acteur plus jeune, et de se renfermer dans ceux qui pouvaient convenir à son âge. Il joua *Figaro* du *Barbier de Séville* le 24 avril 1809, moins d'un mois après que la Comédie française eut perdu Dazincourt, et ce fut la dernière fois qu'il parut sur le théâtre, ayant terminé sa carrière par le rôle où il était le plus faible, ce qui peut être regardé comme une nouvelle preuve de la bizarrerie du hasard.

Depuis quelques années Dugazon ne jouissait pas d'une santé constante : il avait même essuyé plusieurs maladies violentes qui portèrent un coup funeste à sa constitution altérée peut-être par un goût immodéré pour les plaisirs. Peu de

temps après l'époque que nous venons d'indiquer, sa tête se dérangea d'une manière sensible; il ne fut pas long-temps sans donner des marques palpables d'aliénation. Il fit beaucoup de dépenses inutiles et ridicules, s'entoura d'oiseaux de toutes les espèces, et parut incapable de s'occuper désormais d'autre chose que des soins nécessaires à cette famille emplumée.

Vers la fin de septembre il voulut, malgré les vives instances de sa femme et de ses amis, aller pendant quelques jours dans une ferme qu'il possédait à Sandillon, village auprès d'Orléans; et après une maladie assez courte, qui prouvait l'affaiblissement successif de tous ses organes, il y mourut le mardi 11 octobre 1809, âgé de 65 ans, laissant une veuve, et deux enfants en bas âge. La générosité des Comédiens français est trop connue pour que leur sort puisse causer quelques inquiétudes, dans le cas assez probable où Dugazon leur aurait laissé peu de fortune. La pension accordée à la veuve de l'estimable Larochelle prouve l'attachement des acteurs du théâtre français pour leurs anciens camarades, et fait l'éloge de l'esprit qui anime cette société.

Dugazon ayant eu le caractère le plus gai, le plus facétieux, le plus original, il n'est pas douteux que sa vie privée ne fournisse beaucoup d'anecdotes plaisantes que plusieurs personnes con-

naissent, et qu'elles regretteront peut-être de ne pas trouver dans cet article. Nous les prions de remarquer qu'elles ne sont pas toutes d'une grande authenticité ; que leur genre s'accorde mieux d'ailleurs avec celui des *mémoires secrets* de Bachaumont et de Métra, qu'avec le caractère de notre ouvrage auquel nous nous sommes efforcés de donner un but utile ; enfin qu'on ne manquera point de recueils pour les recevoir, et de compilateurs pour les adopter.

Nous aimons mieux rapporter une fable que Dugazon composa pour signaler la reconnaissance qu'il devait à Préville, et la juste admiration qu'il avait pour ses talents. Nous avons cité les titres de trois comédies qu'il composa ; mais ne pouvant rien en extraire, nous donnons cette petite pièce comme un échantillon de son talent pour la poésie. Elle nous semble assez faible : c'est à nos lecteurs à prononcer en dernier ressort.

Hommage rendu par Dugazon au célèbre Préville, son maître, prononcé au théâtre où Préville assistait à une représentation du Mercure galant.

Dans ce séjour, un rossignol habile,
Au ramage enchanteur, possédant tous les tons,
Et que Thalie a surnommé Préville,
Désespérait linottes et pinçons.

Dans tous les bosquets à la ronde
Du rossignol on vantait le talent,
Et toujours applaudi, fêté de tout le monde,
Pour les autres oiseaux il était indulgent.
A tout le peuple ailé qui fredonne sans cesse,
De son art en tout temps il donna la leçon;
Mais par goût, par instinct, il fit plus de caresse
A certain canari trouvé sur du gazon.
L'élève, imitateur de son maître sensible,
En suivant ses avis modula mieux son chant,
Et disciple soumis, il lui fut moins pénible,
Après le rossignol d'avoir quelqu'agrément,
Il lui dut ses succès, mais garda la mémoire
Du maître bienfaisant qui l'avait élevé.

Cette fable, Messieurs, est mon heureuse histoire;
Je suis le faible oiseau que Préville a trouvé.

ÉTAT

Des Acteurs et Actrices vivants et retirés du Théâtre (1).

ACTEURS.

Monvel (Jacques-Marin Boutet), membre de l'institut et auteur dramatique, a débuté le samedi 28 avril 1770, par les rôles d'*Egisthe* dans *Mérope*, et d'*Olinde* dans *Zénéide*; a été reçu en 1772; s'est retiré en 1806. *Jeunes premiers; premies rôles; pères nobles.*

Larive (Mauduit de), associé correspondant de l'institut, a débuté pour la première fois le lundi 3 décembre 1770, par le rôle de *Zamore* dans *Alzire*; pour la seconde le samedi 29 avril 1775, par celui d'*Oreste*, dans *Iphigénie en Tauride*: reçu en 1775; il n'a pas joué depuis l'an 9. *Premiers rôles.*

(1) Cet état ne comprend que les acteurs et actrices reçus. Les pensionnaires morts ou retirés n'entrent point dans le plan de cet ouvrage.

Florence a débuté le 21 janvier 1777, par le rôle de *Darviane* dans *Mélanide*, et celui du *Marquis* dans la *Pupille*. Il a été reçu en 1779, et s'est retiré à la fin de l'an 12. *Confidens tragiques; raisonneurs.*

Naudet a débuté le 22 septembre 1784, par les rôles d'*Auguste* dans *Cinna*, et de *Philippe Hombert* dans *Nanine*, a été reçu en 1786, et s'est retiré en 1806. *Pères nobles.*

Dupont a débuté le 17 mars 1791, par les rôles d'*Egysthe* dans *Mérope*, et de *Lindor* dans *Heureusement*, a été reçu en 1792, et s'est retiré en l'an 11.

Duval (Alexandre), auteur dramatique, a passé du théâtre de la république au théâtre français; nous ne savons pas précisément l'époque de sa retraite; il était encore au théâtre à la fin de l'an 11. *Confidents tragiques; raisonneurs.*

Caumont était dès l'an 4 au théâtre de la rue Feydeau. Il s'est retiré au commencement de 1809. *Financiers et manteaux.*

ACTRICES.

Mlle Doligny débuta le 3 mai 1763, par le rôle d'*Angélique* dans la *Gouvernante*, et celui de *Zénéide*, fut reçue en 1764, et se retira en 1783 avec deux pensions, l'une de 1500 livres payée par la Comédie, et l'autre de 500 livres accordée par le roi en 1779. *Jeunes premières et Ingénuités.*

Mlle Luzy débuta le jeudi 26 mai 1763, par les rôles de *Dorine* dans *Tartuffe*, et de *Lisette* dans les *Folies amoureuses*, fut reçue en 1764, et se retira en 1781 avec la pension de 1500 livres. *Soubrettes.*

Mlle Fanier (Alexandrine - Louise Fanier, épouse de M. Gasse), débuta le 11 janvier 1764 par les rôles de soubrettes du *Dissipateur* et du *Préjugé vaincu*, fut reçue en 1766, et se retira le samedi premier avril 1786 avec deux pensions, l'une de 1650 livres sur la comédie, l'autre de 1000 livres accordée par le roi en 1783 et 1786. Cette actrice habite actuellement Saint-Mandé. *Soubrettes.*

Mlle Lachassaigne, nièce de Mlle Lamotte, débuta le 16 (ou 6) janvier 1766, sous le nom

de M^lle Sainval, par le rôle de *Phèdre*. Elle fut reçue en 1769, se retira au commencement de l'an 13, et habite actuellement Saint-Mandé. *Confidentes tragiques; Caractères dans la comédie.*

M^lle Sainval l'aînée débuta le lundi 5 mai 1766, par le rôle d'*Ariane*, et fut reçue en 1767. Cette actrice cessa, en 1779, de faire partie de la comédie française. *Premiers rôles tragiques.*

M^lle Sainval cadette débuta le mercredi 27 mai 1772, par le rôle d'*Alzire*, fut reçue en 1776, et se retira en 1792 ou l'année suivante. *Grandes princesses tragiques.*

Madame Suin débuta le jeudi 23 mars 1775, par les rôles d'*Elmire* dans *Tartuffe*, et de *Madame de Clainville* dans la *Gageure imprévue*; fut reçue en 1776, se retira en l'an 12, et joua pour la dernière fois le 9 floréal de la même année. *Mères nobles; confidentes tragiques.*

M^lle Contat (Louise), débuta le 3 février 1776 par le rôle d'*Atalide* dans *Bajazet*; fut reçue à la clôture de 1777, se retira en 1809, et parut, pour la dernière fois, le 6 mars de la même année, par le rôle de l'*Hôtesse* dans les *Deux Pages*. *Jeunes Premières tragiques et comiques; Premiers rôles dans la comédie.*

Mlle CANDEILLE (Julie Candeille, épouse de M. Simons), débuta le lundi 19 septembre 1785, par le rôle d'*Hermione* dans *Andromaque*, fut reçue en 1786, se retira en 1790 pour entrer au théâtre de la république, où elle passa quelques années. *Premiers rôles dans les deux genres.*

Mlle LAURENT débuta le 20 janvier 1784, par les rôles d'*Agnès* dans l'*Ecole des femmes*, et de *Julie* dans la *Pupille*, fut reçue en 1786, et se retira en 1790, avec une pension de cinq cents livres. *Jeunes Premières de la comédie.*

Mlle FLEURY débuta le lundi 23 octobre 1786 par le rôle d'*Hypermnestre*, fut reçue en 1791, se retira au commencement de 1807, et joua, pour la dernière fois, le premier mars de la même année, le rôle de *Pulchérie* dans *Héraclius*. *Grandes Princesses tragiques.*

Mlle LANGE (Anne-Françoise-Elizabeth Lange, épouse de Michel-Jean Simons), débuta le jeudi 2 octobre 1788, par les rôles de *Lindane* dans l'*Ecossaise*, et de *Lucinde* dans l'*Oracle*, fut reçue en 1793, et se retira en l'an 6. *Jeunes Premières et Ingénuités de la comédie.*

Mlle AMALRIC Contat, fille de Mad. Contat l'aînée, débuta le 15 pluviose an 13 par les rôles de *Dorine* dans *Tartuffe*, et de *Lisette* dans le

Cercle. Elle fut reçue sociétaire, à quart de part, quelque temps après ses débuts, et se retira le premier avril 1808. *Soubrettes.*

Nota. Vingt ans de service donnent droit à une pension de quatre mille livres payée, moitié par la Comédie, et moitié par le Gouvernement, en conformité des nouveaux réglements qui régissent le théâtre français. Chaque année de plus est récompensée par une augmentation de deux cents livres ; ainsi nos lecteurs peuvent voir quelle est la quotité de la pension accordée à ceux des acteurs retirés depuis la réorganisation de la société des comédiens ordinaires de l'Empereur.

ÉTAT

Des Acteurs actuellement au Théâtre.

25 novembre 1809.

COMÉDIENS SOCIÉTAIRES,

Suivant la date de leur réception.

FLEURY, doyen. Il débuta pour la première fois le lundi 7 mars 1774 par le rôle d'*Égysthe* dans *Mérope*; pour la seconde le vendredi 20 mars 1778 par ceux de *Sainville* dans la *Gouvernante*, et de *Dormilly* dans les *Fausses infidélités*, et fut reçu dans la même année.

SAINT-PRIX. Il débuta le samedi 9 novembre 1782 par le rôle de *Tancrède*, et fut reçu en 1784.

SAINT-FAL. Il débuta le lundi 8 juillet 1782 par le rôle de *Gaston* dans *Gaston et Bayard*, et fut reçu en 1784.

TALMA. Il débuta le 21 octobre (ou novembre)

1787 par le rôle de *Séide* dans *Mahomet*, et fut reçu en 1789.

GRANDMESNIL. Il débuta le 31 août 1790 par le rôle d'*Arnolphe* dans l'*École des femmes*, et fut reçu peu de temps après.

MICHOT. Après avoir joué pendant quelques années sur le théâtre des Variétés du palais-royal, il entra en 1791 dans la nouvelle société formée sous le nom de *Théâtre français de la rue de Richelieu*, passa en l'an six au théâtre de la rue Feydeau, et continue de remplir son emploi depuis la réunion du 11 prairial an 7.

BAPTISTE cadet. Il débuta au théâtre de la république le 5 mai 1792, fut admis en l'an 6 à celui de la rue Feydeau, et le 11 prairial an 7 dans la société reconstituée à cette époque.

DAMAS. Il débuta le samedi 18 juin 1791 au théâtre de M^lle Montansier par le rôle d'*Égysthe* de *Mérope*, passa vers la fin de 1792 au théâtre de la république, et fut admis, quelque temps après, dans la fraction de la comédie française qui occupait la salle de la rue Feydeau.

BAPTISTE ainé. Après avoir joué pendant quelque temps au théâtre du Marais, rue Culture Sainte-Catherine, il fut reçu en 1793 à celui de

la République, passa en l'an 6 au théâtre Feydeau, et fit ensuite partie de la société reconstituée le 11 prairial an 7.

ARMAND. Il faisait partie de la société établie au théâtre Feydeau avant la réunion générale dans laquelle il fut compris. Nous ignorons l'époque précise de sa réception.

LAFOND. Il débuta le 18 floréal an 8, par le rôle d'*Achille* dans *Iphigénie en Aulide*.

DESPRÉS. Il faisait partie du théâtre de la république dès 1793, et entra dans la société reconstituée en l'an 7.

LACAVE. Il jouait en 1792 au théâtre de M^{lle} Montansier, passa ensuite à celui de la rue Feydeau, et dans la société actuelle lors de la réunion générale.

Comédiens pensionnaires, ou à l'essai.

DUBLIN. Il joua pendant plusieurs années au théâtre de la rue Feydeau avant l'époque de la réunion.

MICHELOT. Il a débuté le 8 germinal an 13 par les rôles de *Britannicus* et de *Dormilly*.

LECLERC. Il a débuté le 26 août 1806 par le rôle de *Mithridate*.

THÉNARD l'ainé. Il a débuté le mardi 5 novembre 1807 par les rôles de *Pasquin* dans le *Dissipateur*, et de M. *Desmazures* dans *la Fausse Agnès*.

DEVIGNY. Il débuta pour la première fois le 14 septembre 1790 par le rôle de *Dorante* dans le *Menteur*, fut admis en 1793 au théâtre de la république, joua ensuite sur ceux de la rue de Louvois (direction de M^{lle} Raucourt), de l'Odéon et de la rue de Louvois (direction de Picard ainé), et débuta pour la seconde fois au théâtre français le 10 octobre 1808 par le rôle de *Lisimon* dans le *Glorieux*.

VANHOVE (Ernest). Il était attaché au théâtre français en 1792 ; depuis il joua dans la province et à Paris sur des théâtres secondaires, et débuta le 29 avril 1808 par le rôle d'*Orgon* dans le *Tartuffe*.

FAURE. Il a débuté le 7 mai 1809 par les rôles des *Pasquin* dans l'*Homme à bonnes fortunes*, et de *Dubois* dans les *Fausses Confidences*.

MARCHAND. Figurant dans les ballets de 1762 à 1792 ; depuis chargé de quelques utilités.

Actrices sociétaires.

M^{lle} RAUCOURT a débuté le mercredi 25 sep-

tembre 1772 par le rôle de *Didon*, et a été reçue en 1773.

M^lle THENARD a débuté pour la première fois le mercredi premier octobre 1777 par le rôle d'*Idamé* dans l'*Orphelin de la Chine* ; pour la seconde le 26 (ou 23) mai 1781 par celui d'*Alzire*. Reçue la même année.

M^lle DEVIENNE a débuté le jeudi 7 avril 1785 par les rôles de *Dorine* dans *Tartuffe*, et de *Claudine* dans *Colin-Maillard*. Reçue dans la même année, ou au plus tard en 1786.

M^lle CONTAT (Émilie) a débuté le 5 octobre 1784 par le rôle de *Fanchette* dans le *Mariage de Figaro* (51^e représentation.) Reçue en 1785, ou l'année suivante.

Mad. TALMA (connue successivement sous les noms de M^lle Vanhove, et de Mad. Petit) a débuté le 8 octobre 1785 par le rôle d'*Iphigénie en Aulide*. Reçue dans la même année, ou en 1786.

M^lle MEZERAY a débuté le jeudi 21 juillet 1791, par les rôles de *Lucile* dans les *Dehors trompeurs* et de *Zénéide*. L'époque de sa réception ne nous est pas connue.

M^lle DESBROSSES a joué sur le théâtre de la République avant d'entrer dans la réunion de l'an 7.

M°°° Mars cadette remplissait les rôles d'enfants au théâtre de M°°° Montansier, en 1792, passa ensuite à celui de la rue Feydeau, et fut admise dans la société lors de la réunion générale.

M°°° Bourgoin a débuté en l'an 8 et en l'an 10, et a été reçue pendant le cours de son deuxième début.

M°°° Volnais a débuté en l'an 9 par le rôle de *Junie* dans *Britannicus*, et a été reçue vers la fin de l'année suivante.

M°°° Duchesnois a débuté le 23 messidor de l'an 10, par le rôle de *Phèdre*, et a été reçue le 1ᵉʳ germinal an 12.

M°°° Leverd (Emilie) a débuté le 30 juillet 1808, par les rôles de *Célimène* dans le *Misantrope* et de *Roxelane* dans les *Trois Sultanes*, et a été reçue au commencement de 1809.

Actrices pensionnaires ou à l'essai.

M°°° Gros a débuté, en l'an 9, dans l'emploi des grandes princesses.

M°°° Patrat est attachée au théâtre depuis la réunion.

M°°° Dupuis (Rose) a débuté le 17 février

1808, par les rôles d'*Andromaque* dans *Andromaque* et d'*Isabelle* dans l'*Ecole des Maris*.

M^{me} PELISSIER, actrice du théâtre de Louvois, sous la direction de Picard, a débuté, le 25 octobre 1808, par le rôle d'*Araminte* dans les *Ménechmes*.

M^{lle} MAILLARD a débuté, le 11 juin 1808, par le rôle d'*Hermione* dans *Andromaque*.

M^{lle} DARTAUX a débuté, le 25 août 1809, par le rôle de *Dorine* dans *Tartuffe*.

M^{lle} JENNY BOISSIÈRE a débuté, le 24 juillet 1809, par les rôles de *Finette* dans le *Philosophe marié*, et de *Lisette* dans les *Folies amoureuses*.

FIN.

TABLE

De ce qui est contenu dans le Tome second.

Anciennes actrices de différents théâtres. Page 1
Actrices depuis l'époque où le théâtre prit une forme régulière. 7
M^{lle} *Aubert.* 9
Mad. Aubry. 9
Mad. Auzillon. 10
M^{lle} *Balicourt.* 12
Mad. Baron (femme de Michel Baron). . 15
Mad. Baron (femme du grand Baron) . . 17
Mad. Beaubourg. 18
Mad. Beauchâteau. 20
M^{lle} *Beaupré.* 21
Mad. Beauval. 23
M^{lle} *Béjart.* 35
Mad. Bellecourt. 37
Mad. Bellerose. 45
M^{lle} *Bélonde.* 46
Mad. Brécourt. 48
M^{lle} *Brillant.* 49
Mad. Champmeslé 53
Mad. Champvallon. 74
M^{lle} *Clairon.* 75

TABLE.

| | |
|---|---|
| M^{lle} de Clèves | 119 |
| M^{lle} Connell | 120 |
| Mad. Dancourt | 122 |
| M^{lle} Dancourt l'aînée | 125 |
| M^{lle} Dancourt la cadette | 126 |
| Mad. Dangeville (femme de C. C. Botot) | 127 |
| Mad. Dangeville (femme d'A. F. Botot) | 128 |
| M^{lle} Dangeville | 129 |
| Mad. Dauvilliers | 146 |
| Mad. Debrie | 147 |
| Mad. Desbrosses | 151 |
| M^{lle} Desbrosses (N... Baron) | 153 |
| M^{lle} Desgarcins | 155 |
| M^{lle} Desmares | 158 |
| M^{lle} Desrosiers | 164 |
| Mad. Drouin | 167 |
| M^{lle} Dubocage | 173 |
| M^{lle} Dubois | 174 |
| Mad. Dubreuil | 181 |
| Mad. Duchemin | 182 |
| M^{lle} Duclos | 183 |
| Mad. Ducroisy | 191 |
| Mad. Dufey | 191 |
| M^{lle} Dugazon | 192 |
| M^{lle} Dumesnil | 193 |
| Mad. Duparc | 213 |
| Mad. Dupin | 216 |
| M^{lle} Durancy | 217 |

| | |
|---|---|
| Mad. Durieu | 221 |
| Mad. d'Ennebaut | 222 |
| Mad. Floridor | 225 |
| Mad. Fonpré | 225 |
| Mlle Gautier | 226 |
| Mlle Gaussin | 228 |
| Mad. Godefroi | 243 |
| Mad. Grandval | 244 |
| Mlle Guéant | 247 |
| Mlle Guyot | 249 |
| Mlle Hus | 250 |
| Mlle Joly | 257 |
| Mlle Jouvenot | 264 |
| Mlle Laballe | 265 |
| Mlle Labat | 269 |
| Mlle Lachaise | 272 |
| Mad. Lagrange | 273 |
| Mlle Lamotte | 274 |
| Mlle Lavoy | 277 |
| Mlle Lecouvreur | 278 |
| Mlle Legrand | 301 |
| Mlle Lekain | 303 |
| Mad. Molé | 304 |
| Mad. Molière | 306 |
| Mad. Montfleury | 311 |
| Mlle Morancourt | 312 |
| Mlle des OEillets | 312 |
| Mlle Olivier | 315 |

| | |
|---|---|
| Mad. Poisson (femme de Raymond)... | 320 |
| Mad. Poisson (femme de Paul)..... | 321 |
| Mad. Poisson (femme de Franç.-Arn.).. | 323 |
| Mad. Préville............ | 324 |
| Mlle Quinault l'aînée......... | 329 |
| Mad. Quinault-Denesle........ | 330 |
| Mlle Quinault la cadette......... | 331 |
| Mad. Quinault-Dufresne........ | 336 |
| Mad. Raisin.............. | 342 |
| Mad. Sallé.............. | 346 |
| Mad. de la Thuillerie.......... | 347 |
| Mad. de la Traverse.......... | 348 |
| Mad. Vestris............. | 349 |
| Mad. de Villiers........... | 356 |
| Mad. de Villiers (femme de Jean)... | 357 |
| Débutants non-reçus.......... | 358 |
| Aufresne.............. | 359 |
| Banières.............. | 363 |
| Rousselet............. | 369 |
| Acteur mort pendant l'impression de cet ouvrage............ | |
| Dugazon............... | 382 |
| Etat des acteurs et actrices vivants et retirés du théâtre............. | 399 |
| Etat des acteurs actuellement au théâtre. | 405 |

FIN DE LA TABLE.

ERRATA.

Pag. 14, lig. 1ère, avant *lisez* après.
Pag. 47, au titre courant BÉLONNE *lisez* BÉLONDE.
Pag. 262, débutréent *lisez* débutèrent.
Pag. 345, ume *lisez* une.
Pag. 366, reevocir *lisez* recevoir.
Pag. 399, premies *lisez* premiers.

www.ingramcontent.com/pod-product-compliance
Lightning Source LLC
Chambersburg PA
CBHW051353220526
45469CB00001B/226